中国画传统技法教程

山水画日课

曾华伟 著

海峡出版发行集团 | 福建美术出版社
THE STRAITS PUBLISHING & DISTRIBUTING GROUP | FUJIAN FINE ARTS PUBLISHING HOUSE

图书在版编目（CIP）数据

中国画传统技法教程．山水画日课 / 曾华伟著．--
福州 : 福建美术出版社，2019.9（2023.9 重印）
ISBN 978-7-5393-3997-9

Ⅰ．①中… Ⅱ．①曾… Ⅲ．①山水画－国画技法－教
材 Ⅳ．① J212

中国版本图书馆 CIP 数据核字（2019）第 195071 号

出 版 人：郭　武
责任编辑：樊　煜　吴　骏
出版发行：福建美术出版社
社　　　址：福州市东水路 76 号 16 层
邮　　　编：350001
网　　　址：http://www.fjmscbs.cn
服务热线：0591-87660915（发行部）　87533718（总编办）
经　　　销：福建新华发行（集团）有限责任公司
印　　　刷：福建省金盾彩色印刷有限公司
开　　　本：889 毫米 ×1194 毫米　1/12
印　　　张：18.66
版　　　次：2019 年 9 月第 1 版
印　　　次：2023 年 9 月第 3 次印刷
书　　　号：ISBN 978-7-5393-3997-9
定　　　价：98.00 元

前　言

作画"非以案城域，辨方州，标镇阜，划浸流。本乎形者融灵而动变者，心也"（南朝·宋·王微《叙画》）。可知绘画之能生动，是形神一体的，是画家主观情感作用于客观山水的结果。对今天的人来说不难理解，但话又说回来，即便是理解了，也未必能于画面中实现。从理论到画面的实现，直至心手相应，非一朝一夕之功，是一个漫长孤寂的努力的过程。而在此之前，绘画的基本功乃重中之重，若不重视绘画基本功，那就会永远地徘徊于绘画之门外。

中国画起步之学习与西洋画不同，习西洋画往往从写生客观物象开始，它科学性地分析光源、色彩、结构等自然规律，从而逐渐掌握描绘对象。而中国画则不然，乃从临摹范本开始，因它的绘画语言形式，并非原原本本的自然现象，而是经画家们文化了，以笔墨式、书写式的语言展示出来的，换言之，即将自然形象转化为艺术形象。习艺应从艺本身入门，故习中国画不能直接从客观物象的写生为入门，没有掌握艺术语言是表现不了客观物象的。中国人早就明白生活不等于艺术。"案城域，辨方州，标镇阜，划浸流。"这是生活之真实，但绝不是艺术。古人很聪明，把有史以来的杰出画家之艺术表现形式总结归纳出一套完整的习画体系，这就是画谱、画诀等。它不仅仅便于学习、入门，同时，也让中国画便于传承，千年不衰，源远流长，在不断的丰富和发展中，始终保持着自有的特色。

至此，可以明白画谱中体现的尽是艺术语言。这好比语文中的字、词、句子……当掌握艺术语言之后，再回到自然中时，自我审美意识便会发生改变，惊叹江山如画的魅力，某山似某法，某山似某家，比原来曾经见过的山更美、更具情调，因此时已用艺术的眼光看世界了。黄宾虹言，"写生须先明名家皴法，如见某山类似某家，即以某家皴法写之，盖习国画与习洋画不同，洋画初学，由用镜摄实物入门，中国画则以神似为重，形似为轻，须以自然笔墨出之。故必明各家笔墨皴法，乃可写生。"（《黄宾虹文集·书画编》）此为正道。

皴法中的勾、皴、擦、染、点，是历代杰出画家长期写貌自然山水总结出来的，没有哪一画科能像山水画这样把笔墨概括得如此简练、如此精彩。这其中渗透着"阴阳陶蒸，万象错布"的哲理，其宝贵经验具有高度的艺术性与科学性，而且富有写意之精神和现实主义创作的基本精神。技法并非仅仅是技法而已，它是有文化内涵的，笔墨也非仅仅是笔墨而已，道于其中，它又是一门学问。

古人言"读万卷书，行万里路"，何况中国画诗书画印一体方是完整的，学无止境。

目　录

树　木

树干起手式	006—007
树干横皴	008—009
树干直皴	010—011
枝干鳞皴	012—013
枝干绳皴	014—015
鹿角枝画法	016—017
蟹爪枝画法	018—019
树根画法	020—021
树叶画法	022—023
枯树法	024—025
整树法	026—027
丛树组织法	028—029
远树画法	030—031
松树画法	032—033
柳树画法	034—035
柏树画法	036—037
梧桐画法	038—039
竹画法	040—041
棕榈画法	042—043
芦草画法	044—045
树木设色	046—047
榕树画法	048—049
其他树种画法	050—052

山　石

画石起手式	054—055
石之组织法	056—057
披麻皴	058—059
乱柴皴	060—061
解索皴	062—063
云头皴	064—065
折带皴	066—067
斧劈皴	068—069
米点皴	070—071
雨点皴	072—073
表现花岗岩皴法	074
表现丘峦皴法	074
表现丹霞地貌皴法	075
点苔法	076—077
山之各形态画法	078—084
山石设色	085—086

云　水

画云留白法	088—089
勾云法	090—091
滩	092—093
瀑　布	094—095
海　水	096—098

点景、建筑

点　景	100—101
闽南特色建筑	102—104

章　法

布　势	106—108
题款、钤印	109—110
雅正"写意"	111—114

教学课稿

	118—223

树 木

　　树，如人之姿。干如人之躯；分枝如人之臂；再分枝如人之指；根如人之足；分根如人之趾。若立、若卧、若舞……

　　古人言："树分四岐"，即树立体之意。其意明显，立体者，重在枝上，诀窍为"穿插"二字。枝无穿插者，必仅生二枝。分枝当得其势，随其姿而起，依疏密、长短、节奏而分，必定顺气。

　　画树干，古人总结出横、直、麟、绳皴四法，树种千万，万变不离其宗，当在具体中变通。点叶，分点叶、夹叶（勾叶）二法。其运用：小叶宜点，宽叶宜勾；欲实则点，欲虚则勾；欲墨则点，欲色则勾；随树之形态有序点之，外紧内松，方通透灵动。

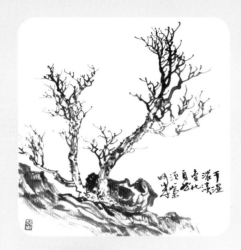

P118／树

P119／树

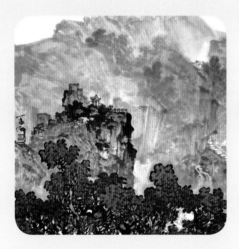

P120／树

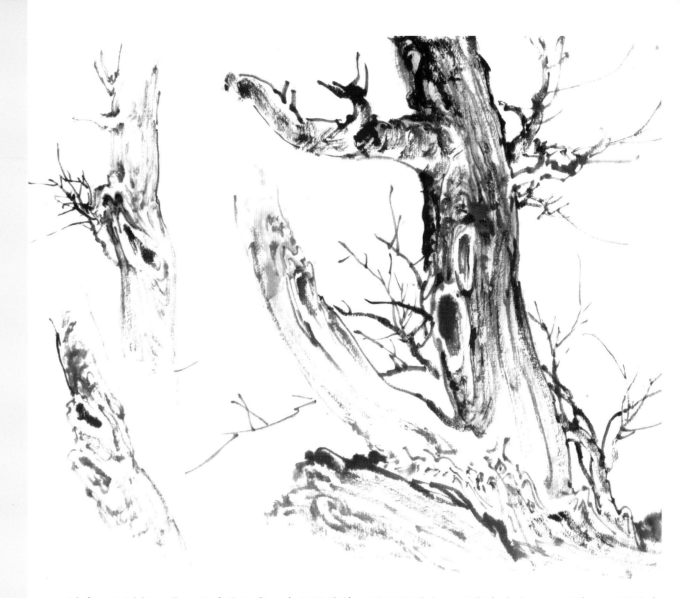

树疤，乃树折之伤。于其伤之旁，皮凝聚营养，故微微隆起，逐渐包合伤口。明其理，结构自明。伤疤处多凹陷，用重墨勾，或用墨点出其深，其外围之皮隆起，故留白，勾勒其结构。疤痕虽小，画得好能增强笔墨趣味，更添苍老之感。

应当注意，疤痕莫画成一团死墨，线也莫一圈框死，浓淡虚实要兼备。

窠石平远图（局部）　郭熙
立轴　绢本　淡设色
纵 120.8 厘米　横 167.7 厘米
故宫博物院藏

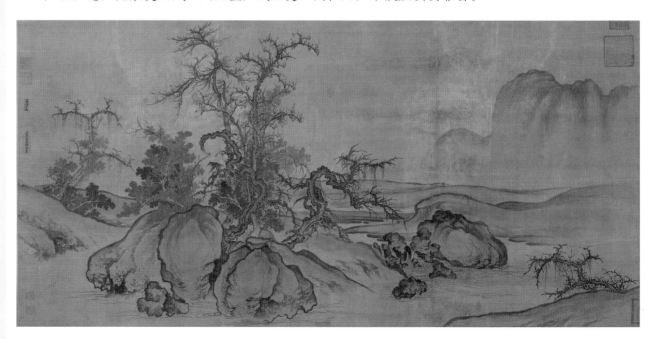

树干起手式

扫码看教学视频

取势下笔，先勾树干之左边轮廓，再勾右边轮廓，朝阳者细，背阴者粗，一顺一逆。分枝亦是，用笔有来有往，线条自有变化，勾完立即画上皴纹，墨色方可和谐。

没骨法、双勾法兼用，随树之起伏、曲折、前后所产生的阴阳变化而变化，方能表现真实的自然。

习画者，常见仅画树之轮廓而已，不见结构，自然无立体感可言。仅见二维，不见三维，当注意纠正。

树无一寸直，用笔不可率直无变化。须提按转折，既无一寸直，又依用笔要求。

树柔中带刚、刚中带柔，转折处方中带圆、圆中带方，方有生命感。

画树干，亦可先用干笔（如皴）一笔而过，后顺其迹双勾，画杂树亦用此法。

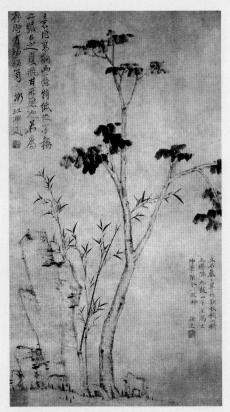

高桐幽篠图 弘仁（浙江）
立轴 纸本 墨笔
纵 56.9 厘米 横 32.5 厘米
安徽省博物馆藏

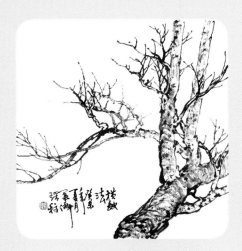

P121 / 树

P122 / 树

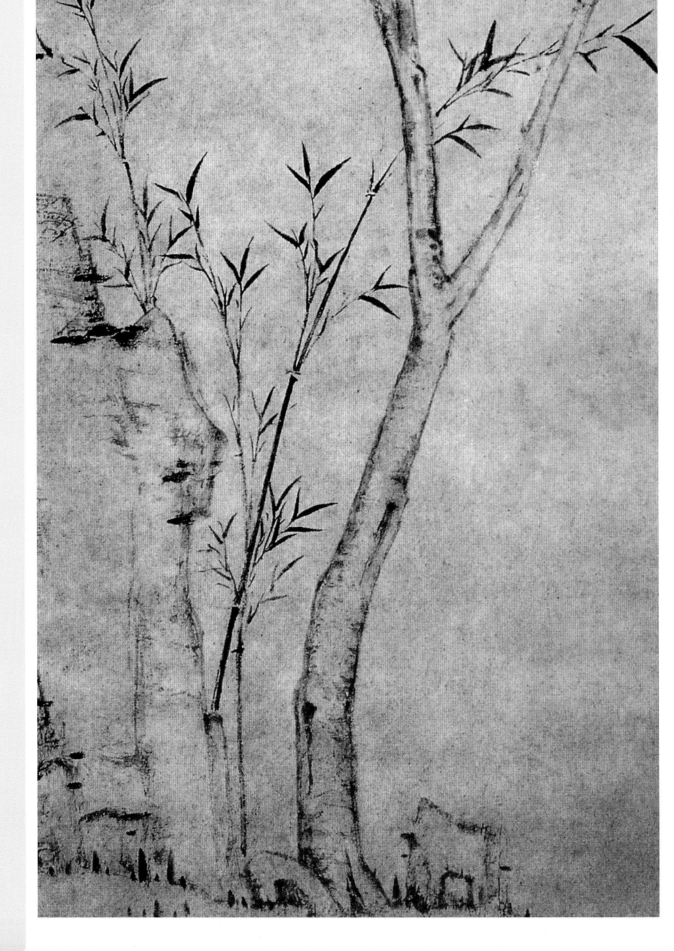

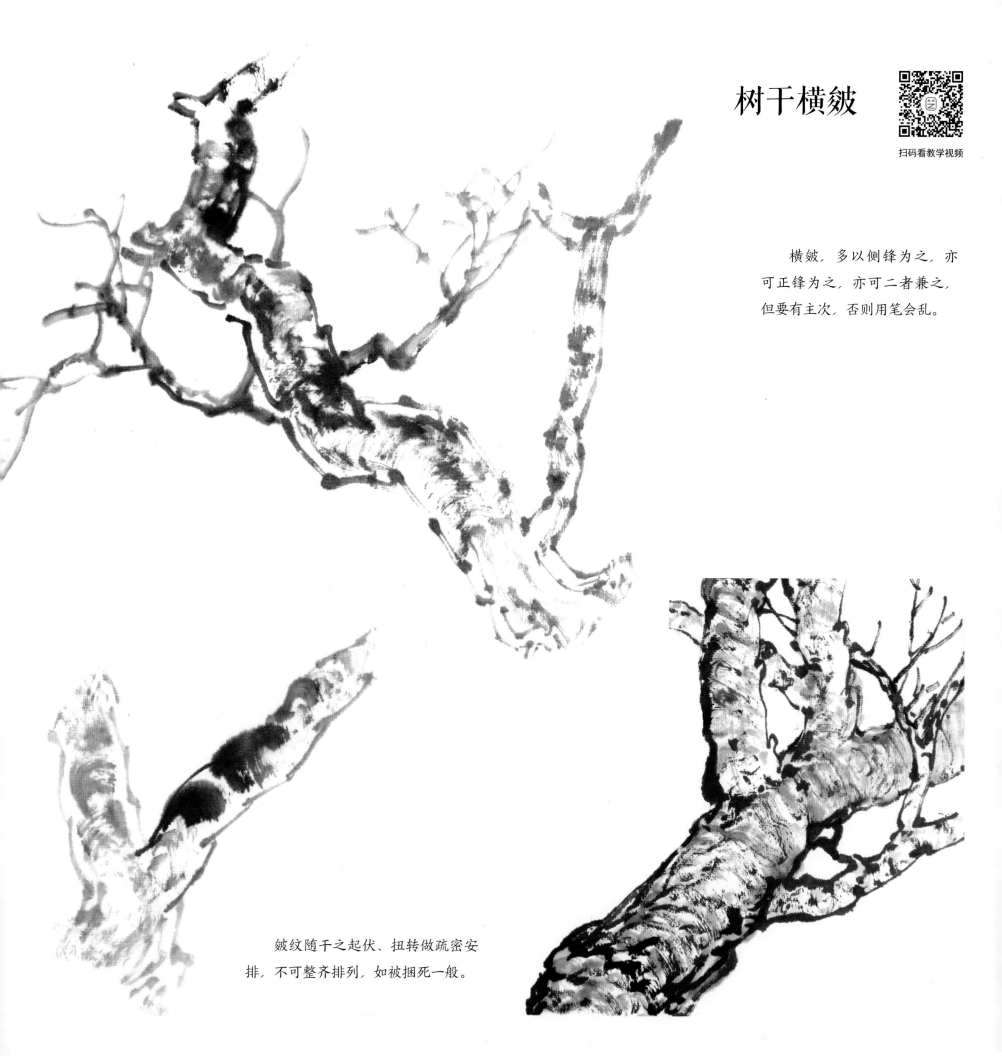

树干横皴

横皴，多以侧锋为之，亦可正锋为之，亦可二者兼之，但要有主次，否则用笔会乱。

皴纹随干之起伏、扭转做疏密安排，不可整齐排列，如被捆死一般。

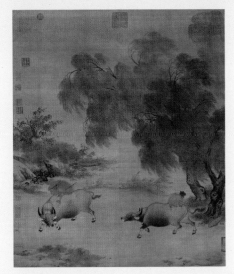

风雨归牧图 李迪
立轴 绢本 淡设色
纵 120.4 厘米 横 102.5 厘米
台北故宫博物院藏

P123／树

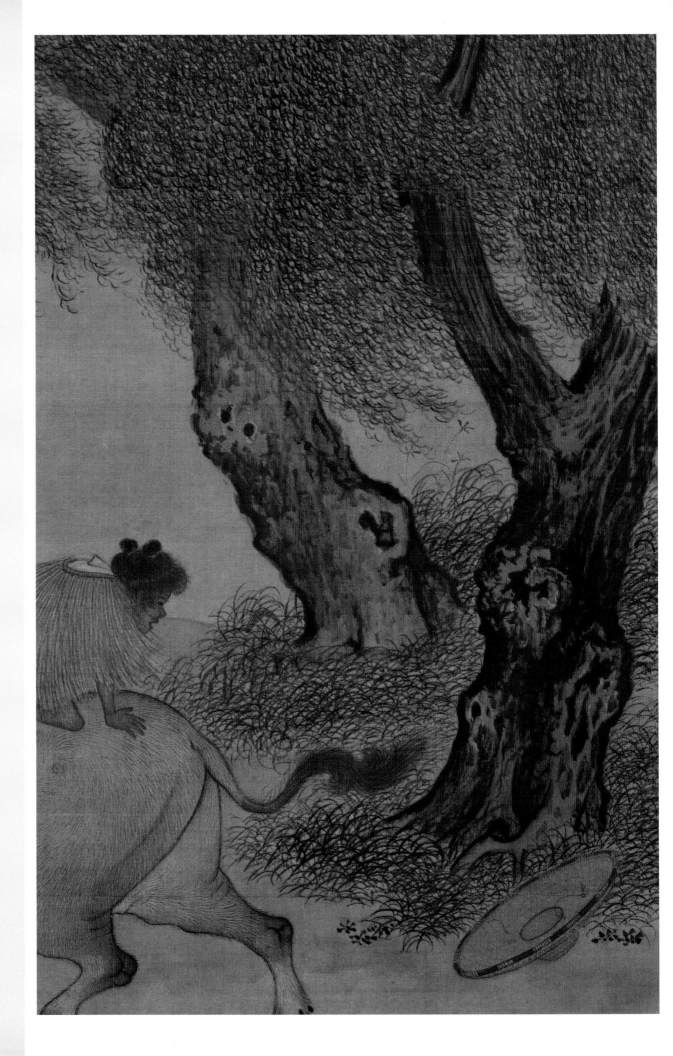

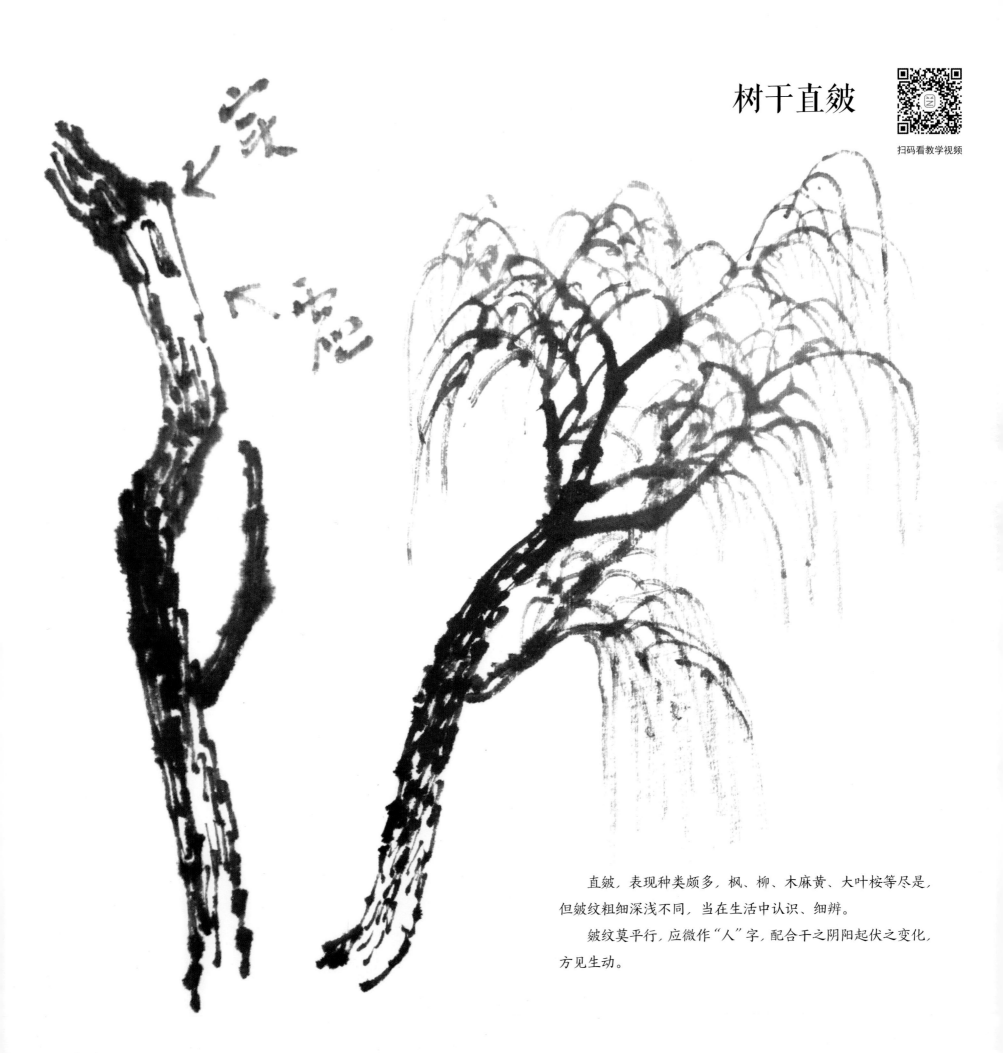

树干直皴

直皴，表现种类颇多，枫、柳、木麻黄、大叶桉等尽是，但皴纹粗细深浅不同，当在生活中认识、细辨。

皴纹莫平行，应微作"人"字，配合干之阴阳起伏之变化，方见生动。

P124 / 树

P125 / 树

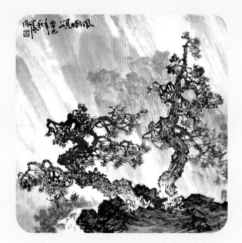

P126 / 树

春山读书图（局部） 王蒙
立轴 纸本 设色
纵 132.4 厘米 横 55.5 厘米
上海博物馆藏

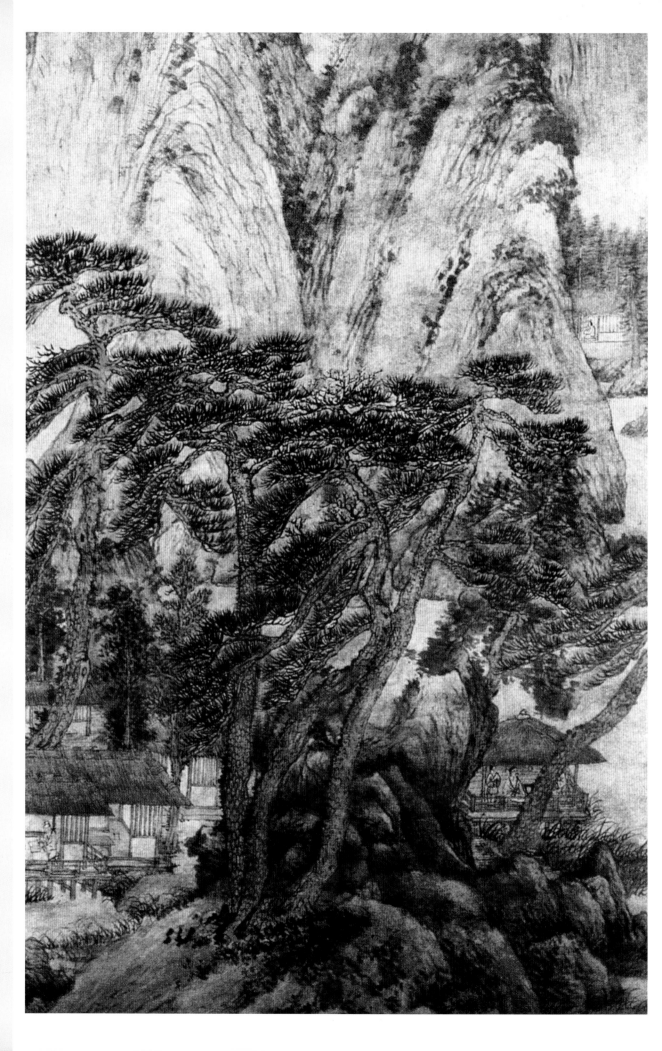

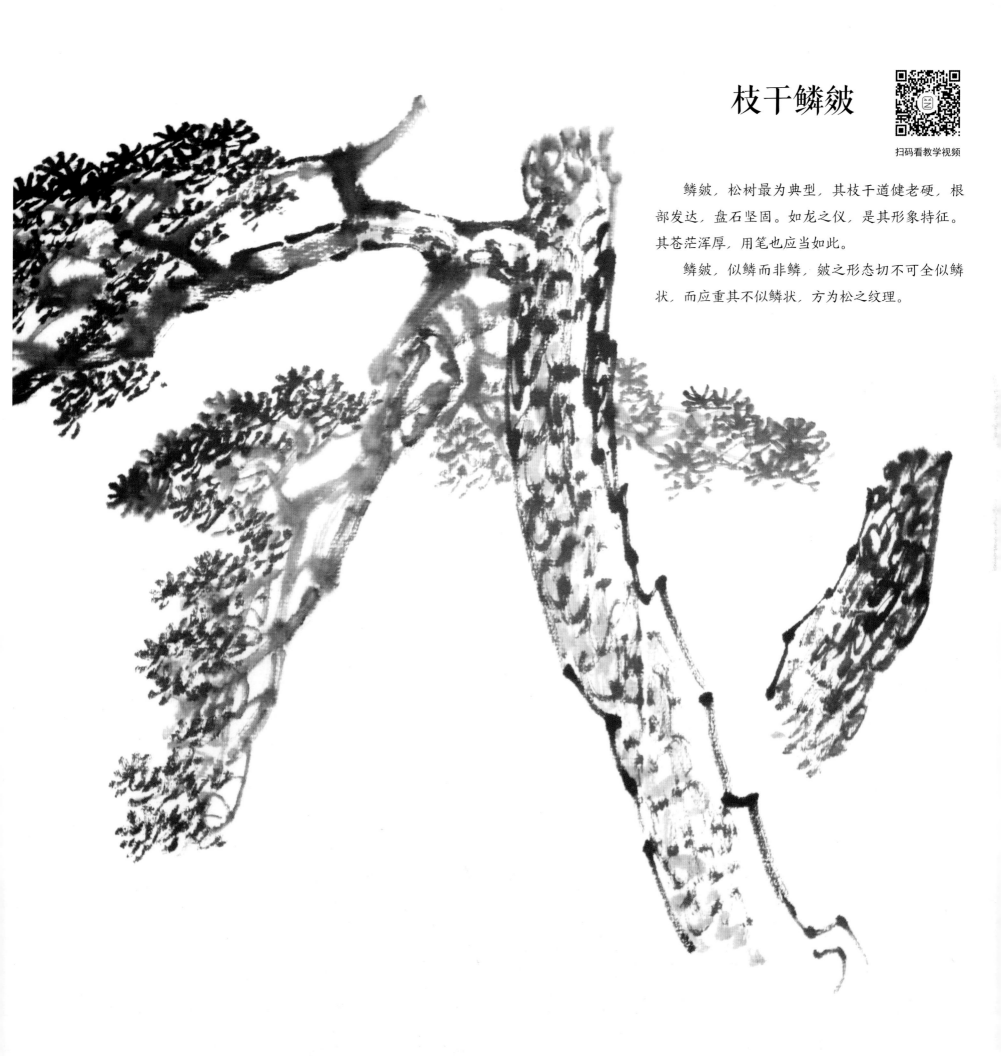

枝干鳞皴

鳞皴，松树最为典型，其枝干遒健老硬，根部发达，盘石坚固。如龙之仪，是其形象特征。其苍茫浑厚，用笔也应当如此。

鳞皴，似鳞而非鳞，皴之形态切不可全似鳞状，而应重其不似鳞状，方为松之纹理。

P127 / 树

树下人物图（局部） 丁云鹏
立轴　纸本　设色
纵 146 厘米　横 75.5 厘米
（日）私人藏

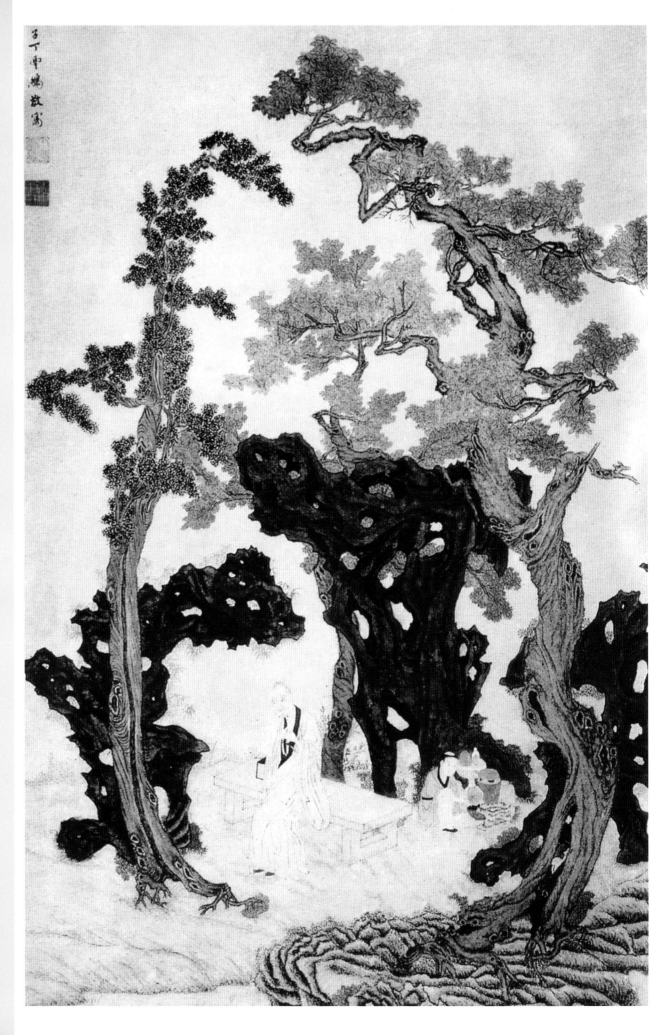

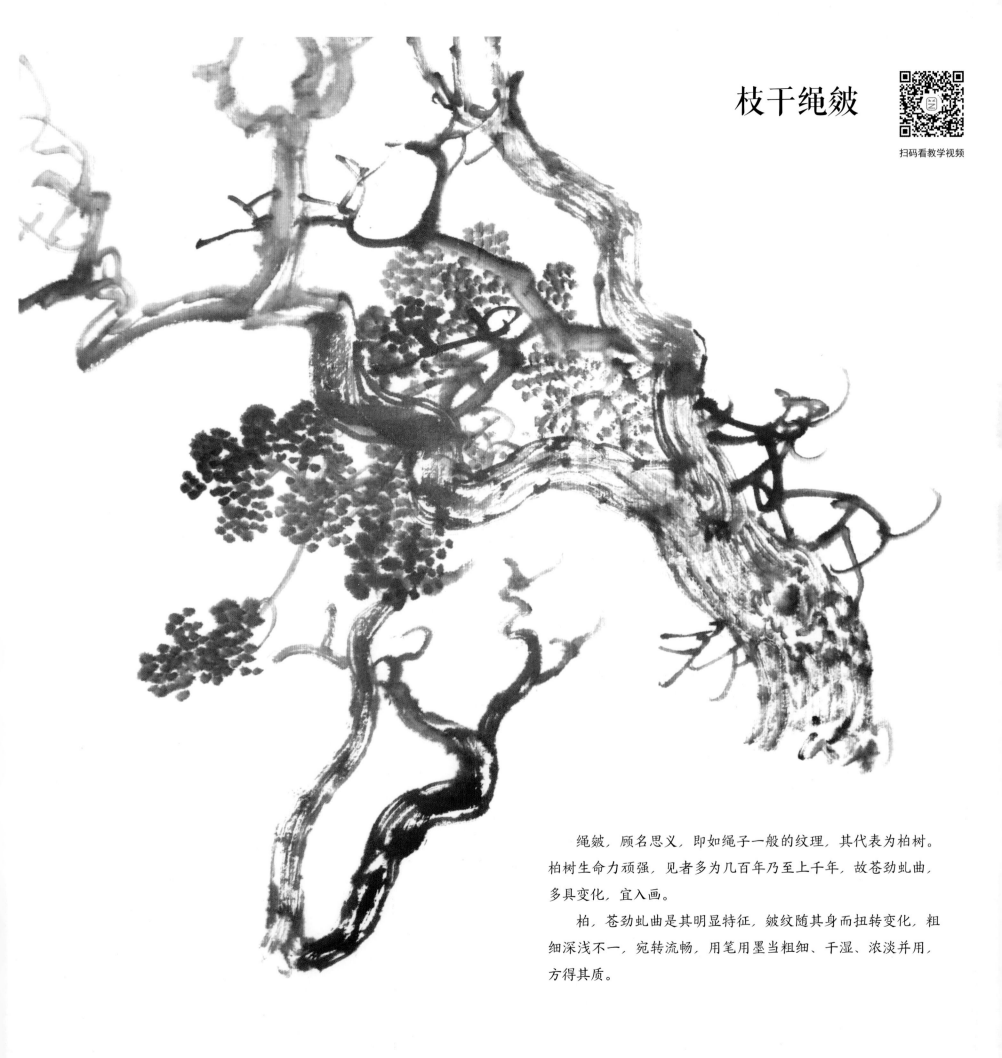

枝干绳皴

扫码看教学视频

　　绳皴，顾名思义，即如绳子一般的纹理，其代表为柏树。柏树生命力顽强，见者多为几百年乃至上千年，故苍劲虬曲，多具变化，宜入画。

　　柏，苍劲虬曲是其明显特征，皴纹随其身而扭转变化，粗细深浅不一，宛转流畅，用笔用墨当粗细、干湿、浓淡并用，方得其质。

P128 / 树

P129 / 树

P130 / 树

雪景寒林图（局部） 范宽
立轴 绢本 淡设色
纵 193.5 厘米 横 160.3 厘米
天津艺术博物馆藏

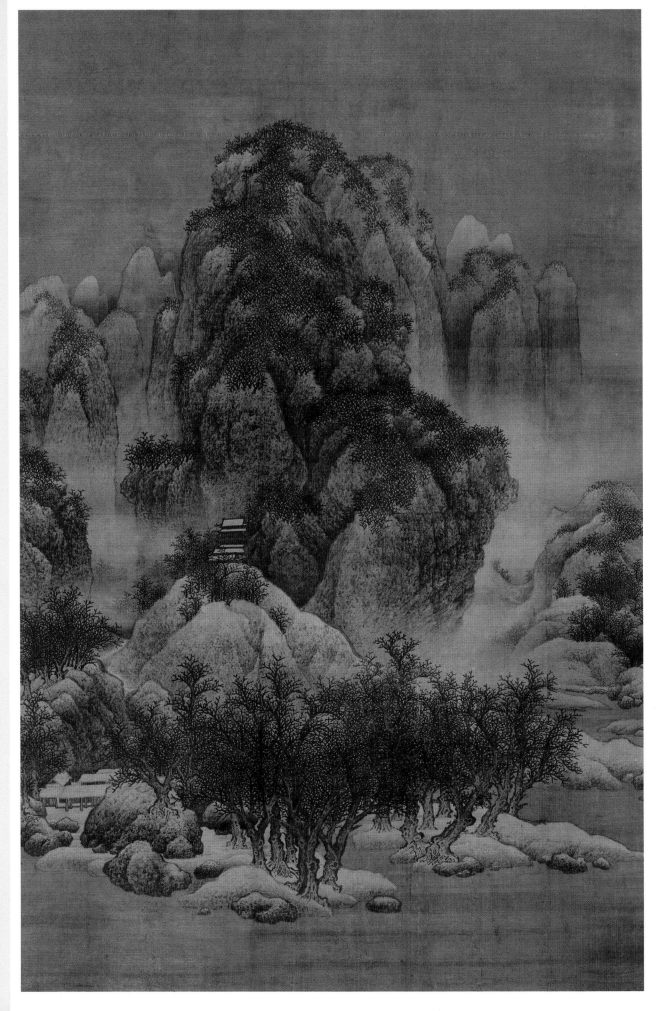

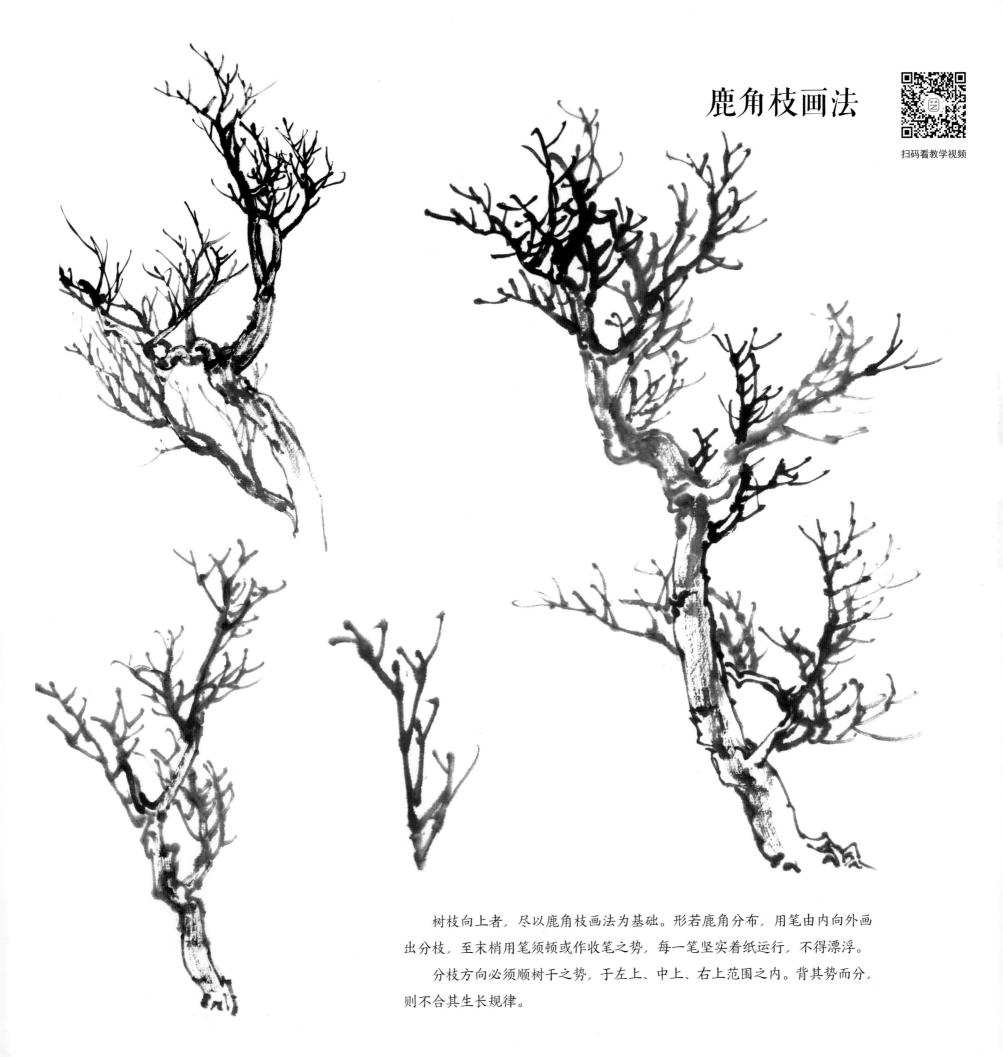

　　树枝向上者，尽以鹿角枝画法为基础。形若鹿角分布，用笔由内向外画出分枝，至末梢用笔须顿或作收笔之势，每一笔坚实着纸运行，不得漂浮。

　　分枝方向必须顺树干之势，于左上、中上、右上范围之内。背其势而分，则不合其生长规律。

P131 / 树

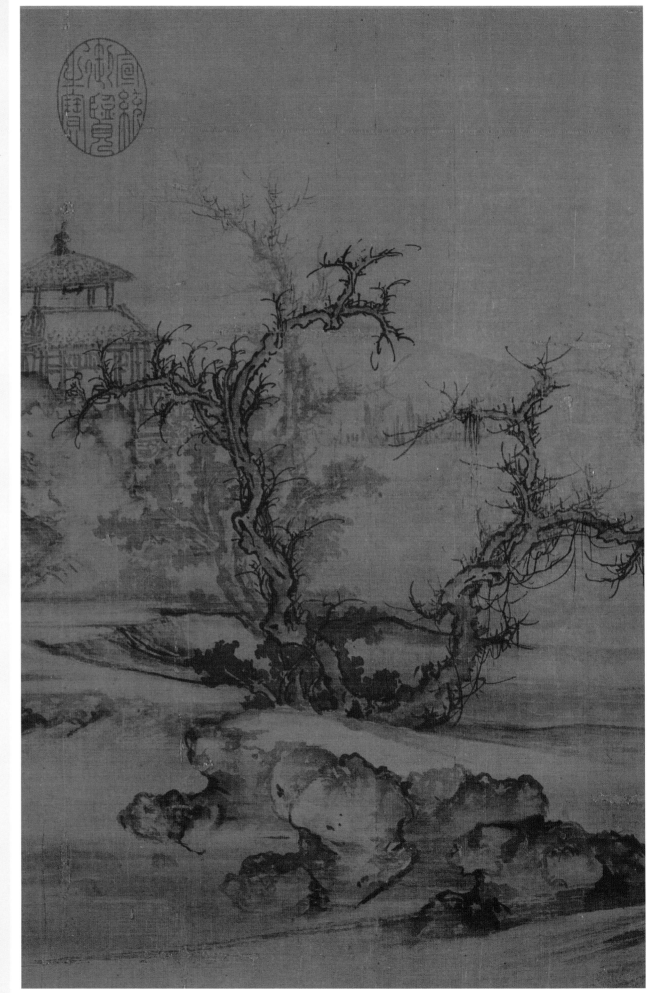

树色平远图（局部）郭熙
手卷　绢本　墨笔
32.4 厘米　横 104.8 厘米
（美）大都会艺术博物馆藏

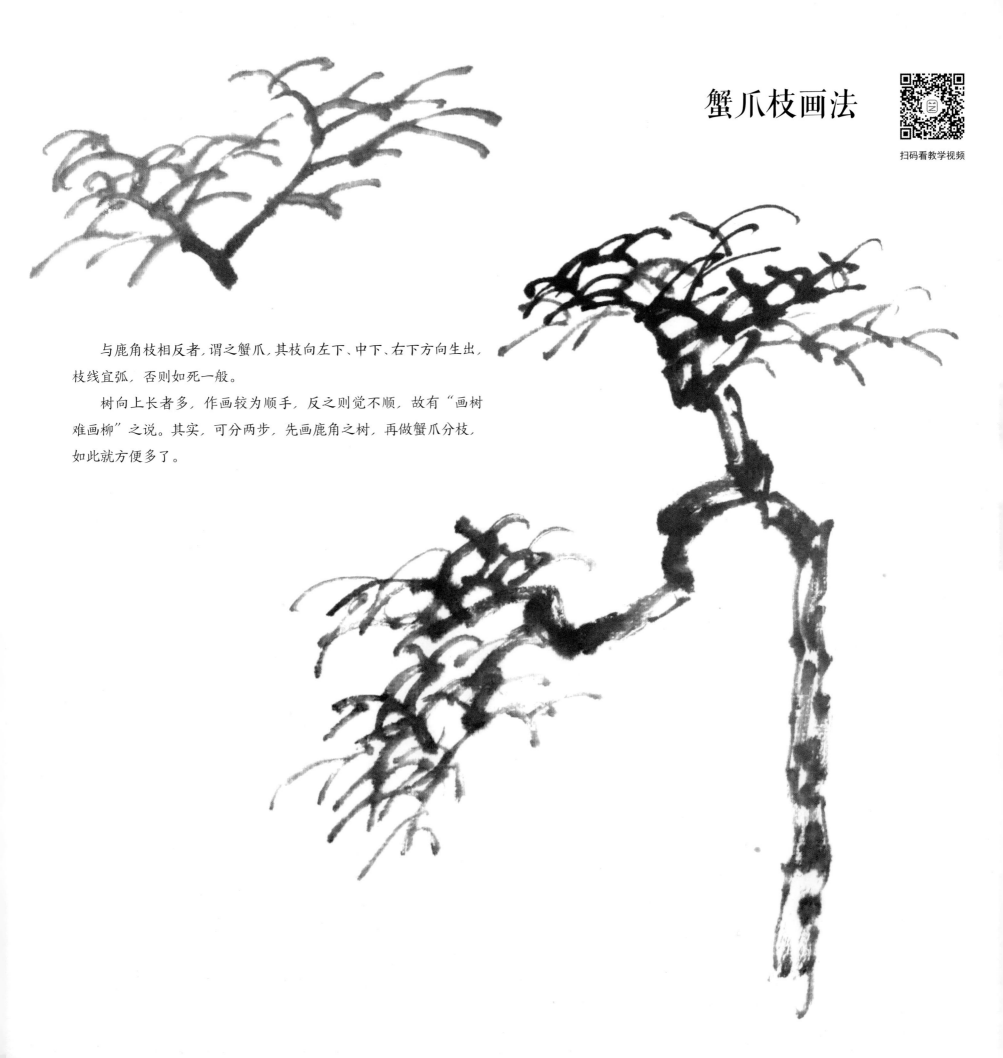

蟹爪枝画法

　　与鹿角枝相反者，谓之蟹爪，其枝向左下、中下、右下方向生出，枝线宜弧，否则如死一般。

　　树向上长者多，作画较为顺手，反之则觉不顺，故有"画树难画柳"之说。其实，可分两步，先画鹿角之树，再做蟹爪分枝，如此就方便多了。

P132 / 树

P133 / 树

秋树昏鸦图（局部） 王翚
立轴 纸本 设色
纵 118 厘米 横 74 厘米
故宫博物院藏

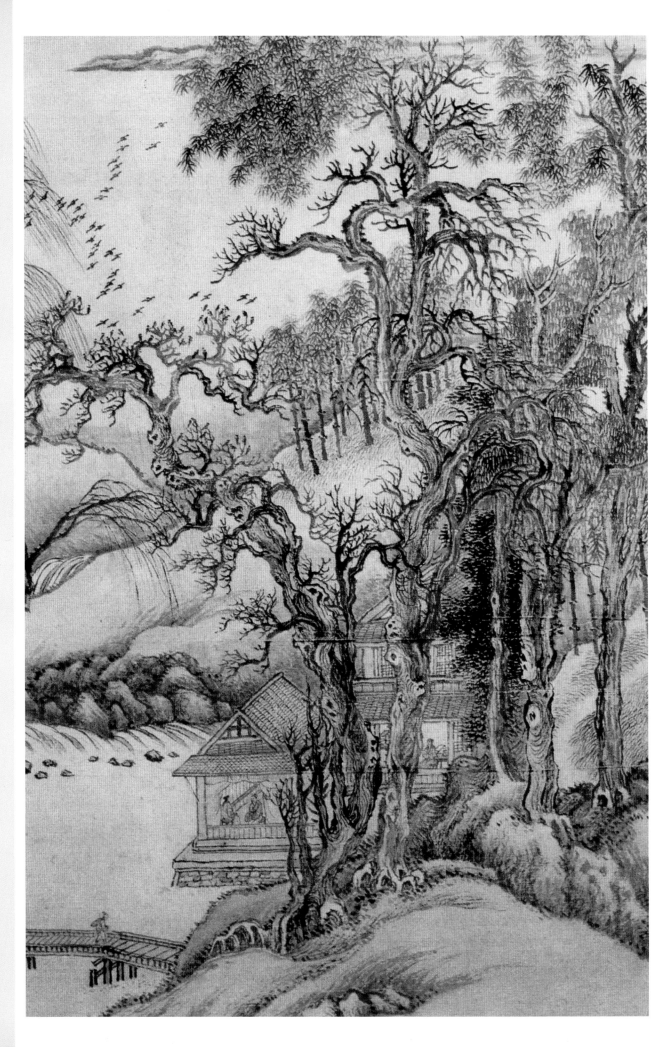

树根画法

树根多扎于地下，显露者多为老树，树愈老，根愈壮。根须双勾，要有转侧，主次分布，粗细相搭，再做分根，紧扎岩土，或盘于石上，结结实实。根担当枝叶，气势重在稳重。

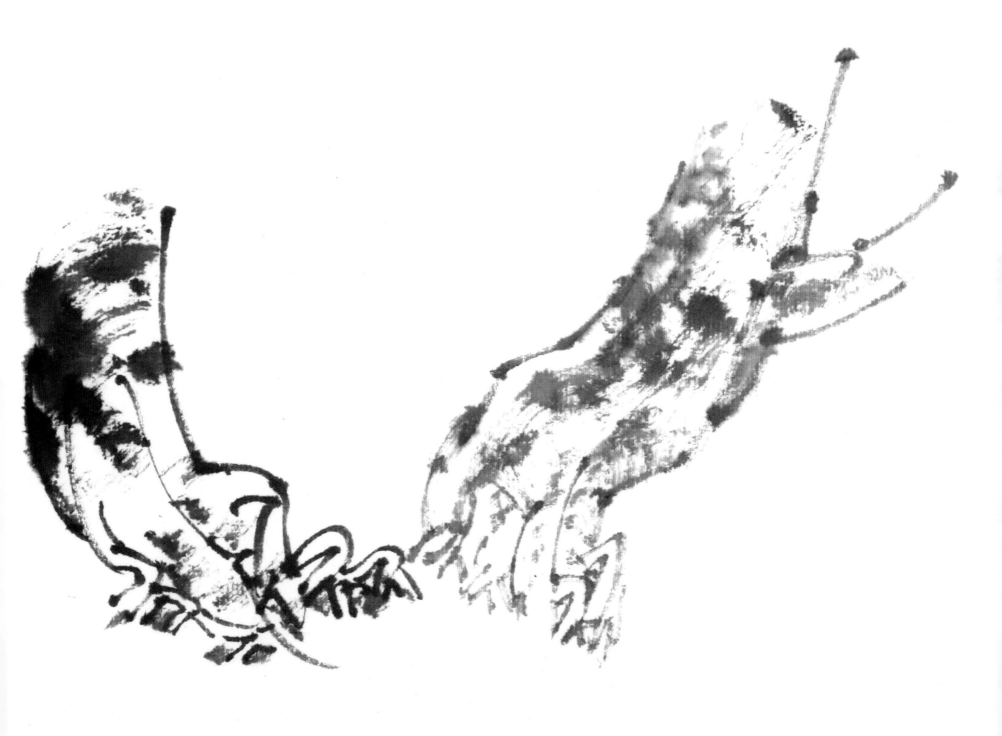

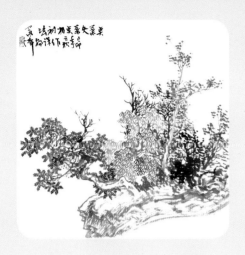

P134 / 树

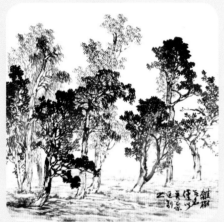

P135 / 树

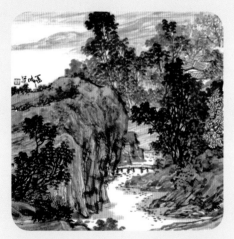

P136 / 树

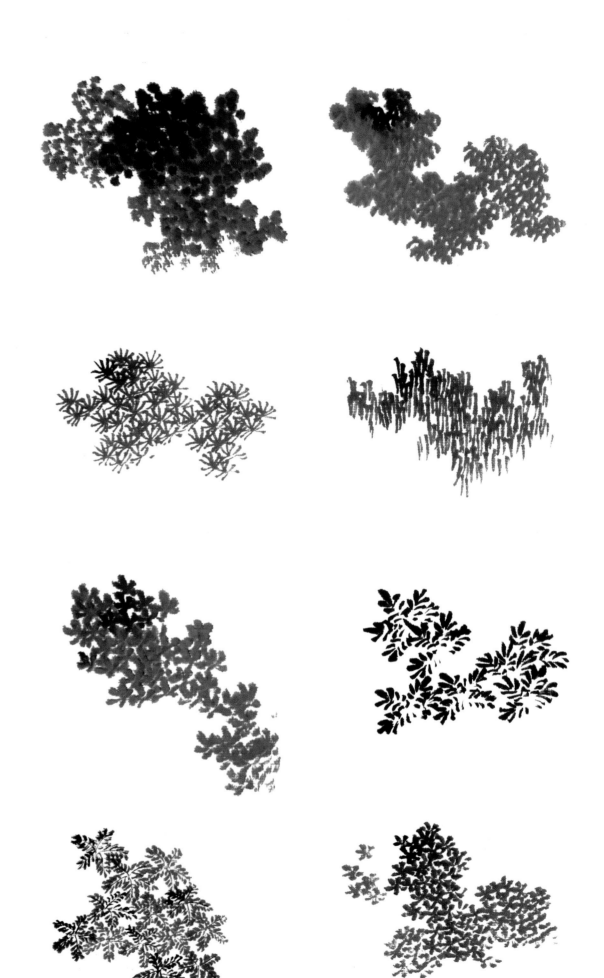

画叶有二法，一为点叶法，一为勾叶法。各体杂树均无空名，只以不同点法分之，如胡椒点、介字点、尖头点、菊花点、圆点、扇叶点、三角点……并非有此树名。

点叶、勾叶须紧凑，成片点去，欲点多少，墨就蘸多少，分组再蘸，自有变化。点叶，外紧内松，方有形态。若松散者，可作春叶、秋叶。

树叶画法

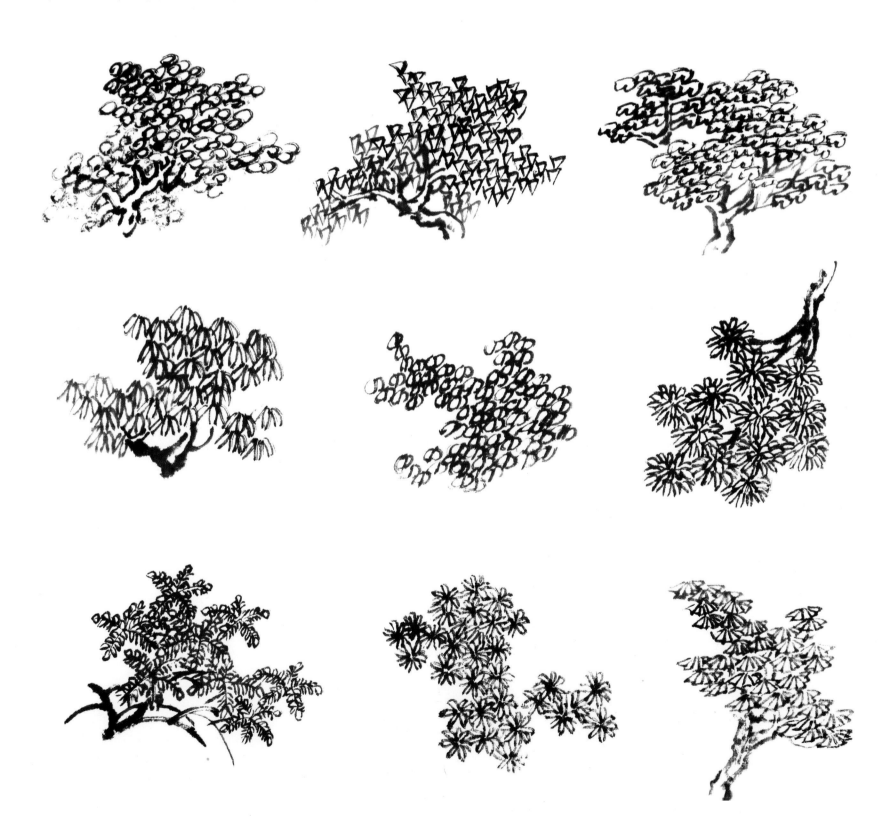

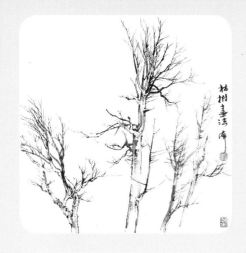

P137/ 树

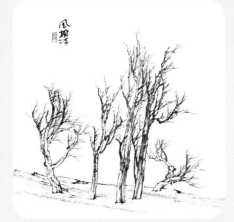

P138/ 树

P139/ 树

雪山萧寺图（局部） 范宽
立轴 绢本 淡设色
纵 182.4 厘米 横 108.2 厘米
台北故宫博物院藏

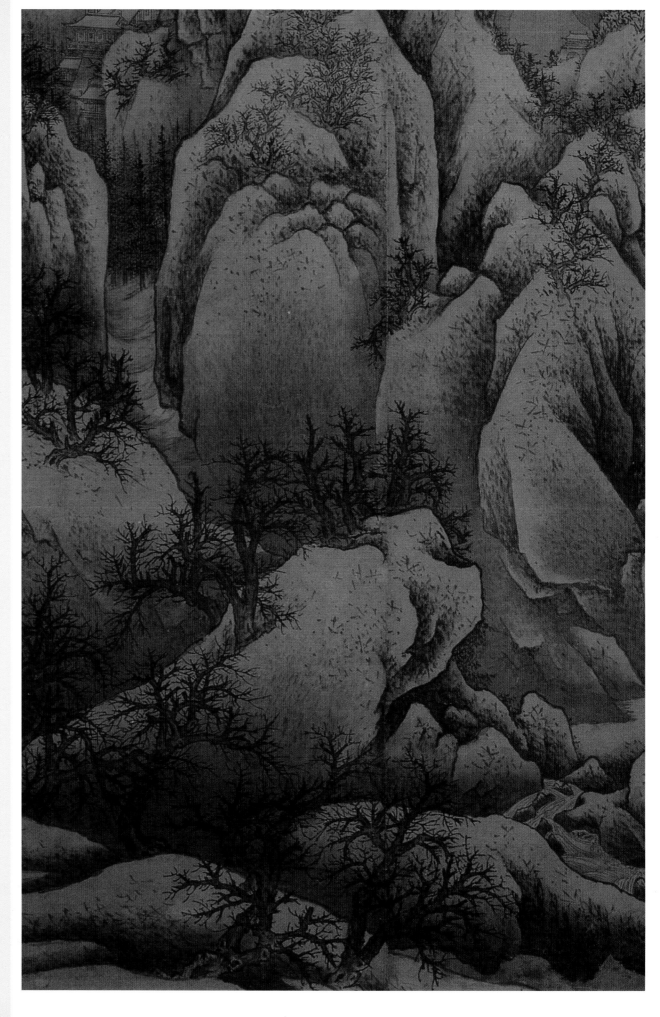

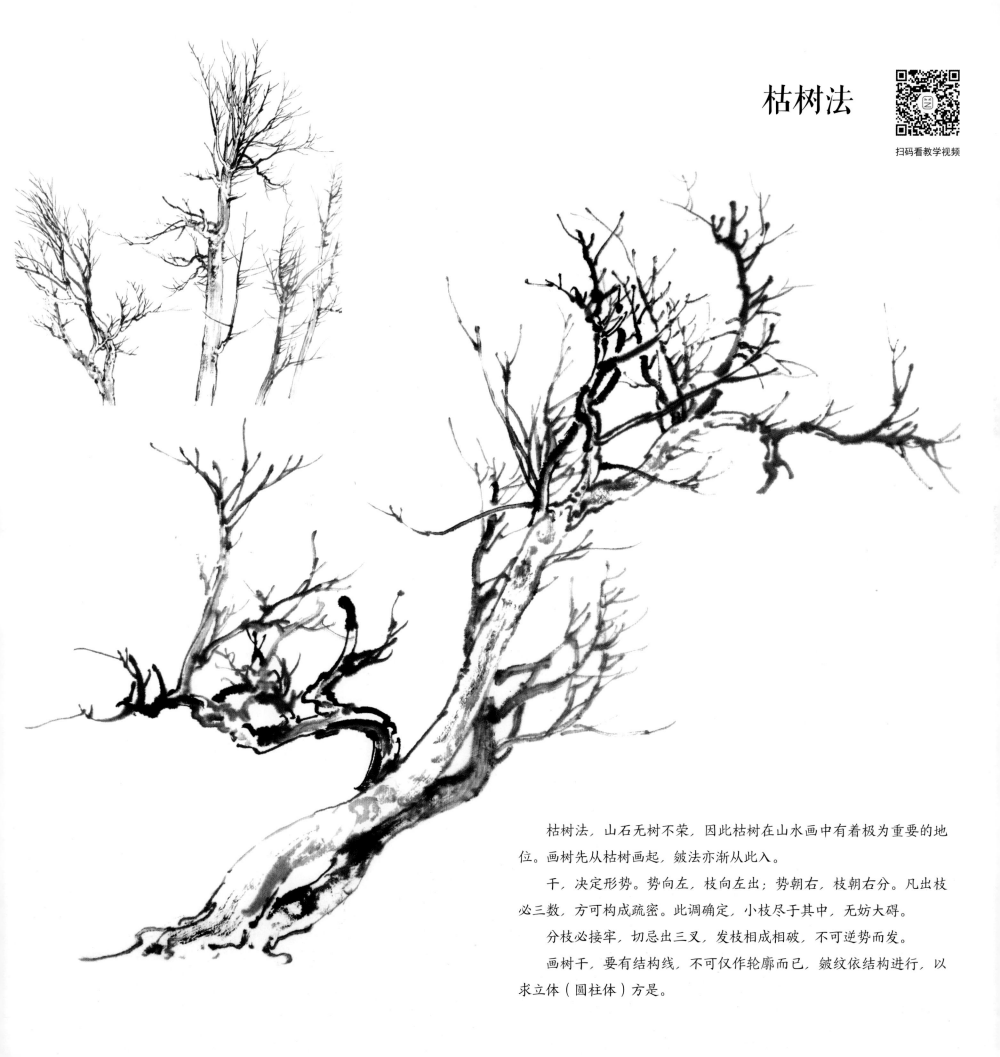

枯树法

扫码看教学视频

　　枯树法，山石无树不荣，因此枯树在山水画中有着极为重要的地位。画树先从枯树画起，皴法亦渐从此入。

　　干，决定形势。势向左，枝向左出；势朝右，枝朝右分。凡出枝必三数，方可构成疏密。此调确定，小枝尽于其中，无妨大碍。

　　分枝必接牢，切忌出三叉，发枝相成相破，不可逆势而发。

　　画树干，要有结构线，不可仅作轮廓而已，皴纹依结构进行，以求立体（圆柱体）方是。

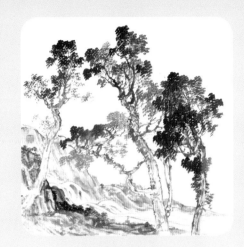

P140/ 树

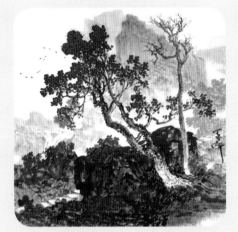

P141/ 树

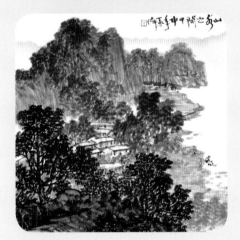

P142/ 树

葑泾访古图（局部） 董其昌
立轴 纸本 水墨
纵 80 厘米 横 29.8 厘米
台北故宫博物院藏

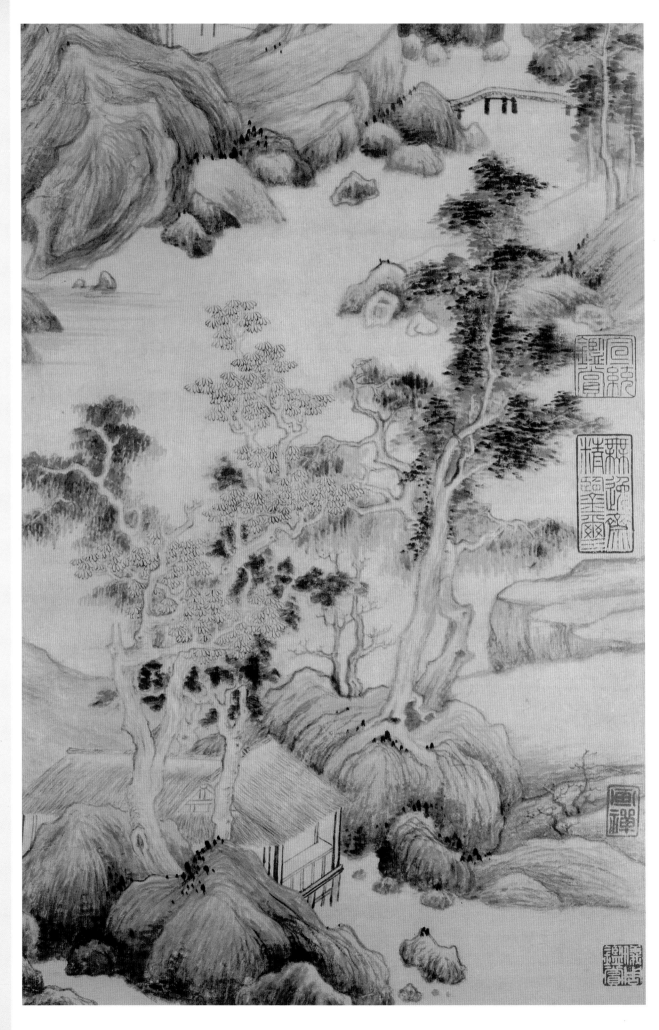

整树法，画枯树乃点叶之基，它决定了点叶的位置，枝多处，即多点叶之处，枝稀点叶亦随之稀。其枯树形态如何，点叶后依然如何，基本形态效果与枯树是相一致的。

点叶须点于枝上头，外形严谨方能显示树的形态。内虚松，留出枝间点点空白，谓之"留眼"，方不堵塞。枝叶连接自然、通透、有空间感。整体看宜上浓下淡，叶重于梗，方见精神。

整树法

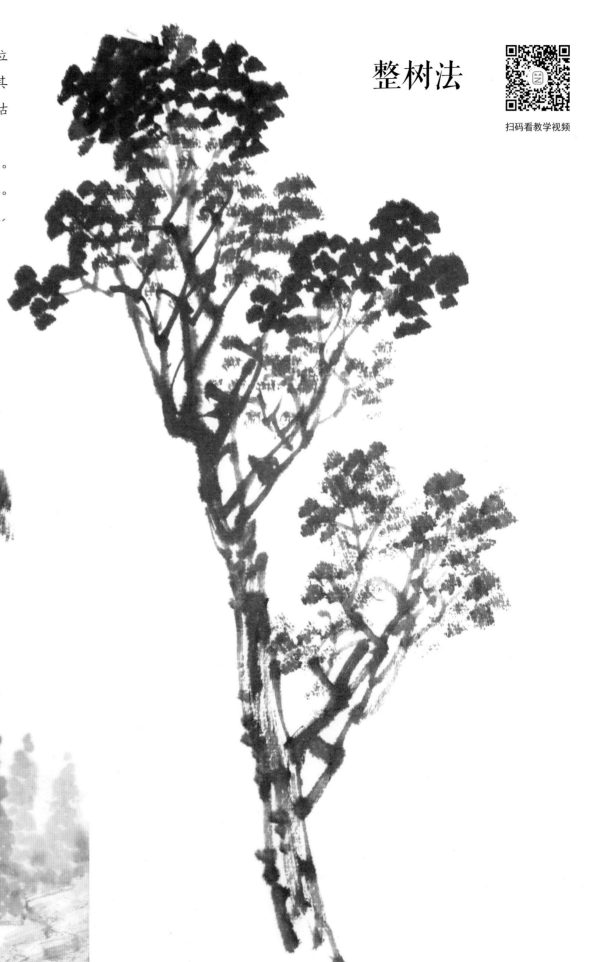

P143 / 树

P144 / 树

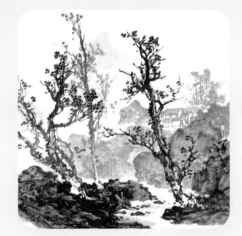

P145 / 树

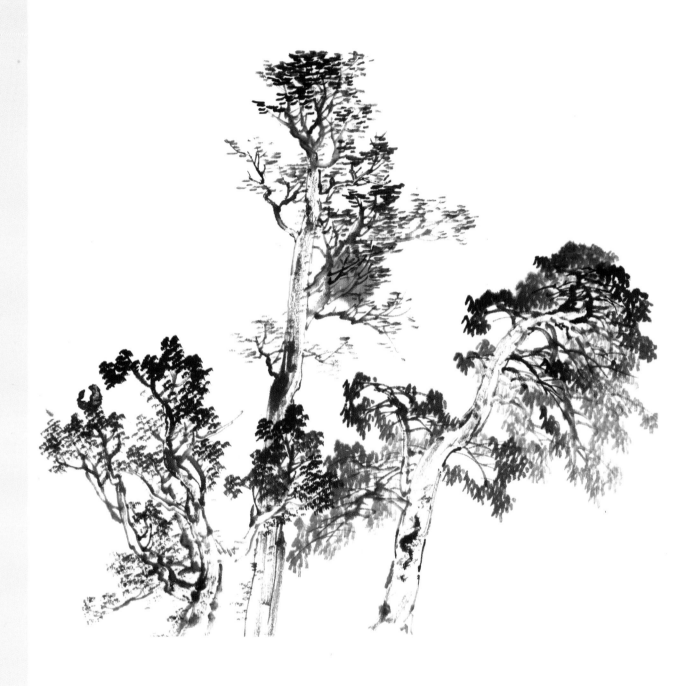

点叶集中于上方，树之根脚显露，根脚透视、前后位置恰当，每株拆开尽有情态方是。
株株通过浓淡、轻重、点型分辨层次空间，一旦出现堵塞，必以勾叶置之，或枯木置之。

丛树法，必三株以上者方能构成疏密关系，再多者，以奇数为佳。左二株（密）、右一株（疏），或右三株（密）、左二株（疏），以此类推……丛树短中有长、长中有短，株株有争有让，株株相并，却不均排，当有疏密、节奏于其间。

丛树组织法

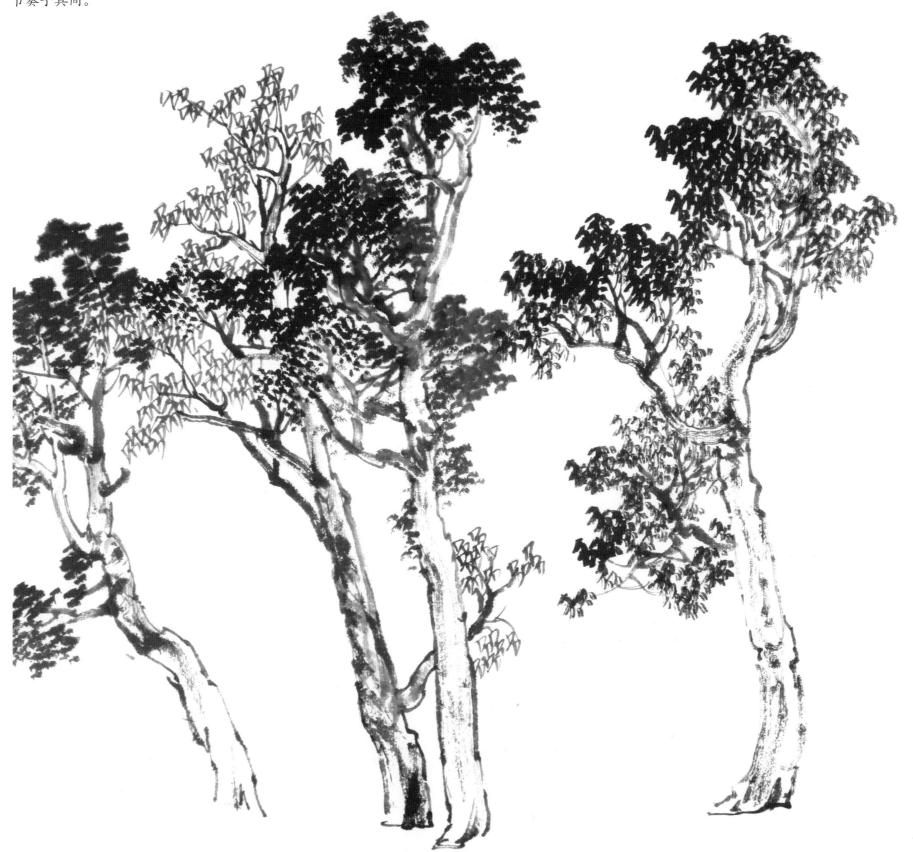

P146 / 树

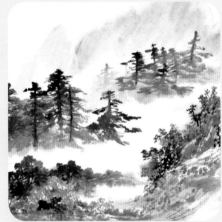

P147 / 树

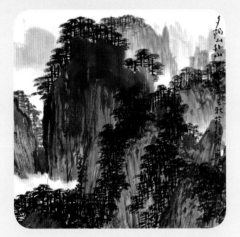

P148 / 树

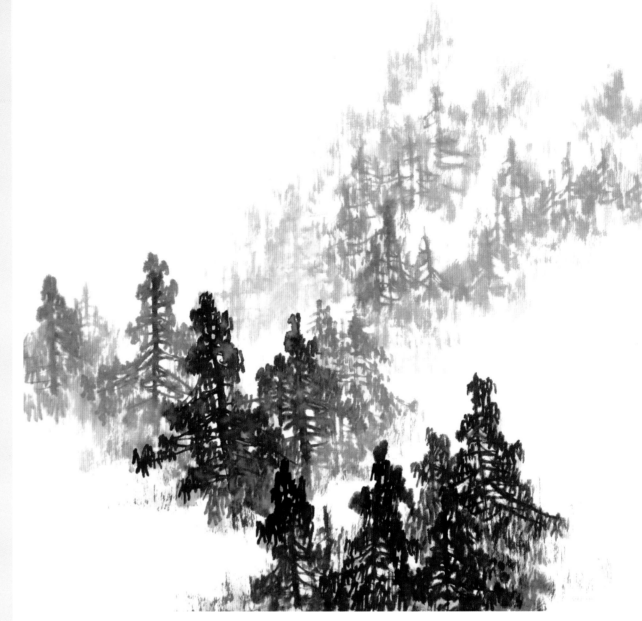

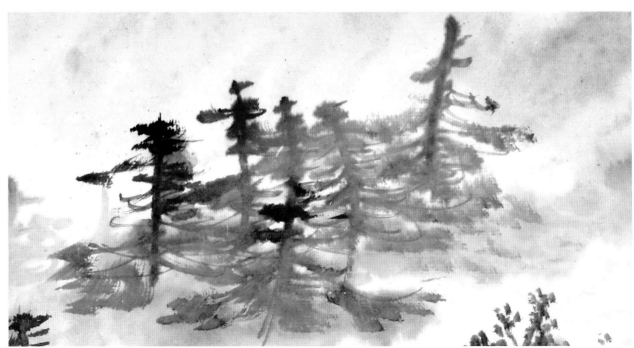

远树画法

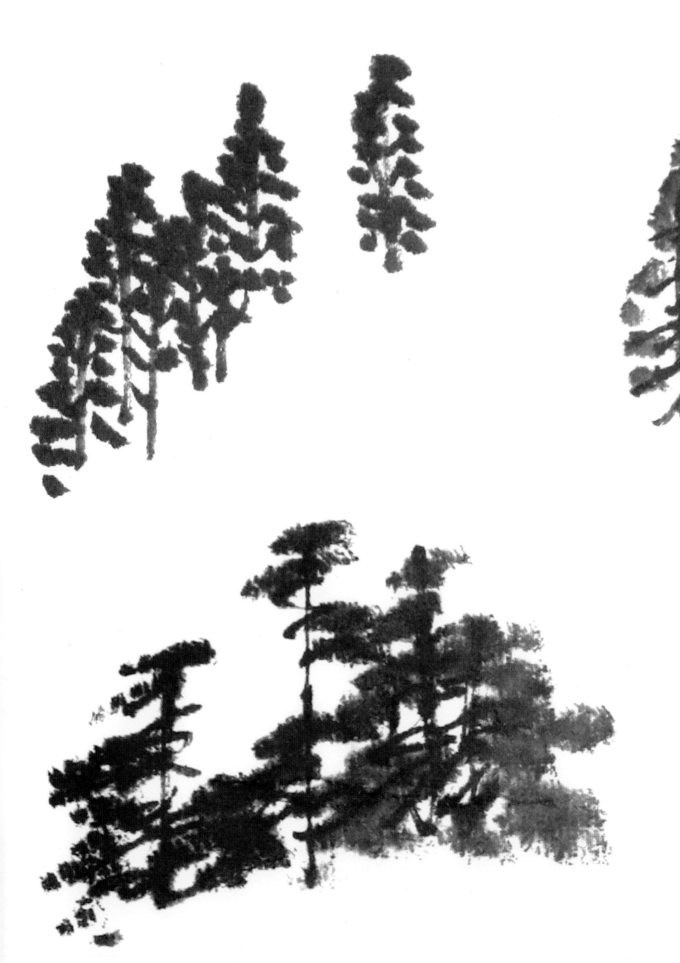

远树法，古人言"远树无枝"，若能见枝，仅粗枝而已。远树大气濛濛相隔，犹存影子，浑然一体，故点叶应注意表现整体形态，笔墨变化不宜强烈。

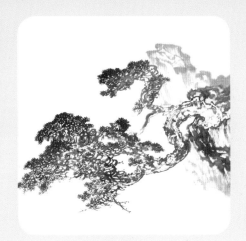

P149／树

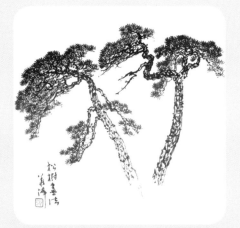

P150／树

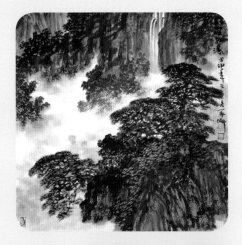

P151／树

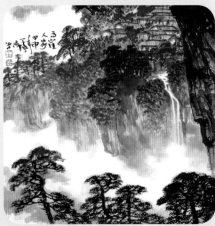

P152／树

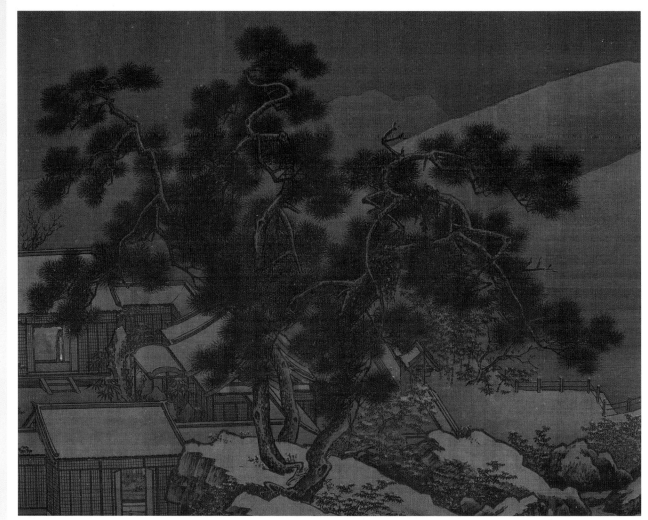

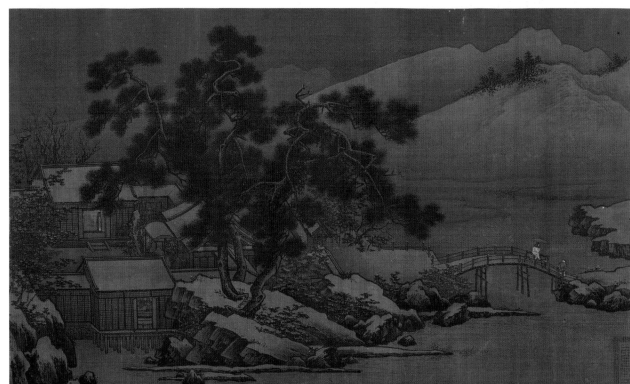

四景山水图（之四） 刘松年
卷　绢本　设色
纵 41.3 厘米　横 69.5 厘米
故宫博物院藏

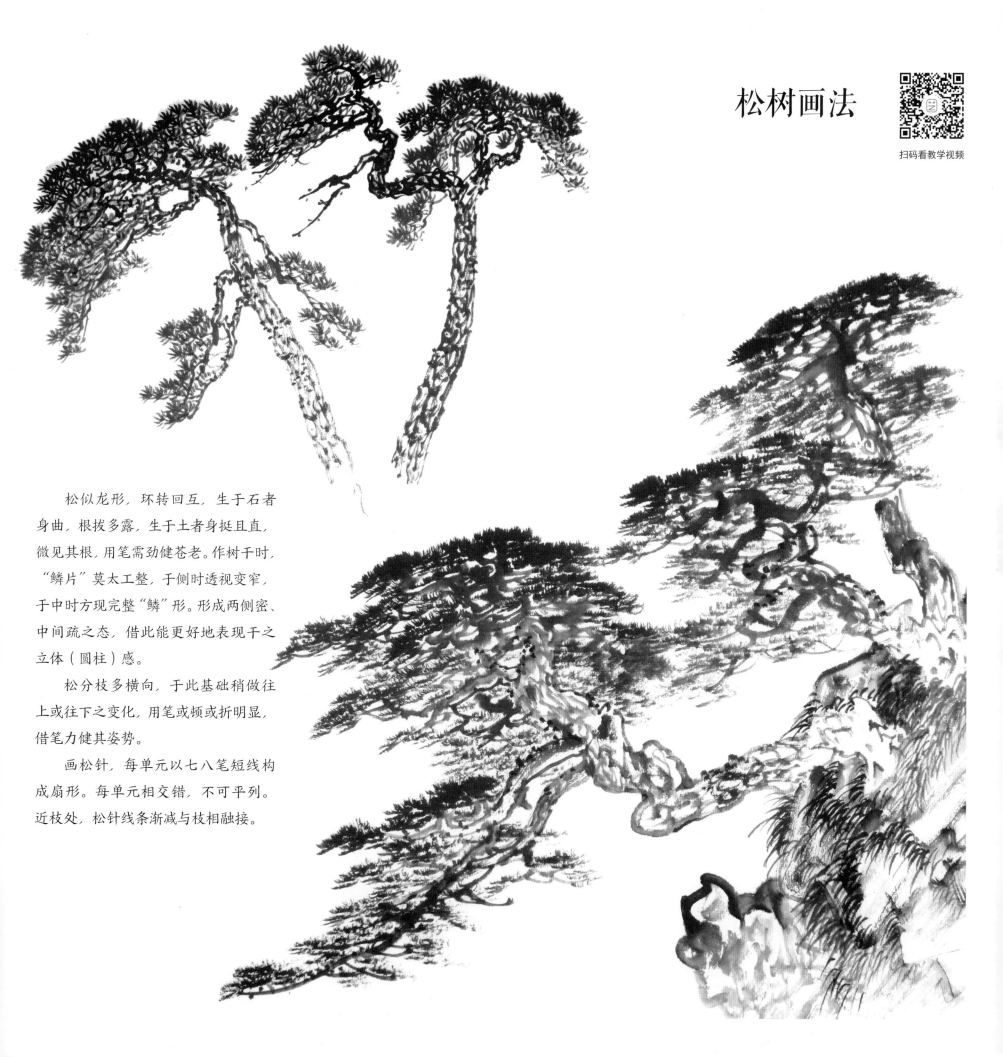

松树画法

扫码看教学视频

　　松似龙形，环转回互，生于石者身曲，根拔多露，生于土者身挺且直，微见其根，用笔需劲健苍老。作树干时，"鳞片"莫太工整，于侧时透视变窄，于中时方现完整"鳞"形。形成两侧密、中间疏之态，借此能更好地表现干之立体（圆柱）感。

　　松分枝多横向，于此基础稍做往上或往下之变化，用笔或顿或折明显，借笔力健其姿势。

　　画松针，每单元以七八笔短线构成扇形。每单元相交错，不可平列。近枝处，松针线条渐减与枝相融接。

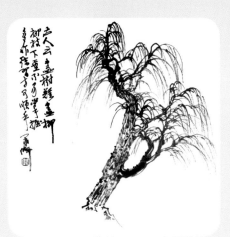

P153／树

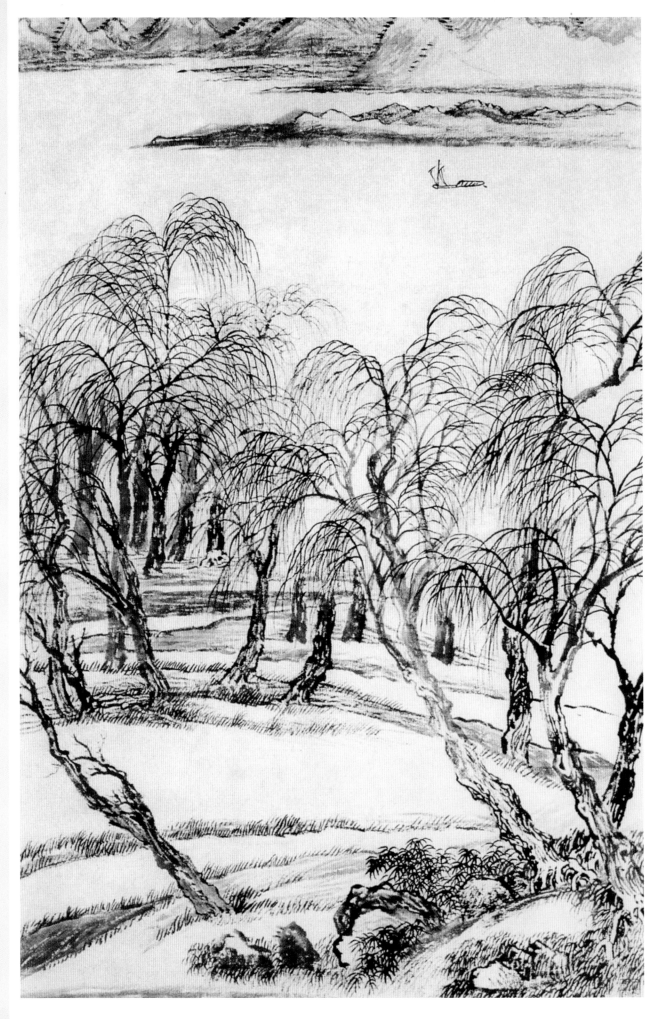

柳岸江舟图（局部）　王翚
立轴　纸本　墨笔
纵 95.5 厘米　横 41 厘米
天津艺术博物馆藏

柳树画法

扫码看教学视频

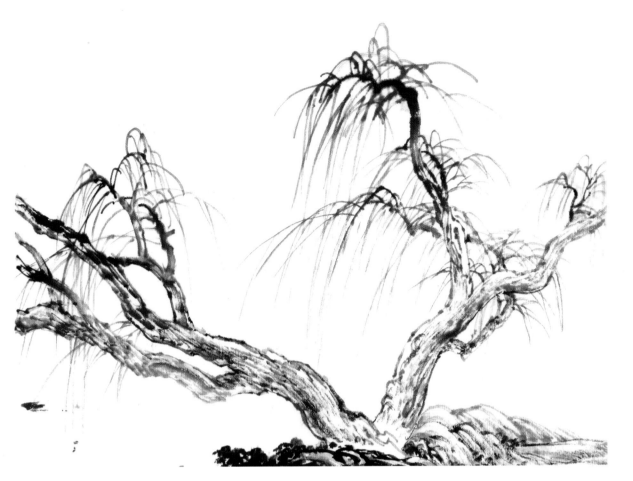

　　柳树婀娜多姿，有临风探水之态，每在池畔桥边，拂动有情。画干参阅直皴法。

　　作柳条，上弧下垂，以中锋笔细细拖下，不可生硬，用墨需淡，柔美雅致，自然生动。

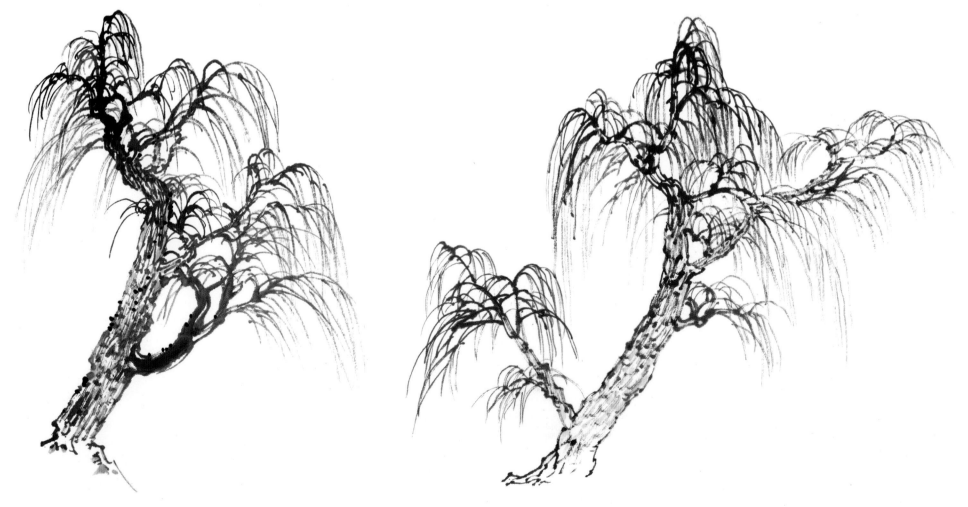

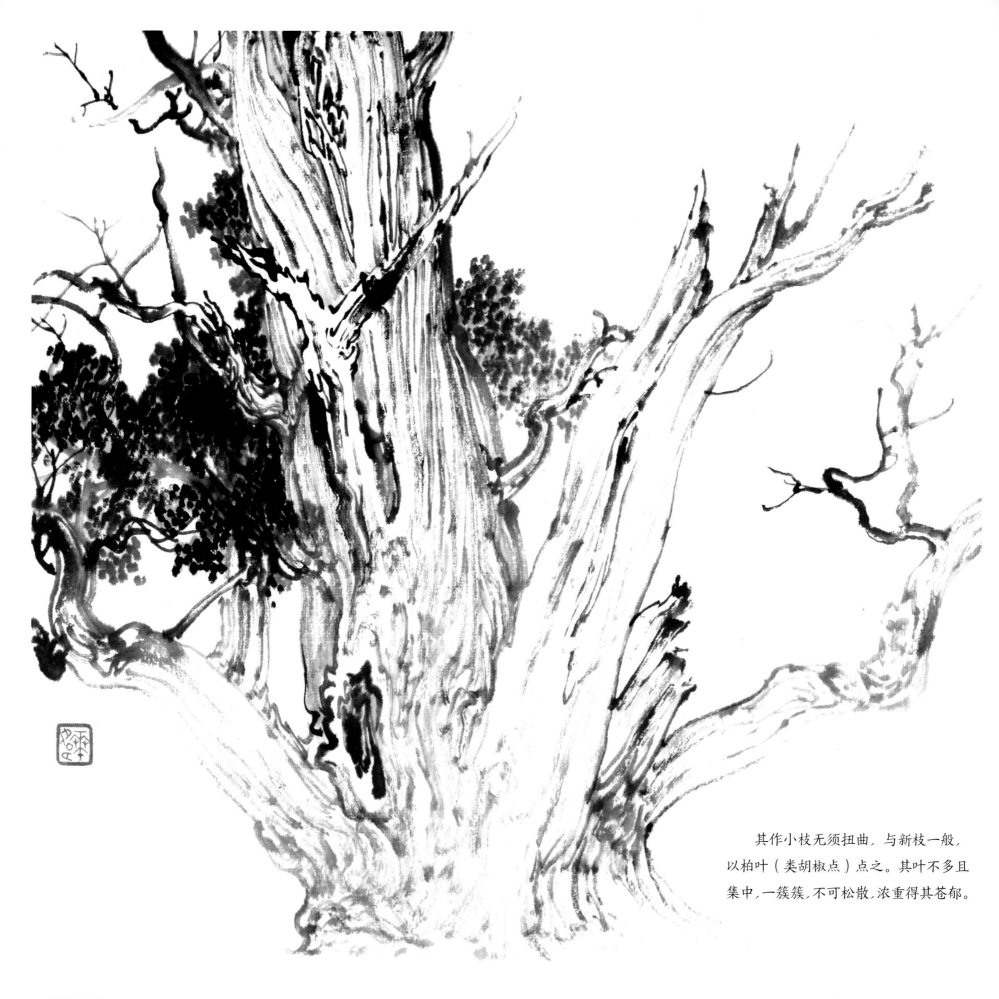

其作小枝无须扭曲，与新枝一般，以柏叶（类胡椒点）点之。其叶不多且集中，一簇簇，不可松散，浓重得其苍郁。

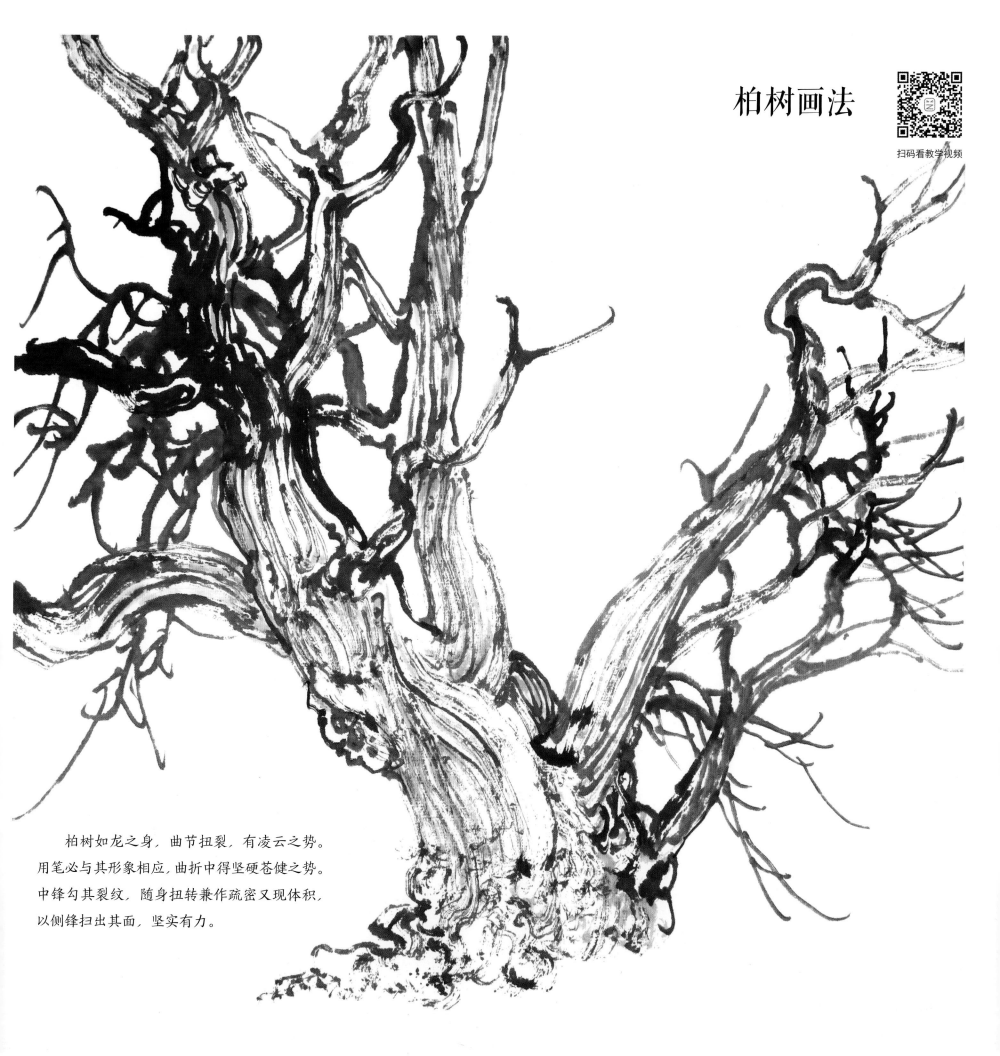

柏树画法

扫码看教学视频

柏树如龙之身，曲节扭裂，有凌云之势。
用笔必与其形象相应，曲折中得坚硬苍健之势。
中锋勾其裂纹，随身扭转兼作疏密又现体积，
以侧锋扫出其面，坚实有力。

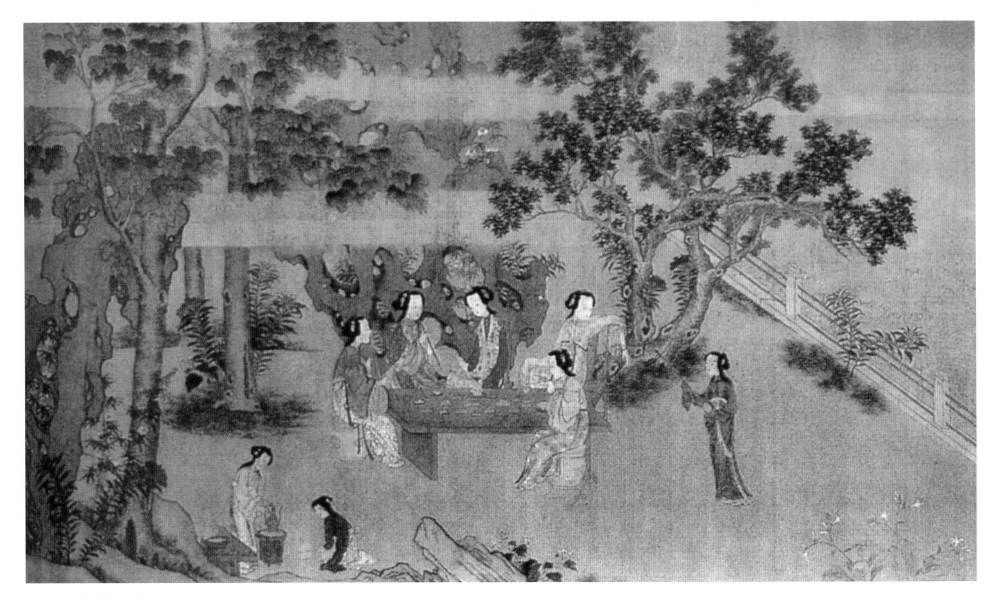

四季仕女图（局部） 仇英
长卷 绢本 水墨设色
纵 29.6 厘米 横 300.9 厘米
（日）大和文华馆藏

梧桐树，其皮相对光滑，宜双勾，以横皴作之，皴时若刮铁皴稍作弧形，易表现干之体积，再以干笔擦之，再染之，得其滋润。

梧桐叶大较阔，如"个"字点变宽。笔洗净，蘸浓墨点之，浓中有淡，能得苍润清雅为上。其置庭园中或书房旁，有清雅之感。

梧桐画法

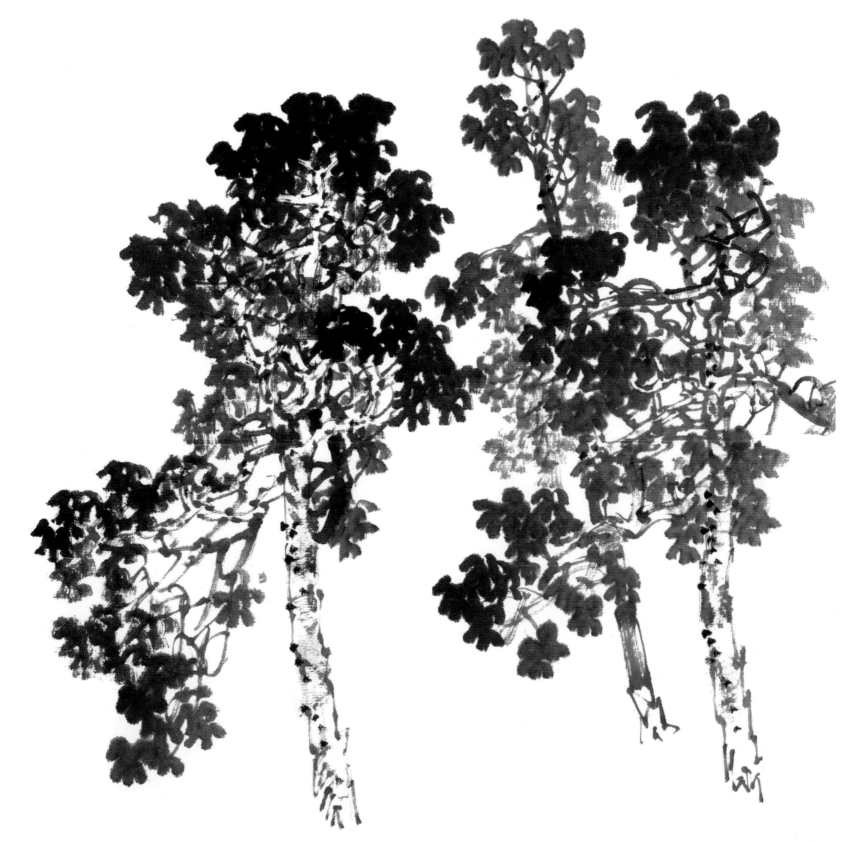

P154 / 树

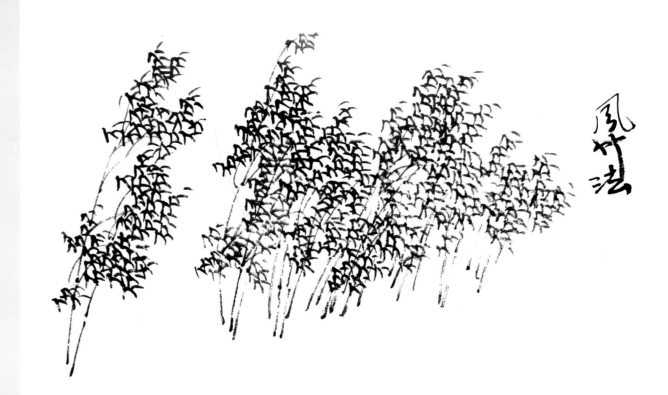

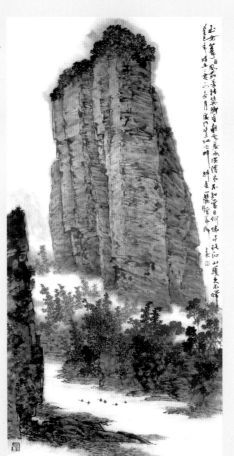

玉女峰

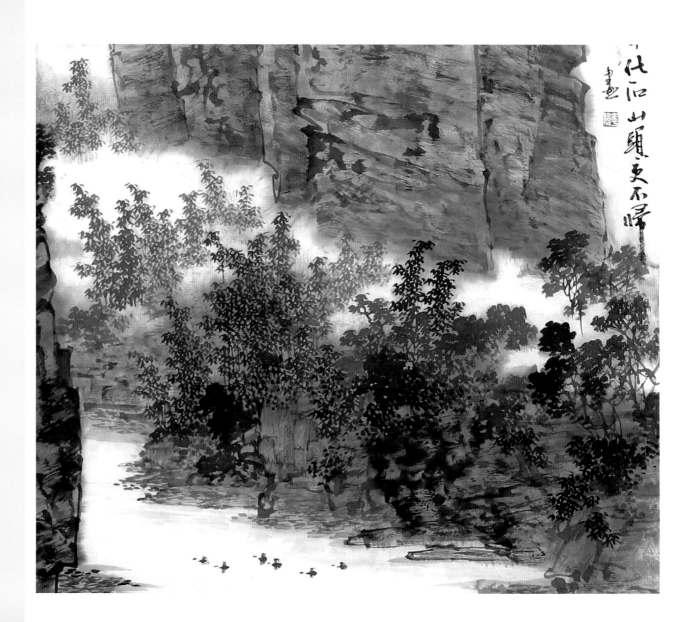

竹画法

竹，画单株，先立干，在节点上分出小枝，依竹之形态点上竹叶即成。以此法画竹子显得犹多，不可计数，画丛竹不必一株一株计较。

单株法

丛竹法

远竹法

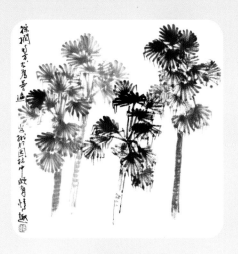

P155 / 树

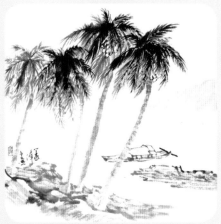

P156 / 树

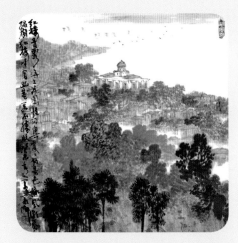

P157 / 树

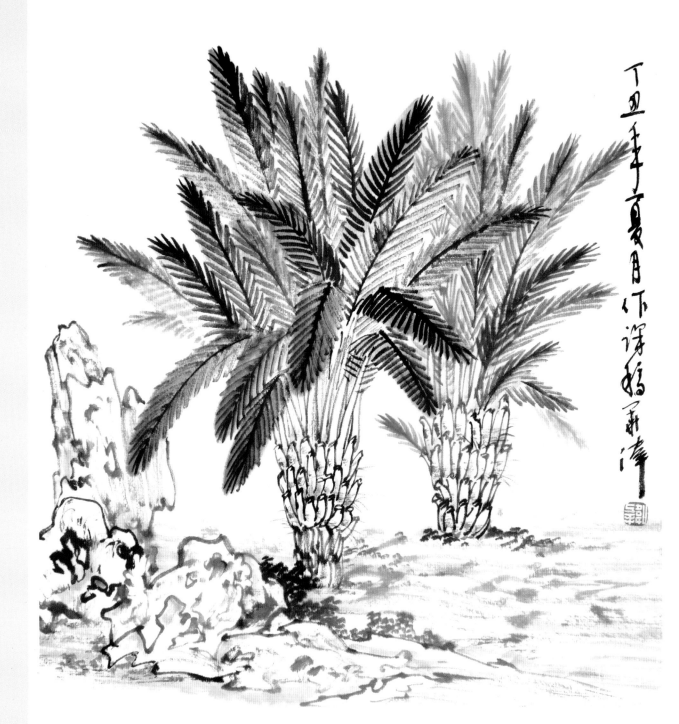

棕榈、椰树，尽有相似之处，其干优美挺拔，随风摇曳，犹有南国情调。

棕榈、椰树，其干咸以横皴为之。不同之处，棕榈面粗，椰树面光。其茎叶尽集中于树之上头，如烟花向四面展开，故其叶子之分布穿插，需在同一个中心点发生，如此，叶相交而不乱。棕榈叶片在茎顶上，由线构成圆扇状，而椰叶则生于茎之两旁，以线为之，构成整体大叶。

棕榈画法

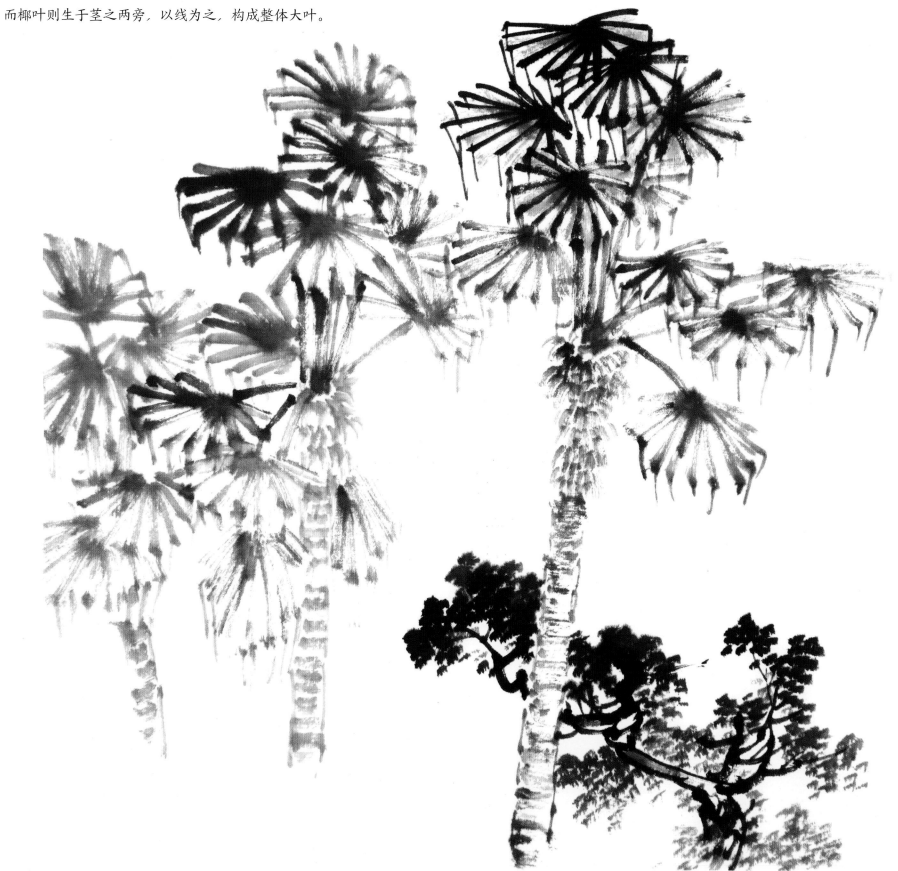

P158 / 树

洞庭渔隐图（局部）　吴镇
立轴　纸本　墨笔
纵 146.4 厘米　横 58.6 厘米
台北故宫博物院藏

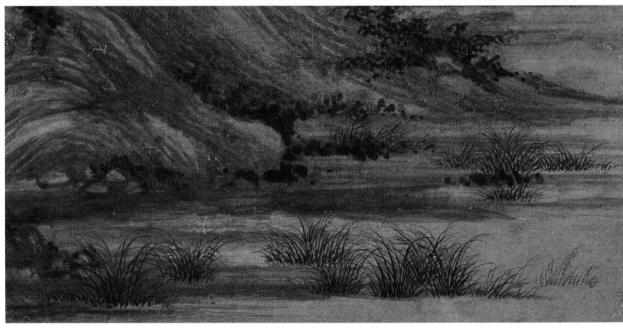

江行初雪图（局部）　赵幹
设色
纵 25.9 厘米　横 376.5 厘米
故宫博物院藏

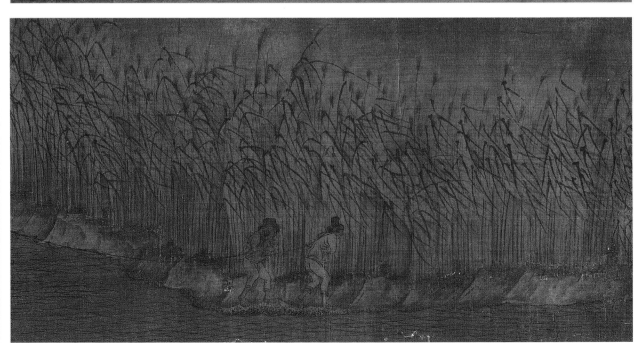

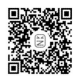

芦，常生水畔，轻风摇荡，配之鸿雁，颇具生机。其画法先勾茎，因随风而斜，故茎线需微弧倾向一边。芦叶如作倒字"人"或"个"，长撇，与风向相一致，最后于茎上端补上花穗即成。

草，尽由细长"个"字或"介"字构成。

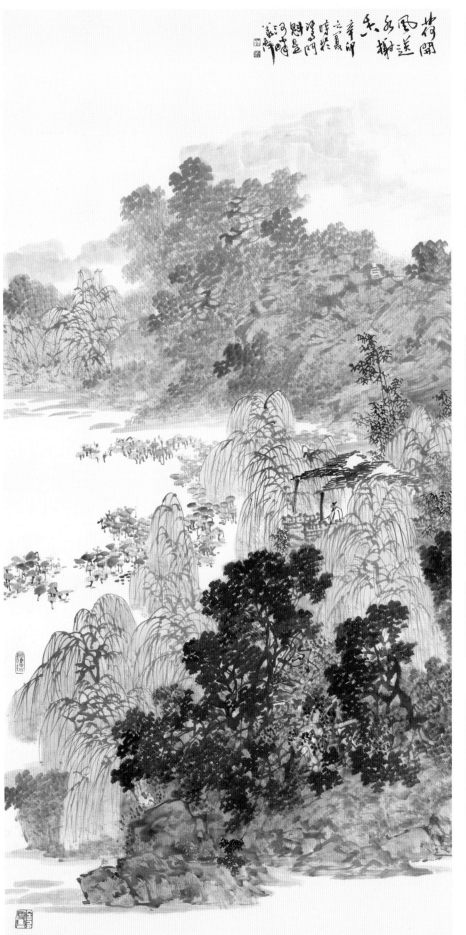

荷开风送水榭香

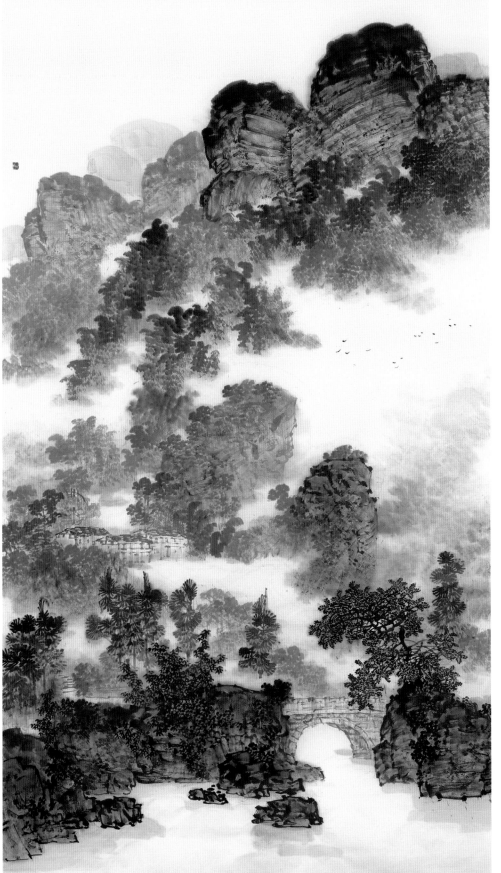

寨下佳山水　家家图画中

树木设色

树木枝干设色以赭石为主，点叶多以汁绿或花青为主，勾叶须用填色法，方不碍笔。

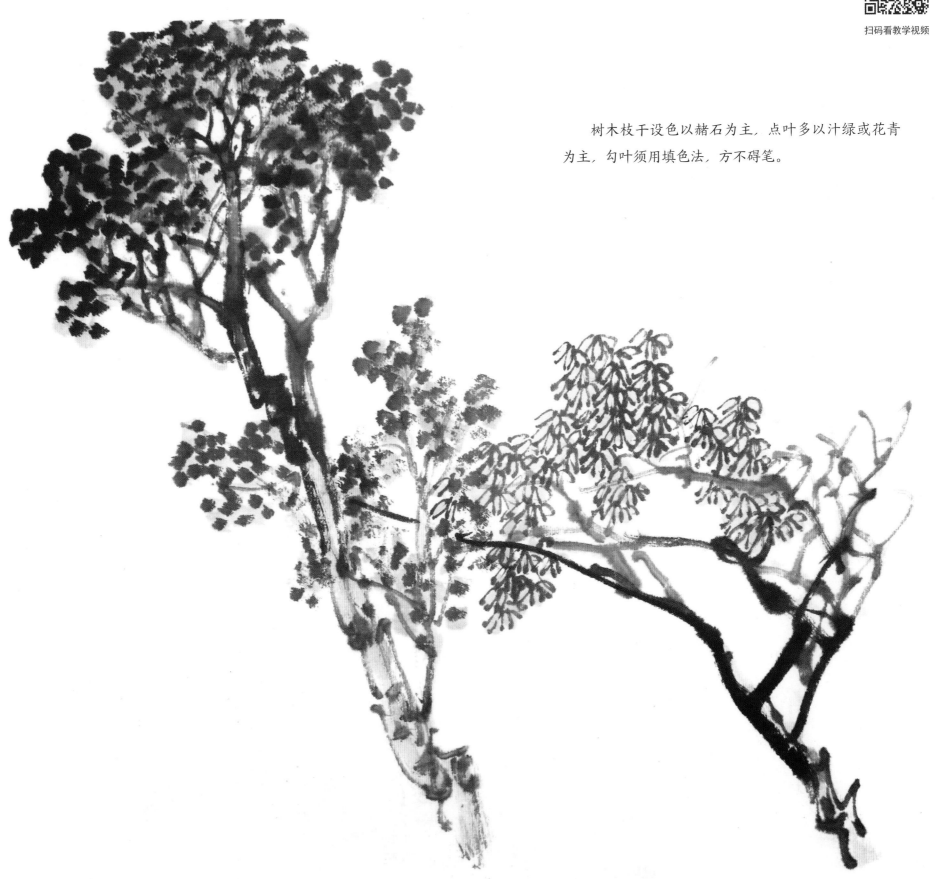

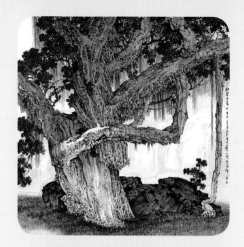

P159 / 树

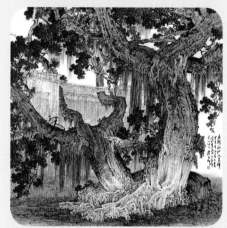

P160 / 树

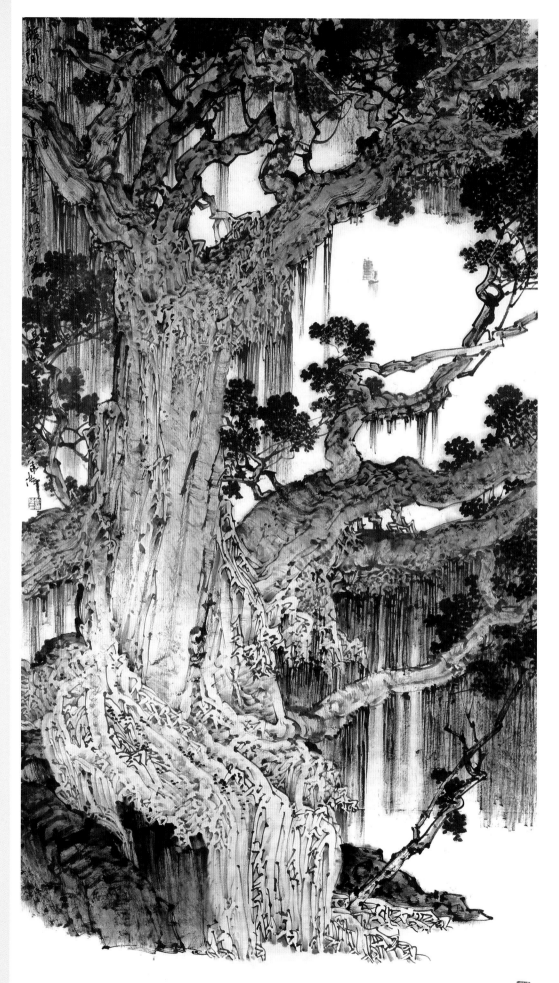

榕树画法

扫码看教学视频

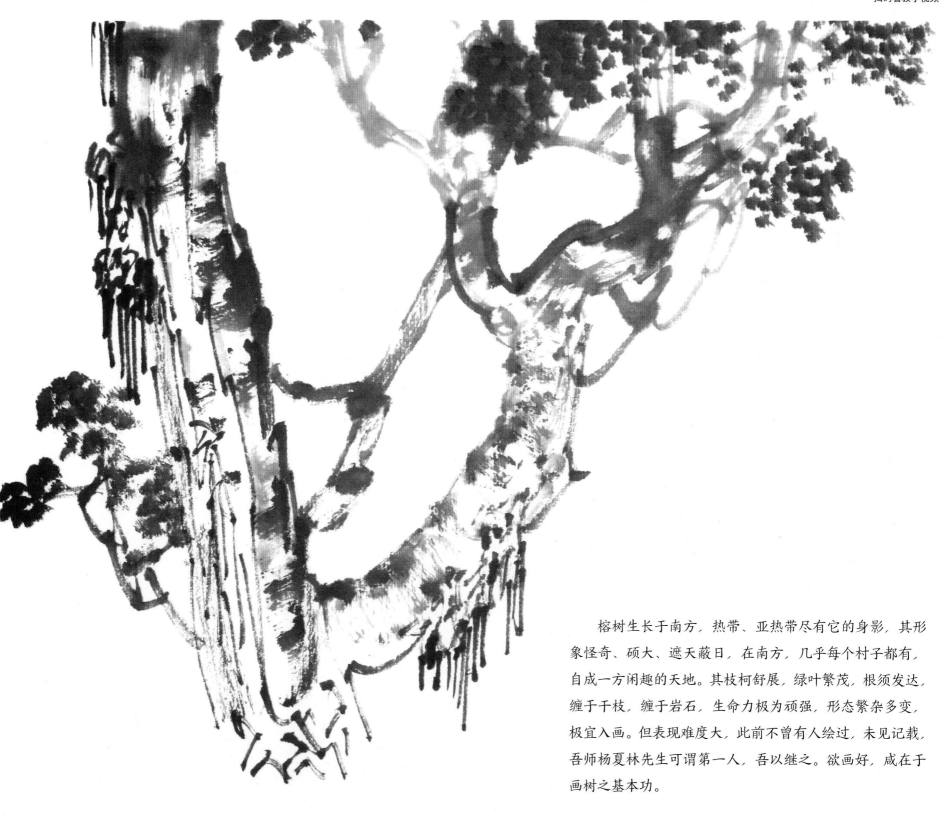

　　榕树生长于南方，热带、亚热带尽有它的身影，其形象怪奇、硕大、遮天蔽日，在南方，几乎每个村子都有，自成一方闲趣的天地。其枝柯舒展，绿叶繁茂，根须发达，缠于干枝，缠于岩石，生命力极为顽强，形态繁杂多变，极宜入画。但表现难度大，此前不曾有人绘过，未见记载，吾师杨夏林先生可谓第一人，吾以继之。欲画好，咸在于画树之基本功。

P161 / 树

P162 / 树

P163 / 树

扫码看教学视频

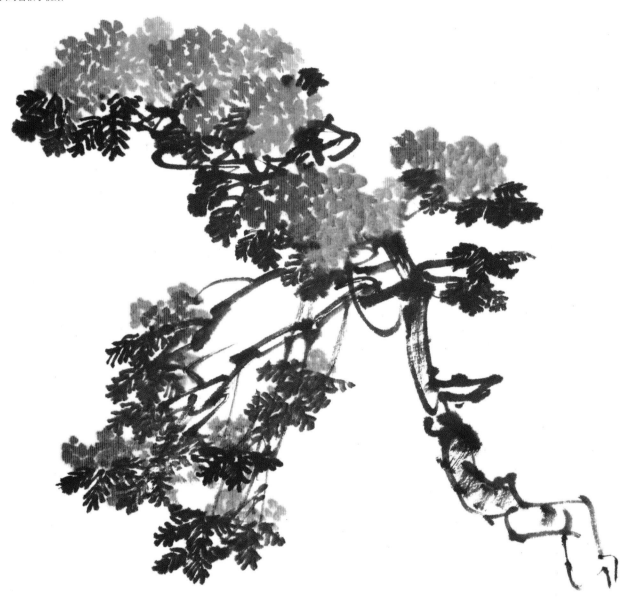

凤凰木画法

　　凤凰木，生于南方，是厦门市树，每逢夏日，万花齐放，蔚为壮观，满树辉煌，深得人们喜爱。画此木，要胸有成竹，先画凤凰花，以梅花点点之，主次分布恰当，再取势作枝干，作横皴。枝干疏密得体，点羽状叶，最后调整。若先作枝干，必留出红花位置，因红花不能完全盖住墨。

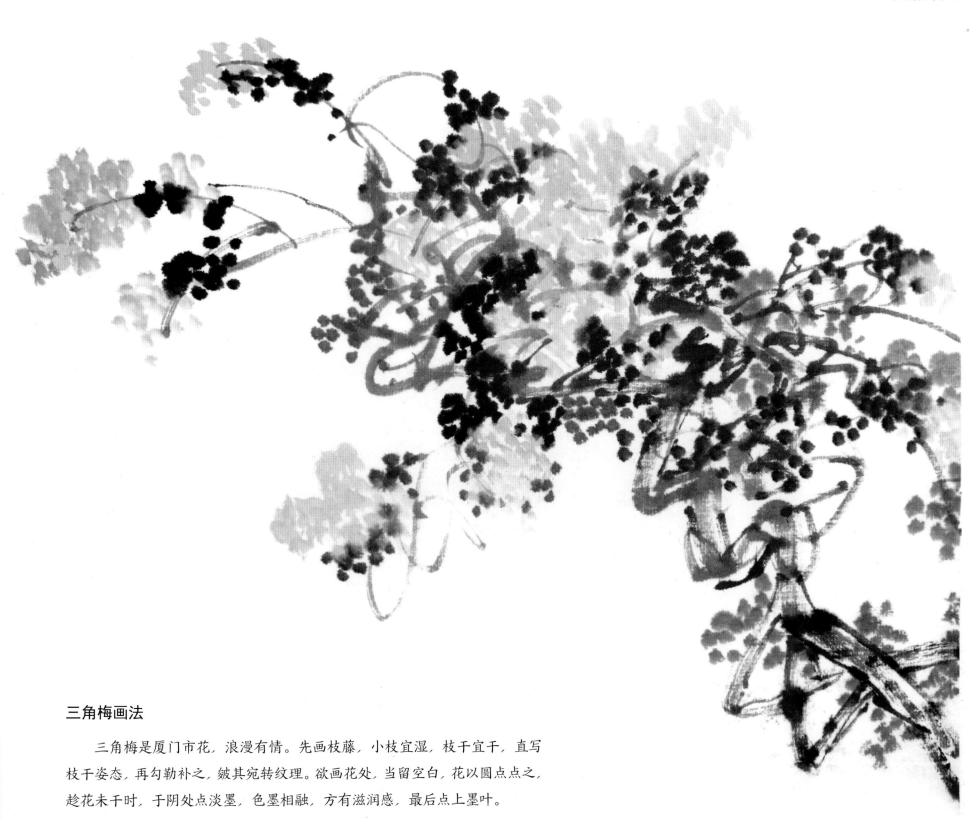

三角梅画法

　　三角梅是厦门市花，浪漫有情。先画枝藤，小枝宜湿，枝干宜干，直写枝干姿态，再勾勒补之，皴其宛转纹理。欲画花处，当留空白，花以圆点点之，趁花未干时，于阴处点淡墨，色墨相融，方有滋润感，最后点上墨叶。

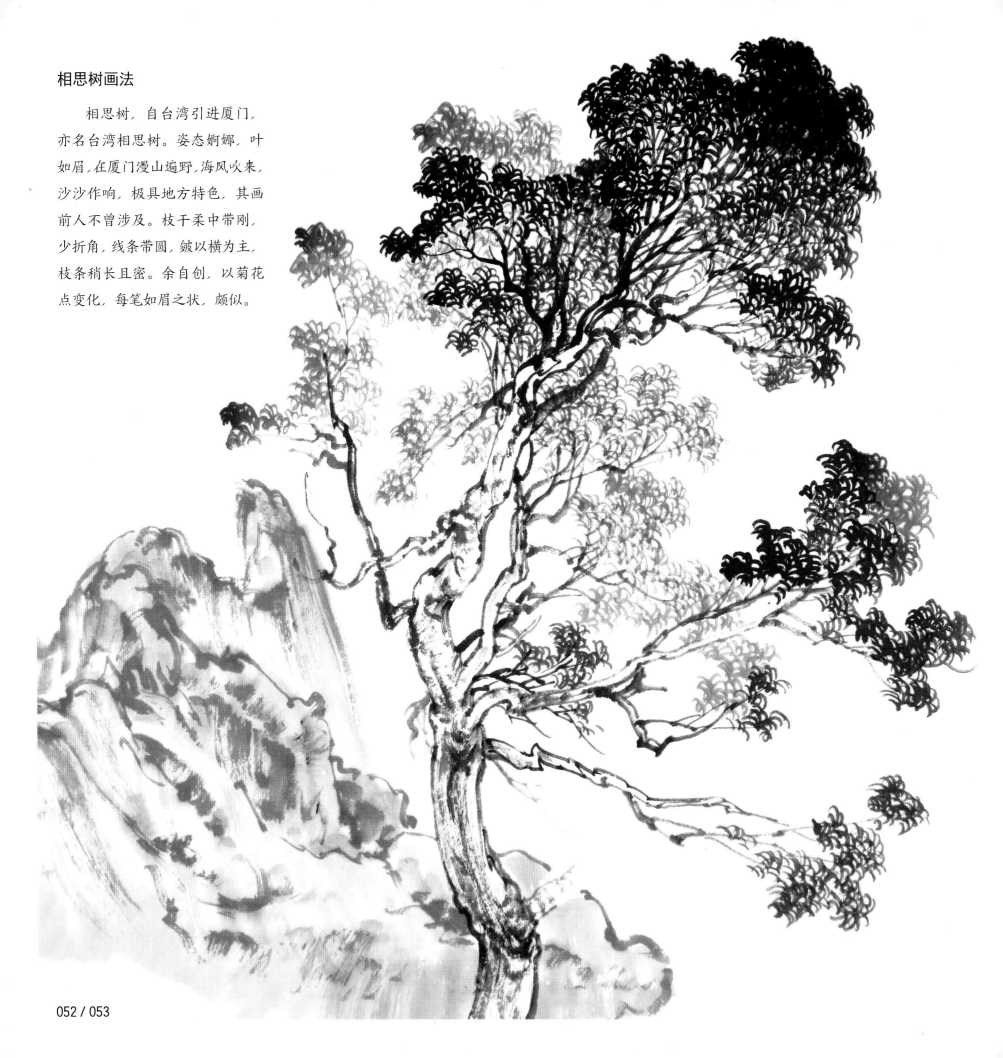

相思树画法

　　相思树，自台湾引进厦门，亦名台湾相思树。姿态婀娜，叶如眉，在厦门漫山遍野，海风吹来，沙沙作响，极具地方特色，其画前人不曾涉及。枝干柔中带刚，少折角，线条带圆，皴以横为主，枝条稍长且密。余自创，以菊花点变化，每笔如眉之状，颇似。

山　石

　　树木有姿，山石有势，脉络潜连，自然气长。以"以大观小"或"以小观大"论，山即是石，石亦是山，比例不同而已。其形若虎、若豹、若龙……

　　古人言："石分三面"，意乃石具立体感、体积感。凡立体，必见三面以上者，表现诀窍在于阴阳之分辨，密则阴，疏则阳；浓则阴，淡则阳；粗则阴，细则阳；以此类推，尽阴阳之能事。皴，山石纹理矣。皴法无数，尽勾、皴、擦、染、点为之，此为画法步骤。勾，现山石之形势、山石之内外结构。皴擦，现山石之质，分阴阳，辨层次。染，润山石，续深入，理整饬。点，意为草木，欲华滋，欲苍茫，增生活。山石表现要求浑然一体。

P164 / 山

P165 / 山

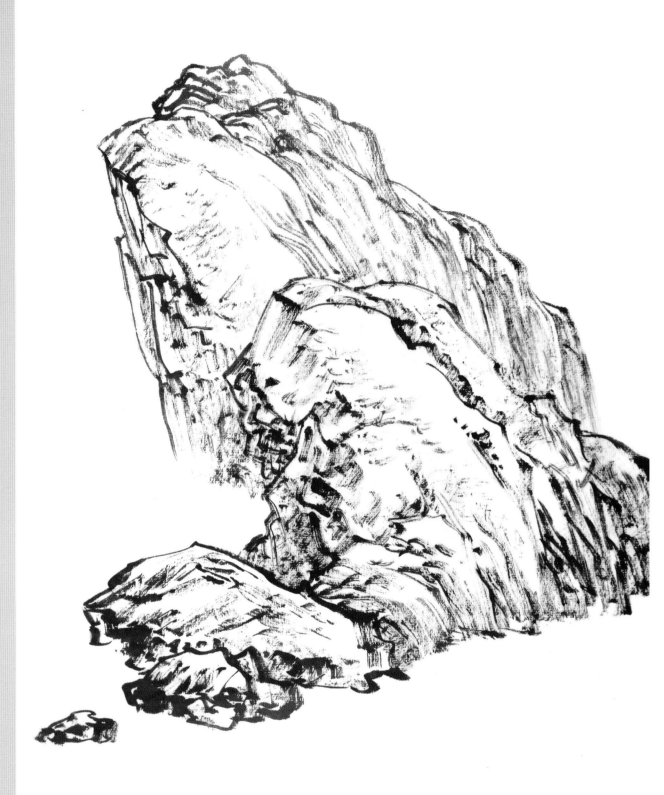

画山石起手式：

1.先勾山石轮廓及其结构，山石之体积、层次基本呈现。

2.于线补加以皴擦，增强层次感、体积感，并表现质感等。

3.依1、2之形态、结构、凹凸、层次、空间、体积等全方位，以渲染加强之，深入之，滋润之，以至现自然之美和画中形象之美。每一步骤的进步，即体现形象的再深入和完善。

上述步骤描述仅为便于说明，并非真正的分断而为，步骤往往是被打破的，勾皴擦染是浑然一体的，岂能分开。

清·唐岱《绘事发微》言皴法"要毛而不滞，光而不滑，得此方入皴染之妙也。"

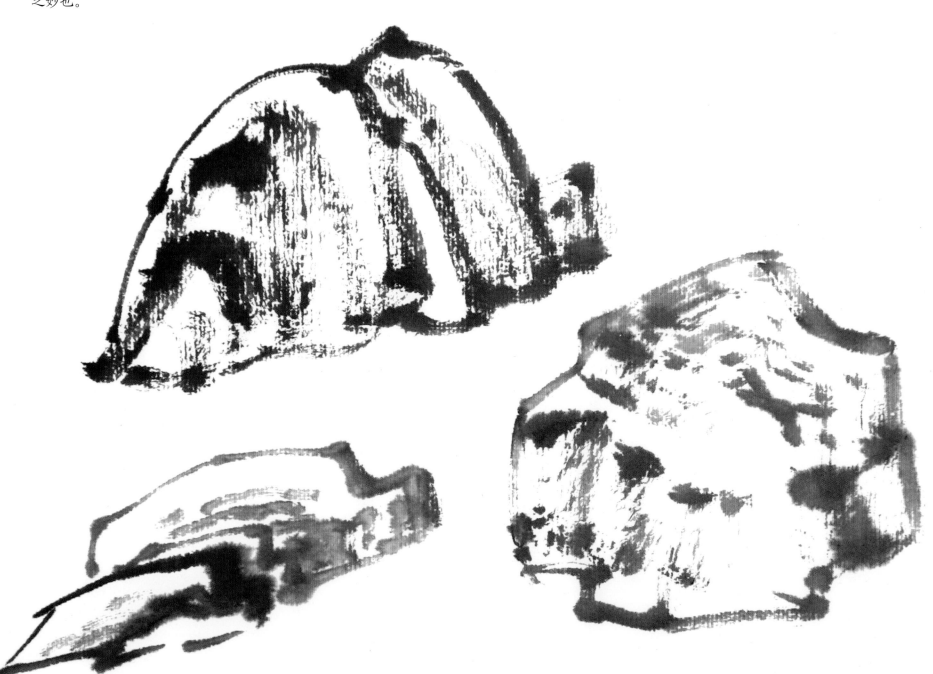

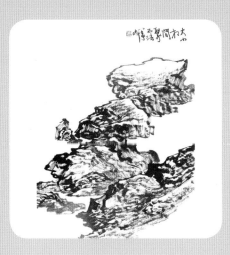

P166 / 山

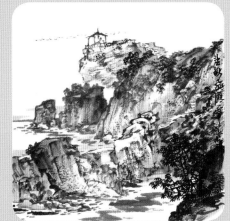

P167 / 山

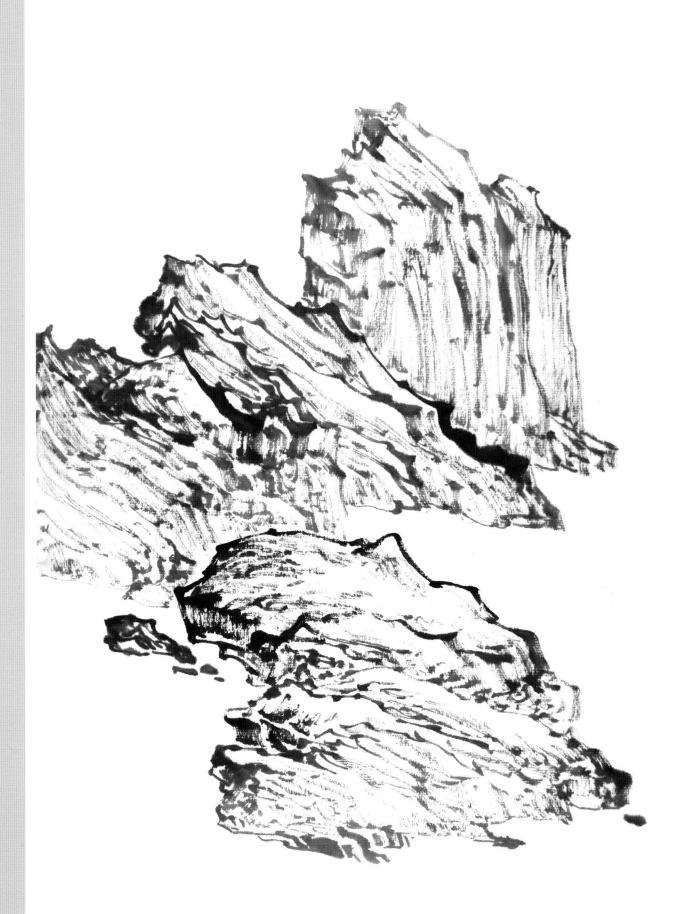

石之组织法:

1. 主次关系;

2. 疏密关系;

3. 形势。

处理好此三要素定能组织好。

石之组织法

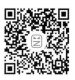

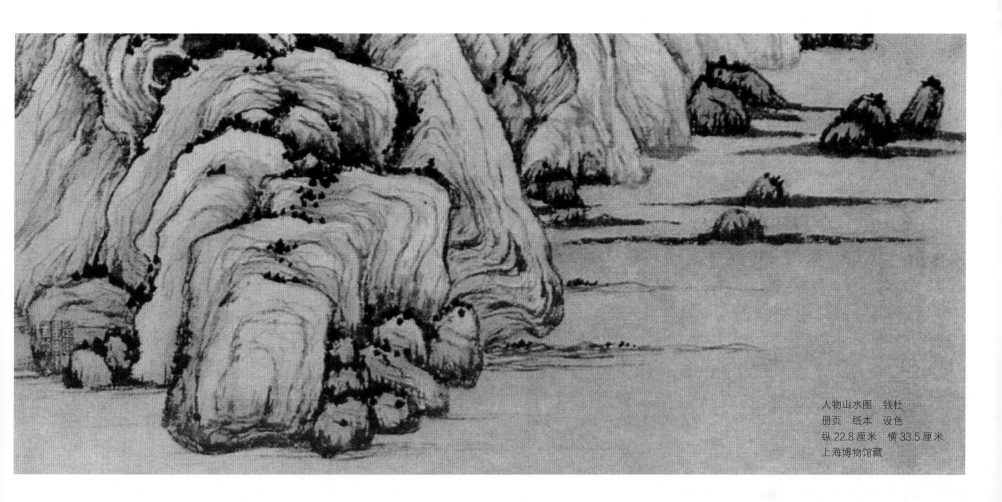

人物山水图　钱杜
册页　纸本　设色
纵 22.8 厘米　横 33.5 厘米
上海博物馆藏

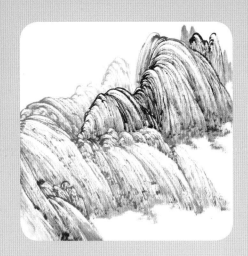

P168 / 山

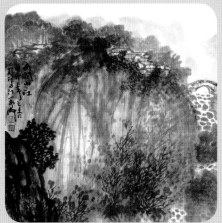

P169 / 山

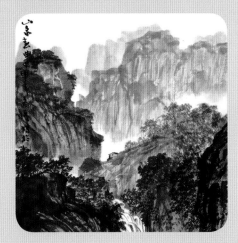

P170 / 山

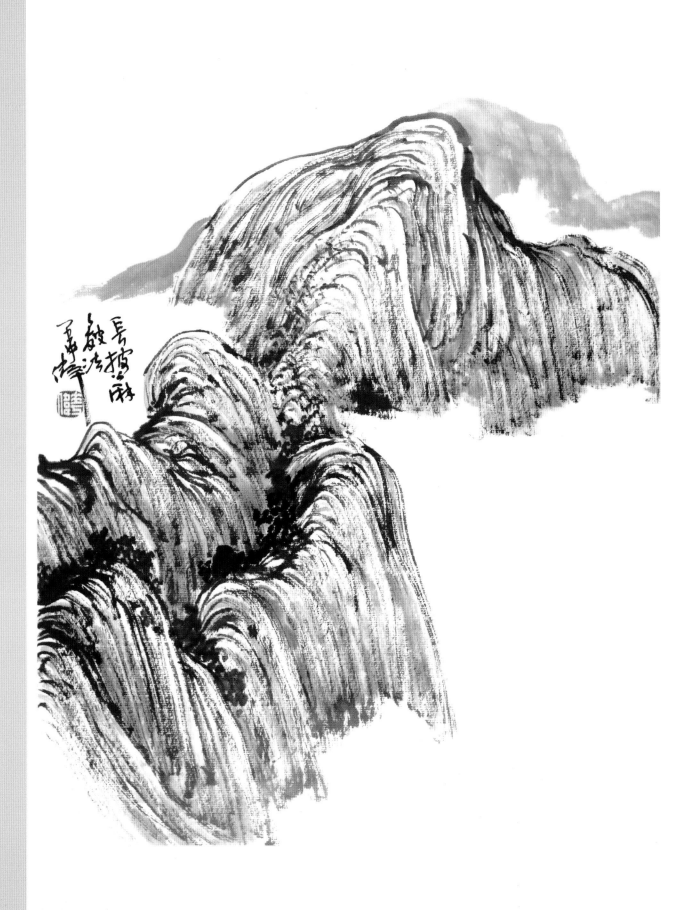

披麻皴

　　唐代之前山水画是无皴的，唐李思训用点攒簇而成，下笔首重尾轻，谓之钉头皴，后向斧劈一脉发展。唐王维用点攒簇而成，下笔均直似稻谷，谓之雨点皴。宋董源以点纵长变披麻皴，而后巨然继之，又成一脉。披麻皴山形圆润，宜表现秋峦山体，董源善用此法杂以点子，表现江南多土丰肉的土石山峦。

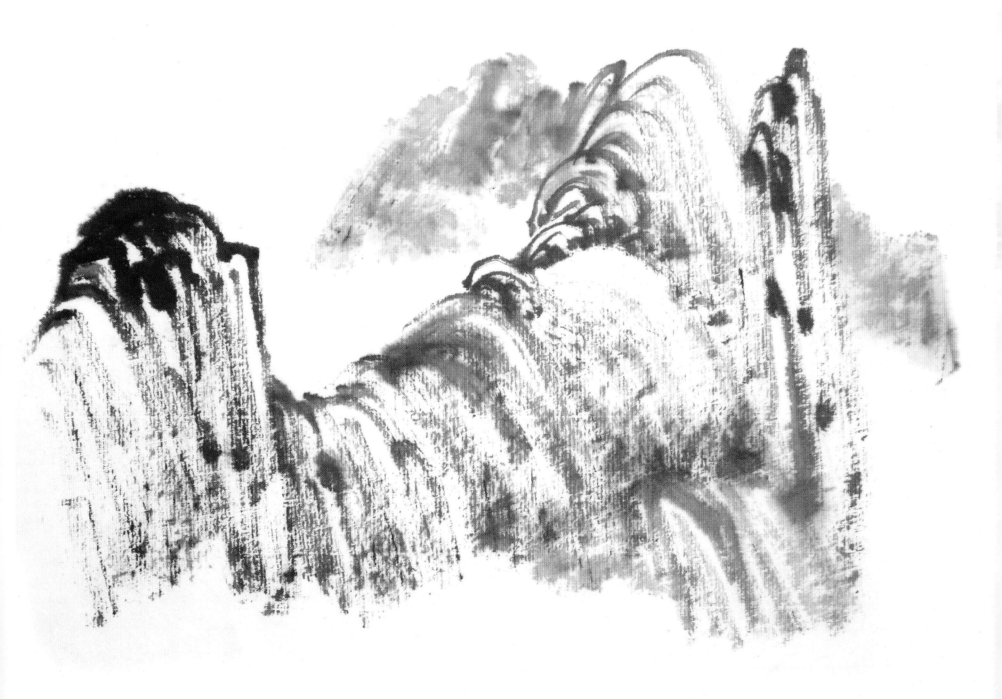

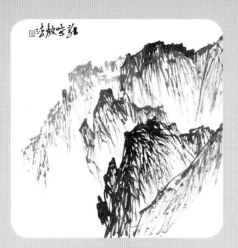

P171 / 山

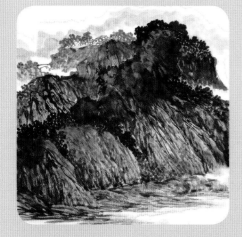

P172 / 山

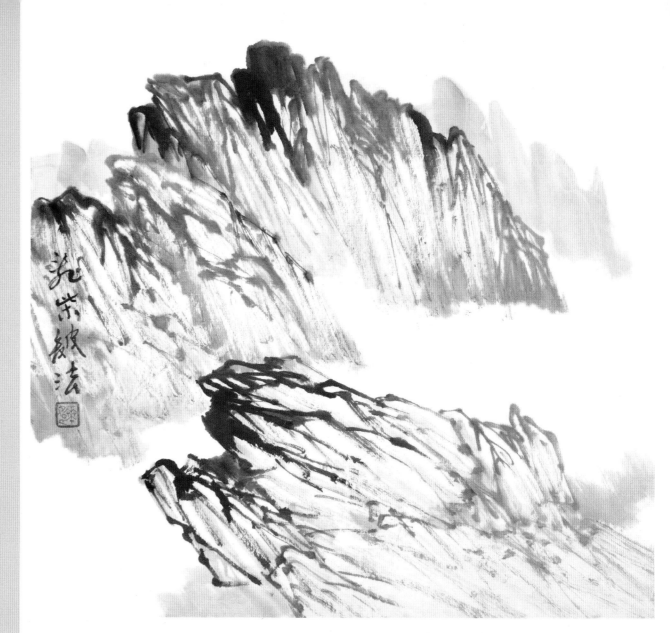

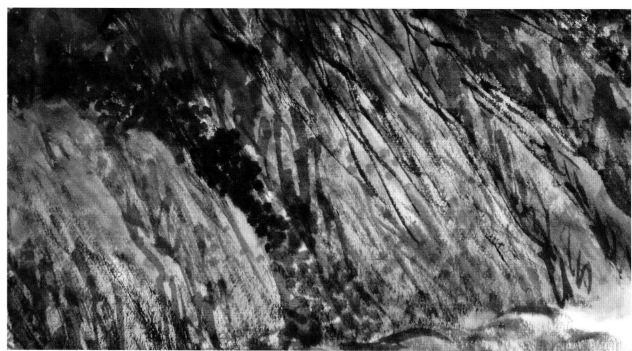

乱柴皴，如木柴之堆放，石纹多有交叉，表现山石之裂纹颇似，用线之组织当在乱中不乱。

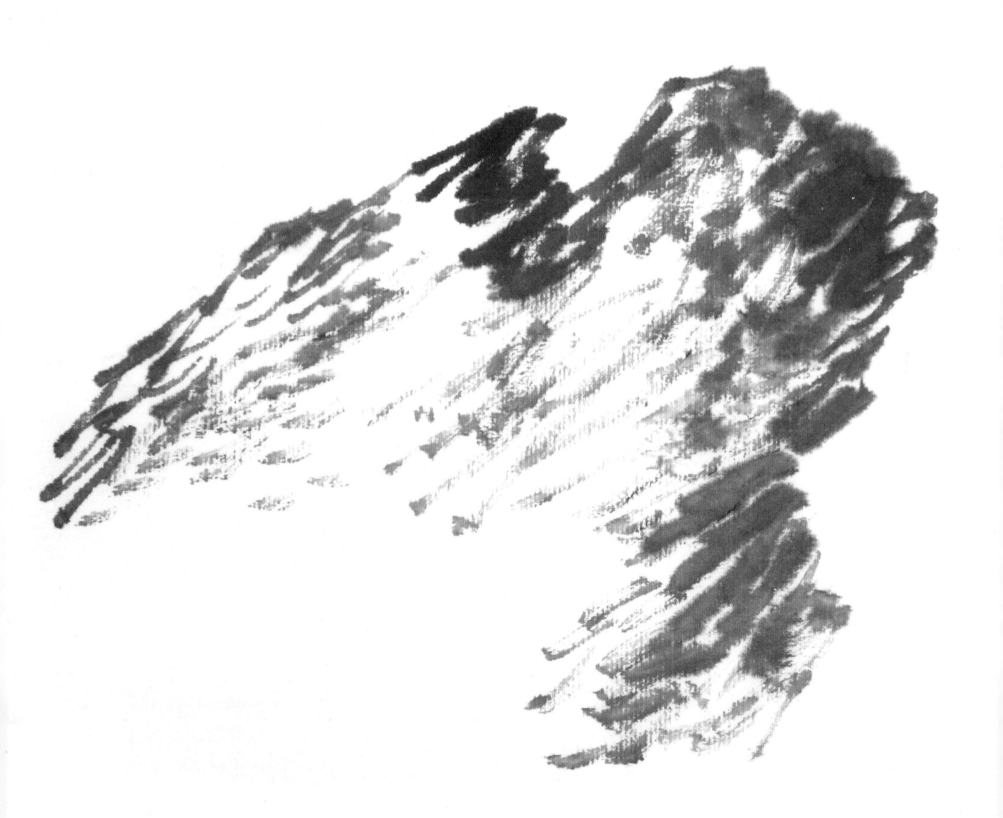

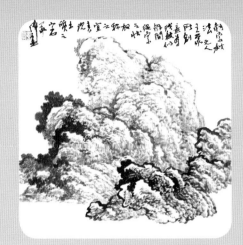

P173 / 山

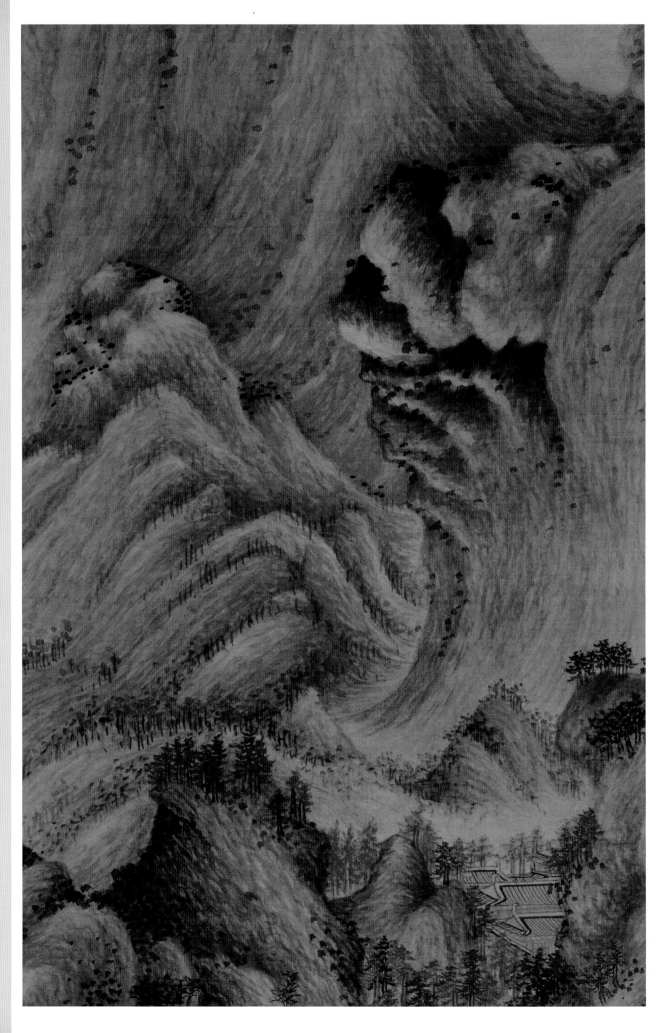

夏山高隐图（局部） 王蒙
立轴 纸本 设色
纵 149 厘米 横 63.5 厘米
故宫博物院藏

解索皴法，元人王蒙所创，意为线皴似解开绳索之状。宜表现土质之山石。

解索皴

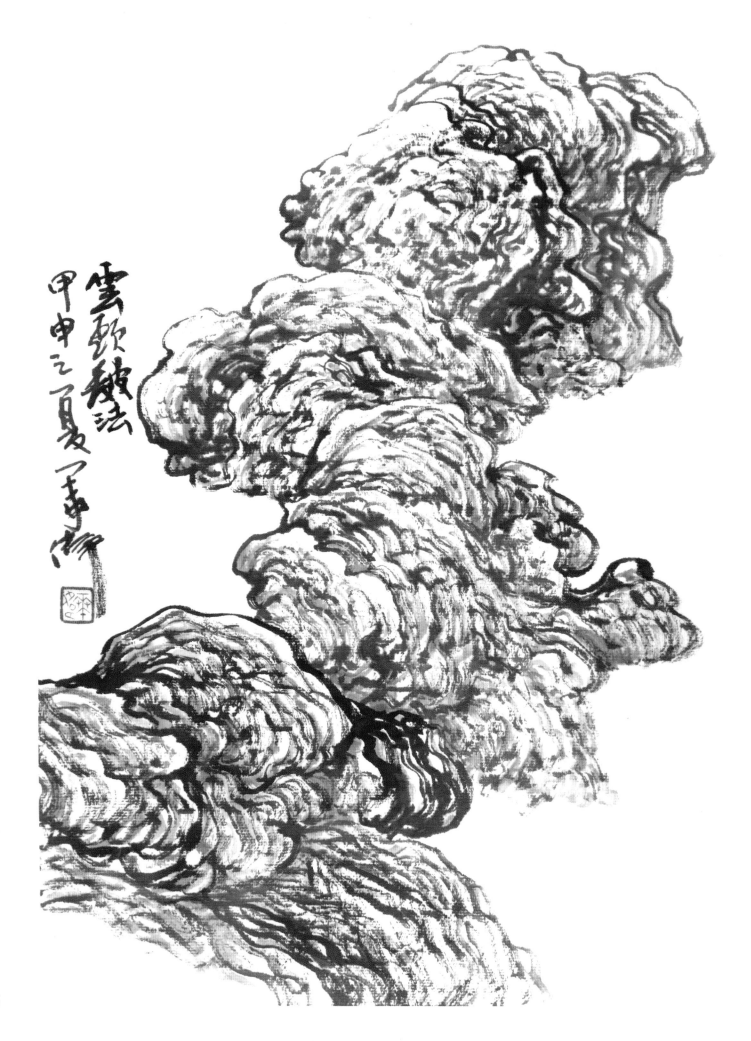

雲頭皴法
甲申之[?]夏[?]壽仙

宋郭熙原用披麻，其用笔多转变体，创云头皴，亦称卷云。用线圆浑，多波折，如云之状，宜表现岩浆岩峰峦。

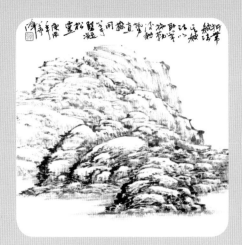

P174 / 山

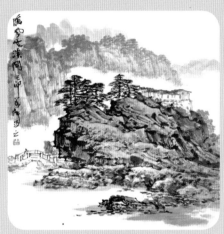

P175 / 山

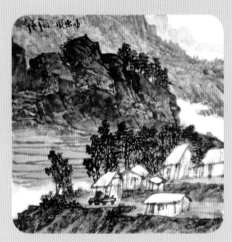

P176 / 山

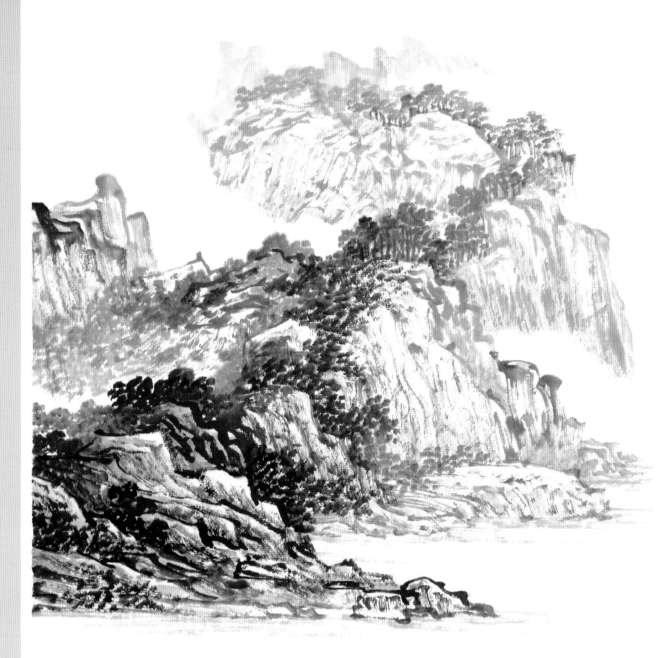

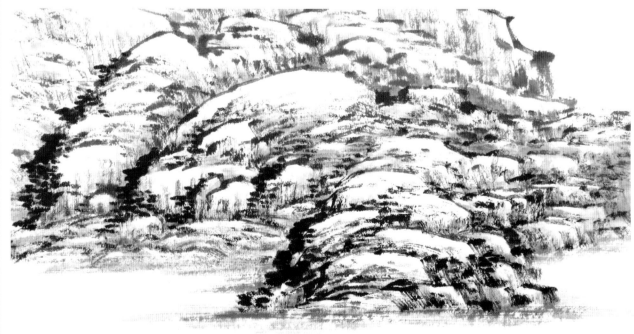

折带皴，元倪瓒多为之，此法源自太湖之畔，其用笔如折带之状，故名。横笔细，折笔宽，形象特征明显。表现土质山石，转折处不必强烈，若强烈者，可表现坚硬山石。

折带皴

扫码看教学视频

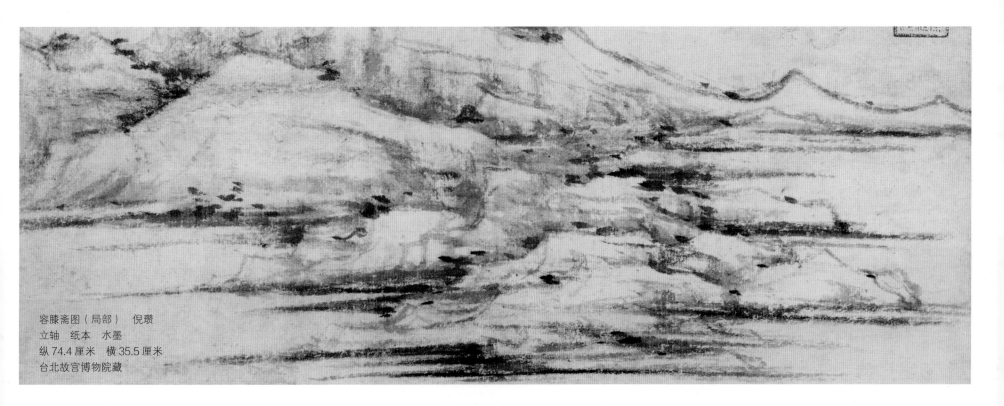

容膝斋图（局部） 倪瓒
立轴　纸本　水墨
纵 74.4 厘米　横 35.5 厘米
台北故宫博物院藏

P177 / 山

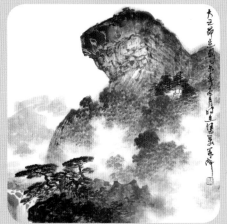

P178 / 山

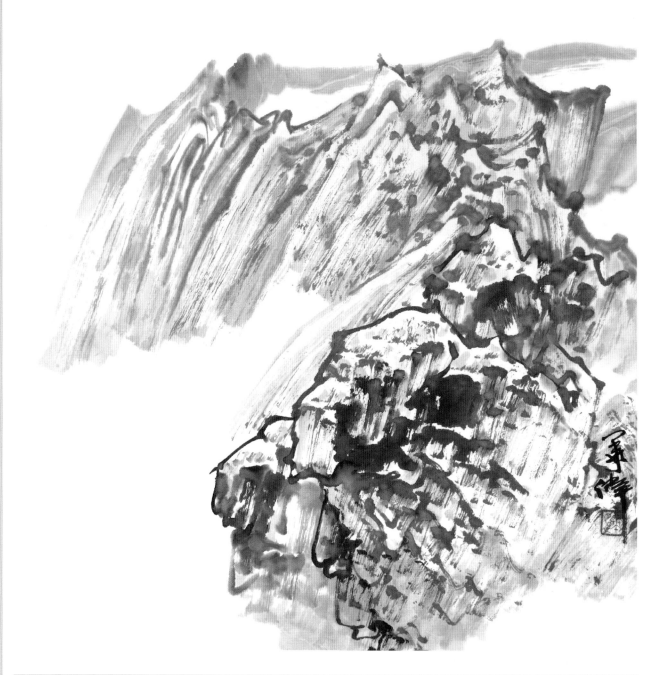

踏歌图（局部） 马远
立轴 绢本 水墨
纵 192.5 厘米 横 111 厘米
故宫博物院藏

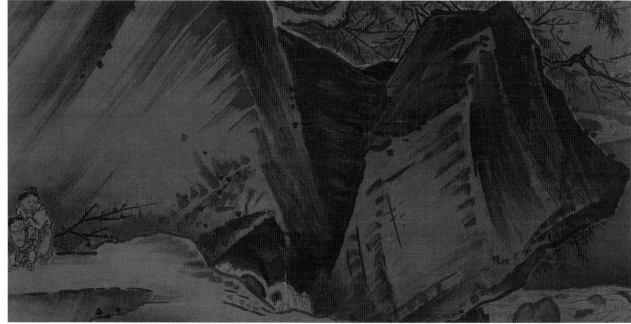

斧劈皴

扫码看教学视频

斧劈皴，宋马远、夏圭善用之，宜表现雄奇高耸、峻拔坚硬、嶙峋坚实的花岗岩。其有长斧劈、大斧劈、小斧劈之别，此帧三者兼有，合为一体，乃从八闽山水中得来。用笔侧锋，要爽利果断，速度快，能见飞白效果，如劈之势，表现山石之面，体积感强。

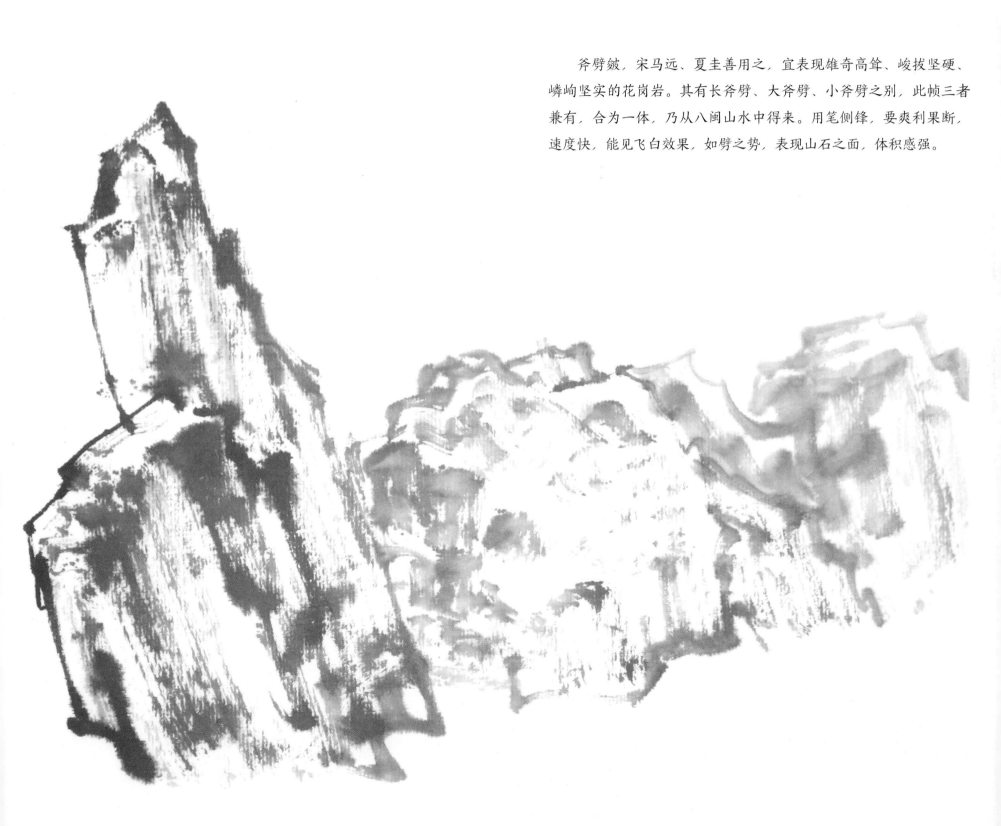

P179 / 山

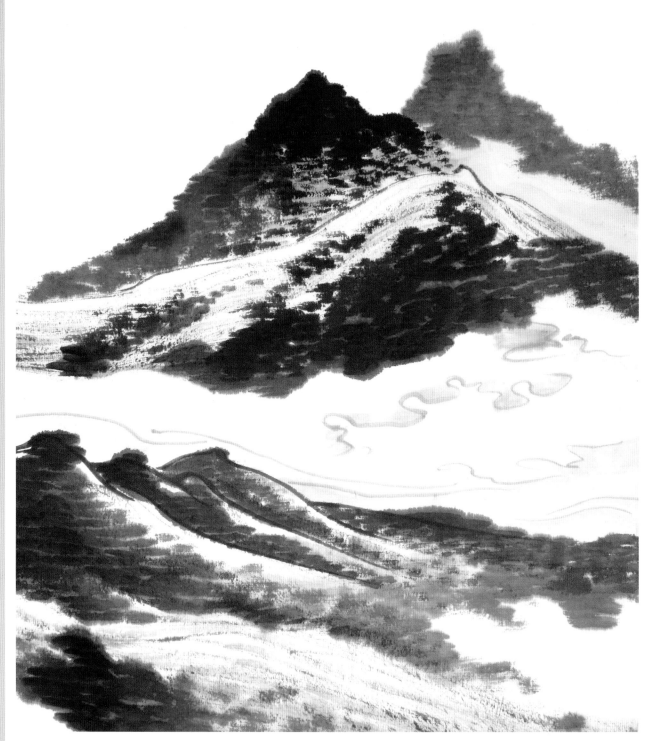

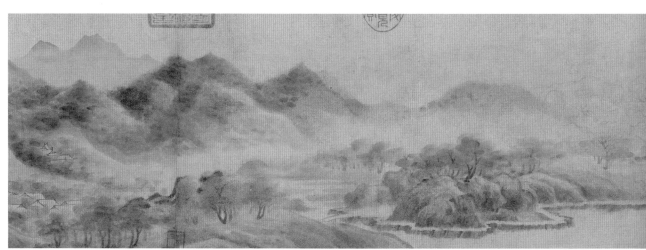

云山墨戏图 米友仁
长卷 纸本 墨笔
纵 21.4 厘米 横 195.8 厘米
故宫博物院藏

米点皴，有大、小米点皴之别，由米芾、米友仁父子所创，宜表现江南雨景、云雨迷茫的意境。其特点：用水墨渲染，以圆浑浓重饱满的横点错落排列，构成山石之体或林木形象。

米点皴

扫码看教学视频

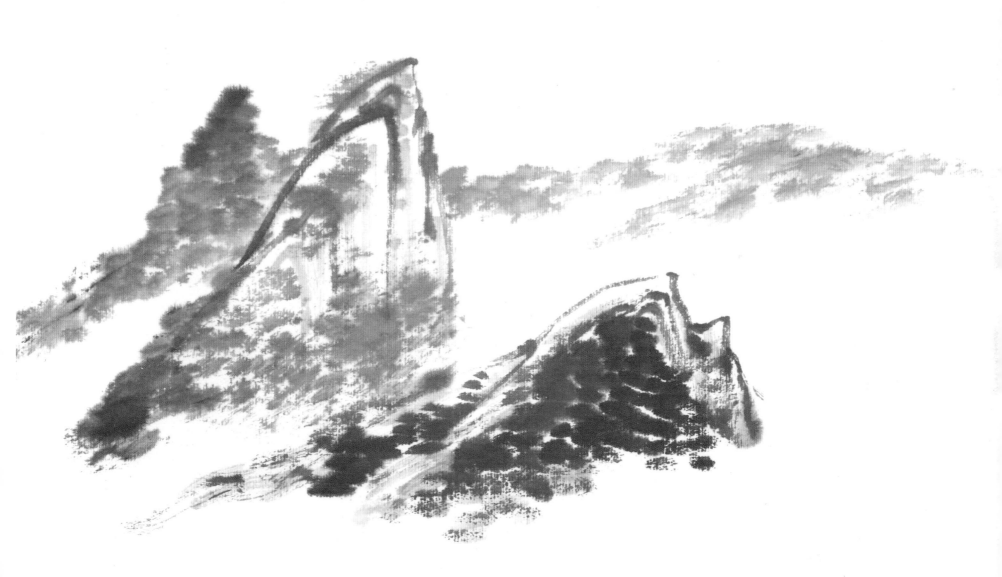

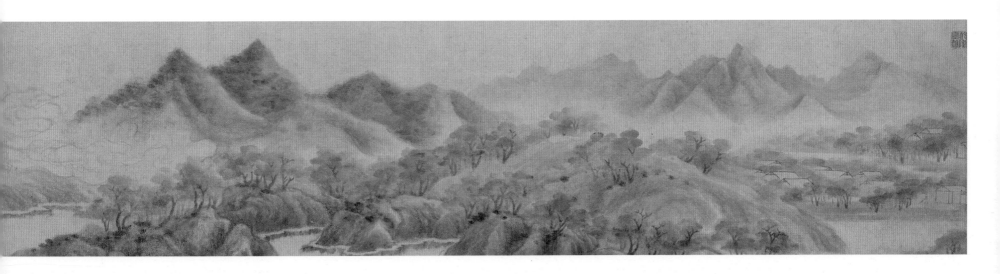

P180 / 山

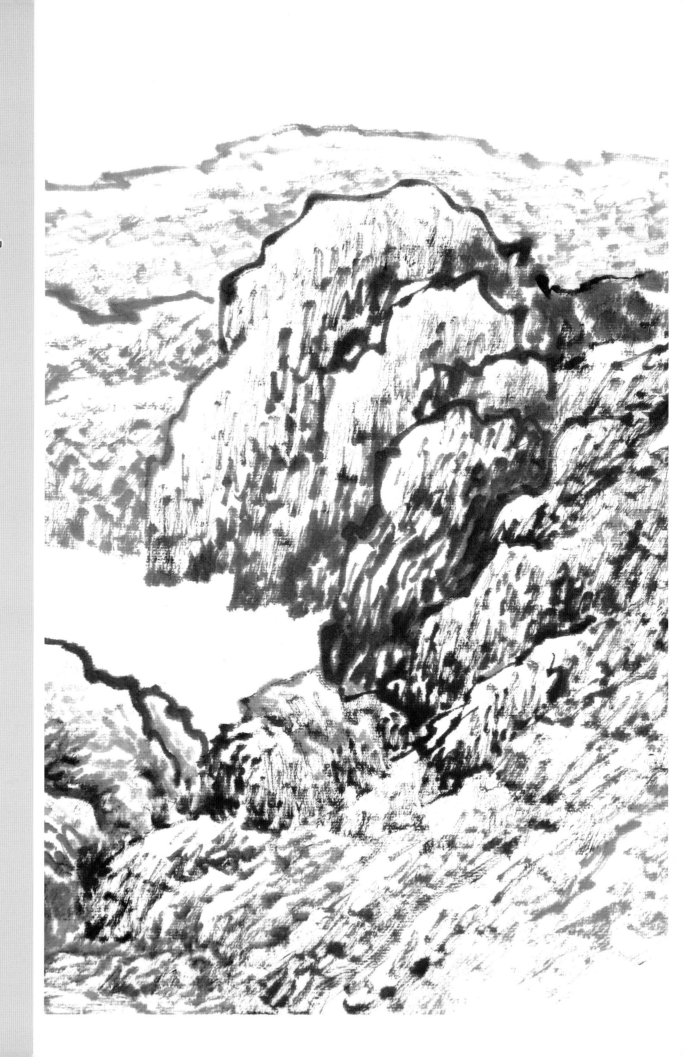

雨点皴，今所见宋范宽为多，表现太行、终南，全由生活中来，古语云"下笔匀直，形似稻谷"。其形态圆带波折，下笔如凿，痕遍山体，阴凹处皴笔宜多，阳凸处皴笔宜少。疏密、阴阳要分明。

雨点皴

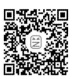

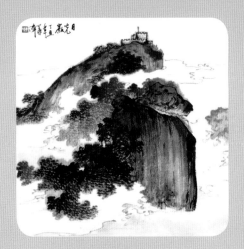

P181 / 山

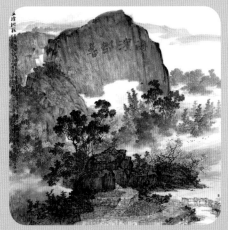

P182 / 山

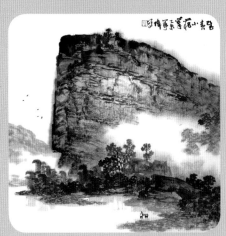

P183 / 山

表现花岗岩皴法

扫码看教学视频

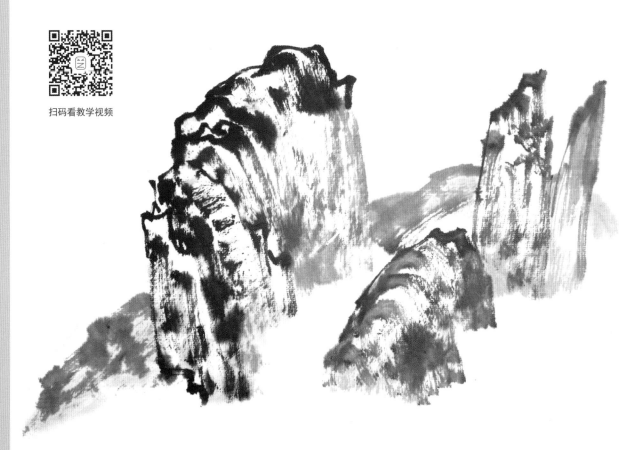

表现丘峦皴法

扫码看教学视频

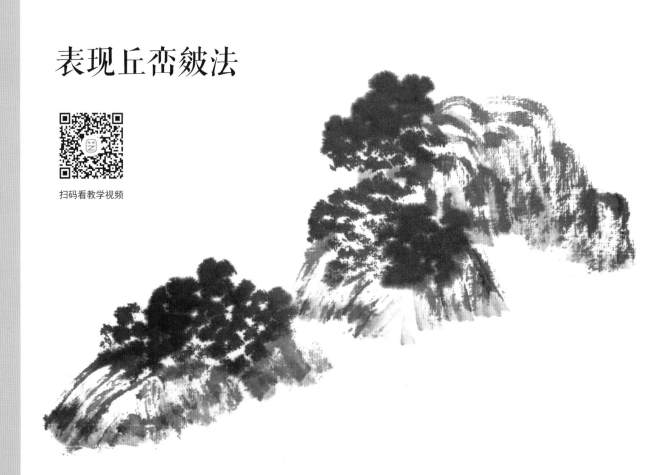

横皴，此法得之武夷，以横向笔为主，勾折偏于方，类斧劈、刮铁皴法皴其山石之面，以体现武夷山断层岩的强烈体积感。

表现丹霞地貌皴法

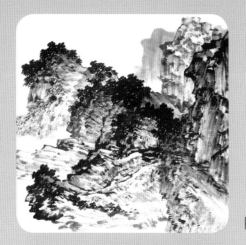

P184 / 山

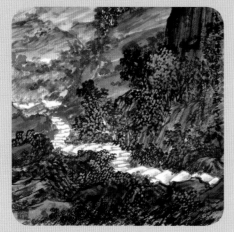

P185 / 山

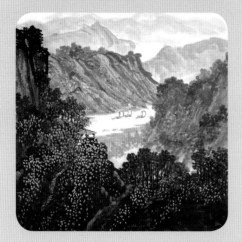

P186 / 山

步溪图（局部） 唐寅
立轴 绢本 设色
纵 159 厘米 横 84.3 厘米
故宫博物院藏

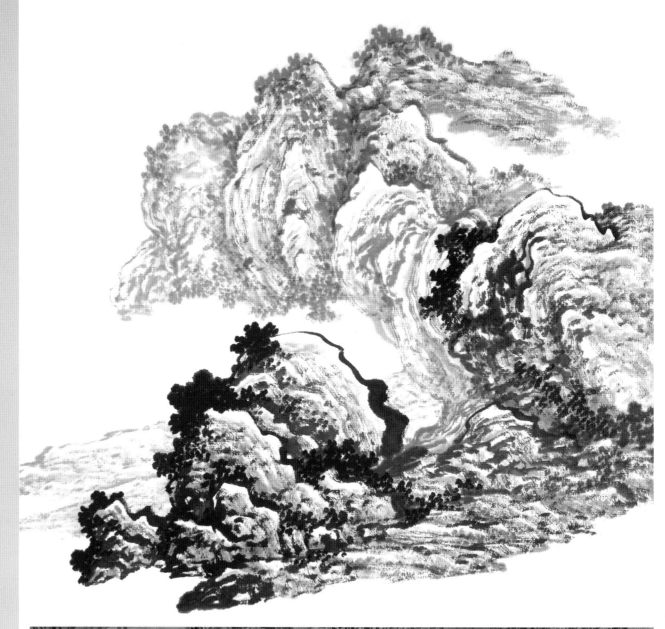

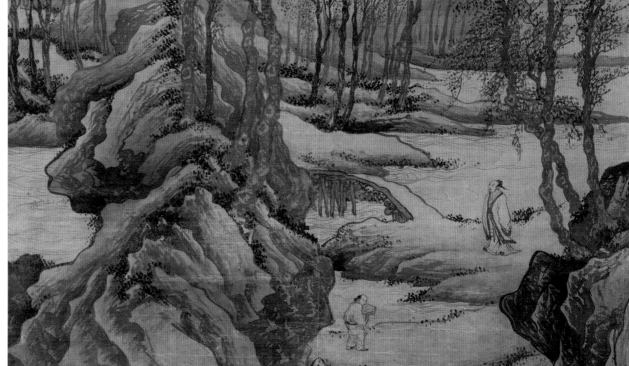

点苔法

扫码看教学视频

点苔，助山石之苍茫，显笔墨之精彩，山石顿见精神。点之恰当，如美女簪花，不当者如东施效颦。

点苔，墨需重于山岩，方见精神。圆点则笔笔圆点，尖点则笔笔尖点，取势一顺点去，不可杂乱无章，到处乱点，则如一堆鼠粪。

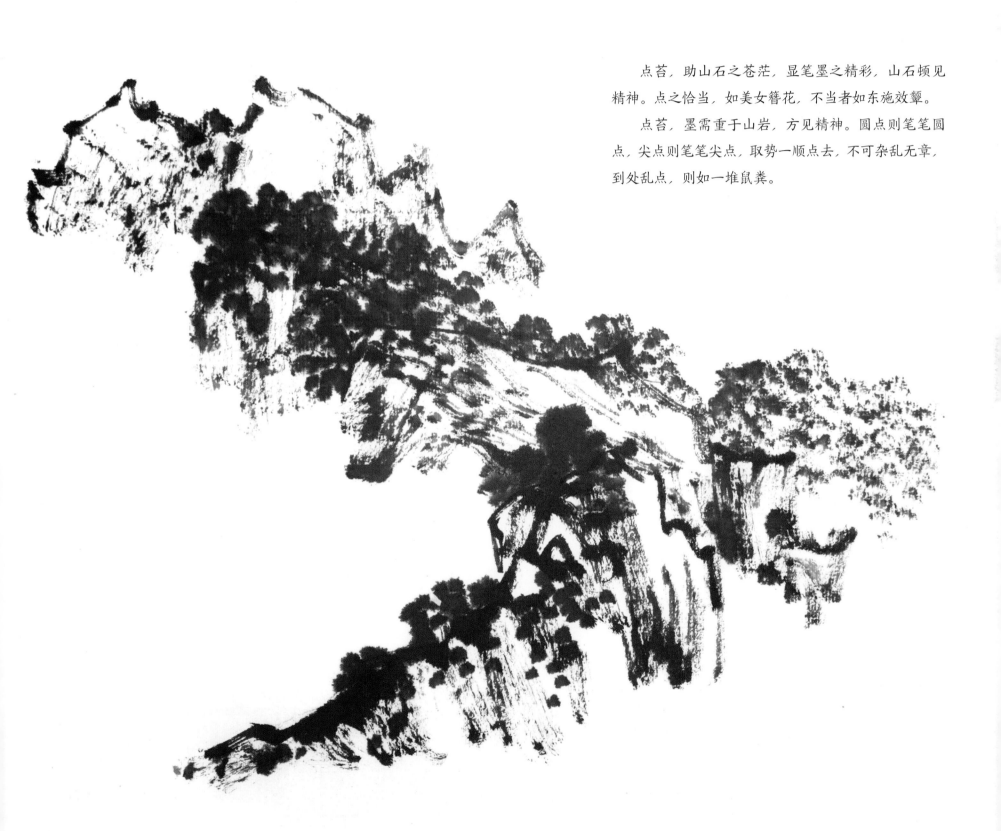

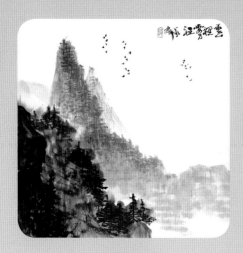

P187 / 山

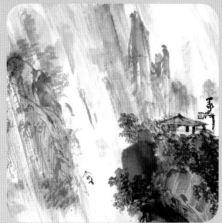

P188 / 山

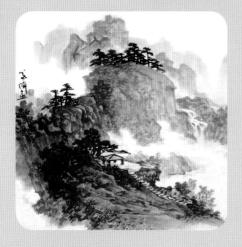

P189 / 山

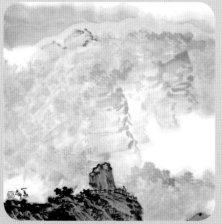

P190 / 山

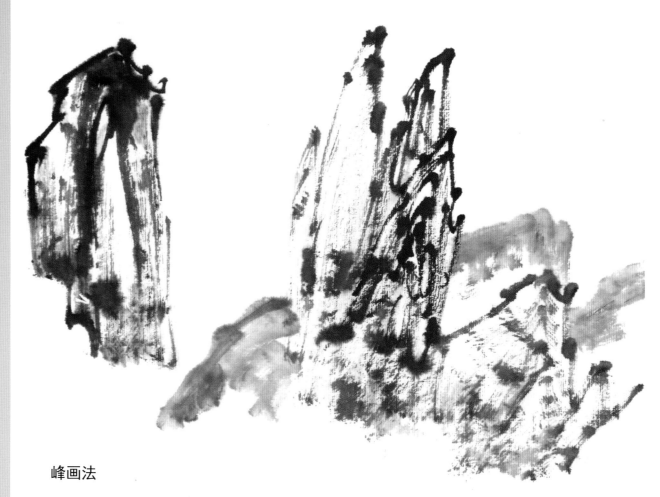

峰画法

峰，山之侧者，或耸拔独立者。

扫码看教学视频

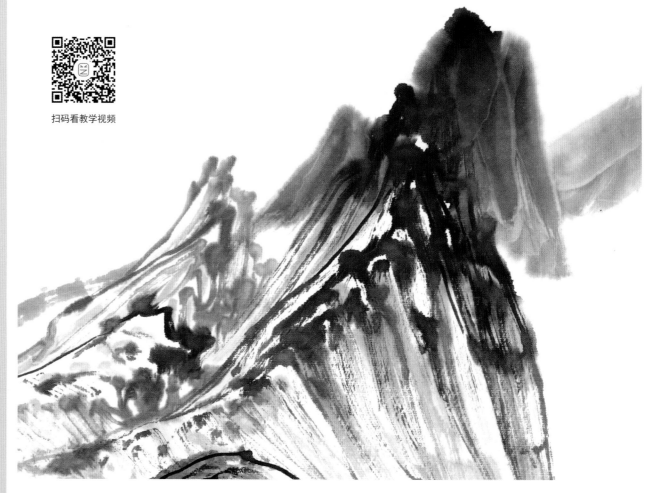

凡画山水：平夷顶尖者巅，峭峻相连者岭，有穴者岫，峭壁者崖，悬石者岩，形圆者峦，路通者川。两山夹道名为壑也，两山夹水名为涧也，似岭而高者名为陵也，极目而平者名为坂也。依此者粗知山水之仿佛也。（唐王维《山水论》）

山之各形态画法

扫码看教学视频

峦画法

峦，山之顶圆或重叠或连绵者。

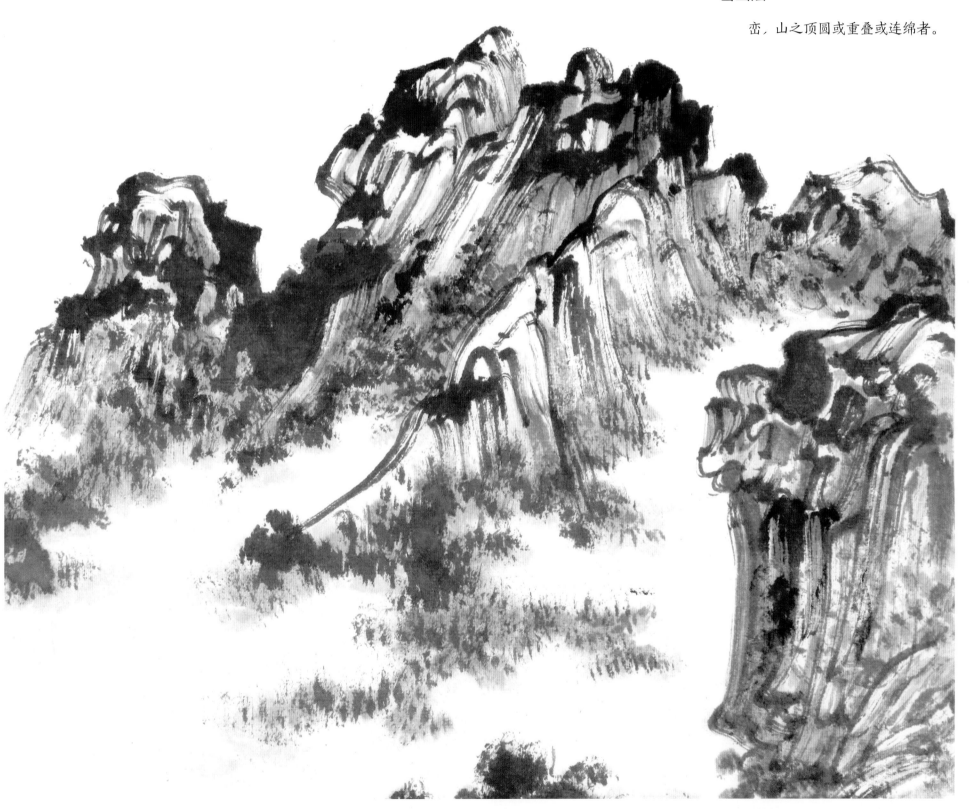

P191 / 山

P192 / 山

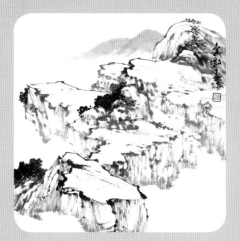

P193 / 山

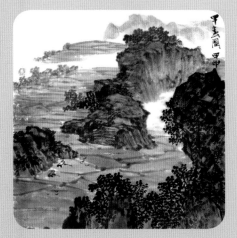

P194 / 山

扫码看教学视频

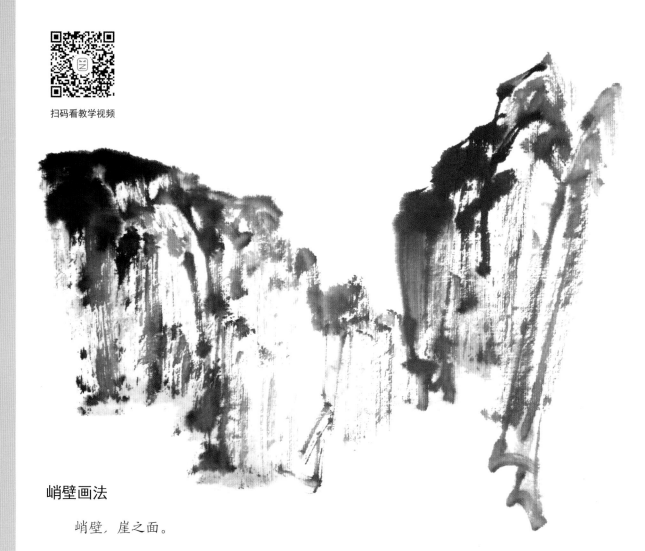

峭壁画法

峭壁，崖之面。

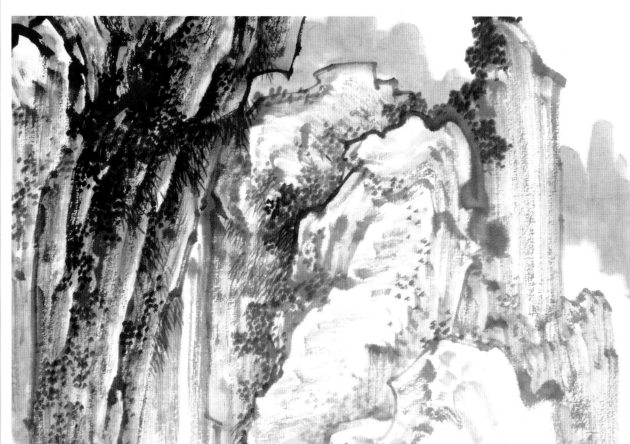

墩画法

墩，岩上平夷者。

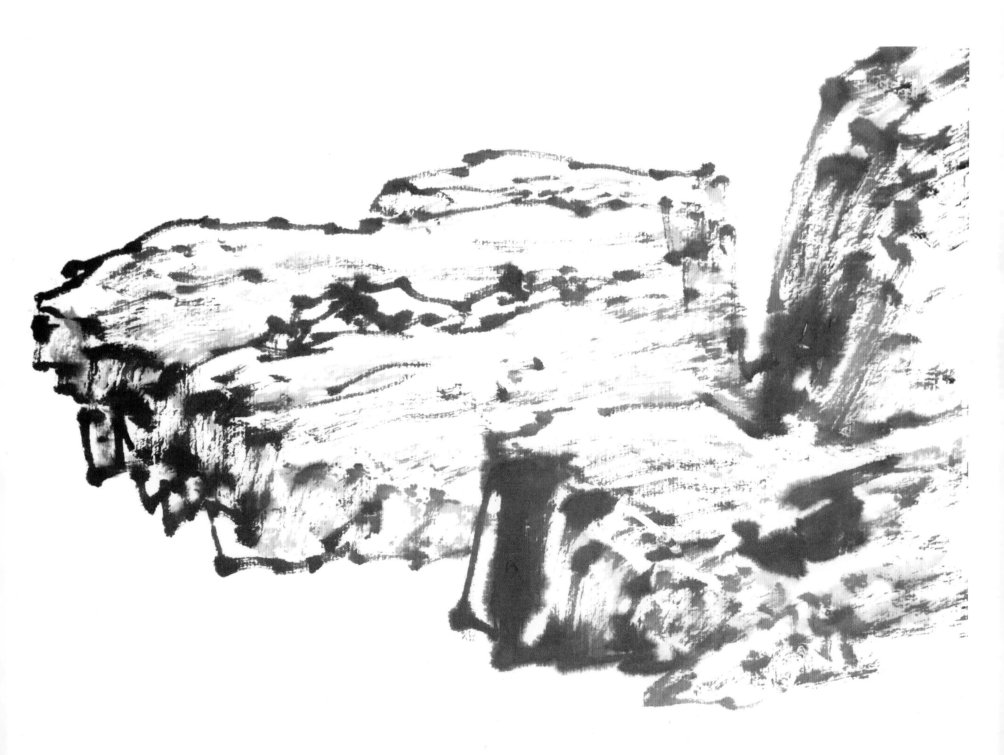

P195 / 山

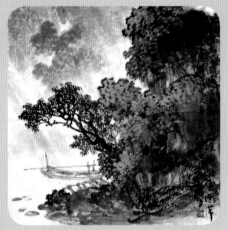

P196 / 山

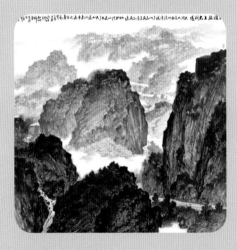

P197 / 山

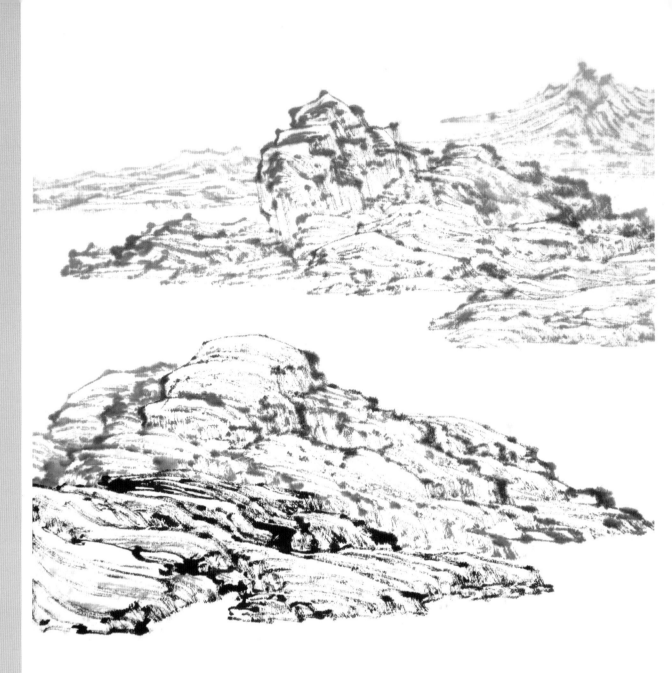

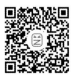

扫码看教学视频

岭画法

　　岭，高峻陡直，绵亘不断。

坡画法

　　坡，山之斜面。

扫码看教学视频

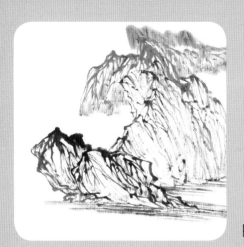

P198 / 山

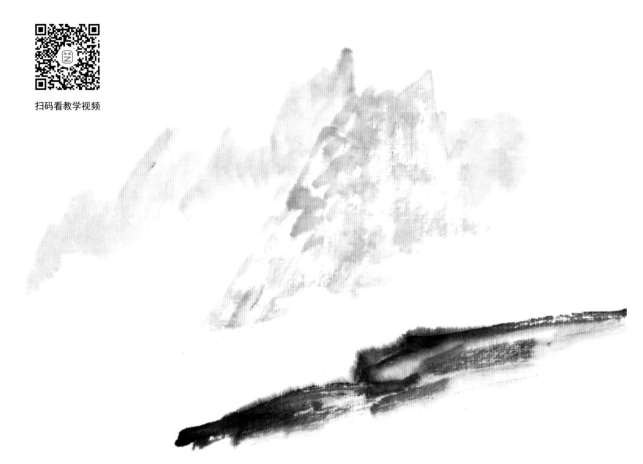

扫码看教学视频

远山

　　画远山，画之部分，不可小觑，有尖、有平、有连绵，或浓或淡，或低或高，或耸或露，应有讲究。

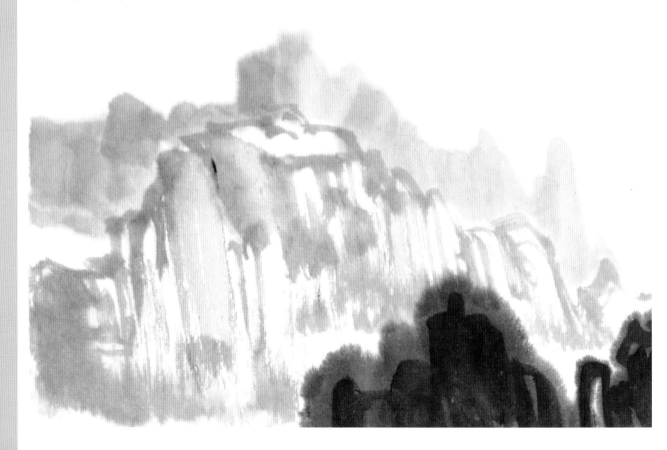

扫码看教学视频

山石设色

"墨主色辅"是传统中国画设色之主要特色，故画面之黑白（素描）关系乃设色之基础，依画随类赋彩，犹如于黑白照上施彩一般。

色墨交融，色墨相济，色墨相比，色色相比，色不碍墨，墨不碍色，色不碍色为设色要求，凡有被碍者必再醒之。

设彩多有程序，染山石，下部多以暖色辅之，如赭石、朱磦，上部多以冷色辅之，如石青、石绿、花青，方有色彩冷暖变化。色彩明度高的先施，色彩明度低的后施，两颜色相接于未干时，自然融合。或铺暖色再施冷色亦是一法。

四季不同，设色亦不同，郭熙言"春山澹冶而如笑，夏山苍翠而如滴，秋山明净而如妆，冬山惨淡而如睡"。亦有心境不同，感受不同，意境不同，设色亦随之不同。

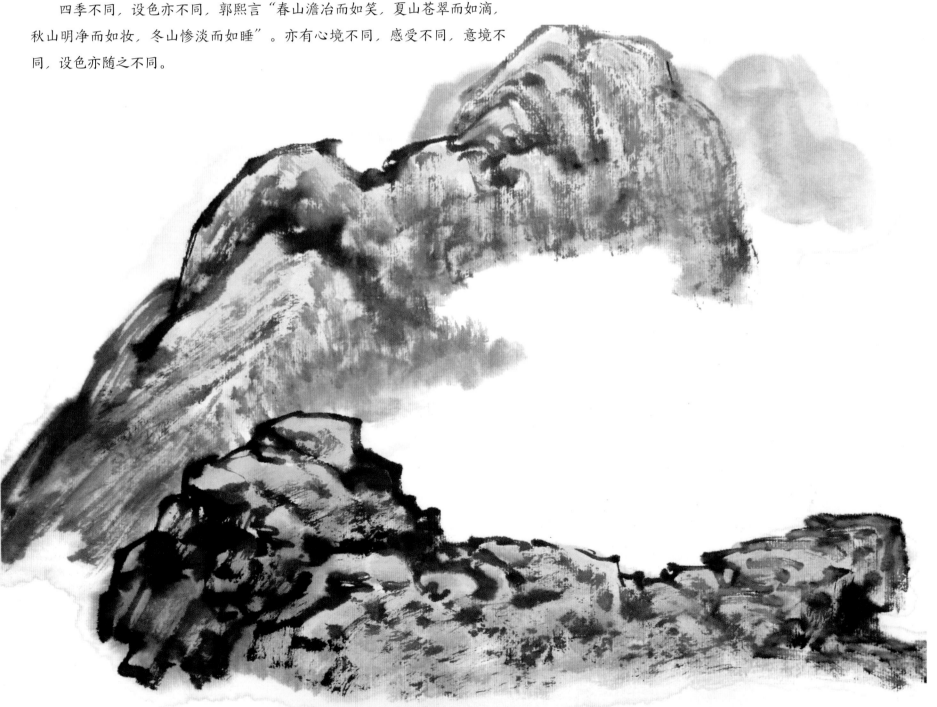

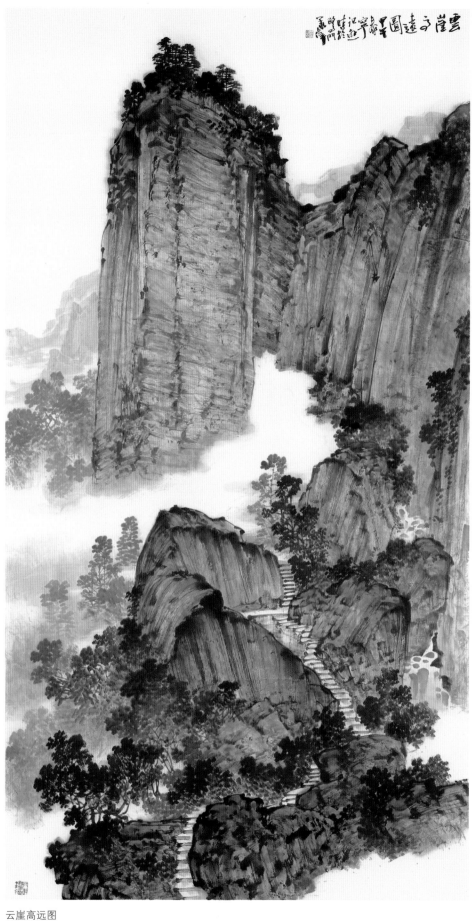

云崖高远图

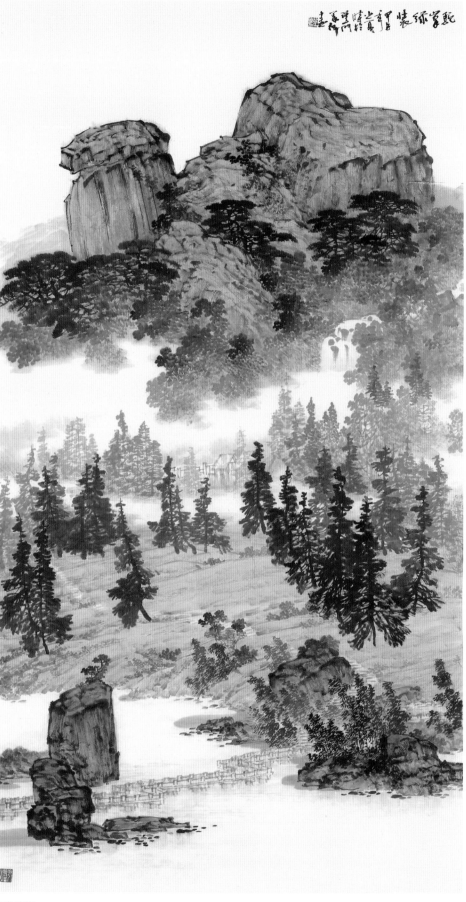

驼峰绿装

云 水

　　云、瀑、海尽无常形，但有常理，凡画先明理而后作，方能与自然相贴切，须多观察。

　　云，大地蒸汽矣，漂泊不定，或浮空行走，或绕于山间，或随风流动……时现云头、云脚。勾线应轻盈流走，用墨淡，分辨结构、层次，其形态当与其环境相贴切，绕山依山行，风吹随风势……染云亦如是，要求用笔上下轻轻挪动，现结构层次，分次积染，至见丰厚。

　　瀑，其有流、有折（水口），必与相接山形迂回起伏贴近，行笔随流向而动，疏密有致，折时有力，结构明确，层次以墨色淡淡渲之。

　　海，形态由波峰、波谷、浪花、浪脚等构成。运笔与作瀑相似，须顺畅流走舒卷，波峰、波谷勾出，随之皴之波面，方有实体之感。浪花作小圈点，作阴阳之别，随水势而构，自然顺畅。

P199 / 云

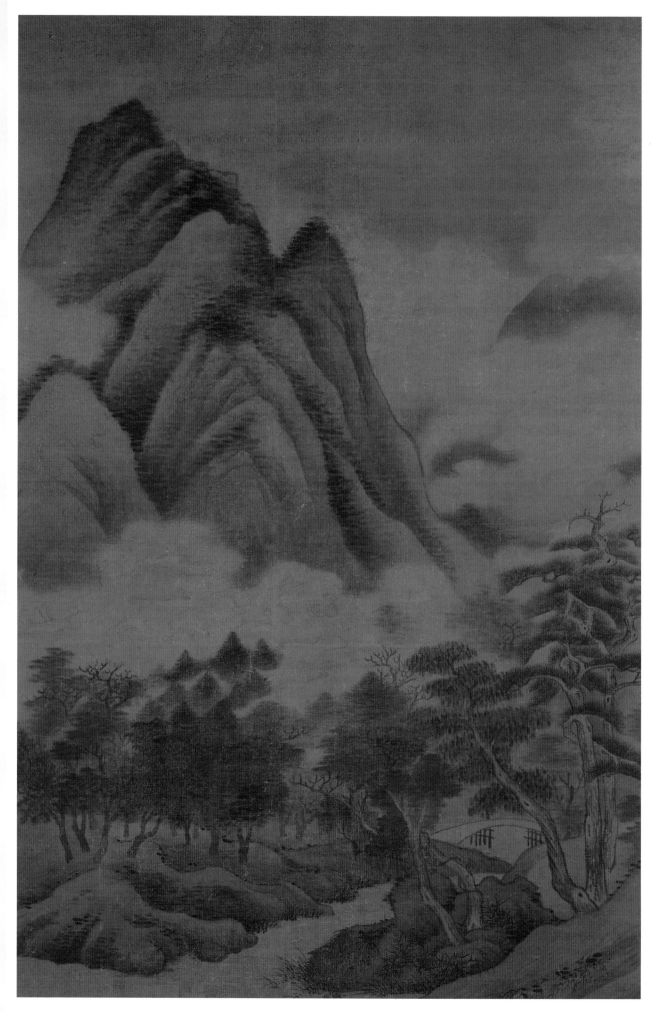

春山晴雨（局部） 高克恭
绢本 浅设色
纵 125.1 厘米 横 99.7 厘米
台北故宫博物院藏

古人言"知黑守白"，白是依黑而显出，布黑即在布白，白无画，但是画。有的山水画中多为云烟雾霭，各有其态，岚聚为烟，烟聚为云，烟轻为霭，霭重为雾。

云，留白均有形态，或静，或行，或飞，或腾，大小主次，相距前后，透视势态，必须与其环境相契合。初习者往往仅见有画处，不见无画处，故留白常随便处之，得纠正。

画云留白法

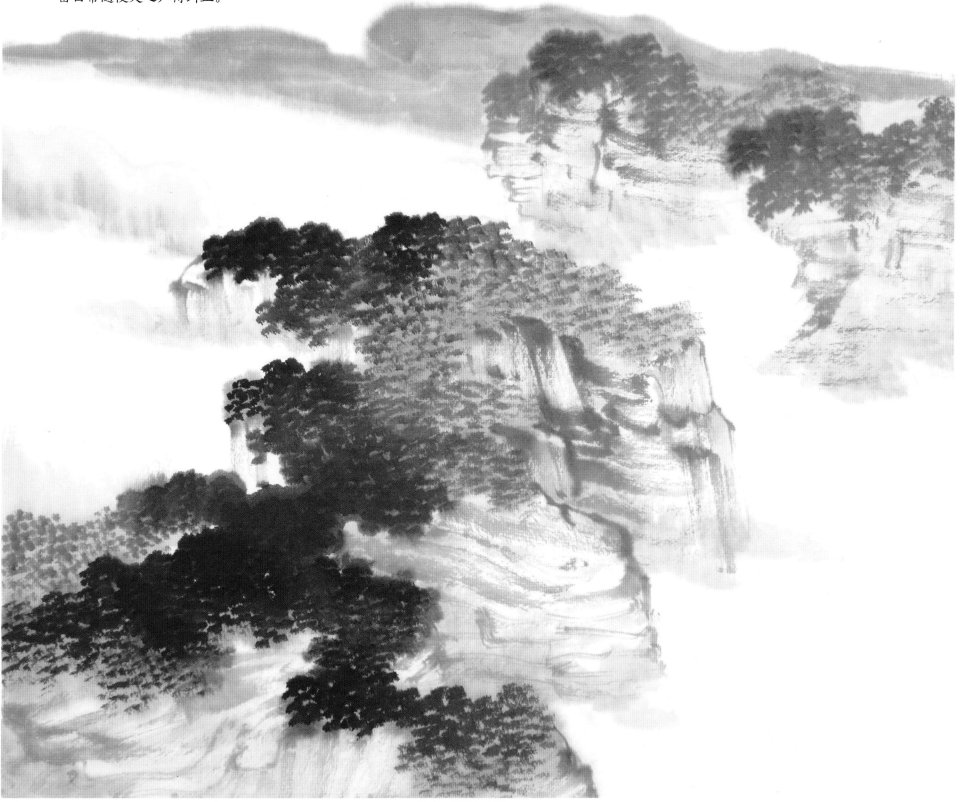

P200 / 云

P201 / 云

P202 / 云

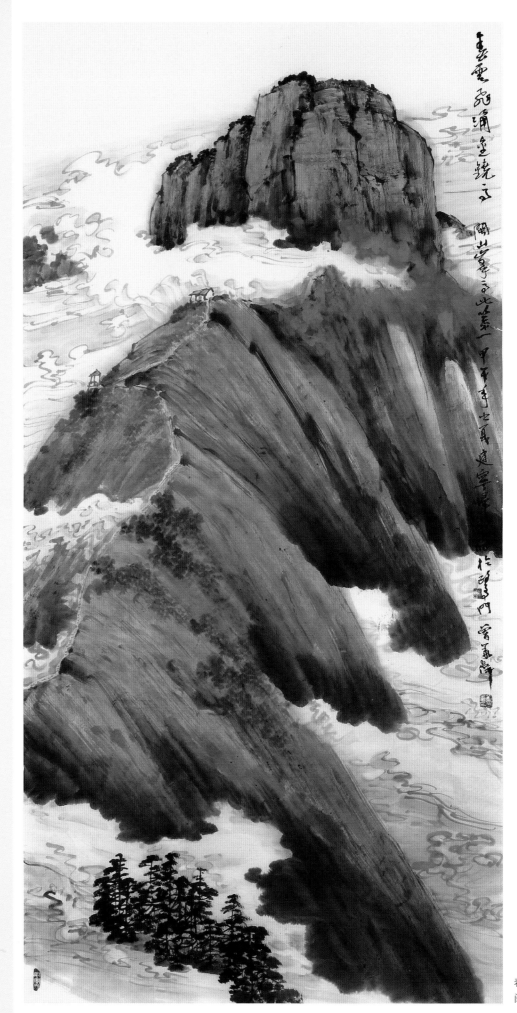

春云飞涌金铙高
闽山峰高此第一

勾云法

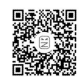

扫码看教学视频

勾云，落笔要轻浮急快，方有飞动之感。分染浓淡、水润，远去者渐渐无痕，与环境透视结合起来，或衔山谷，若抱远峰，自然生趣。

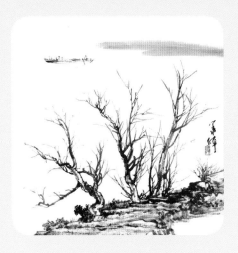

P203／灘

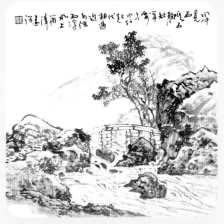

P204／灘

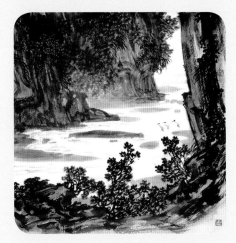

P205／灘

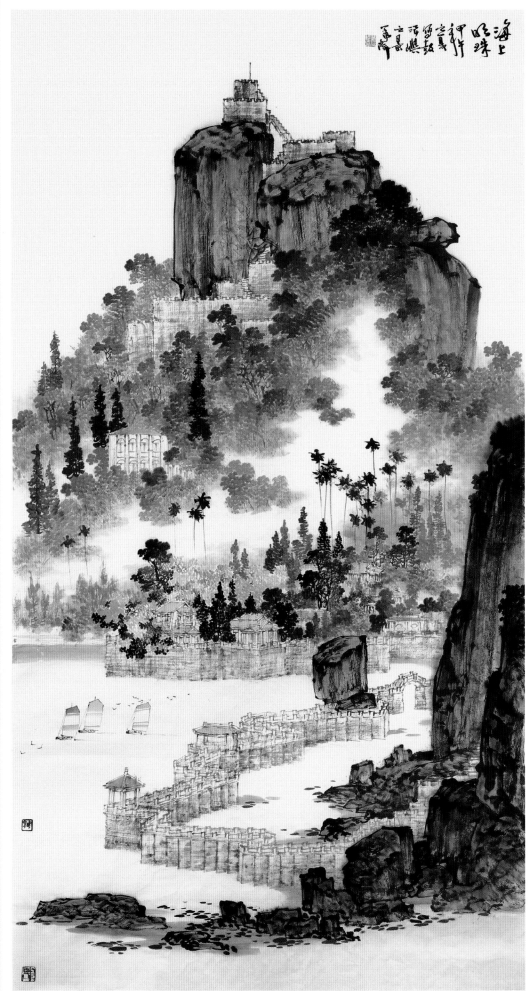

海上明珠

滩，有沙滩、泥滩、石滩，多于坡下同河或江或溪相接壤，故画滩必与坡、河水之曲折形态相契合。作沙滩以赭石抹之，作泥潭以墨扫之，作石滩以线圈之。

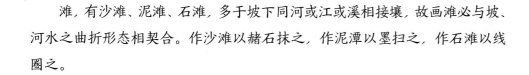

扫码看教学视频

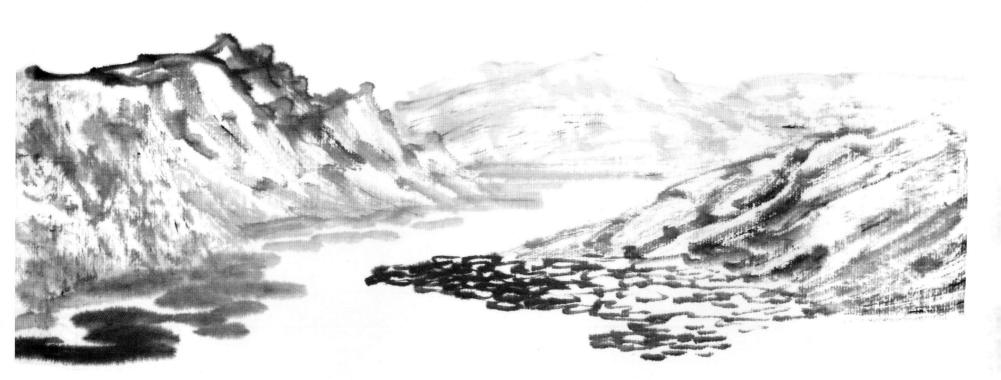

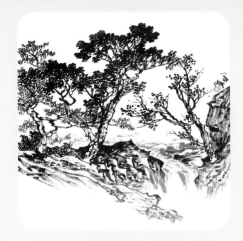

P206 / 水

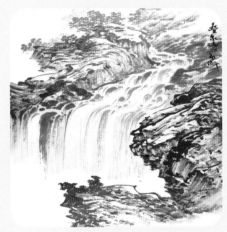

P207 / 水

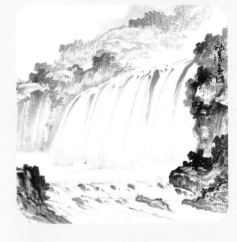

P208 / 水

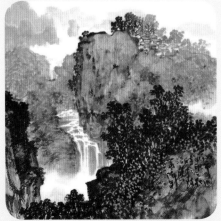

P209 / 水

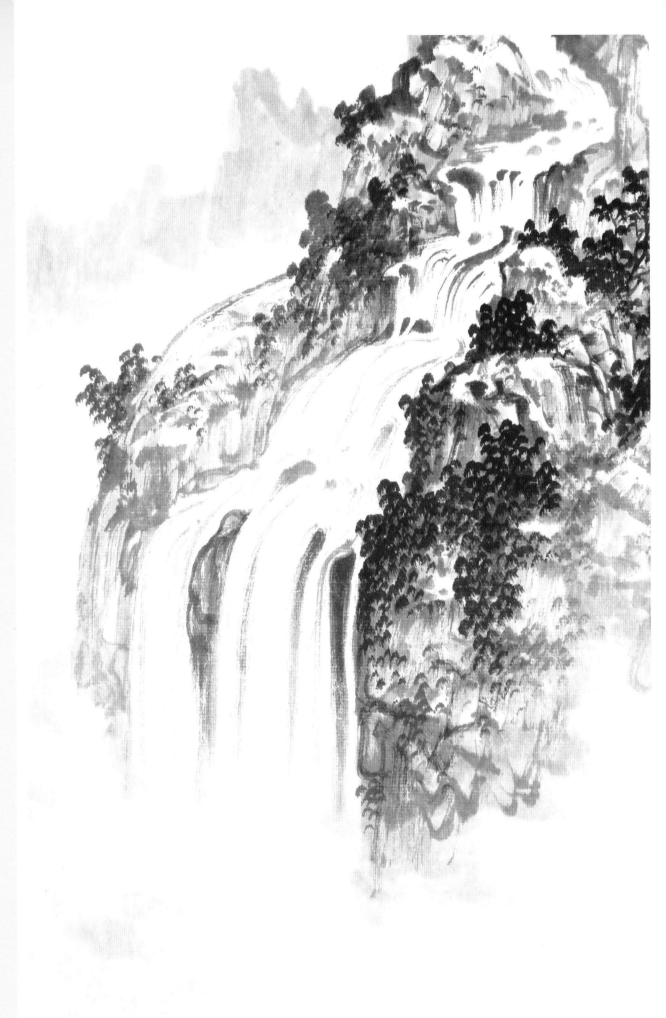

瀑布，要有飞奔喷射之雄，用笔不得凝滞，洒落于山峡。若作折瀑，当作"之"字之势，随山地之形而入深远，水口处宜弯，泻下宜直，自上而下，运笔急快，不可断线，一气呵成。

先画瀑布，后画山石坡脚，石重以衬白水。水纹组织在于疏密、间隔，不重复。

瀑 布

扫码看教学视频

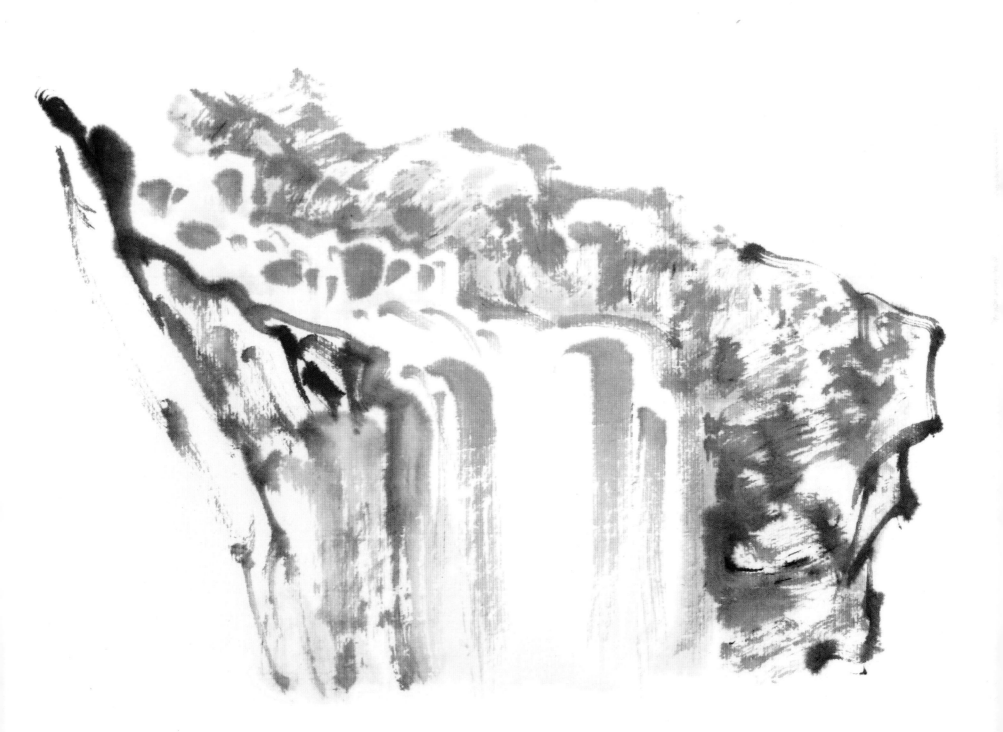

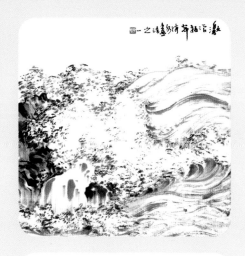

P210 / 水

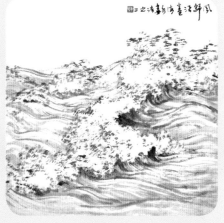

P211 / 水

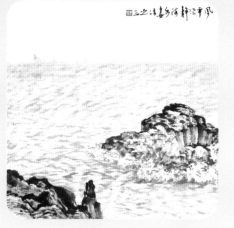

P212 / 水

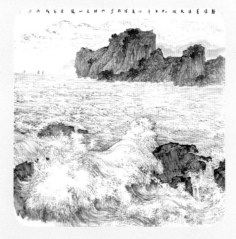

P213 / 水

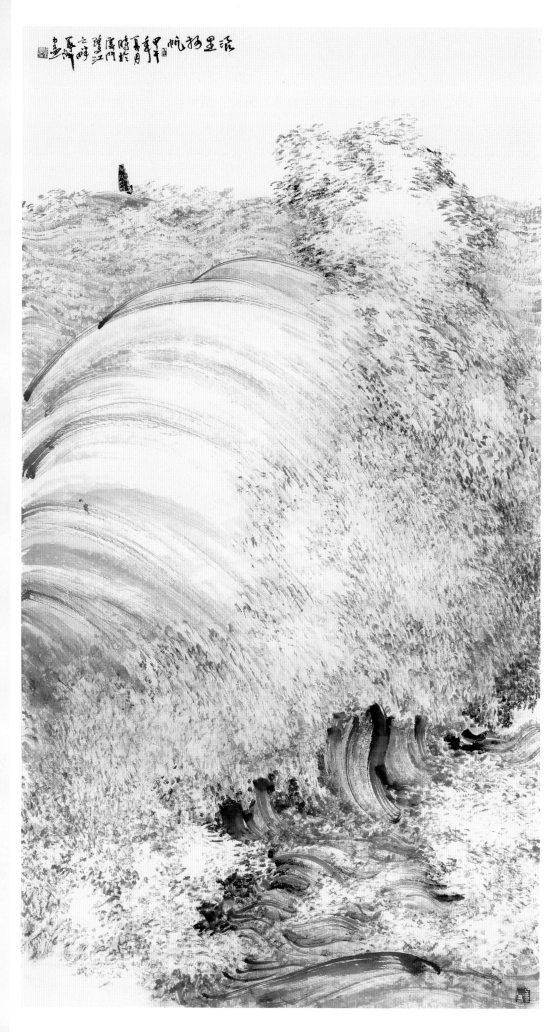

浪里扬帆

海水，是柔性的，又充满力量，亦柔亦刚。其线条、皴擦、运笔需迅猛、畅快、舒卷，波浪交错，皆一气呵成，方得海之力量。胸中有水，目中有水，下笔方能跃然纸上。

宋韩拙《山水纯集》言"夫海水者，风波浩荡，巨浪卷翻，山水中少用也"。至今鲜见表现海水者，吾师杨夏林先生乃鳌头也。

中国画山水实际上不善画水，一是传统的环境使然，一是理论所致。"计白当黑"或以象征性的线条为之，亦导致江河湖海画法无别，表现无别。本技法展现了中国画中海的新形象，并发展其画法——皴水法。

海 水

扫码看教学视频

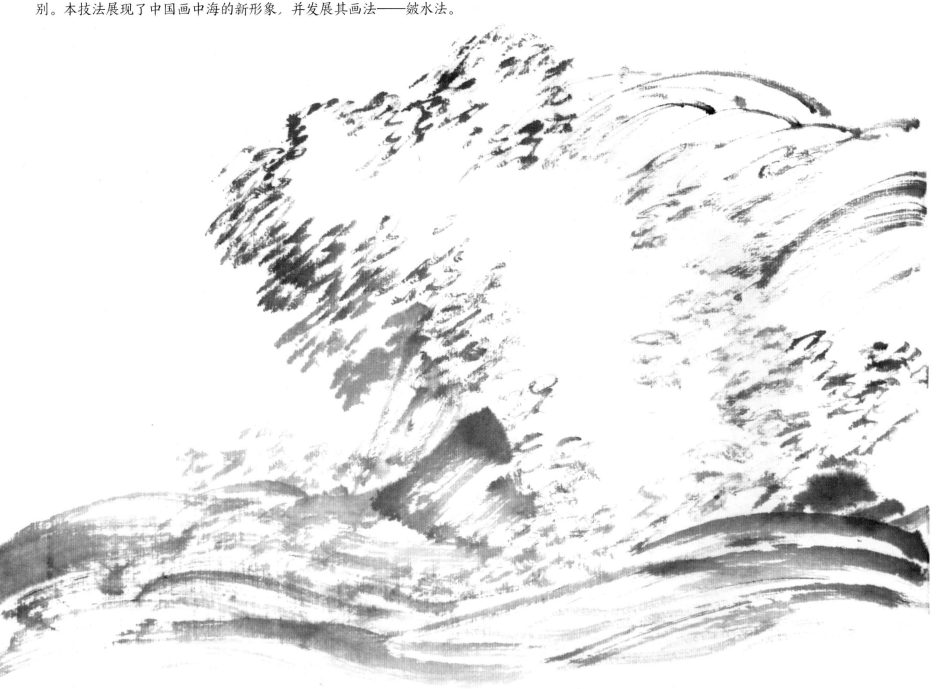

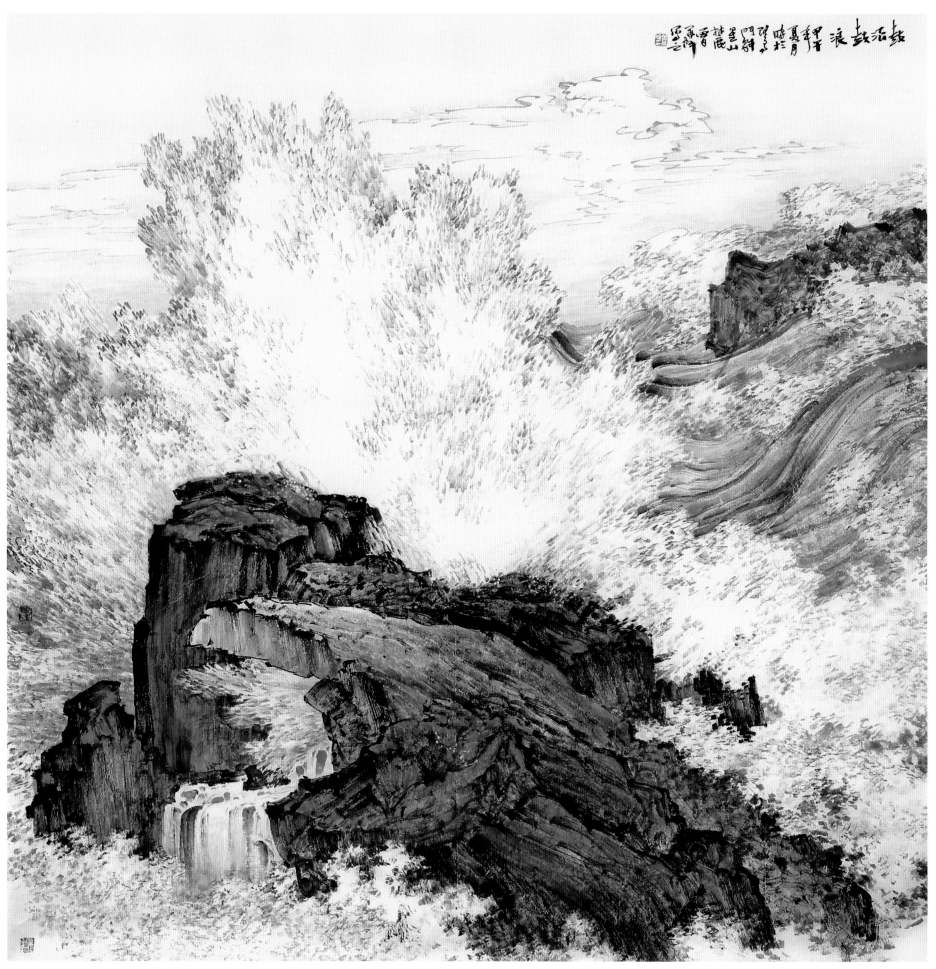

鼓浪鼓浪

点景、建筑

　　建筑多以中锋用笔，尽以中锋易刻板，时兼侧锋用之，可见变化。今时代进步，高楼林立，形多方正，宜长宜扁显得美，用墨宜淡，于重复处重墨醒之，即见精神。

　　作琉璃古筑宜壮丽，作老屋村舍宜古朴，作亭台楼榭桥梁宜幽然。凡作建筑，据时令点缀树木掩映或彩叶拥护，可见幽深，可见苍茫之气，可见生动。

P214 / 水

P215 / 水

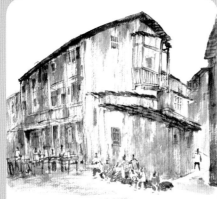

P216 / 水

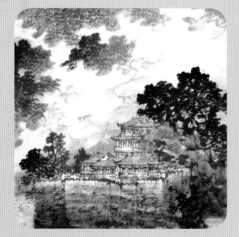

P217 / 水

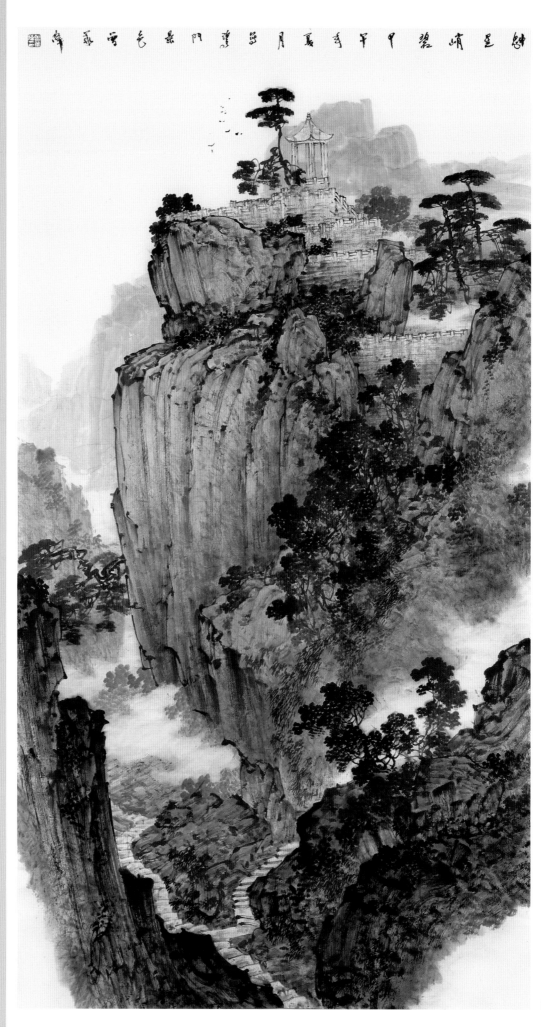

魁星峭碧

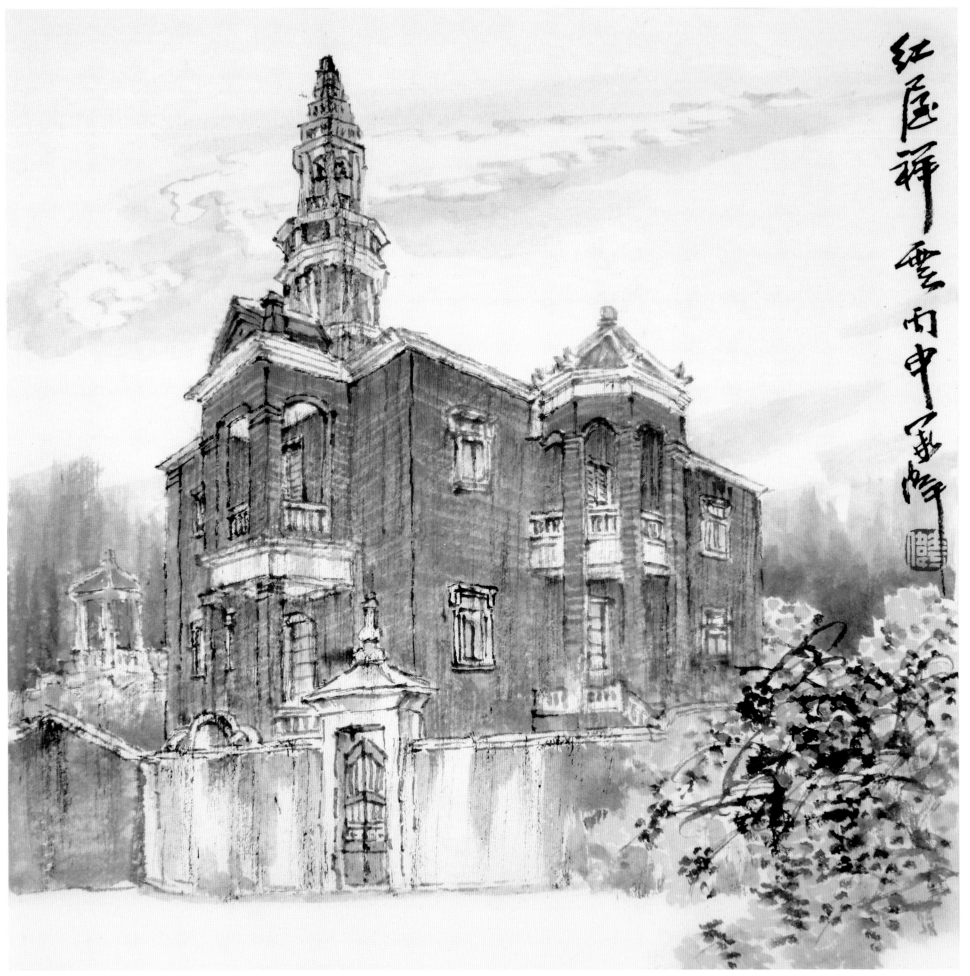

红屋祥云 丙申秋 雨轩

闽南特色建筑

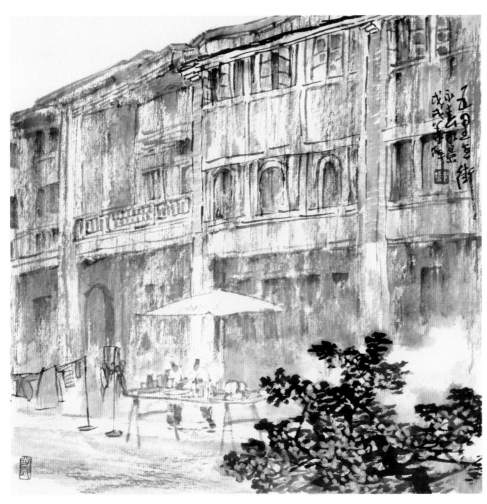

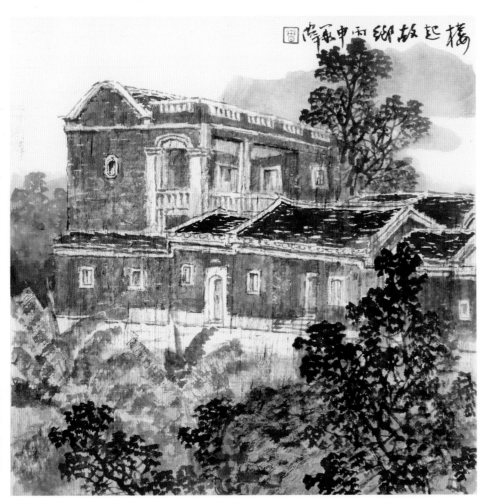

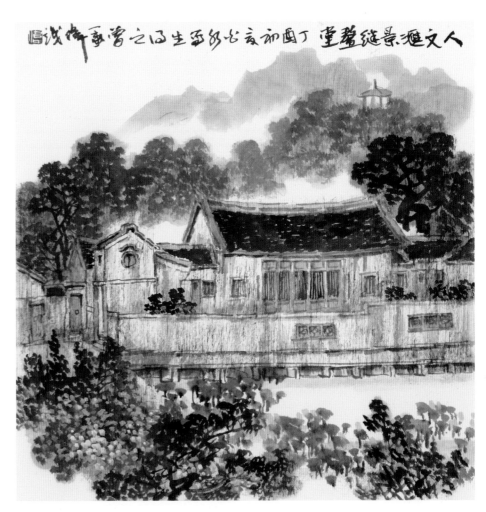

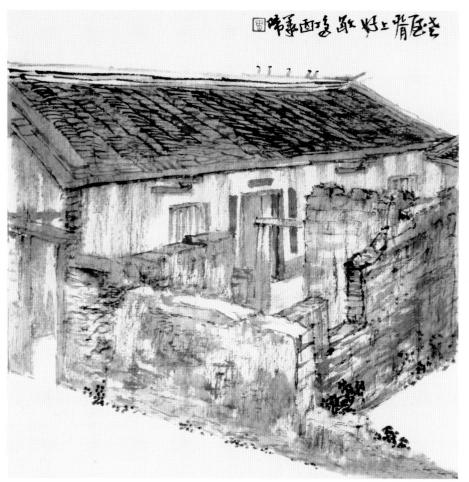

老屋背上好歌声写意图

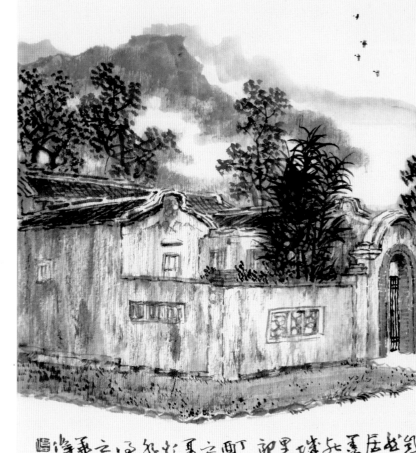

旧日祠堂里新景居画之夏乙子写意事净写

尾端弹手乙暮丙申永宁邨郎取景时作于望江楼净

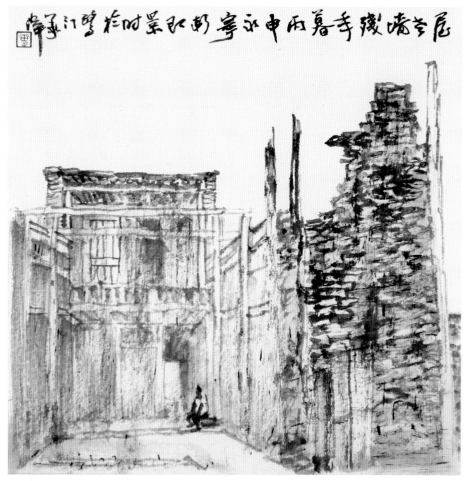

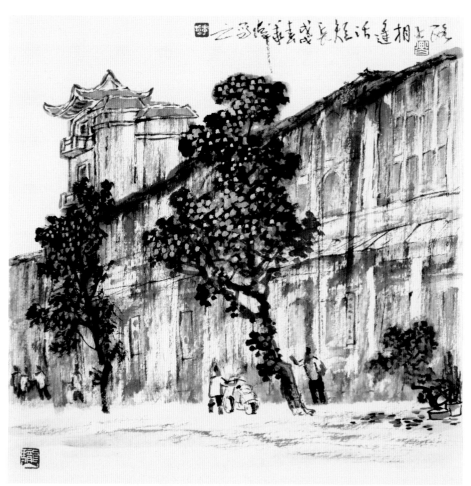

陇上相通泺径长茂戟净写之邓

章　法

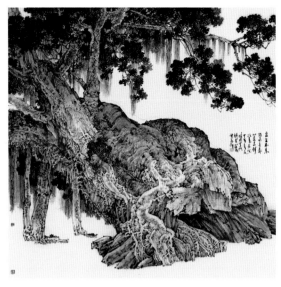
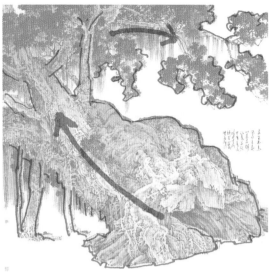
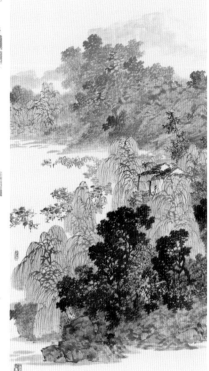
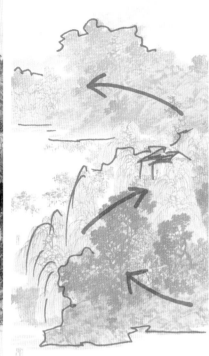
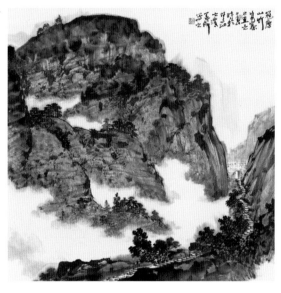
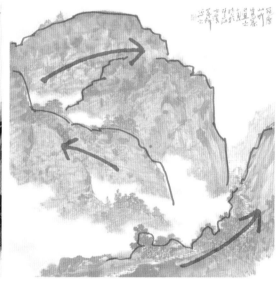
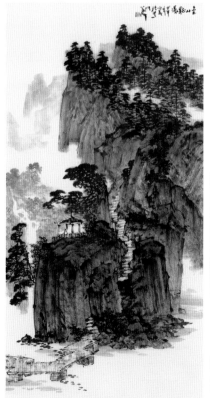
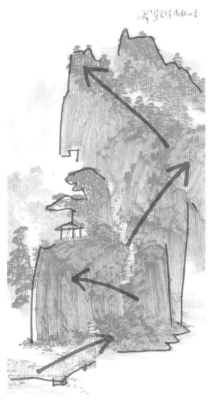
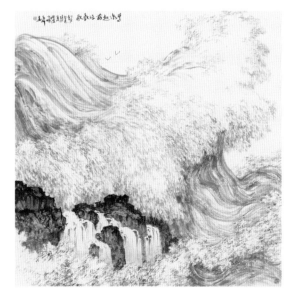

布　势

　　南朝宋王微《叙画》言："夫言绘画者，竟求容势而已。"吕凤子《中国画研究》中言："有必要而且可能使它完全显露的，在制作时就须作气势张，有必要而且不可能完全显露的，在制作时就得凝神而使收敛。故所谓尚气、尚神的画，实就是势张势敛的画。"朱屺瞻《癖斯居画谭》言："第一笔甚重要，须斟酌而后动。纸本空白无物，一落笔便分纸为二，予以大局之气势，此后宜顺势画去，不要多迟疑顾虑，多顾虑便破了势头。"上述乃经典之语、前人之经验，咸吾侪之师矣。

　　布势不可生搬硬套，大自然不是完全依人想象的。当从自然中来，即便看上去如一堆乱柴，仍有它的形势，要在实践中逐渐体会。

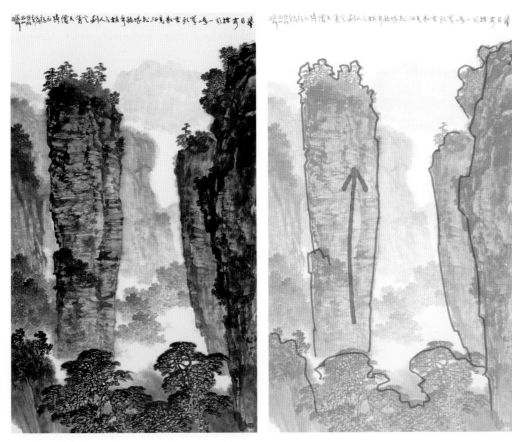
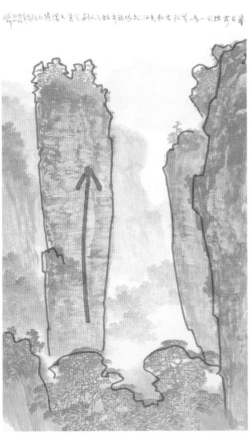

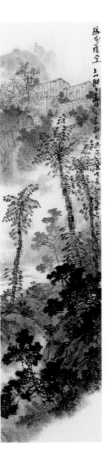

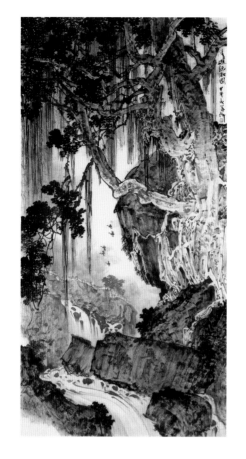

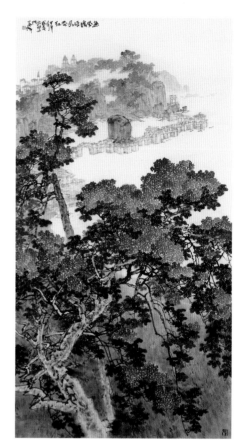
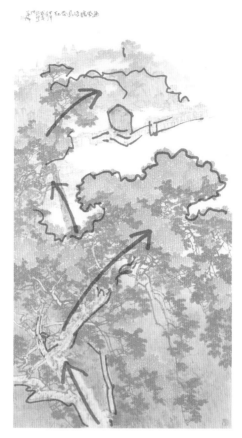

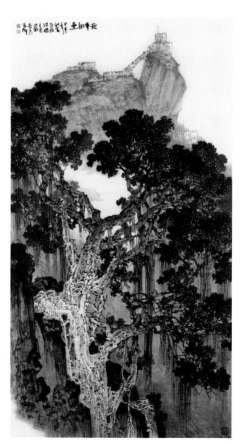
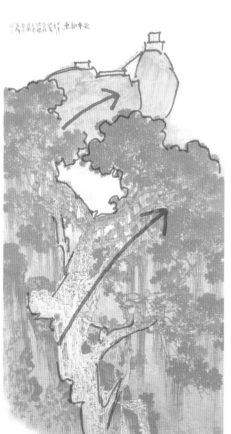
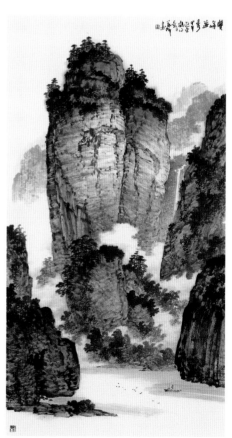

题款、钤印

　　题款，乃画之组成部分，或题或不题，或长或短，咸由画面章法而定。题得好，锦上添花，画面增色；题不好，则画蛇添足，弄巧成拙。

　　从形式上题款方式可归纳为两类：

　　款为章法之部分，不题款便显章法不完整，如画面失衡，或空白过大，或层次单薄，或轮廓过于平整，或墨构分量不足，或上气不接下气，或虚实对比不足……

　　亦有视题款为画材运用者，如于石上题款，犹皴纹一般；于树间题款，犹枝叶一般……皆属此类。

　　章法完整，题款与不题款法依然不变，此类题款多不题于空白处，而题于画材之上，款处不显眼，以不影响画面为好。

　　款后名下钤作者印，是长款可钤两方，上下排列，一为字、一为名，或一为姓、一为名，上朱文，下白文，上轻下重为宜。是短款或穷款钤一方名印即足。名印，款间闲章均不大于款中文字为宜。其他闲章，依章法之平衡，印之间距而定，凡排列均上轻下重，方不失衡。压角章必钤于款下名印之对角处，印不可乱盖。印章为红色，盖得好，画面增色；不宜盖而盖，则画面成了"花脸"，不得不慎，宁可少盖，绝不滥用。

款为章法部分

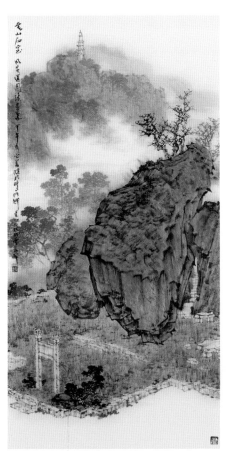
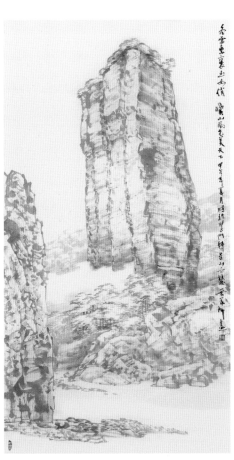
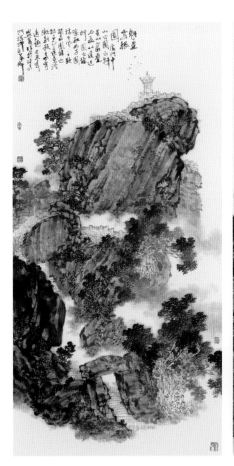
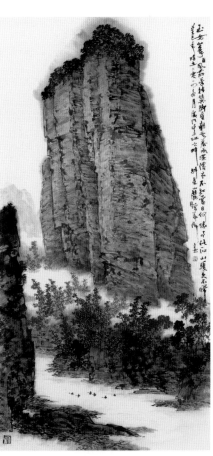

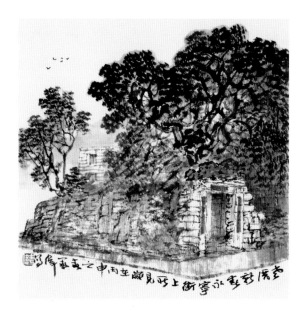
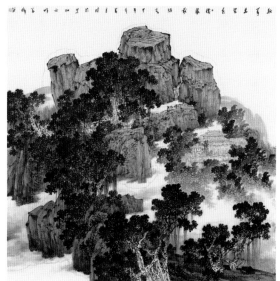
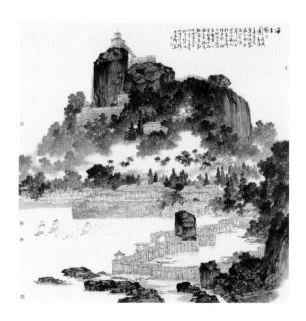

款为画材运用者

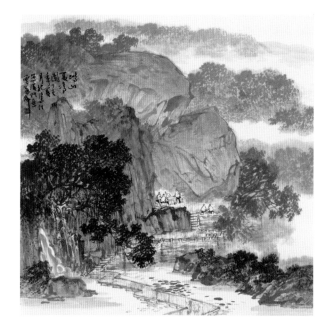
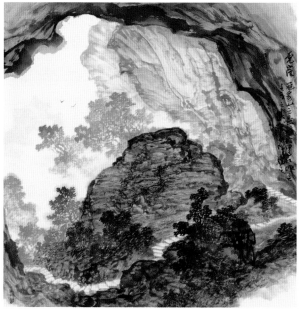

雅正"写意"

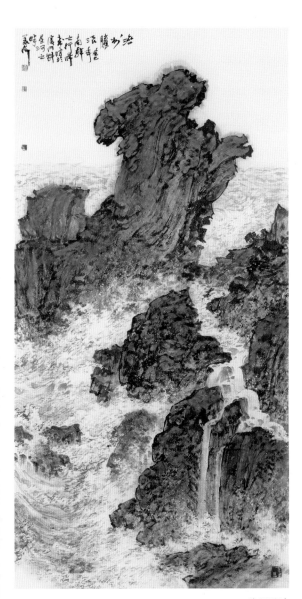

济州腾浪

元画尚写意，以其独特的时代面貌，于中国的历史画坛上继宋以后，又竖起了一座高峰。"写意"滥觞于元，出自于元代汤垕《古今画鉴·杂论》一文中言："画梅谓之写梅，画竹谓之写竹，画兰谓之写兰，何哉？盖花之至清，画者当以意写之，不在形似耳。陈去非诗云：'意足不求颜色似，前身相马九方皋'，其斯之谓欤。"

文中"画者当以意写之"，即画者当以写意之。"写意"一词是由两个不同字义之字所组成，必先从此分别认识起，方能更为完整地理解"写意"一词。在此，元人的"写"和"意"与元之前的运用之义已不尽相同了。现对"写"和"意"二字分别做如下分析：

一、析"写"

"写"字在《说文解字》如是解："置物也。从宀"。释为今文：从他地方传置于屋下，谓之"写"。此乃"写"之本义。

在文学和绘画中"写"之义即：把所见之事物传置于笔下。而绘画中这样的传置比文学更为直观，盖其并非文字表述，而是从客观之形传置为绘画之形，故绘画直截了当。绘画重形，无形不成画，而其形得之于客观形之上，从客观之形至画面之形的传置，古人在描述上多以"写"来表述。如晋顾恺之的"以形写神"（借形传置神）。齐谢赫的"传移模写"（模本传置）。元代汤垕的"画梅谓之写梅，画竹谓之写竹，画兰谓之写兰"其"写"字之义也不能例外。可见，绘画中以"写"字表述，是古人"传置"的常用表述方法。故可以肯定"写"之意即：传置。此为一。

其次，"写"又通"泻"。《诗经·小雅·蓼萧》："既见君子，我心写之"，《周礼·地宫·稻人》："以浍写水"。这里的"写"即宣泄之义。绘画是情感的流露，作者情感像流水一样地宣泄，乃"我心写（泻）之"。在此，"写"又寓有"泻"之义。

第三，一般的书写方式，如誊写、写字，为"写"最为普遍之义，亦是最为自然的书

写方式。绘画用笔同样具备书写性的要求，这才是最为契合于自然属性的、非造作的、非修饰的，一切不自然的工匠行为都当被弃之。最为自然的书写性，如唐代张彦远所言"不滞于手，不凝于心，不知然而然"，其流露出来的迹象方是最为真切的，方能达到"我心写（泻）之"之目的。

第四，元人以"写"替代了"画"字，追其缘由，乃书画同源同体的认识使然。以书入画是元人最为强调、最为突出的核心本质。其首先来自元代赵孟頫的强调和提倡。他在自己创作的《秀石疏林图卷》中题："石如飞白木如籀，写竹还应八法通。若也有人能会此，须知书画本来同。"赵孟頫的这种思想源自中国传统"书画同源"说，因书画出于一辙，二者同源、同体，自然也同法。传统的认识以为画是从书分离出来的，画借书法用笔便是顺理成章的事情，书法是写出来的，当然画也就是写出来的，故画无书法用笔，赵孟頫谓之"百病横生"。基于元人这样的认识，画画也就被称之为写画了。更何况，书画二者的工具、材料相同，更容易被联系起来。

在上述"写"的意思中，汤垕文中的"写"字更侧重于书画同源、同体的这一层意思上，即以书入画。"画"以"写"替代之，人们可更为清晰地认识中国绘画同书法一样，是写出来的绘画，而非画出来的技巧功夫，非谨工谨细之用笔，而是如书法的率意用笔。元人不习宋院体画的重要原因，也正是基于这一点。

这样的认识是元代画家的普遍认识。元代是特别重视书法的时代，作画全凭书法功夫得来。杨维桢言："书盛于晋，画盛于唐宋。书与画一耳。士大夫工画者必工书，其画法即书法所在，然则画岂可以以庸妄人得之乎？"柯九思言："写竹，干用篆法，枝用草书法，写叶用八分法，或用鲁公撇笔法，木石用折钗股、屋漏痕之遗意。"赵之敏问道于钱选："何以称士气？"钱曰："隶体耳，画史能辨之，即可无翼而飞，不尔便落邪道，愈工愈远。"可见元人更倾向于书法为画法，即汤垕言及的"写"意思之核心。

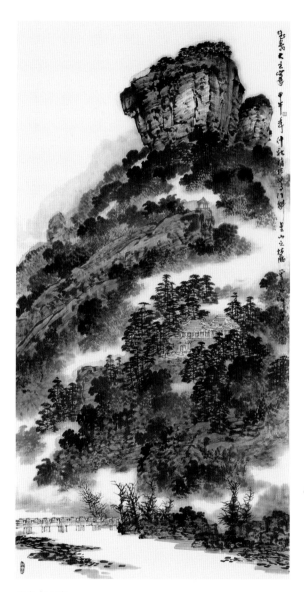

武夷大王峰

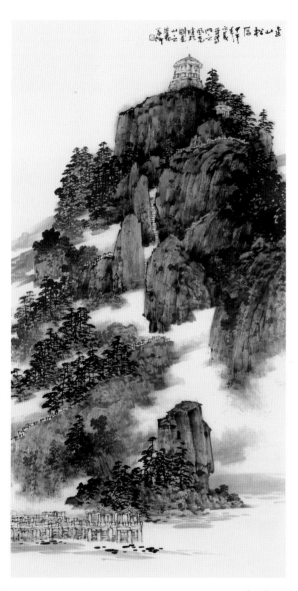

金山松石

从以上对"写"字的认识中可得知，元之前"写"之义大多为"传置"。唐代张彦远在他所著的《历代名画记·论顾陆张吴用笔》曾提出"书画用笔同矣"的理论，但张彦远并未以"写"的方式来表述画，而是以"笔"来表述，如"归于用笔""意在笔先"等。而汤垕则直接以"写"表述画，以"写"代"笔"，同时也表述了"以书入画"的含义。正是这一表述令元人突破了前人，使"写"的内涵更加丰富了。书法的作用被元人强化了，成就了元人以书入画的经典时代。一切线条都被书法化了。这一成就是晋唐以来所不能比拟的。

二、析"意"

"意"，在《说文解字》中如是释："意，志也。以心察言而知意也。从心，从音。"释为今文：意，指意向或志向。用心去考察别人的言语，就能知道他的意向是什么了。其字应从"心"、从"音"二字去会意。此为"意"字之义。

汤垕言："盖花卉之至清，画者当以意写之，不在形似耳。"这段文字，可以结合上述"意"之义如是说：意，指清，是作者用心去考察花卉形色，知道了花之意在于清。作者通过以书入画的形式表现其清之意。这样的结合说明若能成立，那么汤垕所言与《说文解字》所释之意是相隐合的。由此可见，"意"（清）方是目的，而言语（形色）是载体，莫把载体为目的。如果是这样，绘画还有意义么？

唐与元对"意"的理解是不同的。唐代张彦远言"意在笔先"，其"意"是立意的意思，有为立象（形）的准确做前提准备的意思。而元人提出的"写意"其形（立象）是为"意"的目的而展开的。二者是有别的。前者意与形的关系是建立在象物（形）的一致性上；后者意与形的关系是形（立象）须服从于意的表述。后人把这种表达谓之为"重意轻形"。"重意"是元画的特征，"轻形"之说并不准确，实为合意之形，宜作"意形"。元画并

非轻形，轻形者，多与倪瓒有关。他在《答张仲藻书》中写道："仆之所谓画者，不过逸笔草草，不求形似，聊以自娱耳。"其实，宋至元绘画之意向已开始转型，常人仍以能"图写景物曲折，能尽状其妙趣"为能事。而倪瓒认为如此"则又非所以为图之意"，故发出了不能解其意的牢骚与感叹。因是牢骚话，故语言有所偏颇。今日，能见倪瓒遗留下来的作品甚多，其画岂是"逸笔草草""不求形似"以对。他的画是来自现实的，生活于太湖四周二十年有余，是其创作的源泉，去过江苏水乡的人也许更能体会其画的真实性。其画中山水树石何有轻形者。"不似"是倪瓒自我审美的判定。"草草"乃倪瓒率性之真诚，并非潦草以对，涂抹了之。九方皋相马若不见马之相（形），言千里马的根据是什么？意依附于形之上，无形，意能从何现？明代王履《华山图序》说得好："画虽状形主乎意，意不足谓之非形可也。虽然，意在形，舍形何此求意？故得其形者，意溢乎形，失其形者，形乎哉！画物欲似物，岂可不识其面？"黄宾虹亦批评轻形者"绝不似者，往往托名写意，亦欺世盗名之画"。写意并非不求形似。

清《板桥题画兰竹》中曾对所谓"写意"之颠顸者做出批评，"尚不肯刻苦，安望其穷微索妙乎？问其故则曰：'吾辈写意，原不拘拘于此。'殊不知'写意'二字误多少事。欺人瞒自己，再不求进，皆坐此病。必极工而后能写意，非不工而遂能写意也。"如此现象仍大有人在。

吾师杨夏林先生如此谈创作："要深入全面地认识对象，必须身临其境，认真观察，认识事物的本质、生命、意义等，只有对事物有全面的认识，做到'造化在手''胸有成竹'，才能把握对象的精神实质，描写得生动感人。"此创作之精神才正是与汤垕写意之精神合拍的。

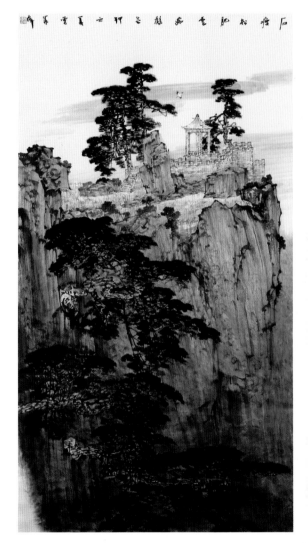

石廋松肥　云痴鹤老

　　曾华伟，祖籍福建晋江，1956 年生于厦门。今闽派山水画奠基人杨夏林教授高足。中国美术家协会会员。福州大学厦门工艺美术学院教授、硕士生导师。主要从事中国画的理论研究和教学工作，37 年教学经历，经验丰富。论文曾刊于《新美术》《艺术教育》《艺术研究》等。曾获国家人事部中国人才研究会"当代中国画杰出人才奖"的称号。

　　出版有《中国美术家大系·第九辑·曾华伟卷》《写意厦门·曾华伟山水画作品选》。

教学课稿

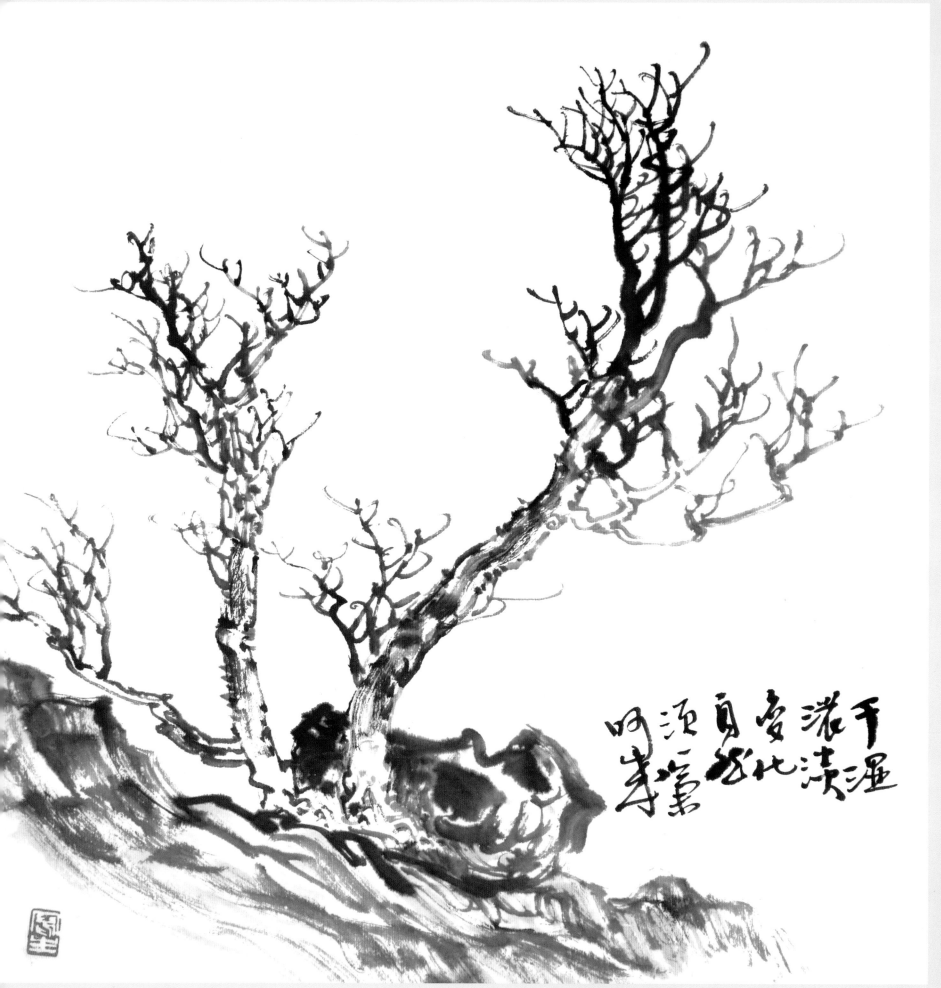

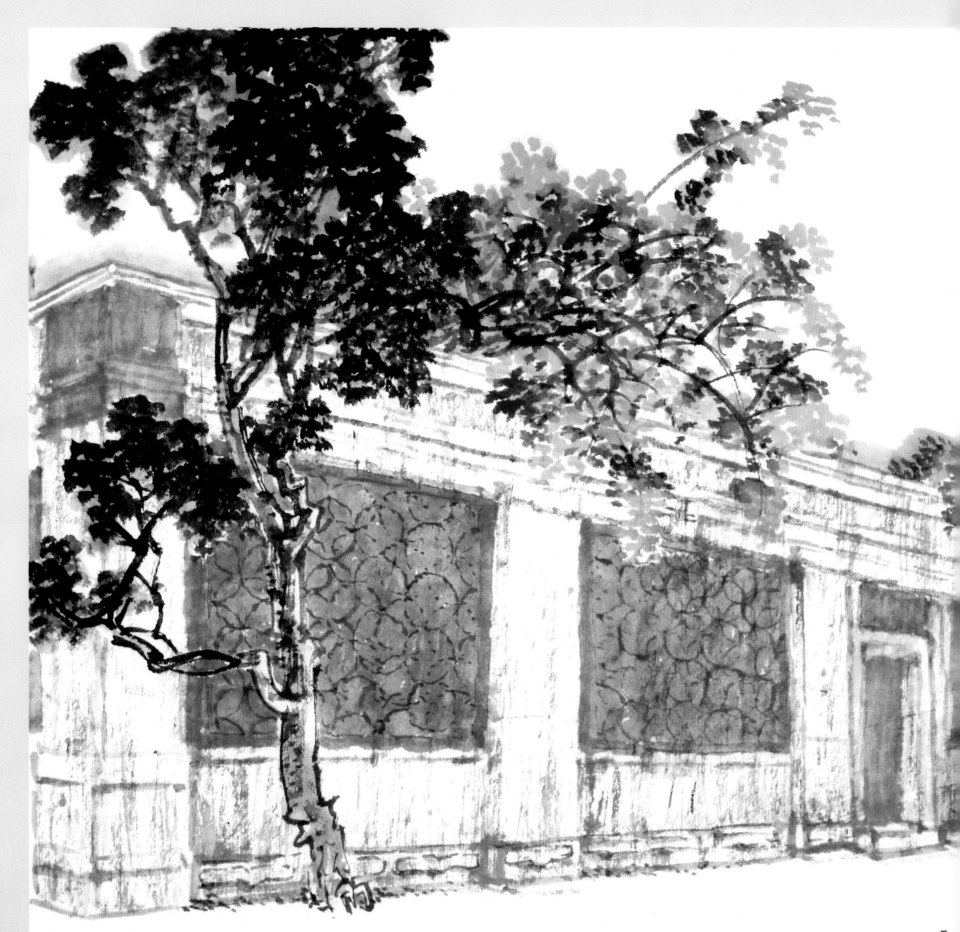

潜园残色不关春住宁日景岁次丙申冬月承德乡马

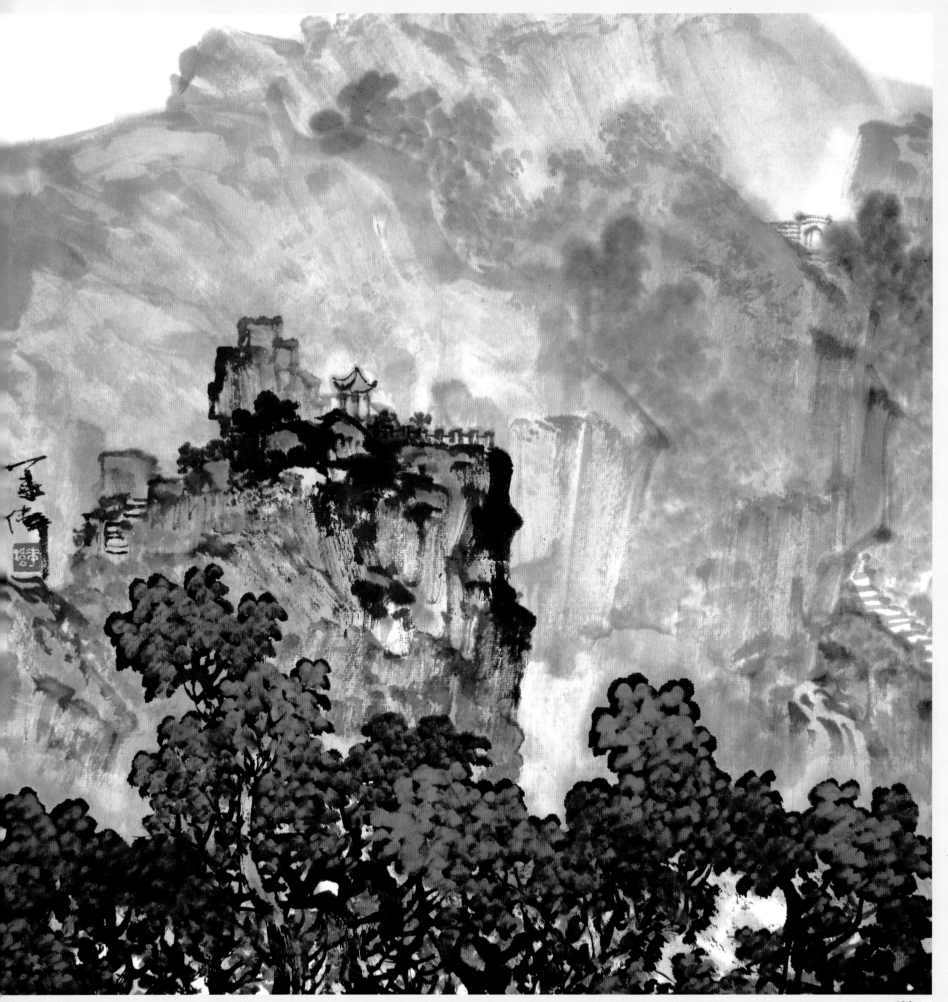

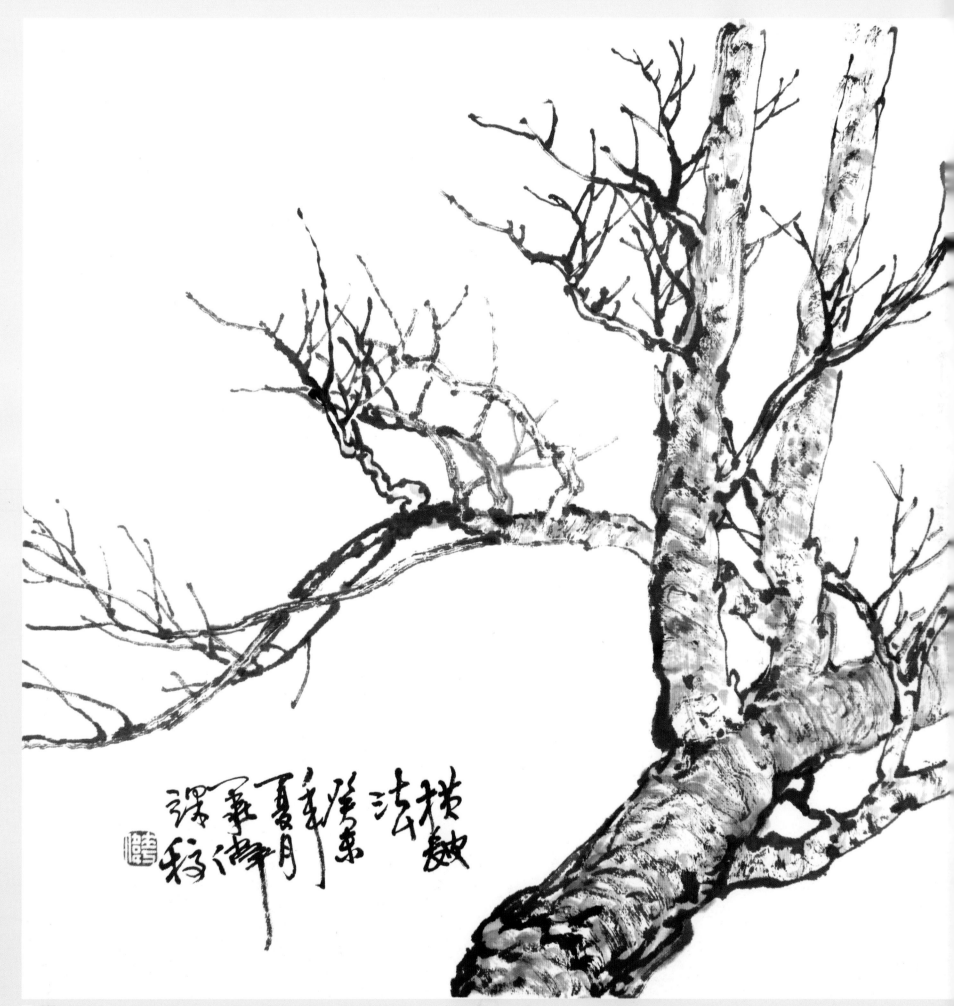

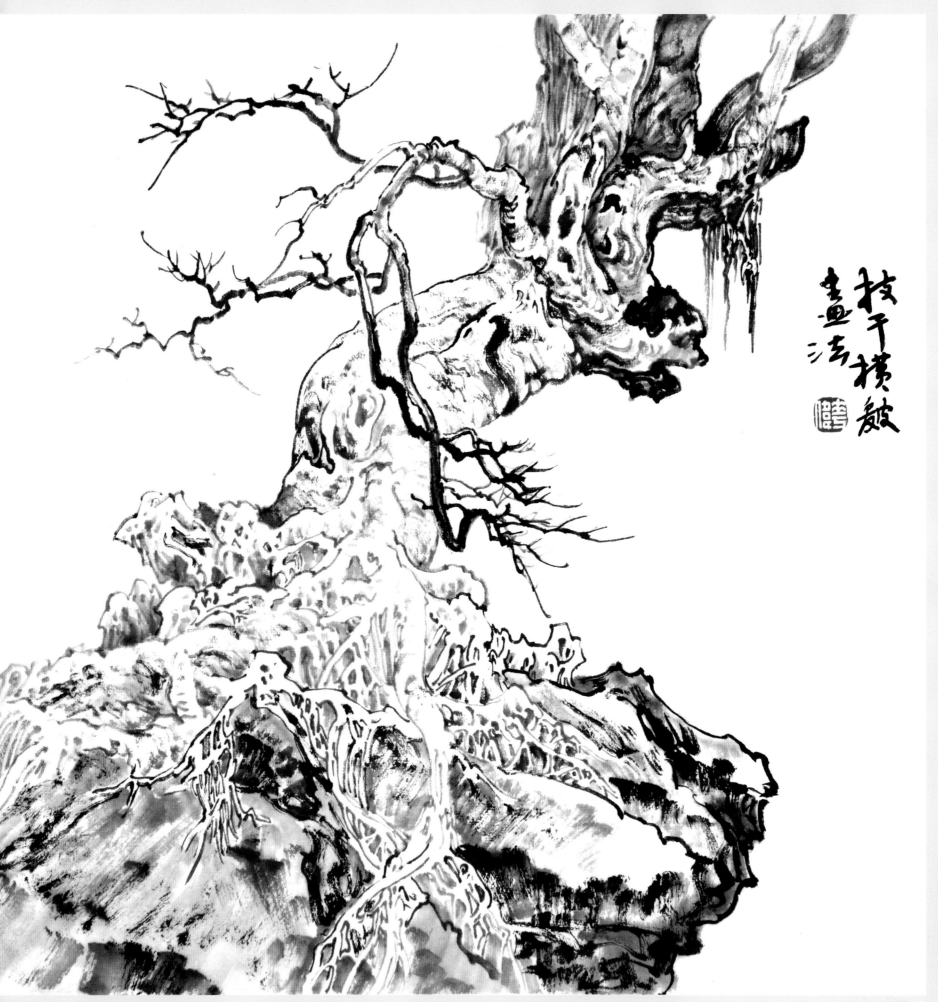

枝干横�散画法

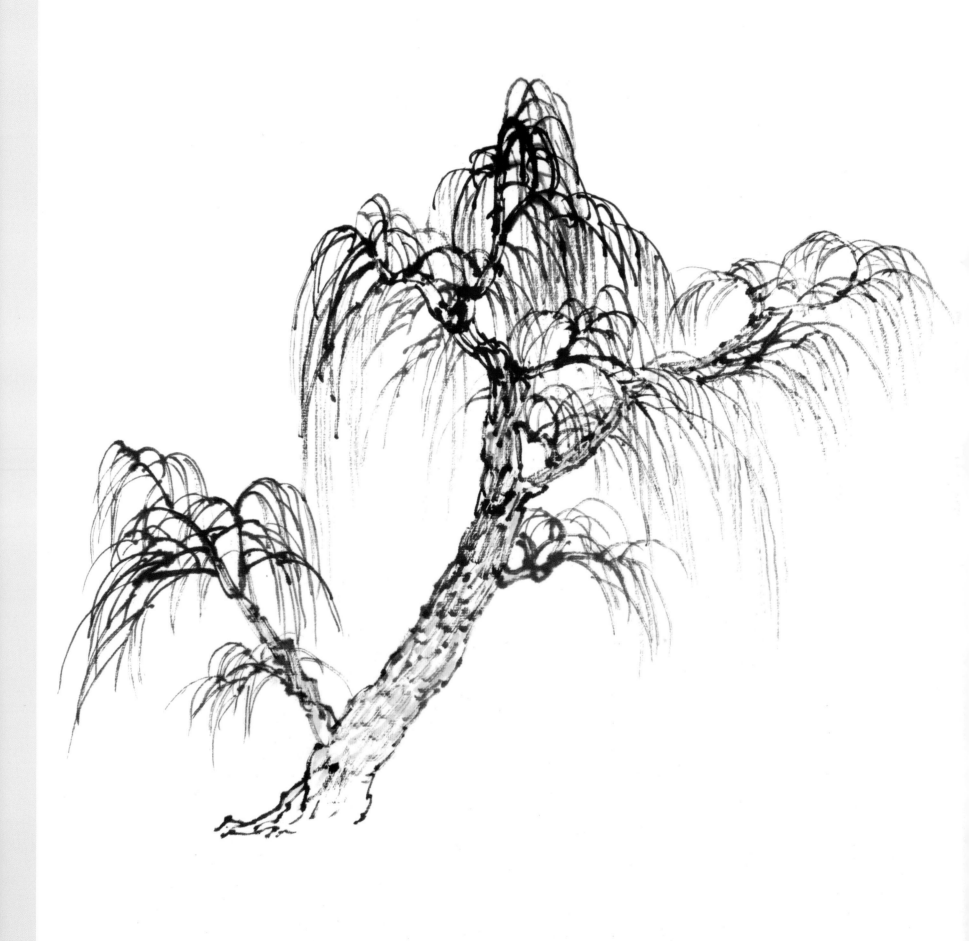

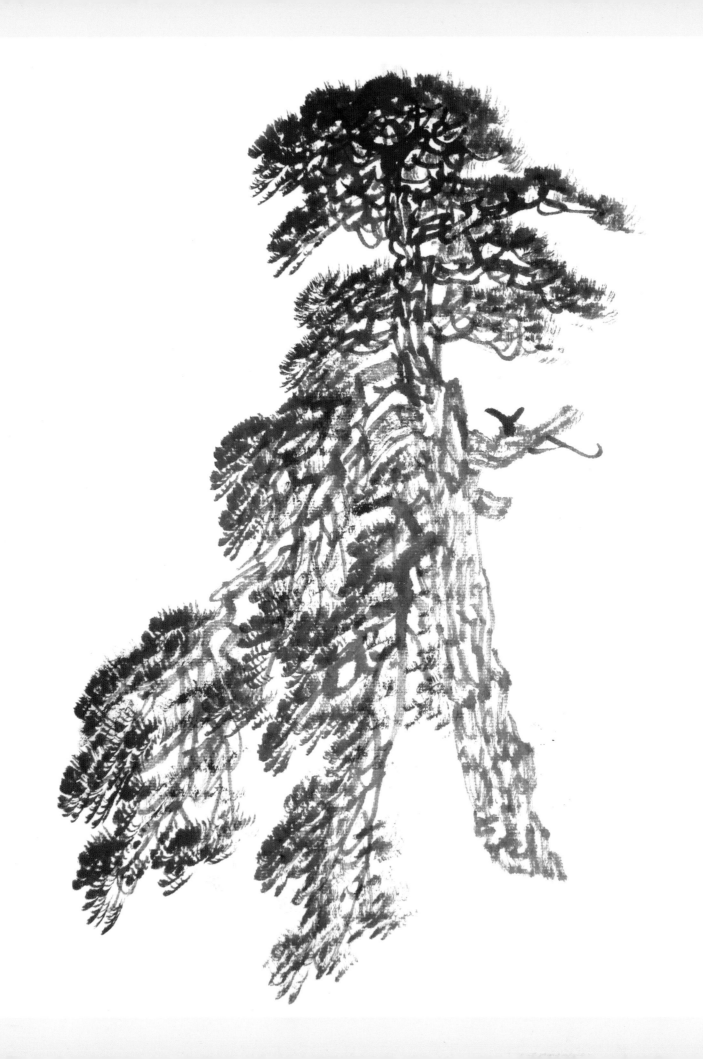

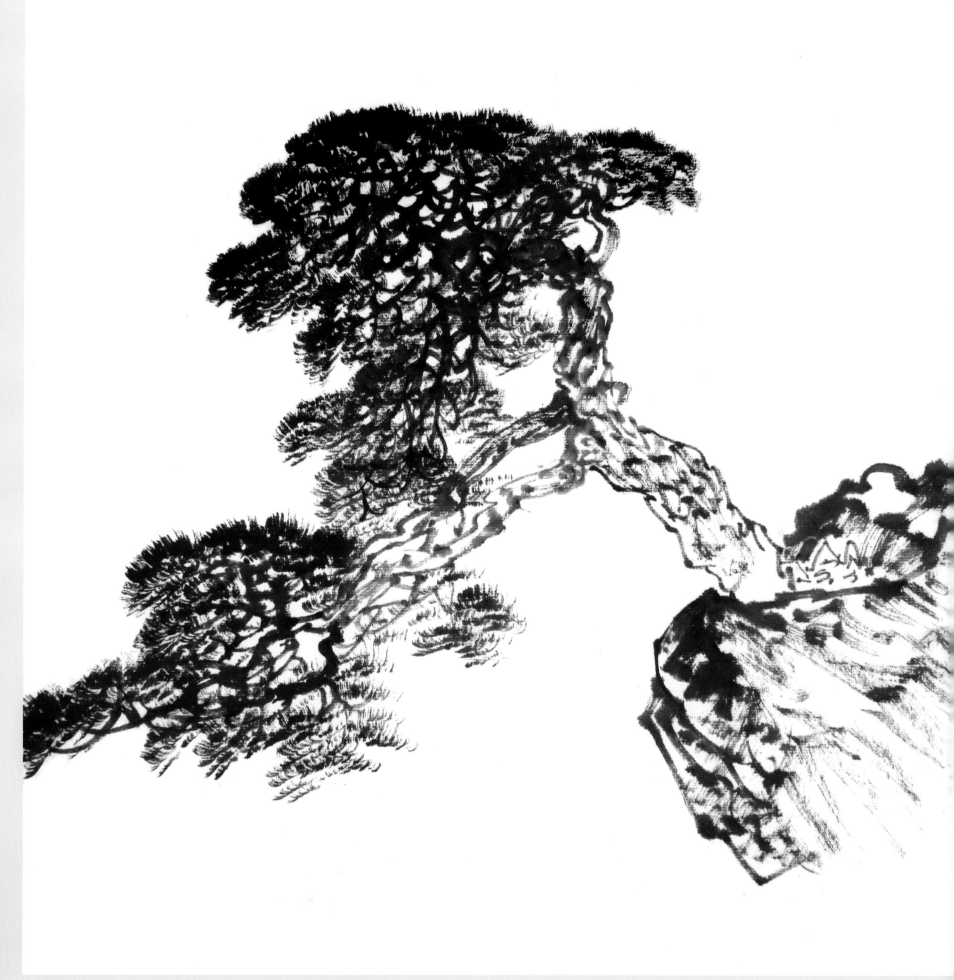

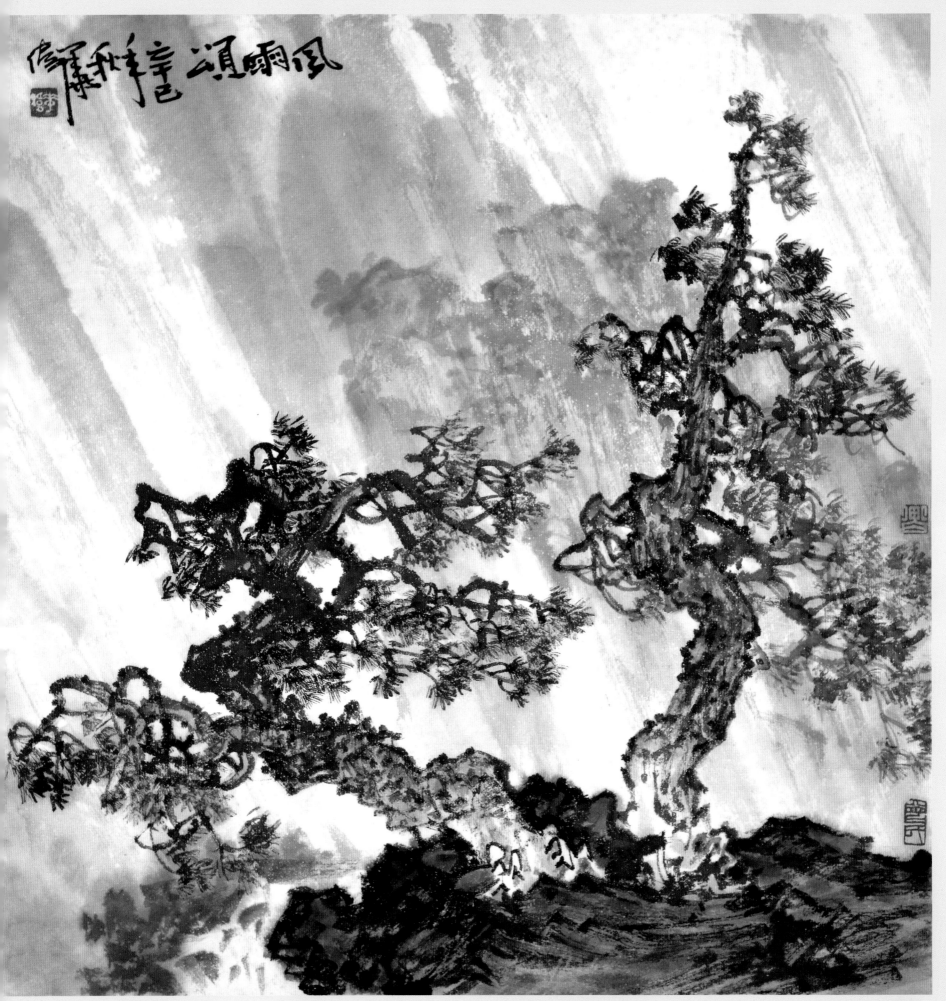

風雨頌 癸未秋羅陽修

126

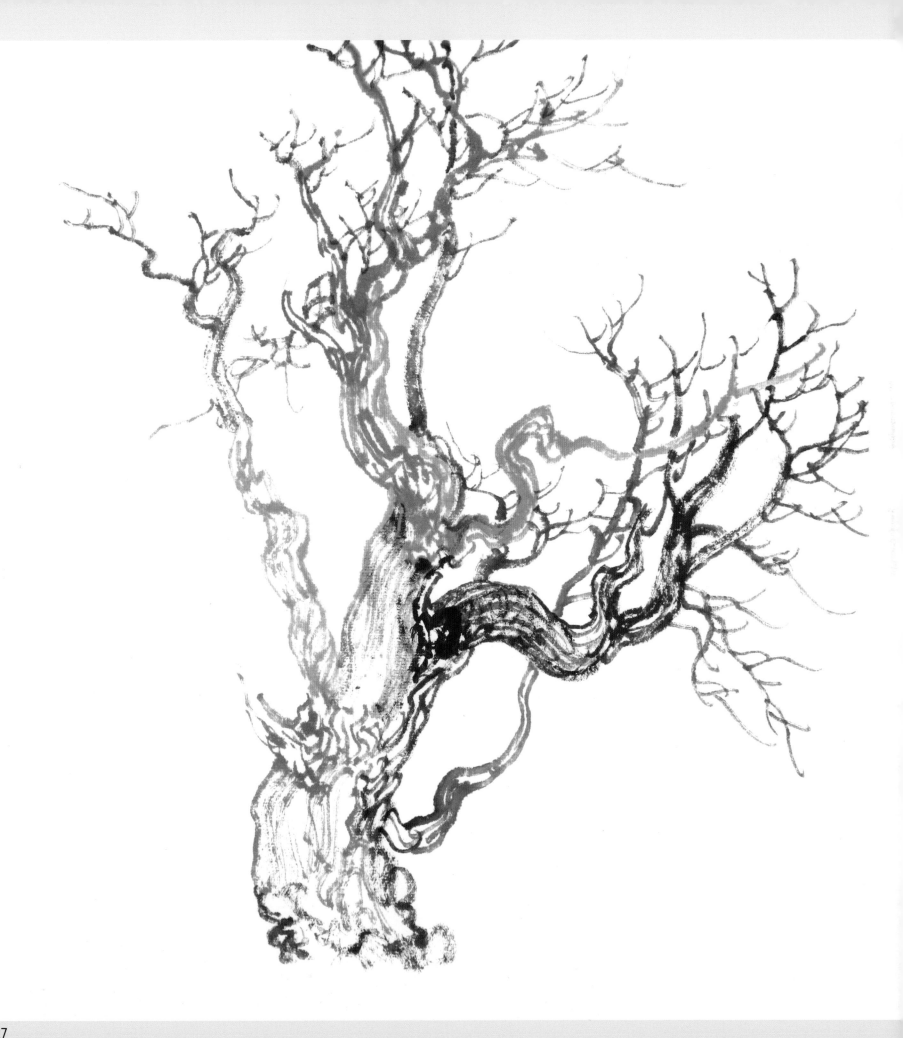

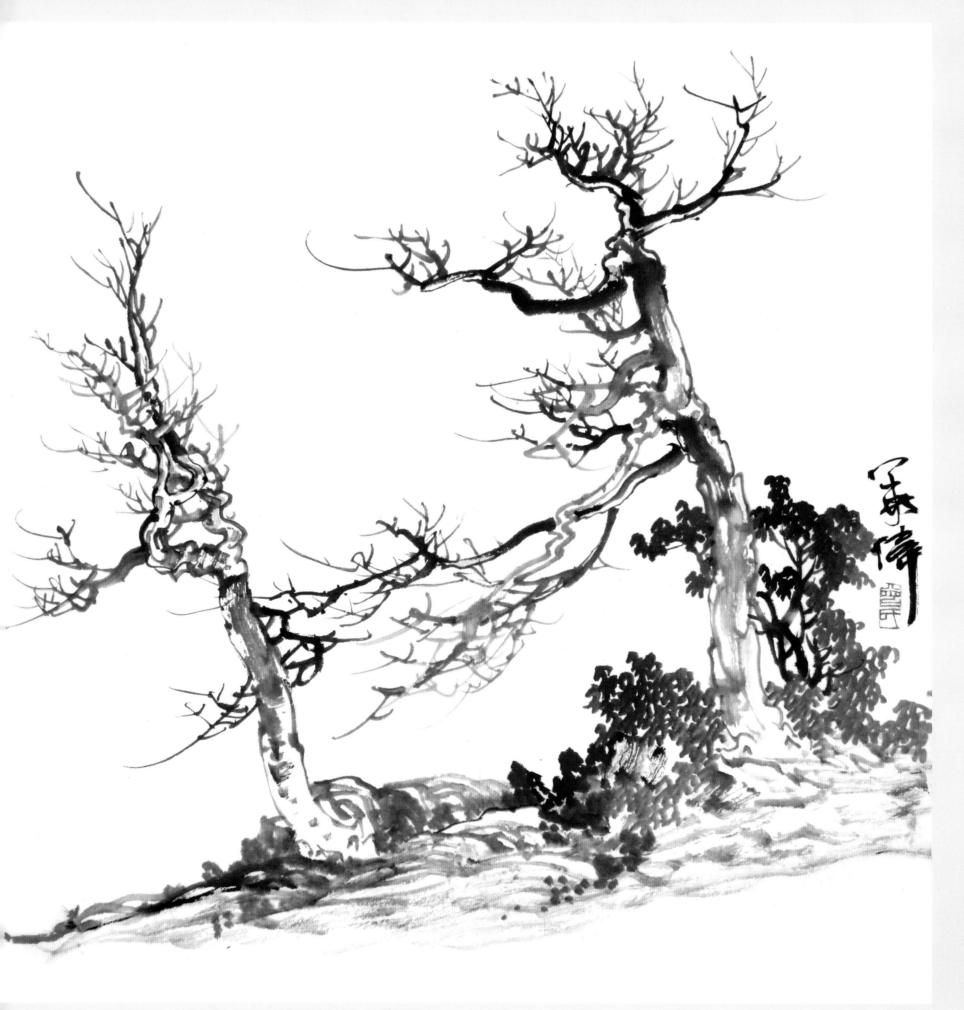

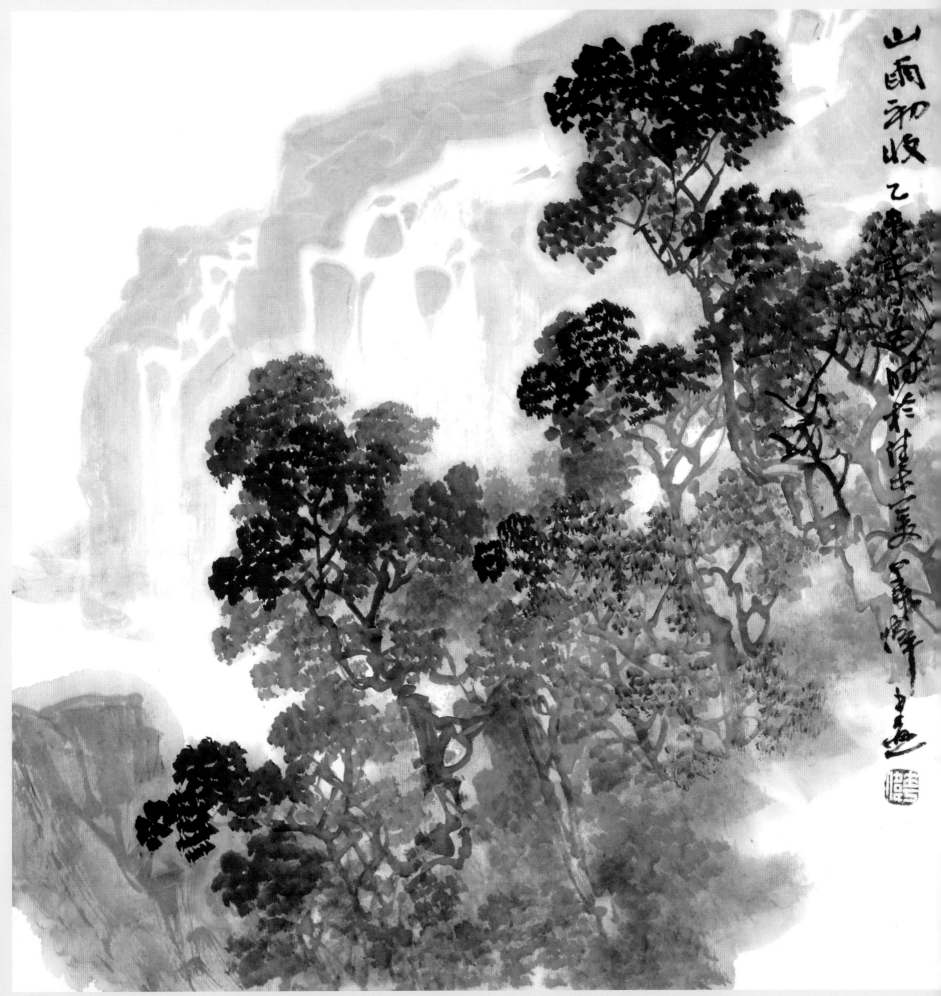

山雨初收

乙亥年溽暑於甬建東一堂

王康笔垂兰

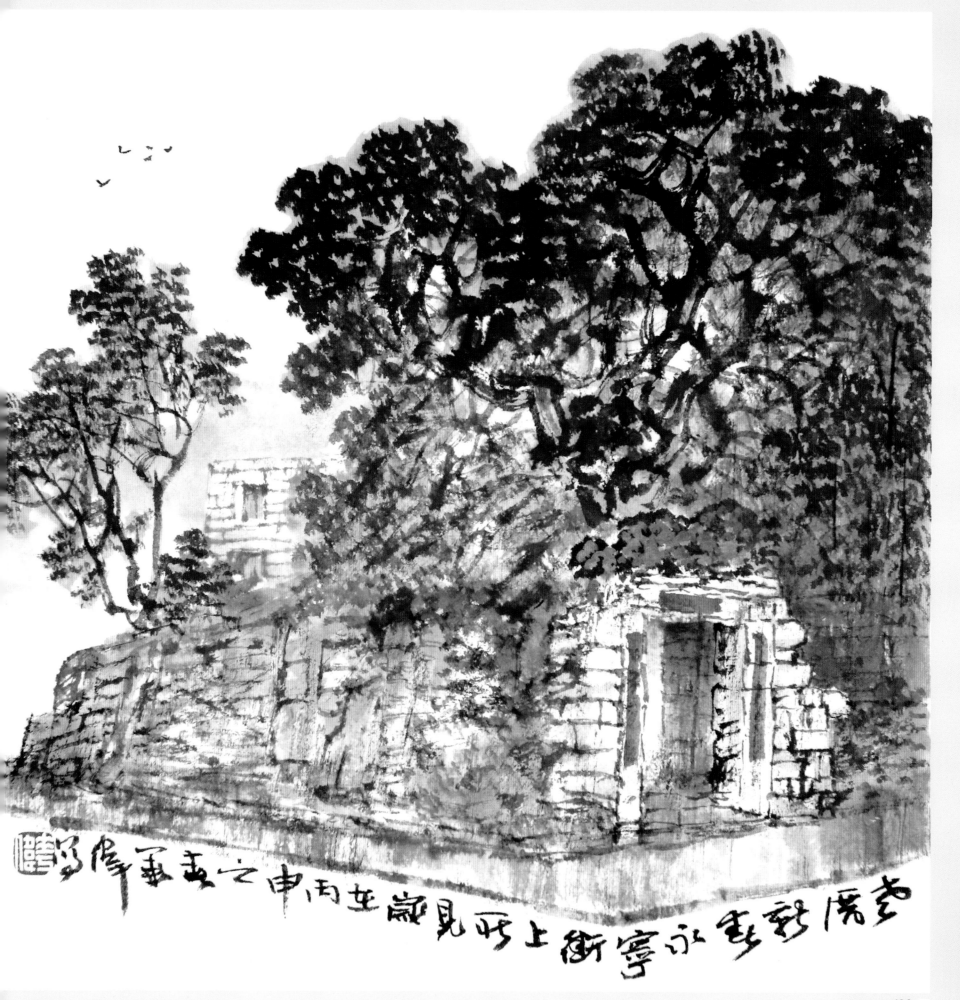

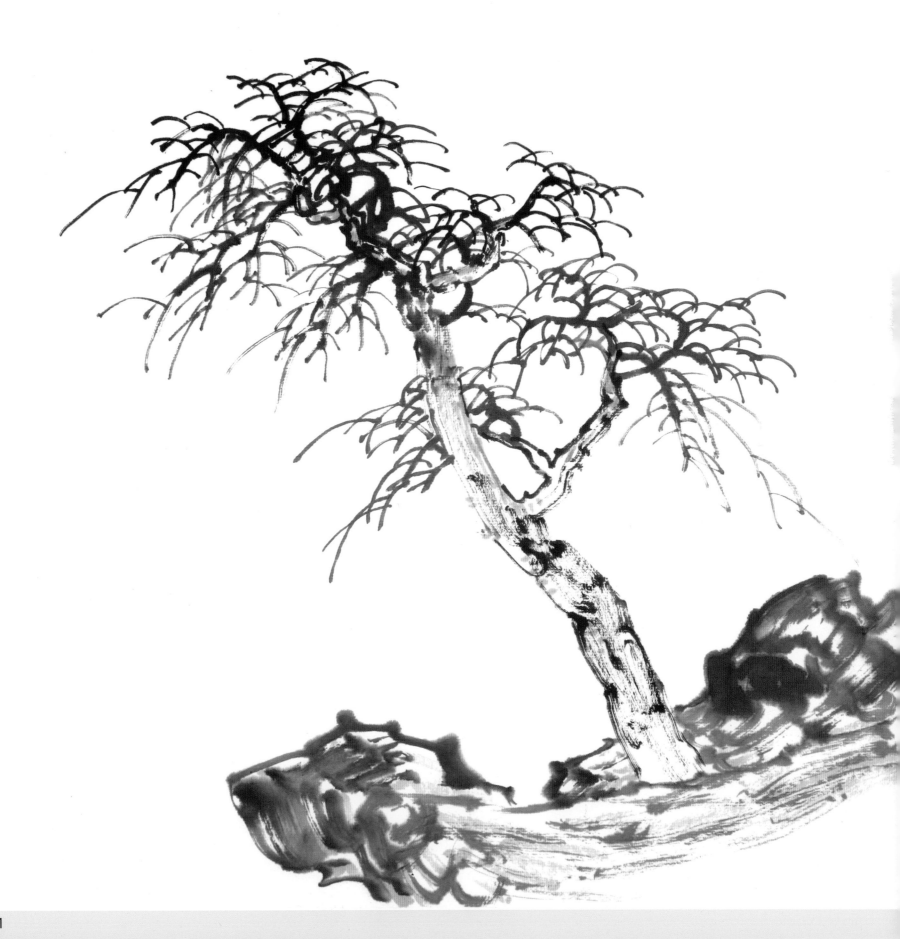

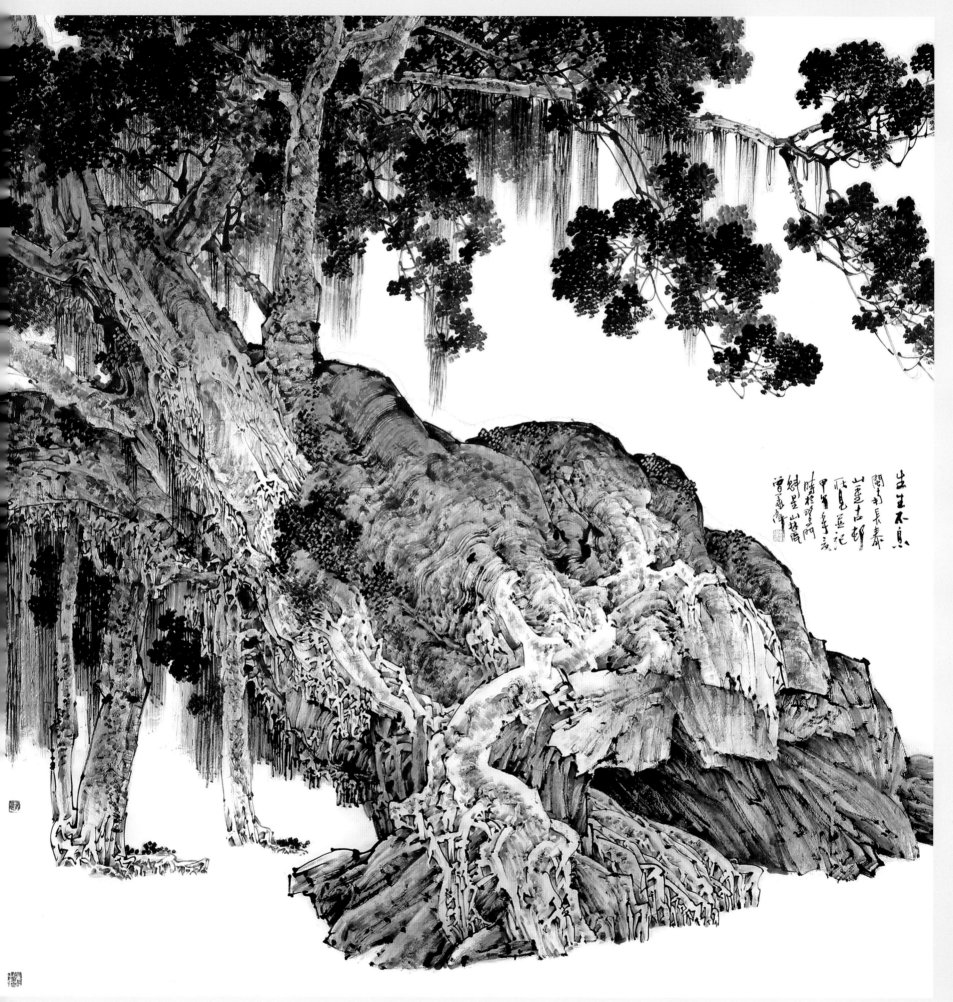

132

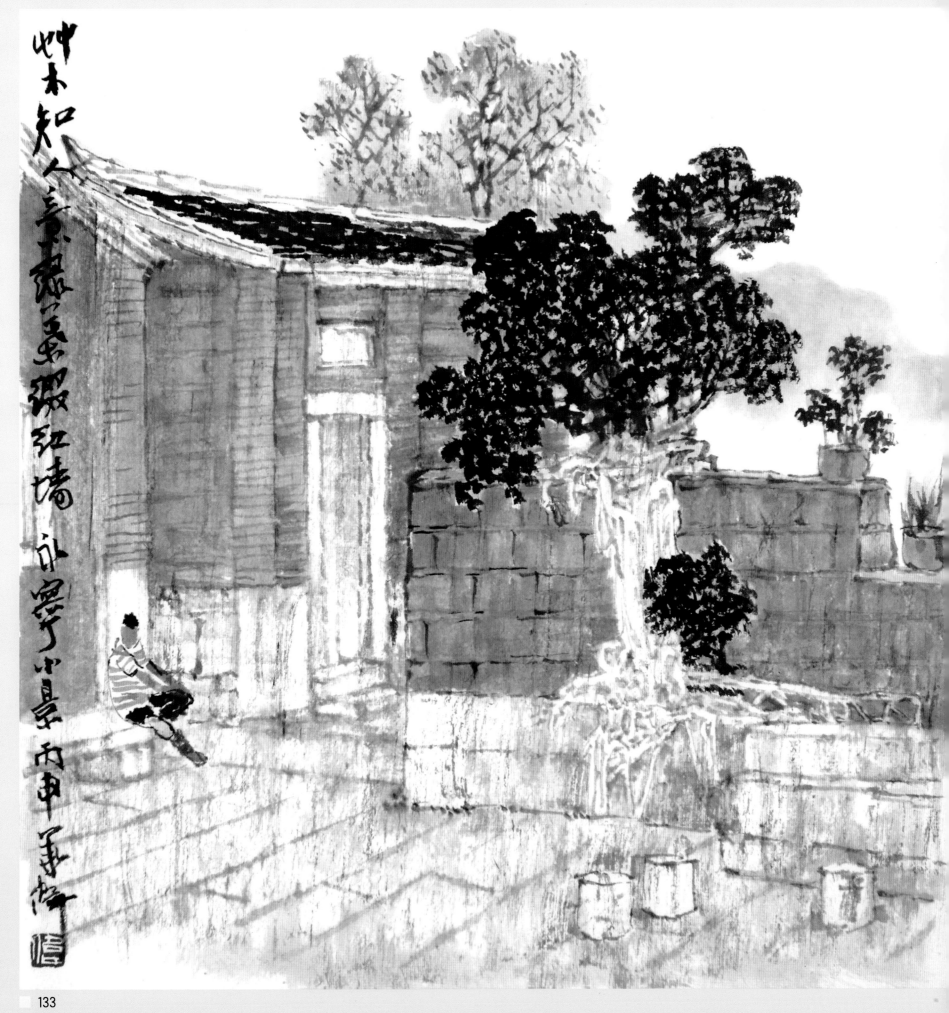

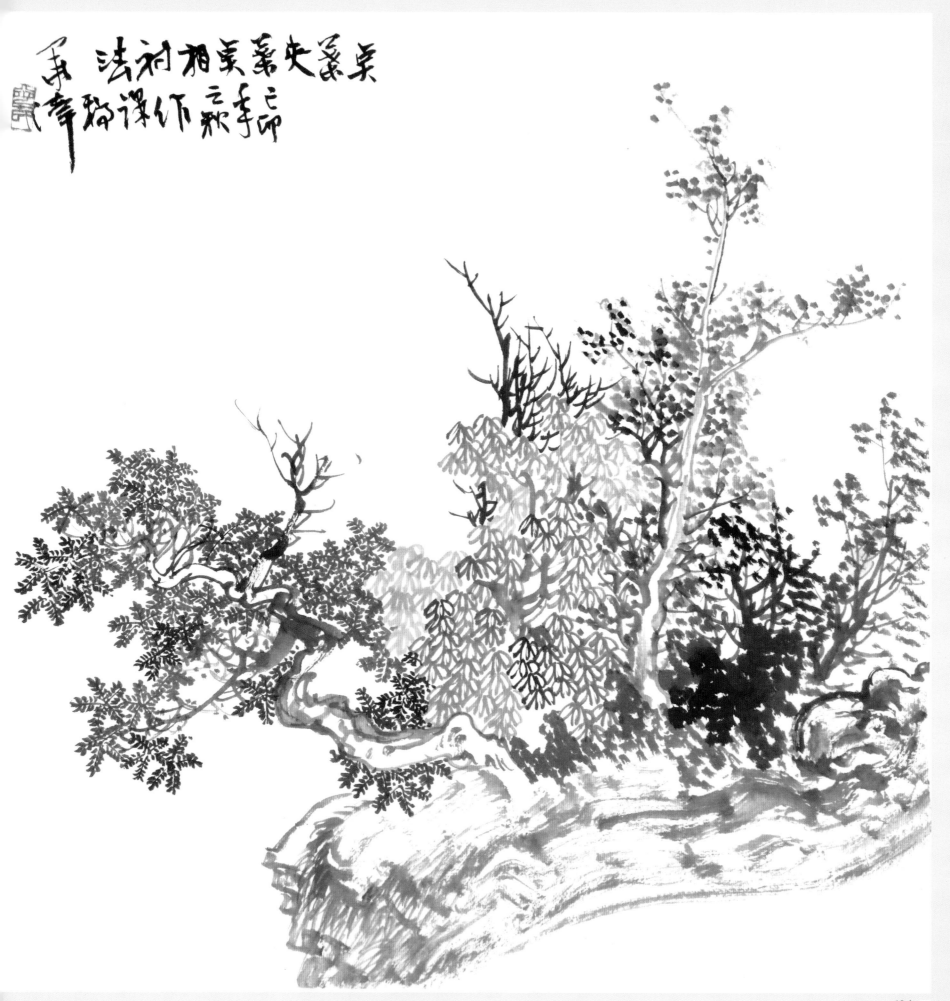

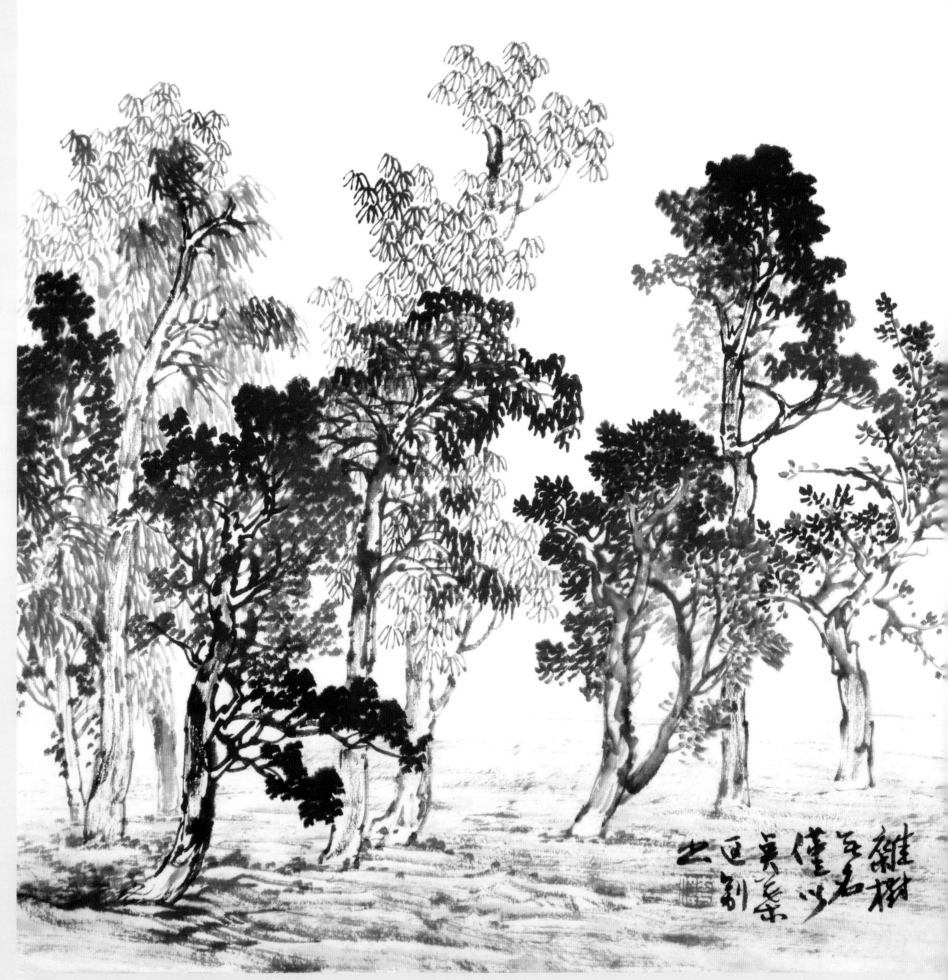

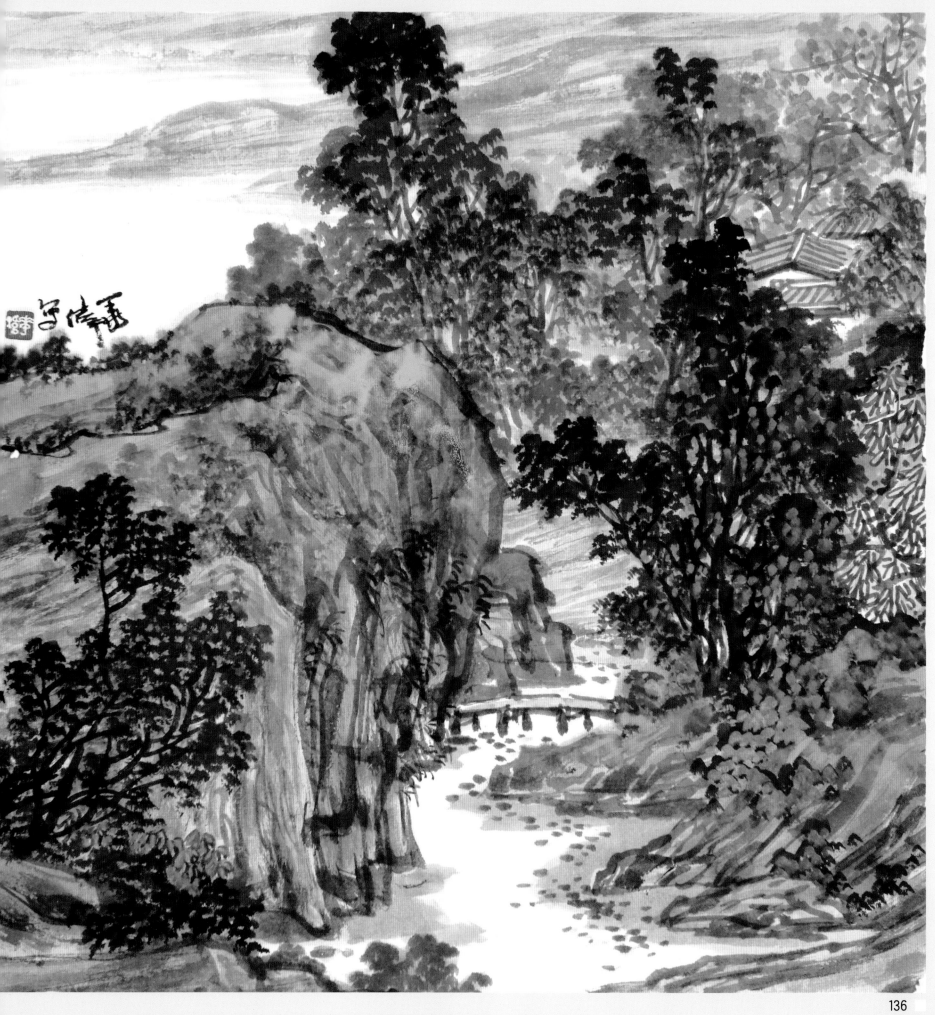

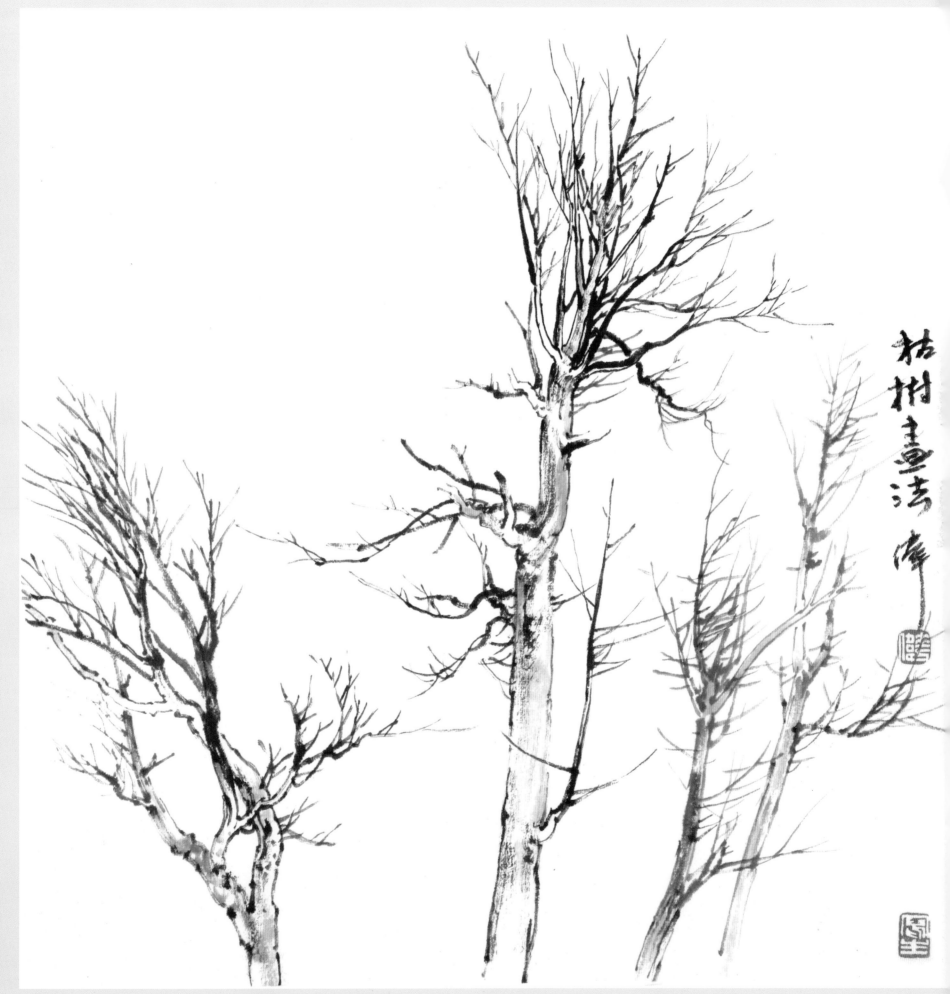

枯树画法 临

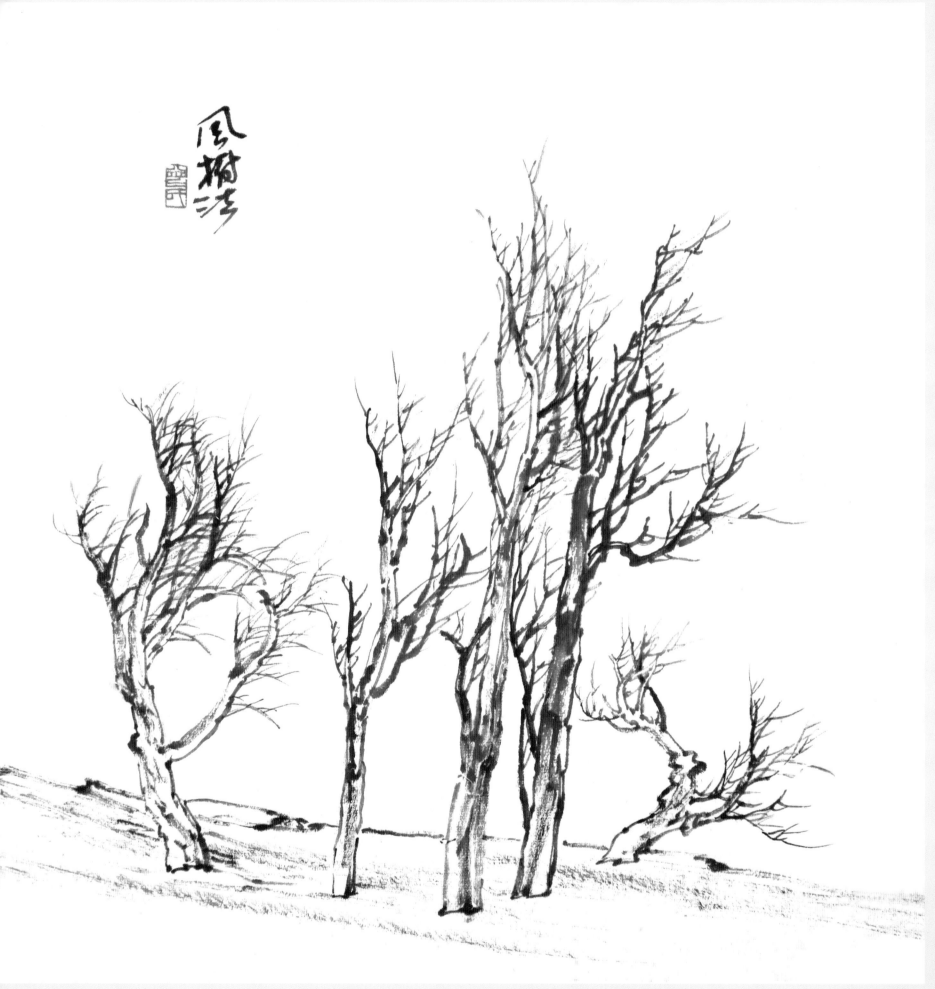

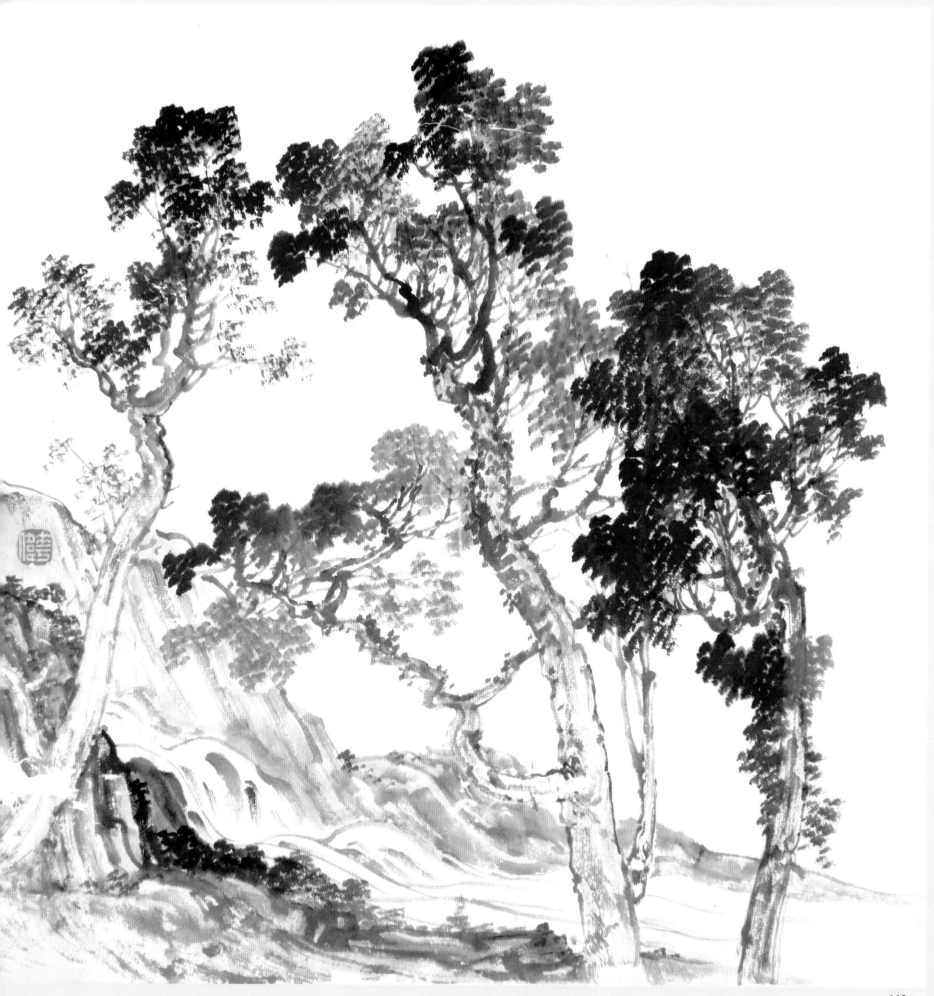

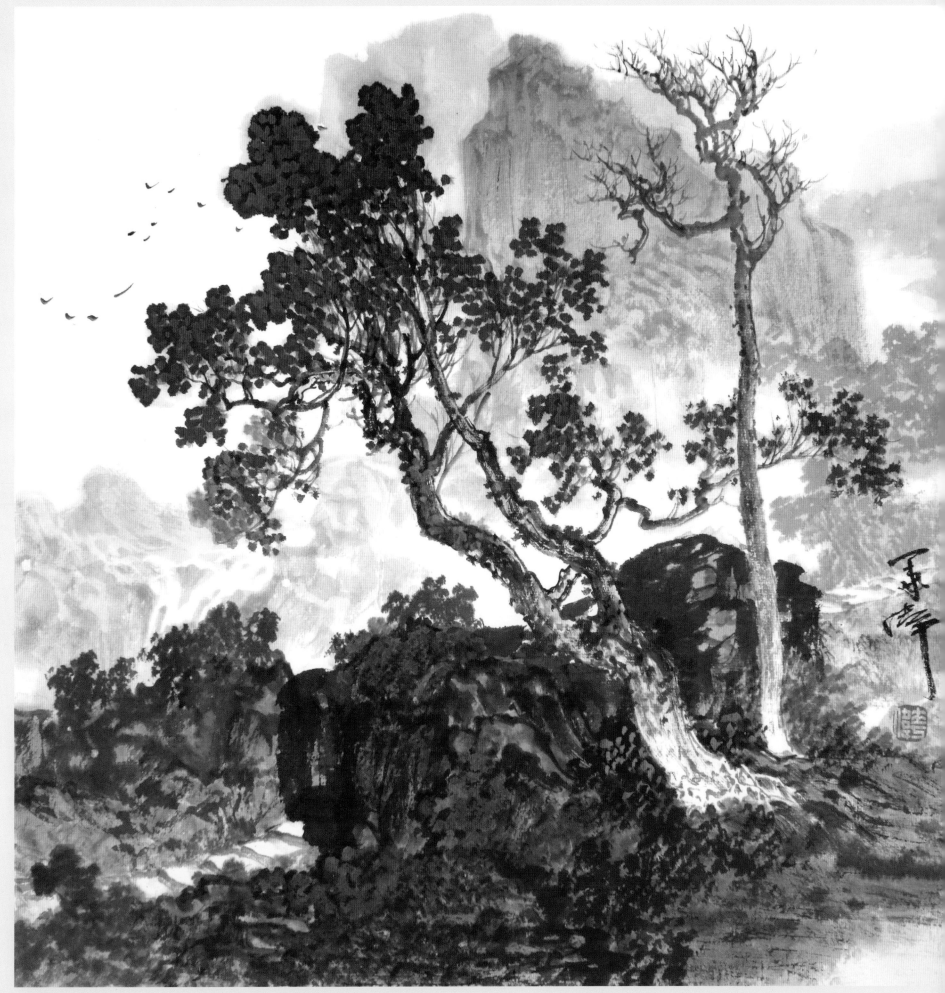

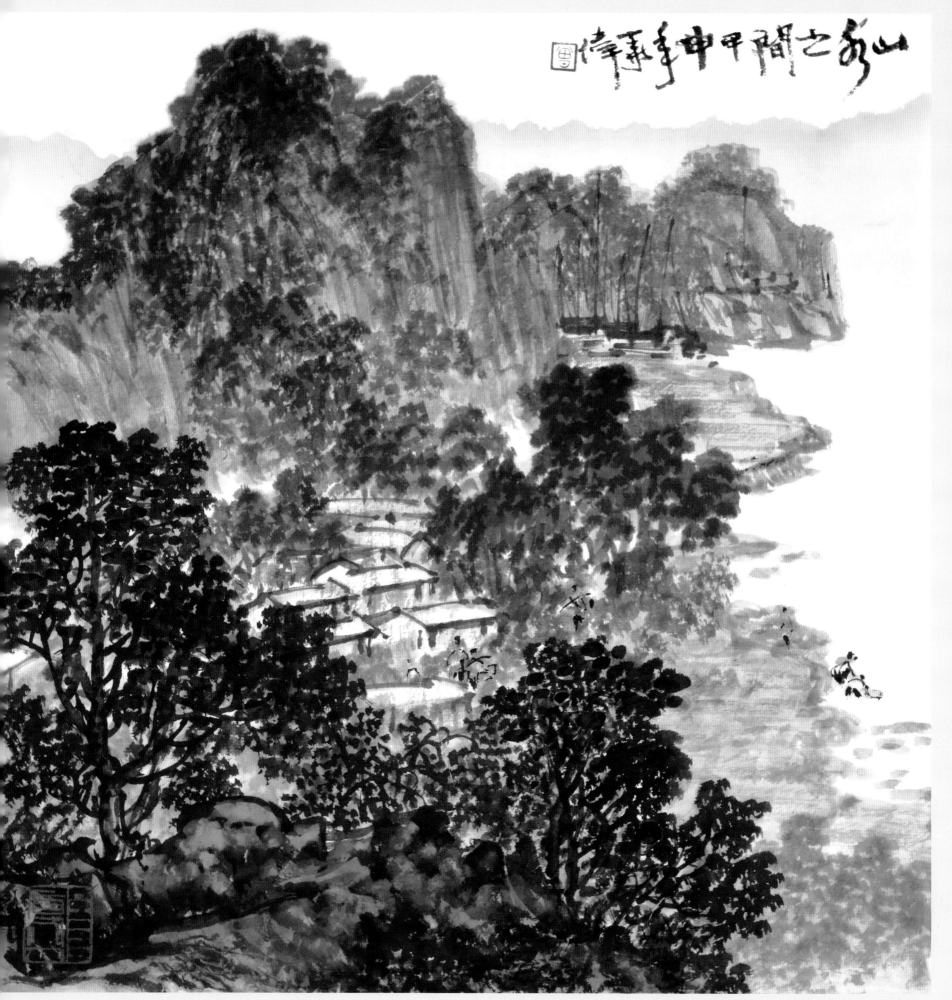

山家之間甲申年偉東手

丁丑夏余作小深构　试子平之谓缓重作三法画颊同　岩树法

143

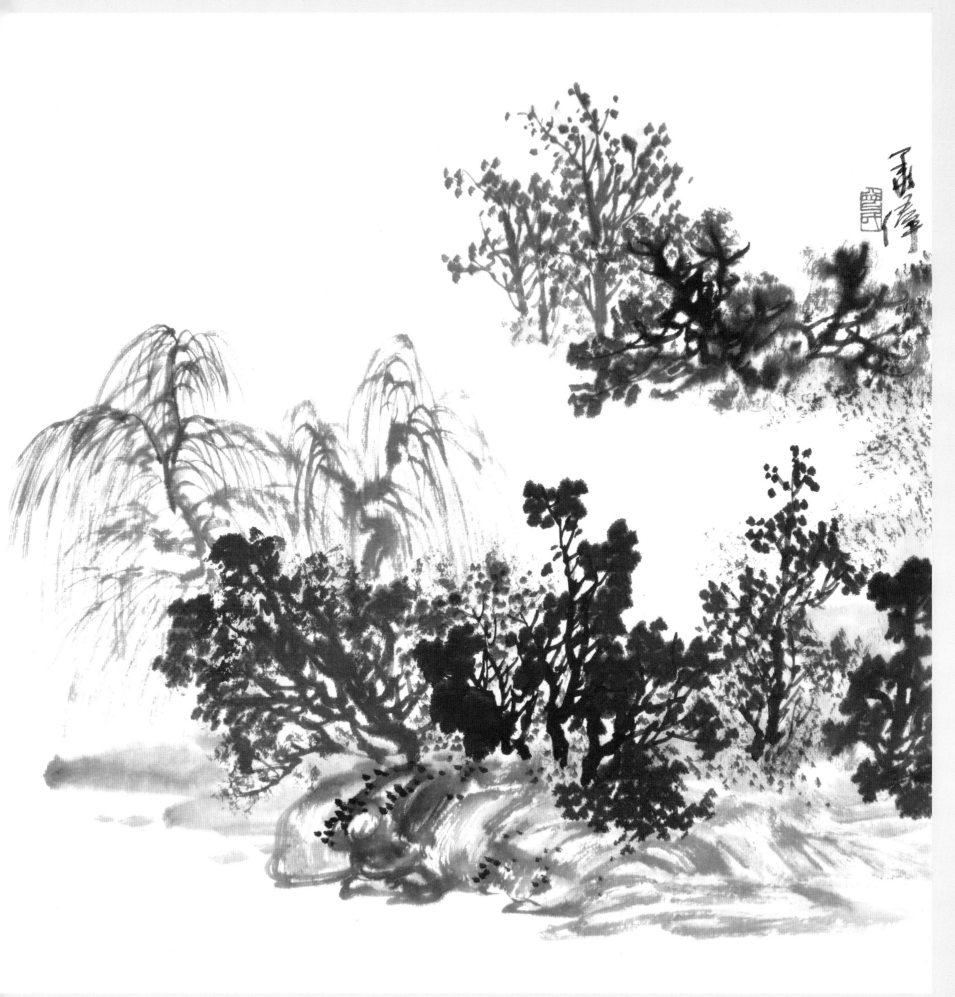

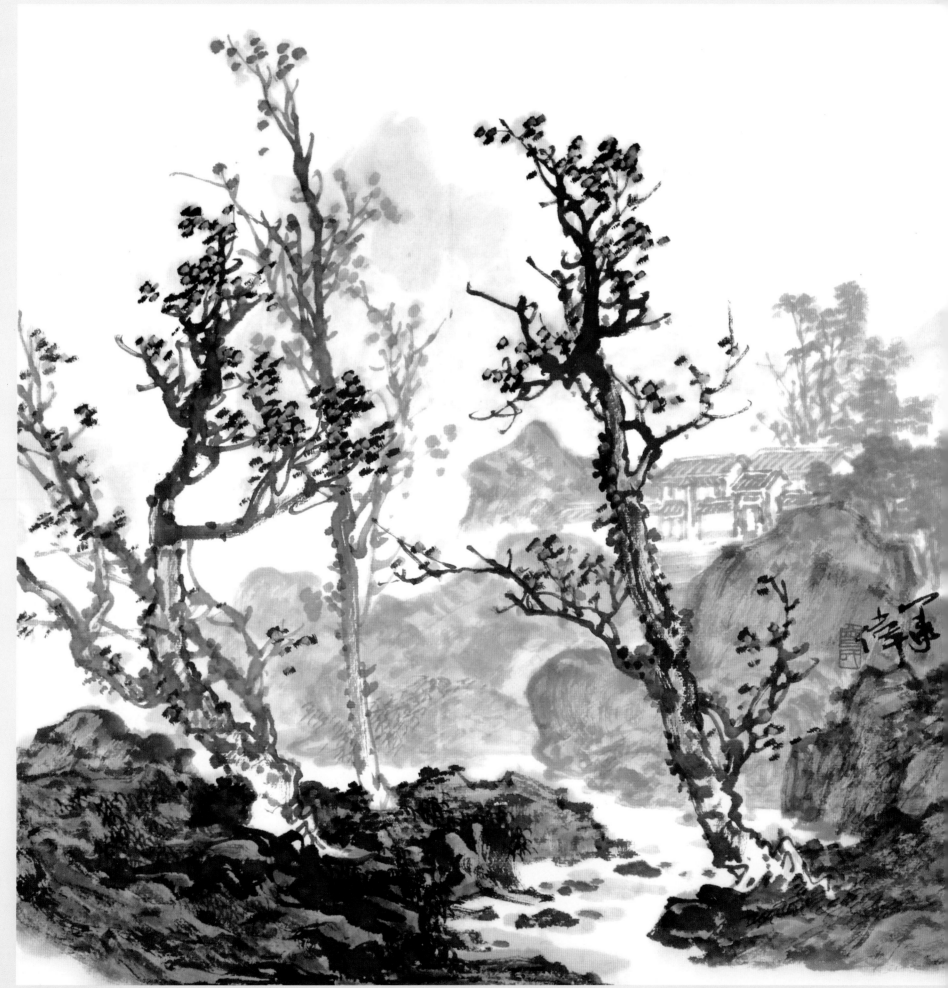

嶽樹法 以表現樹木之繁深色感古渭方遠近式 丁丑年夏畫黎雄

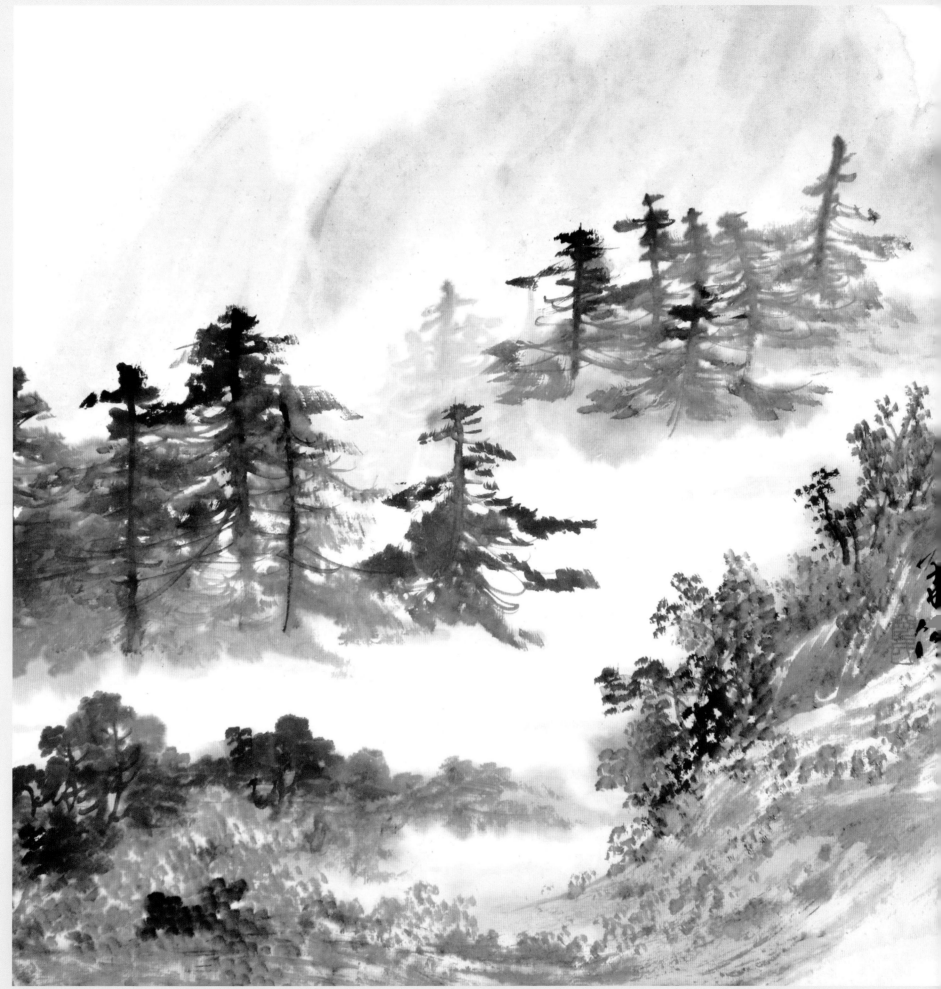

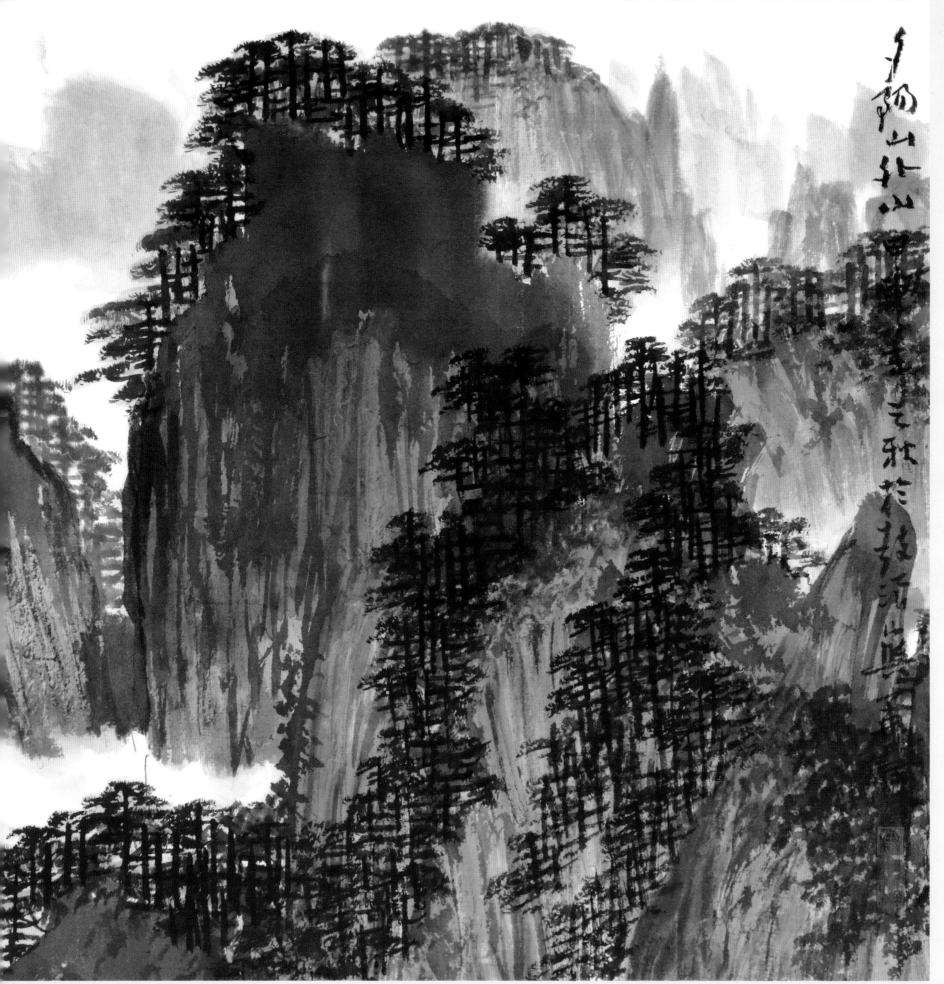

148

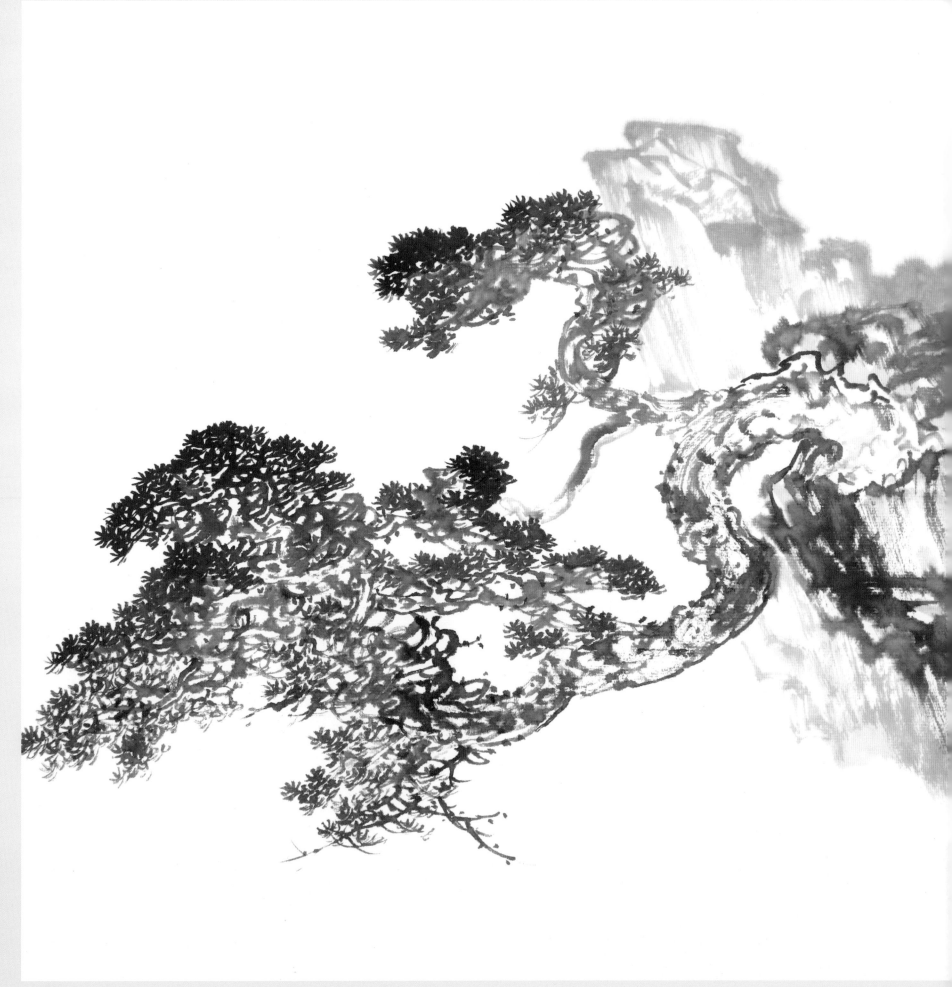

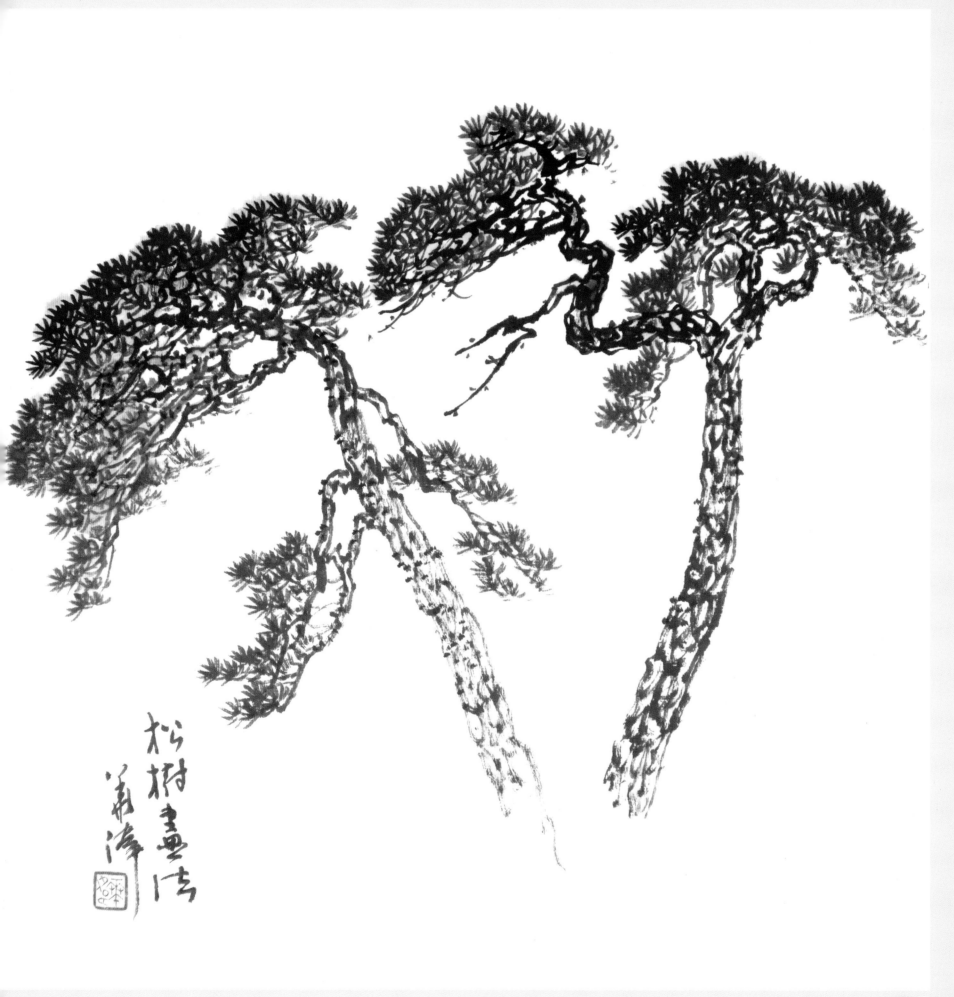

松树画法

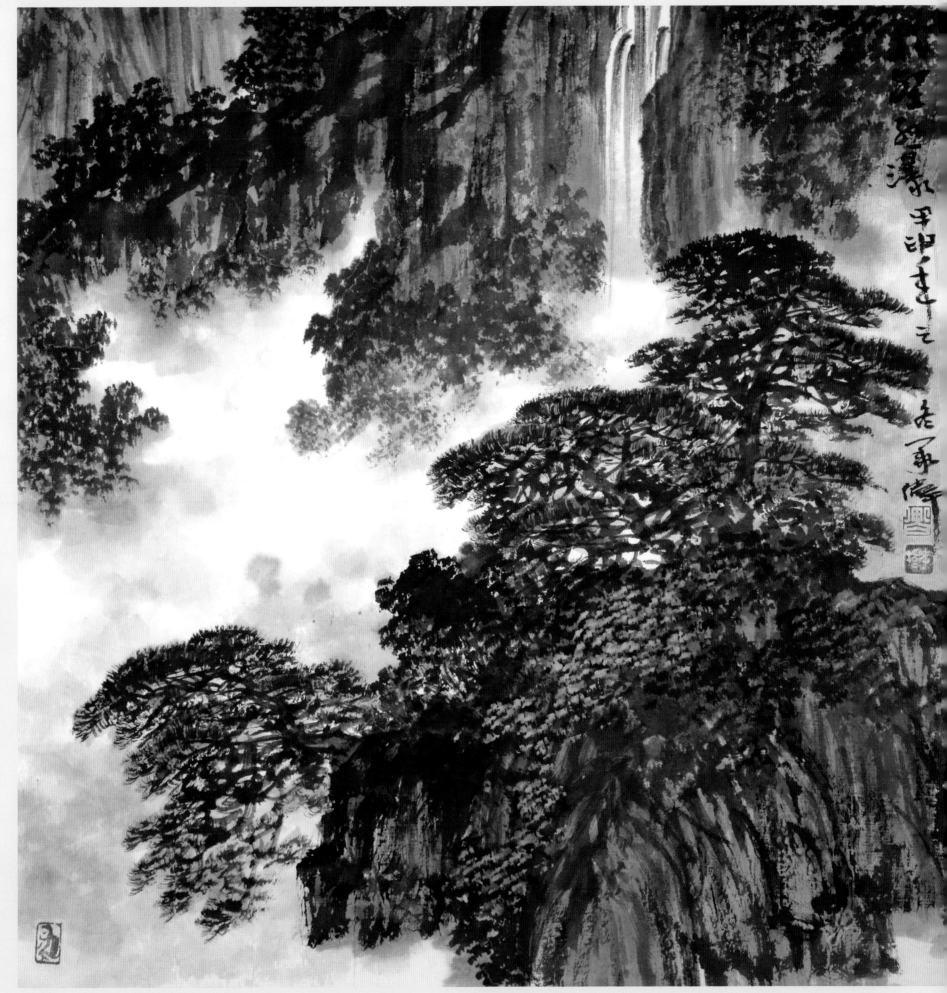

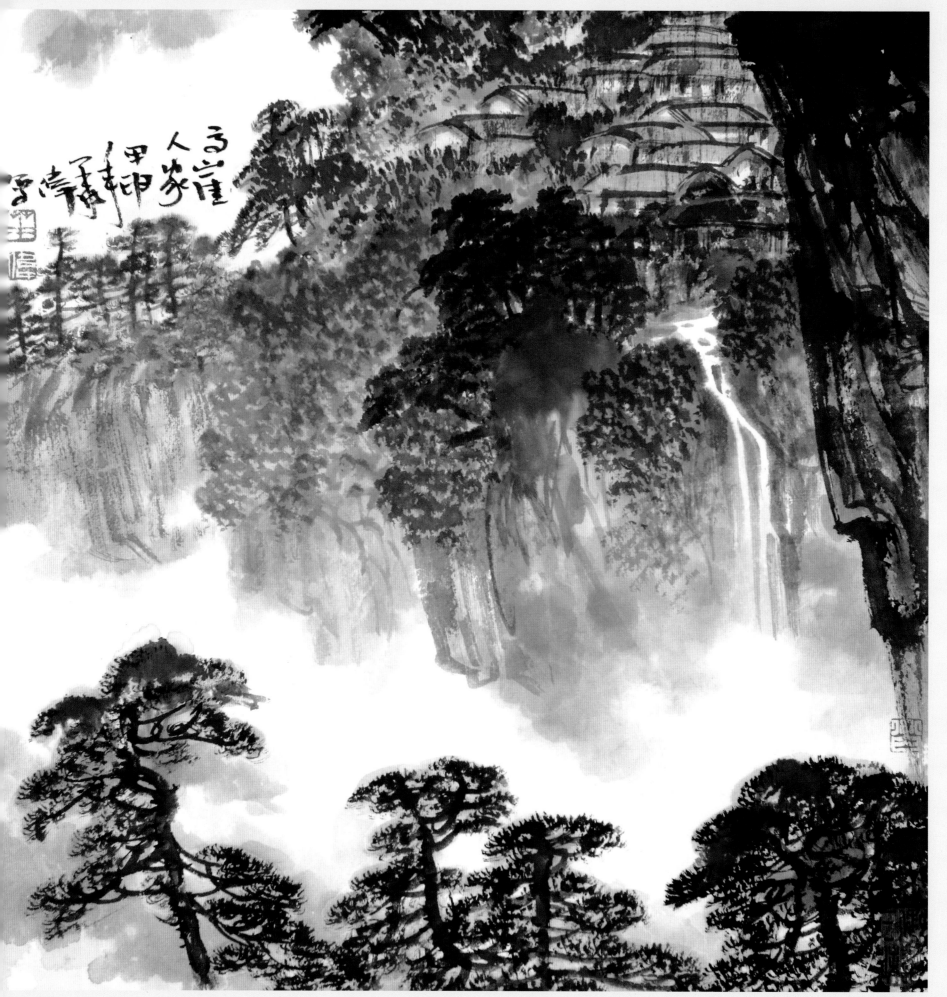

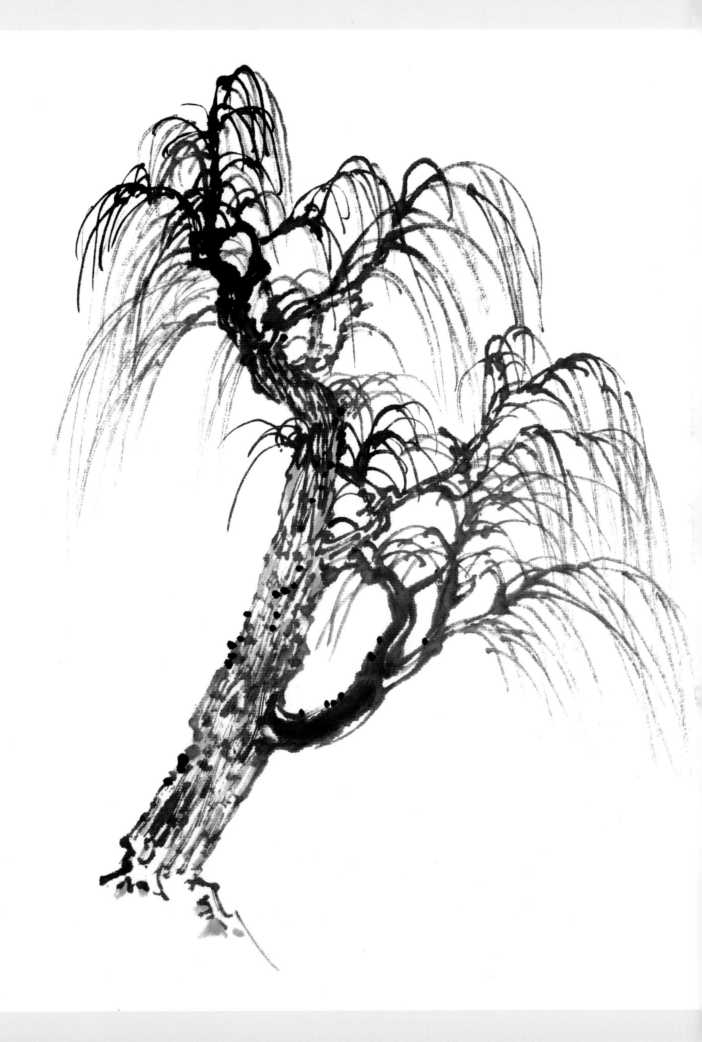

古人云 画树难画柳
柳枝下垂不可引笔而描
多作解可手顺手

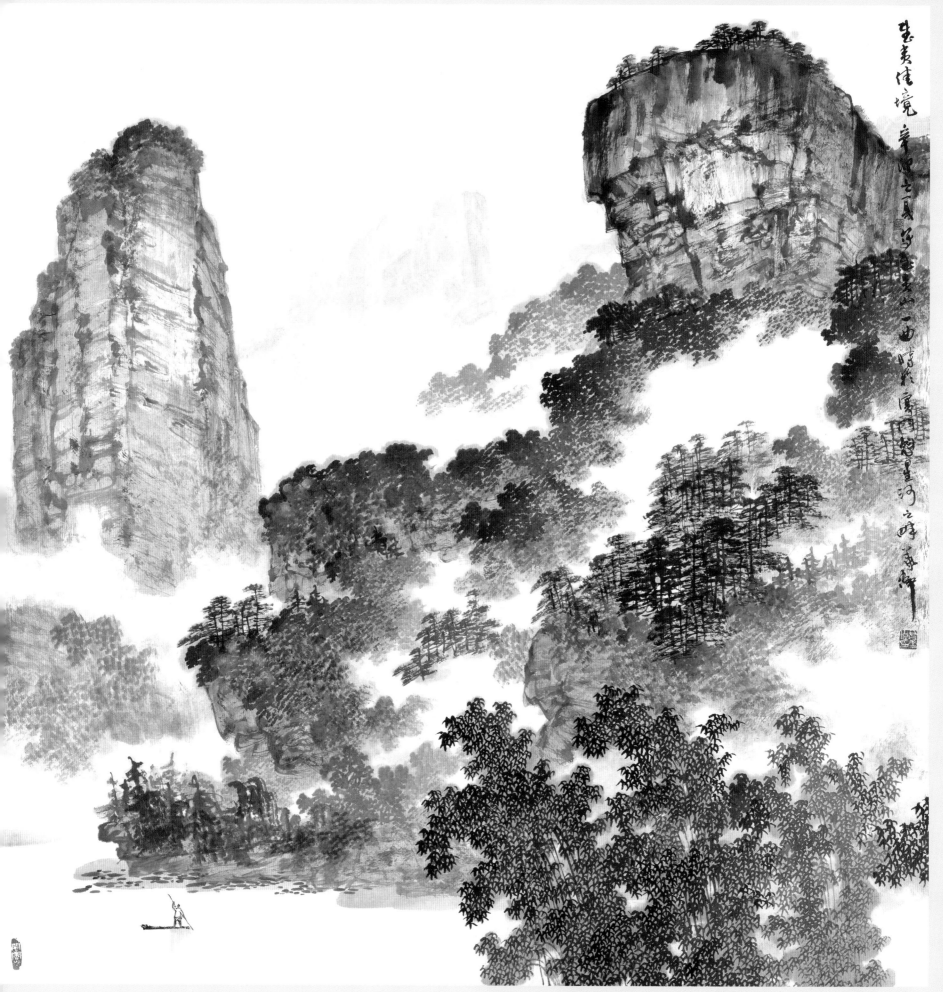

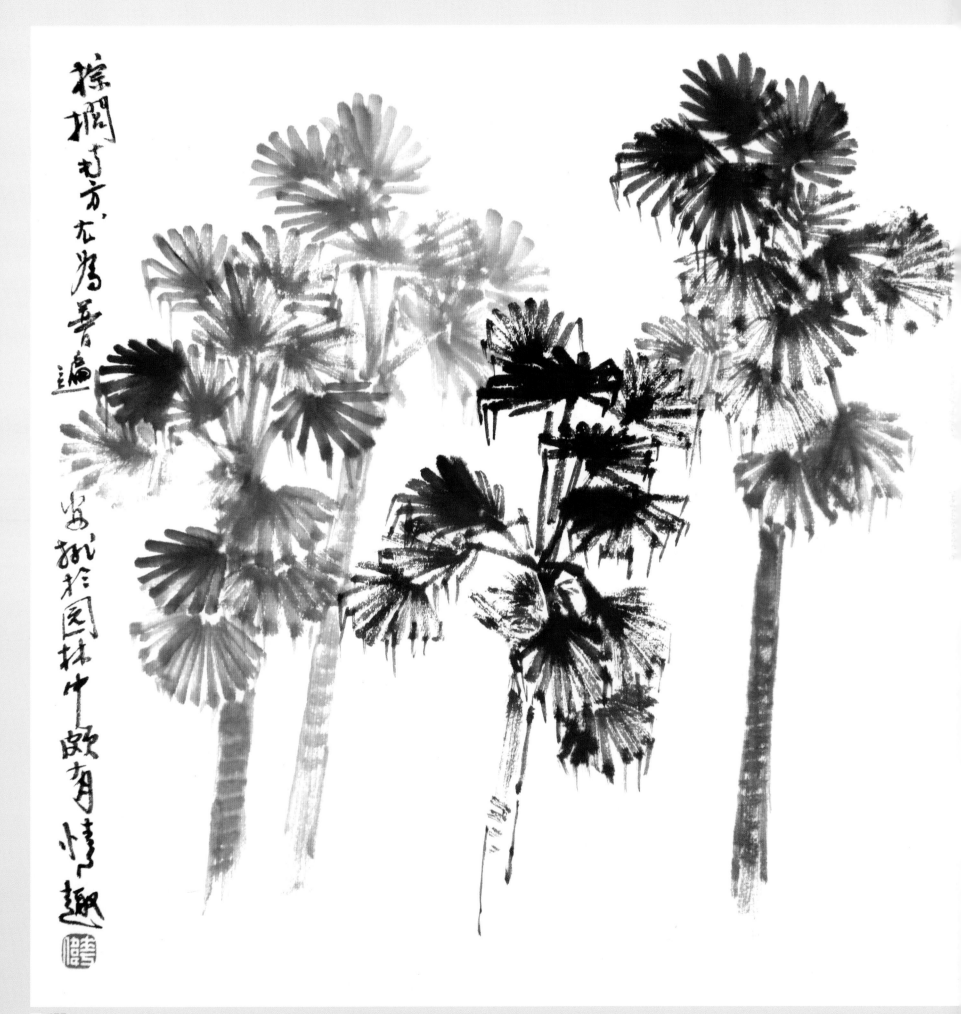

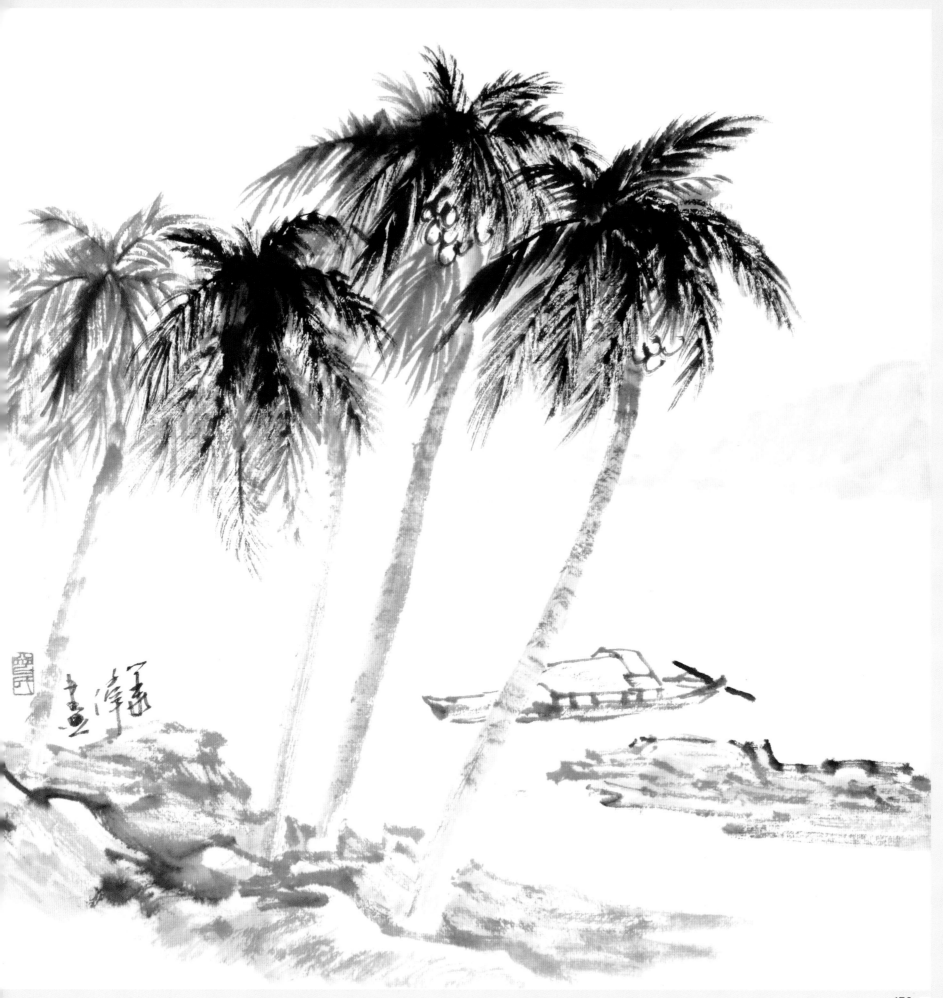

红楼听雨人海上花园鼓浪屿

红楼修窗幽巷万石绿绿……

癸酉夏日厦门景色墙风愁……

孙树……

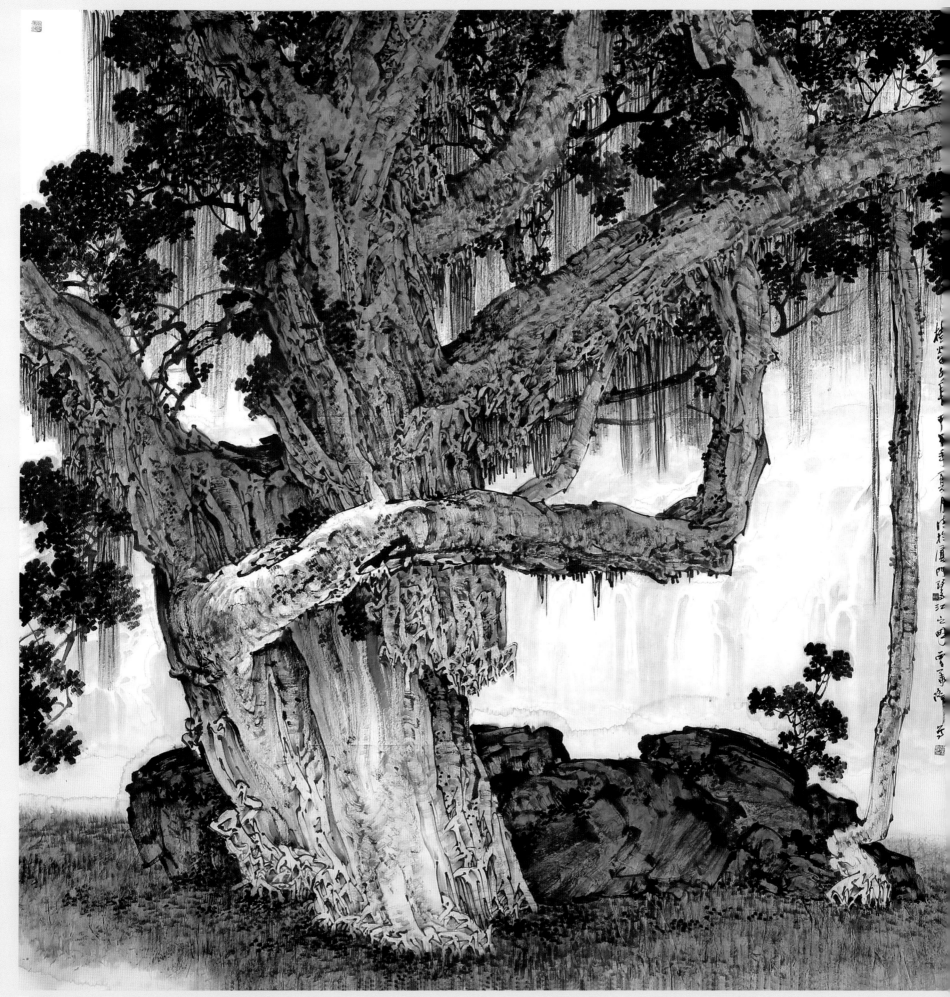

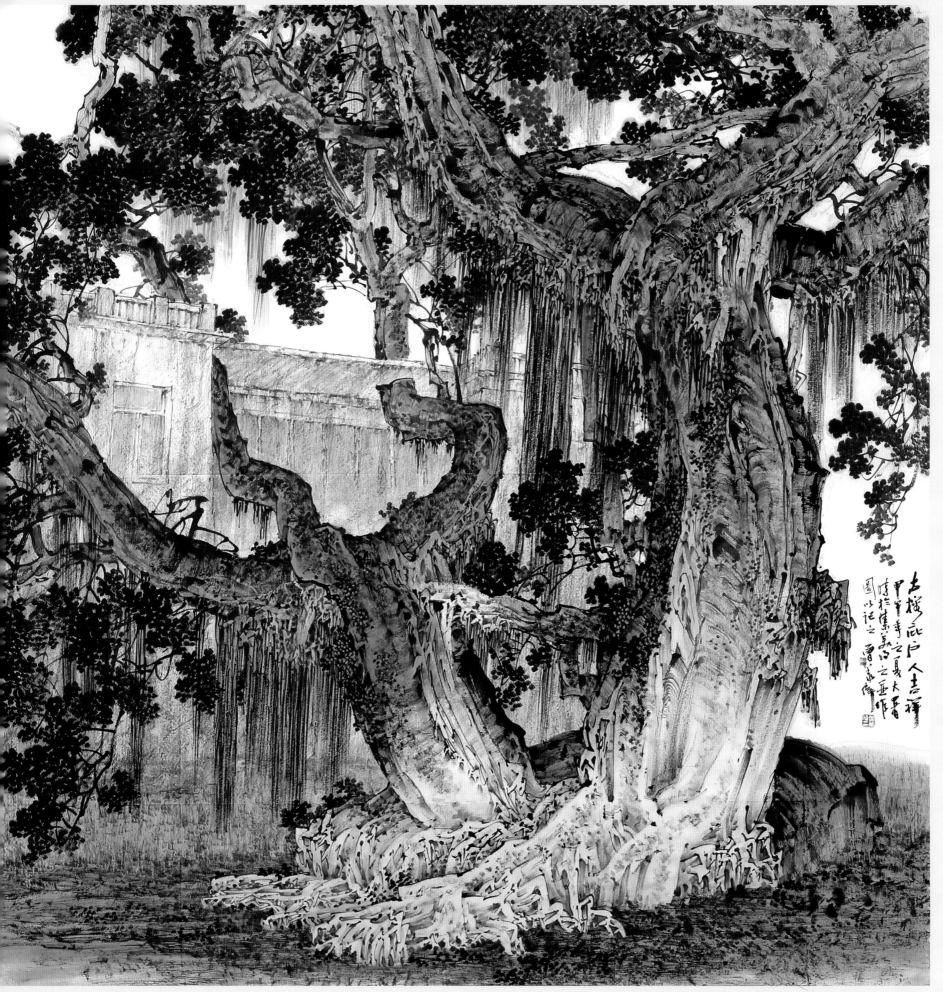

古榕亿户人吉祥
甲申年之夏大暑
時於集義齋之亞作
園心记之 曹志偉

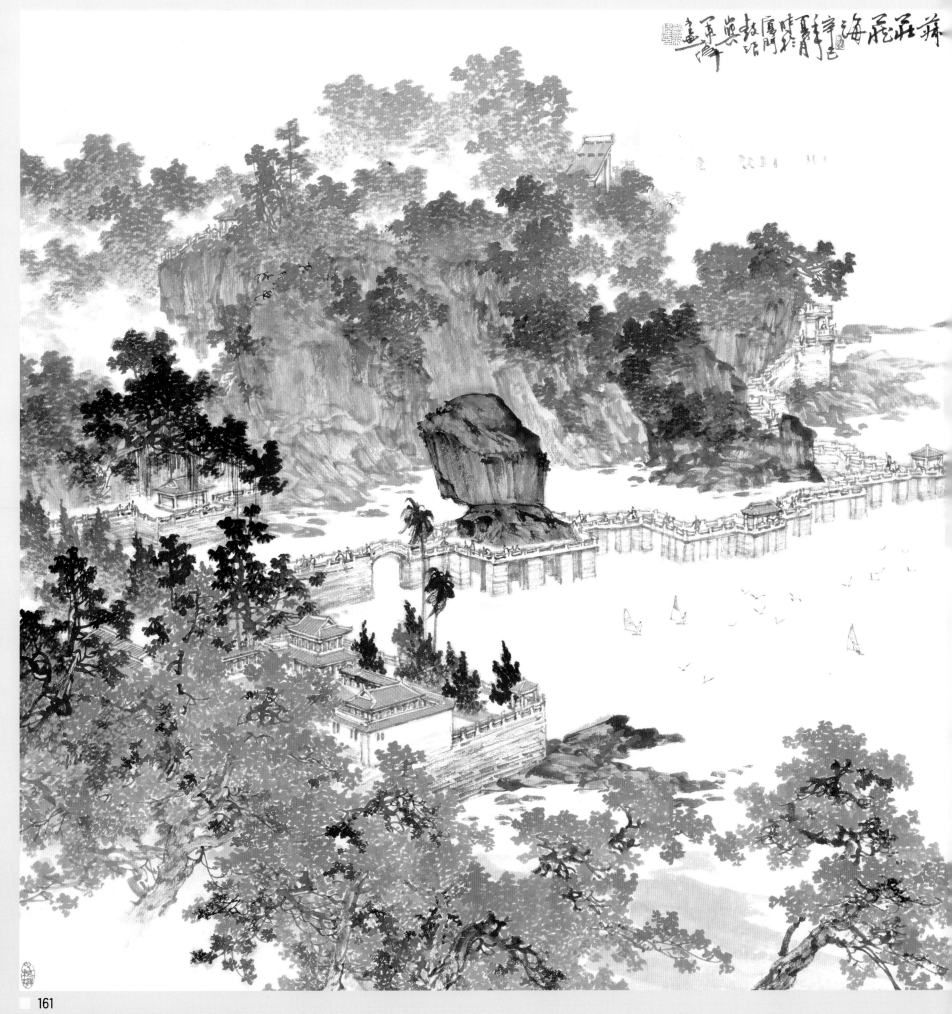

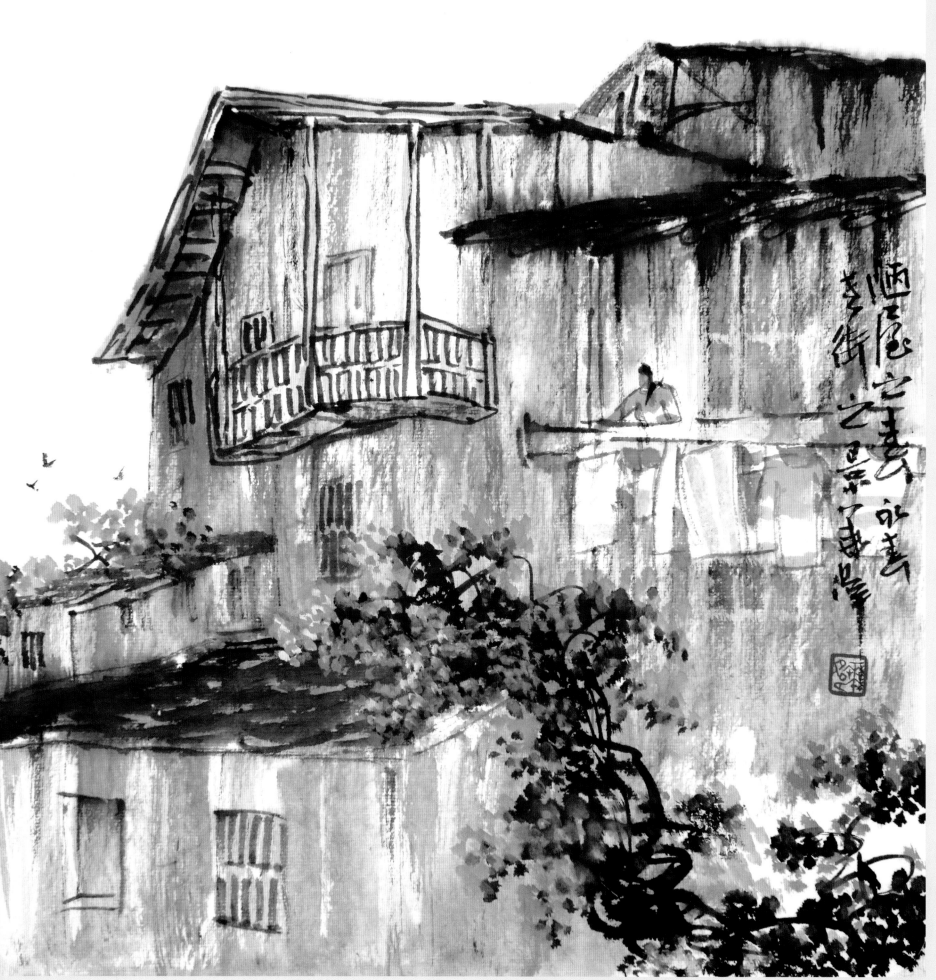

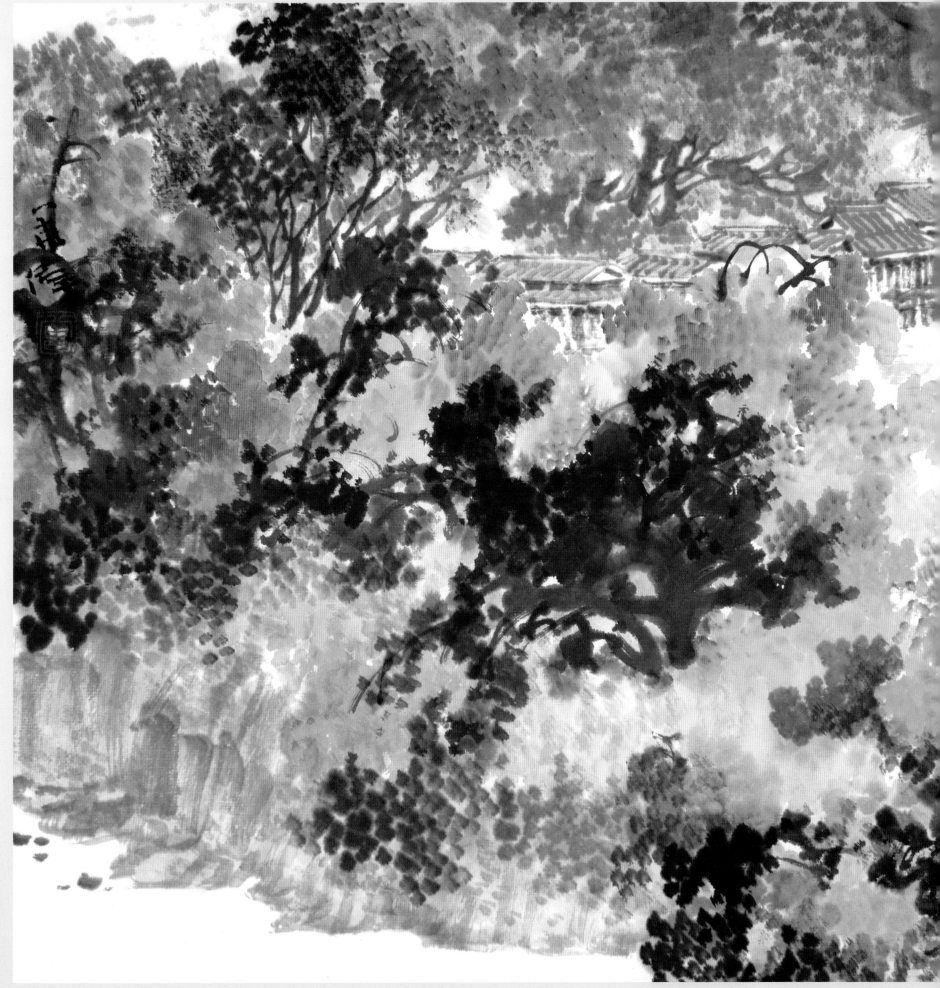

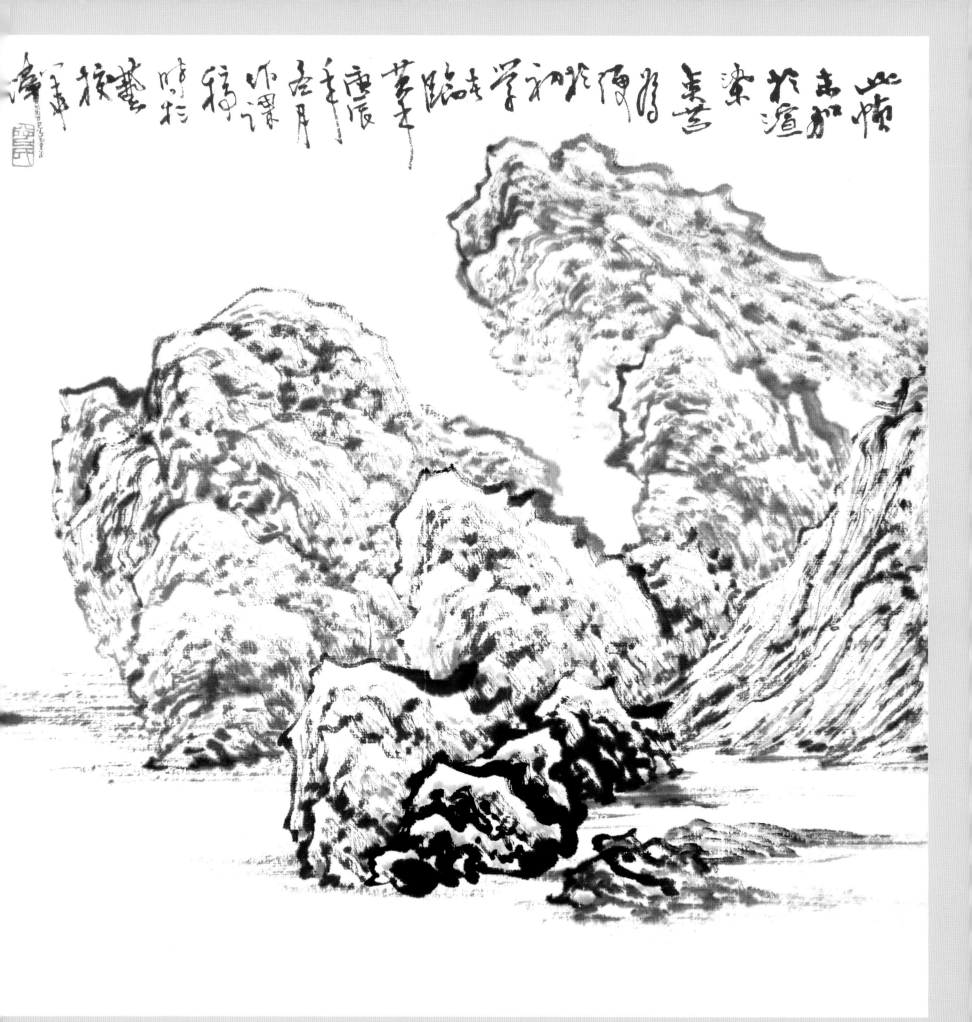

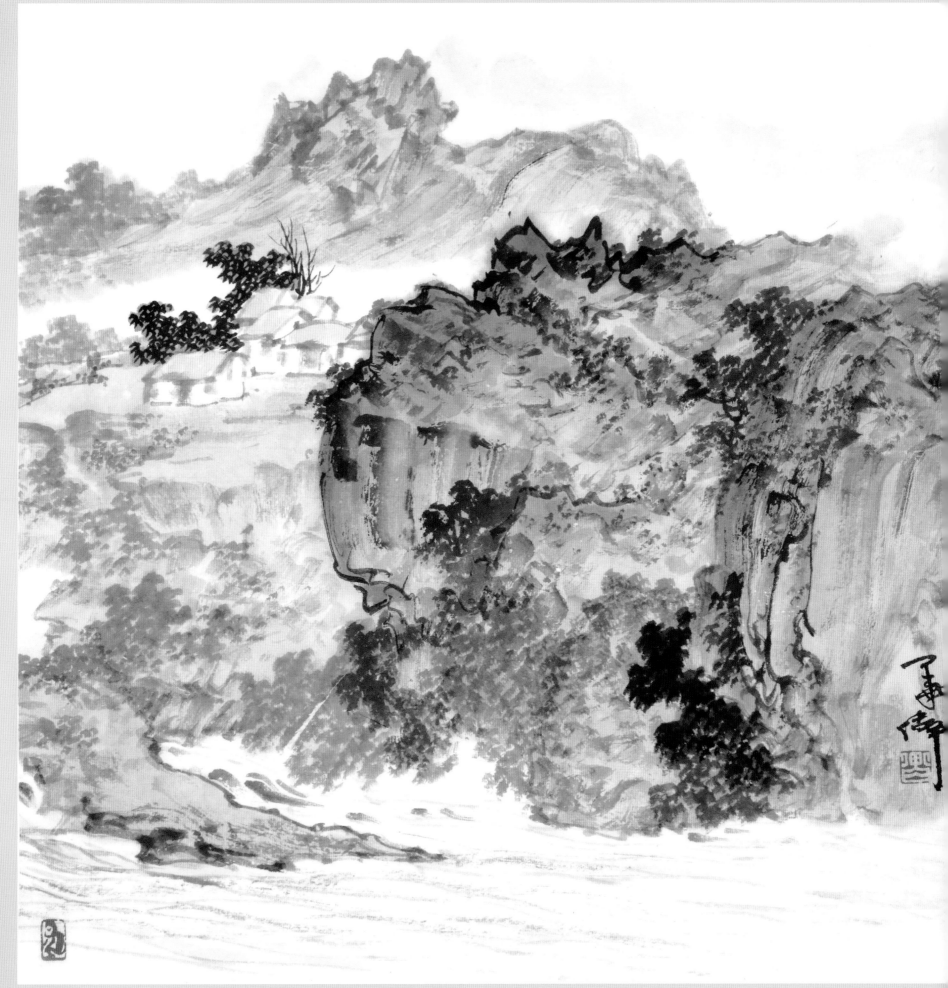

大水间石聚法峰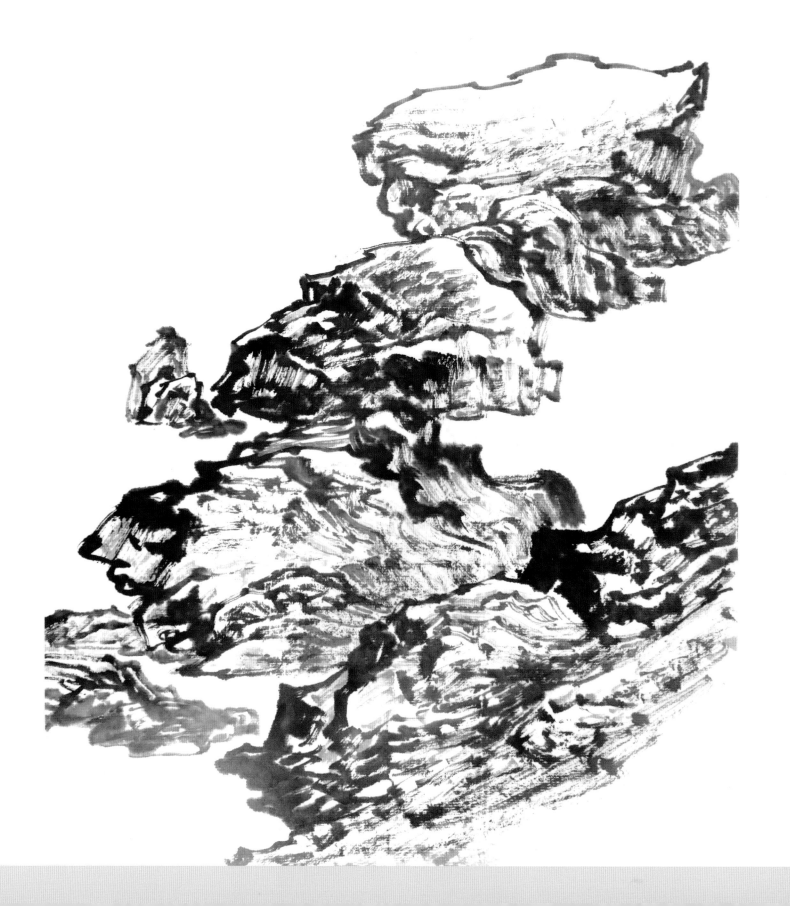

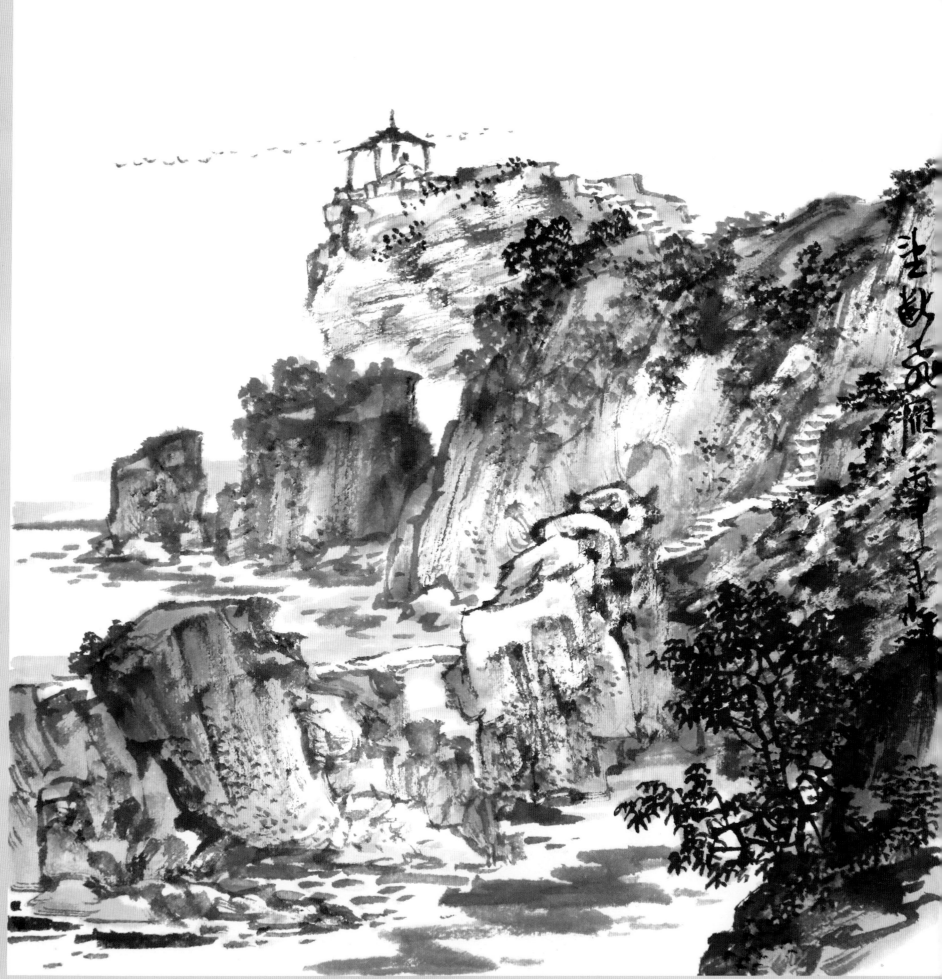

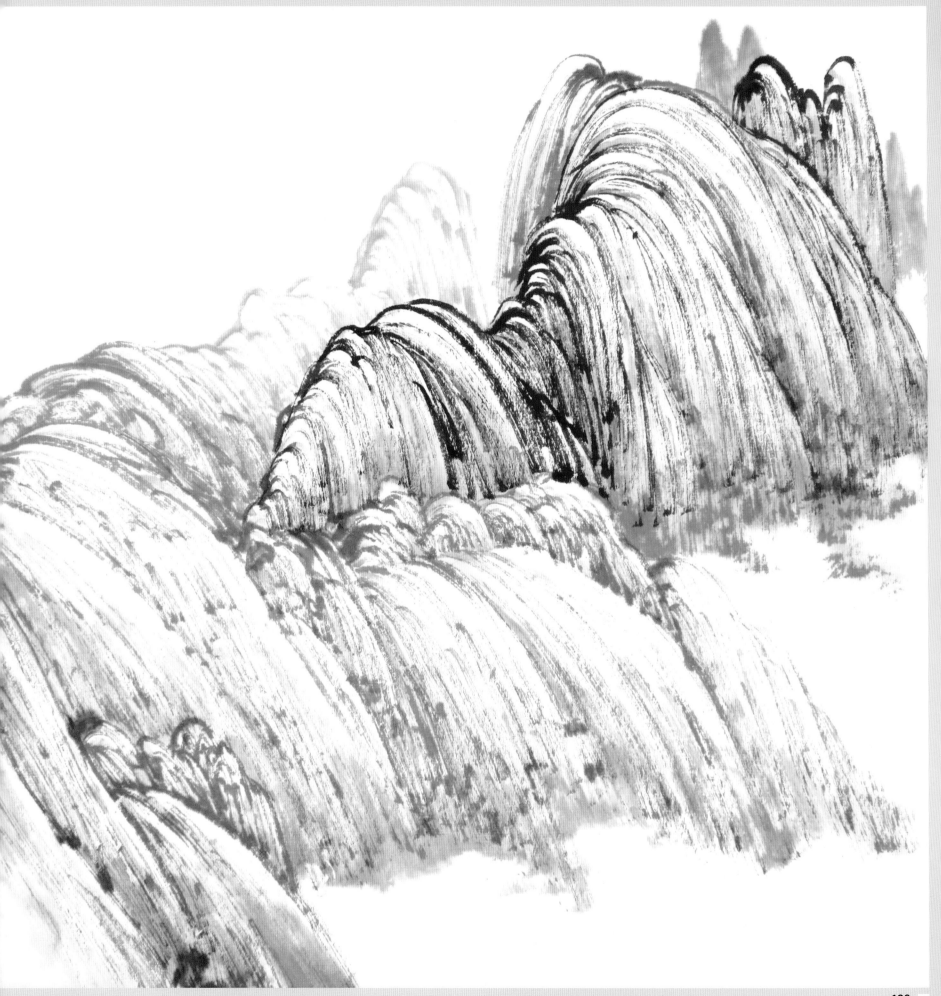

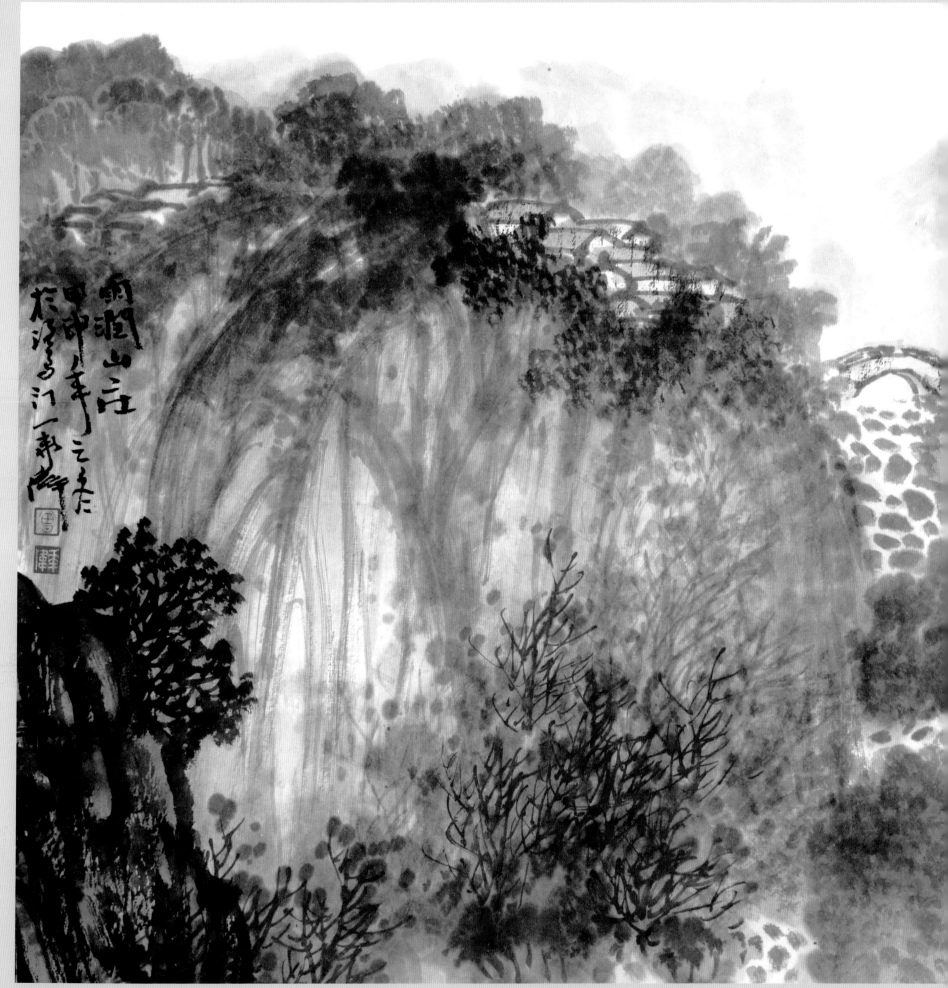

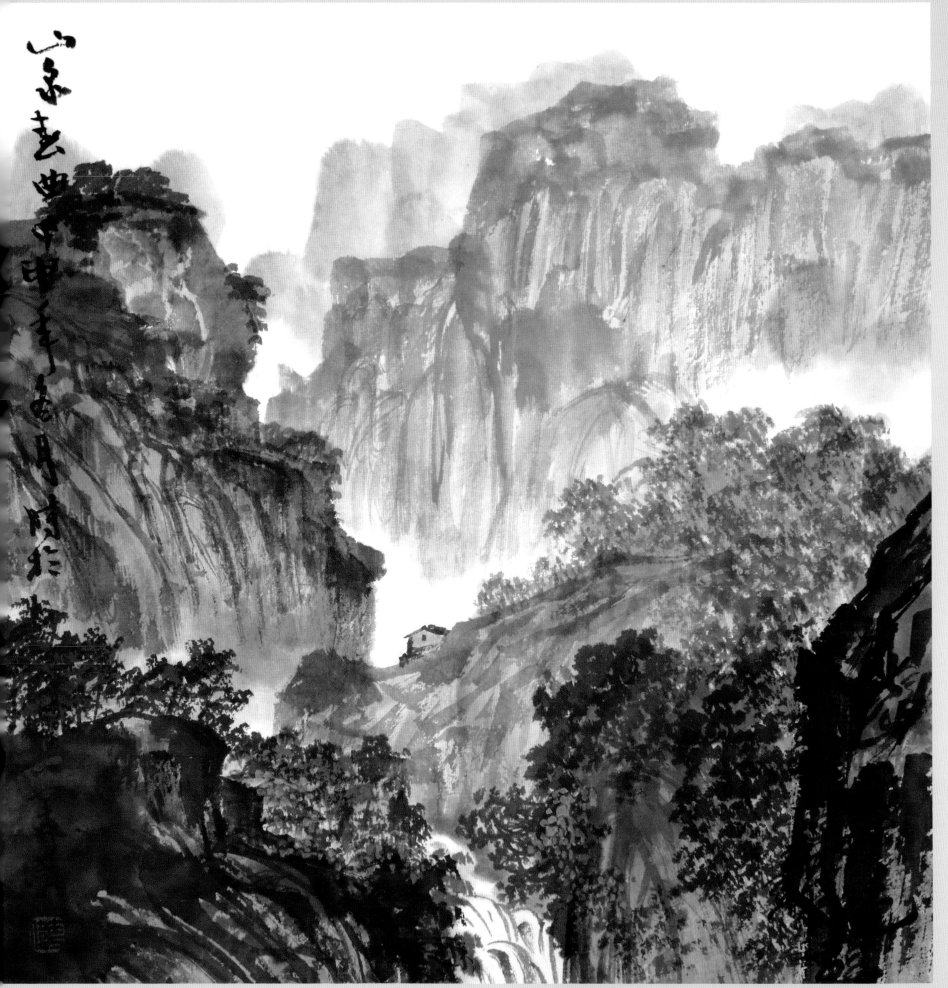

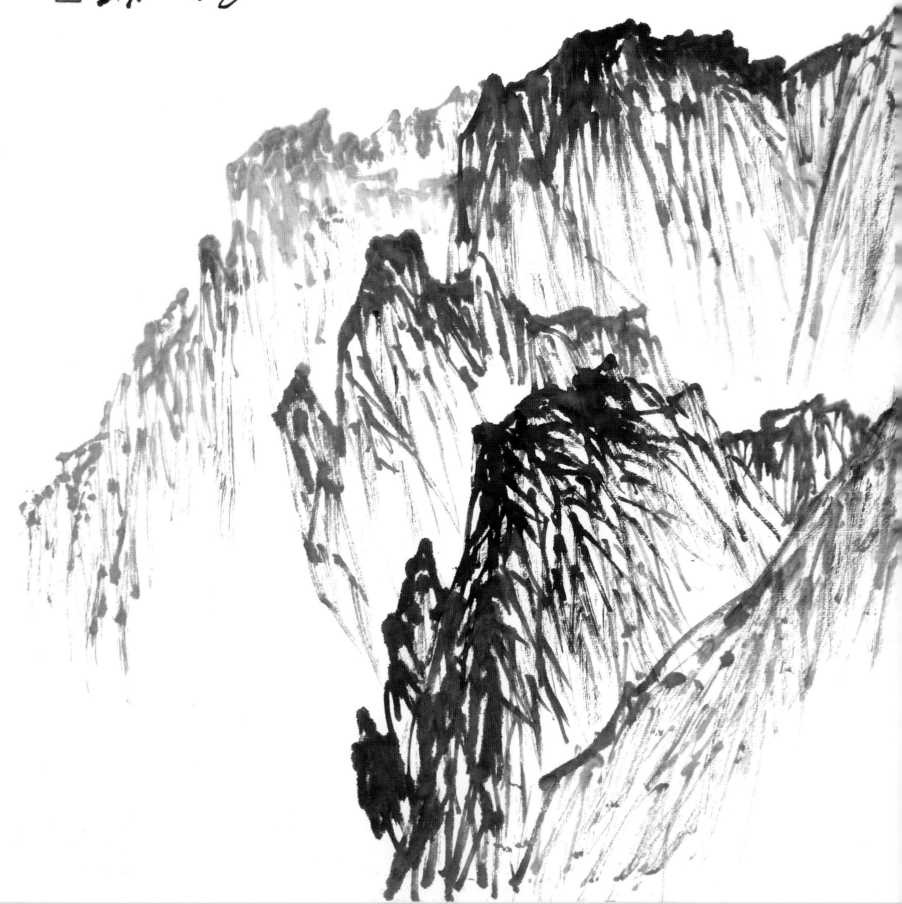

披紫皴法

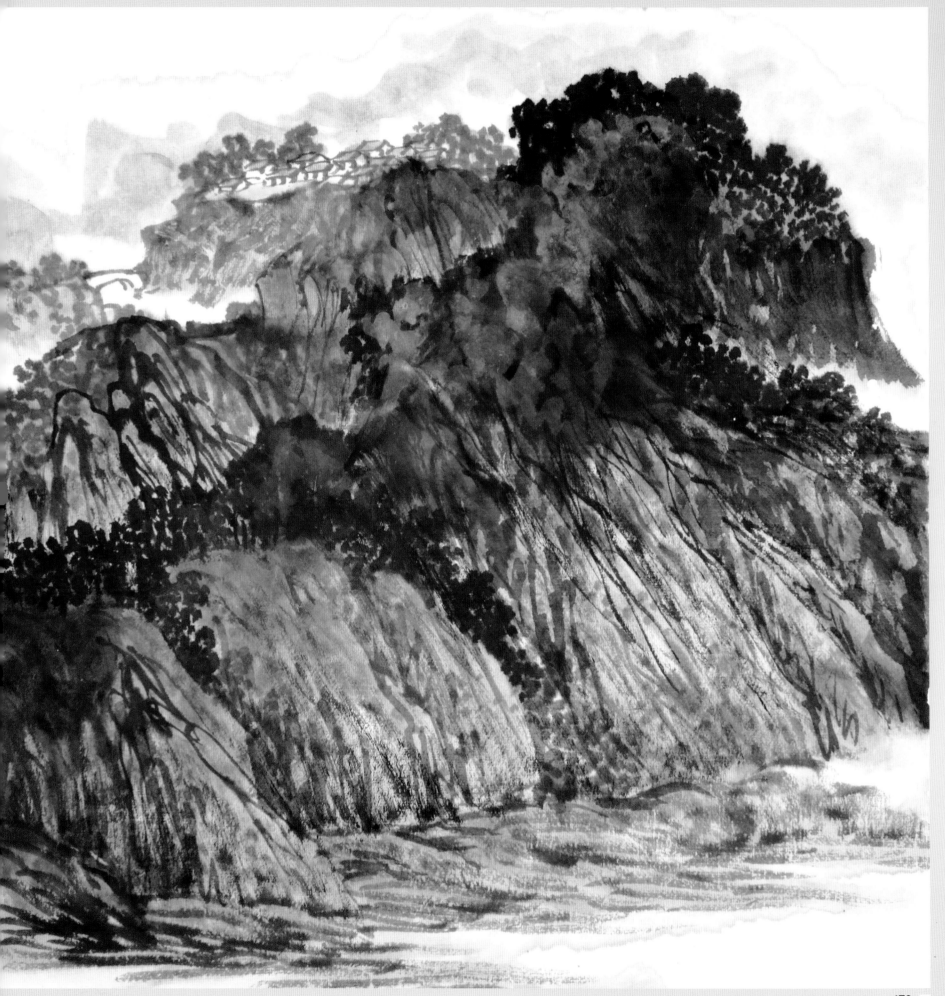

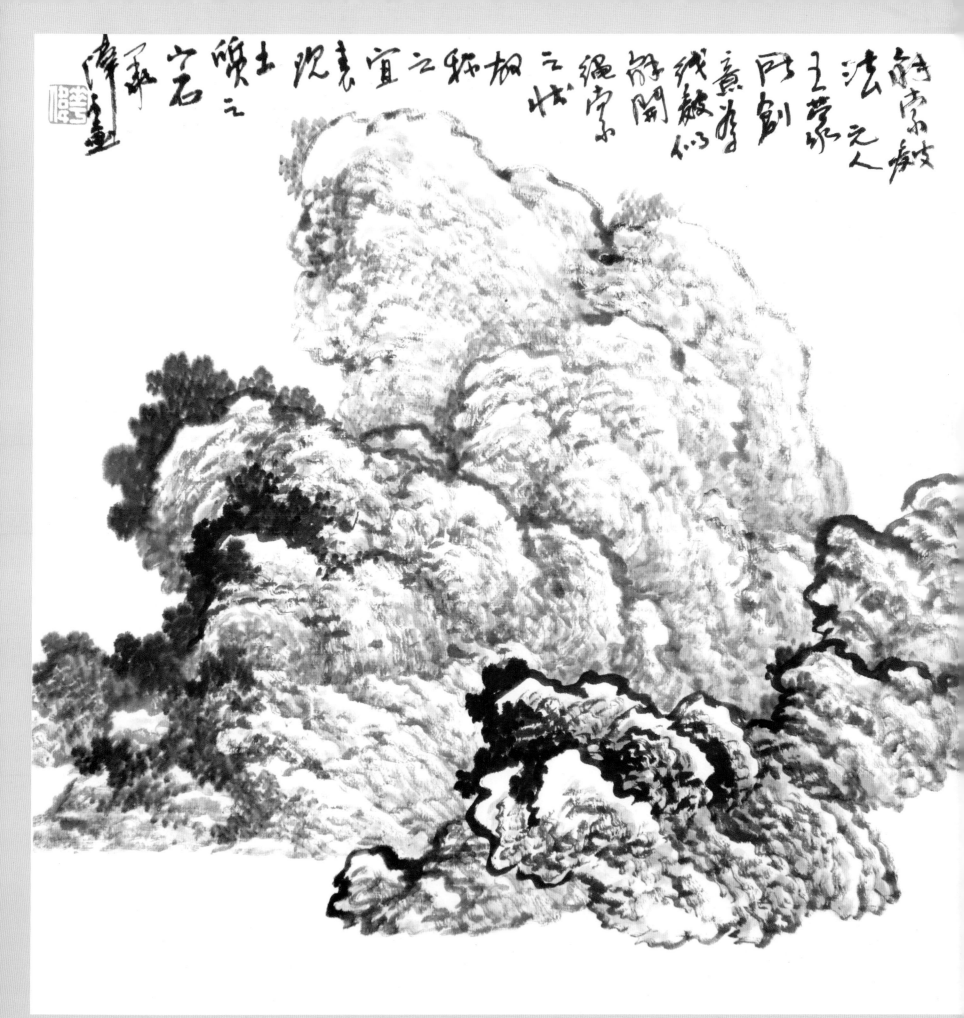

174

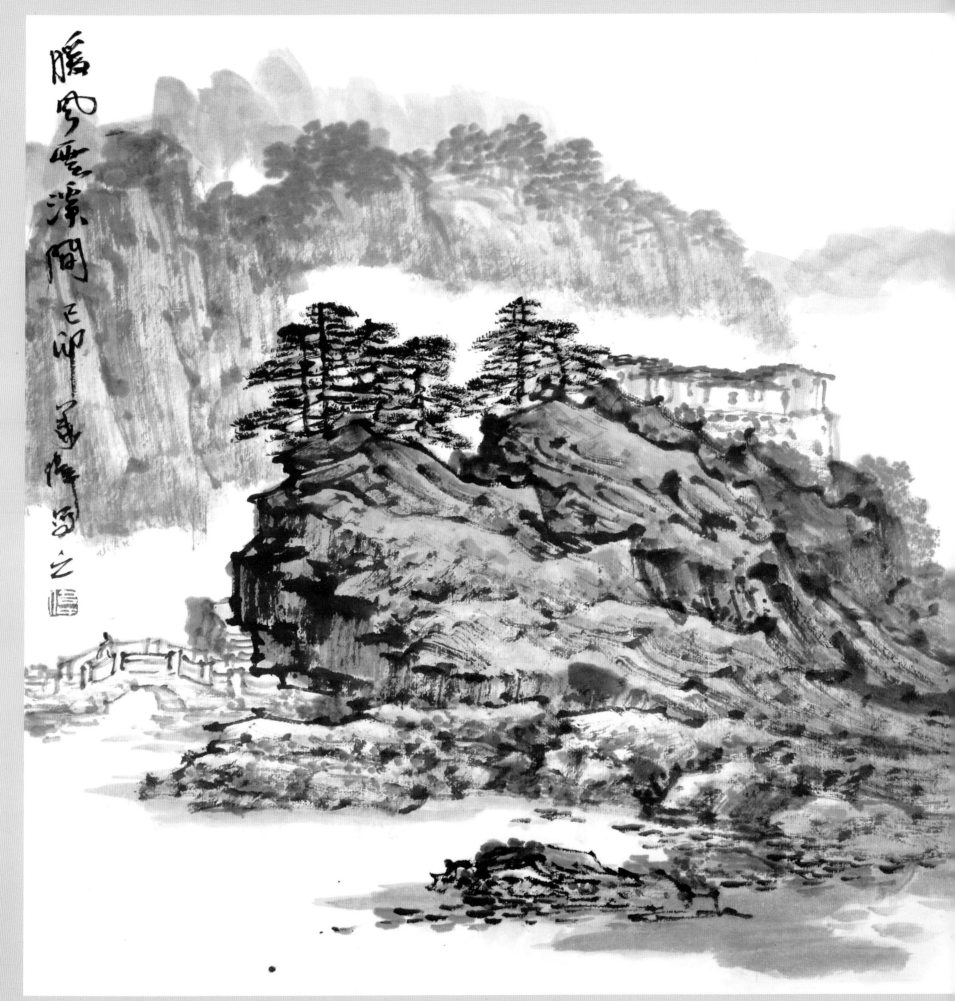

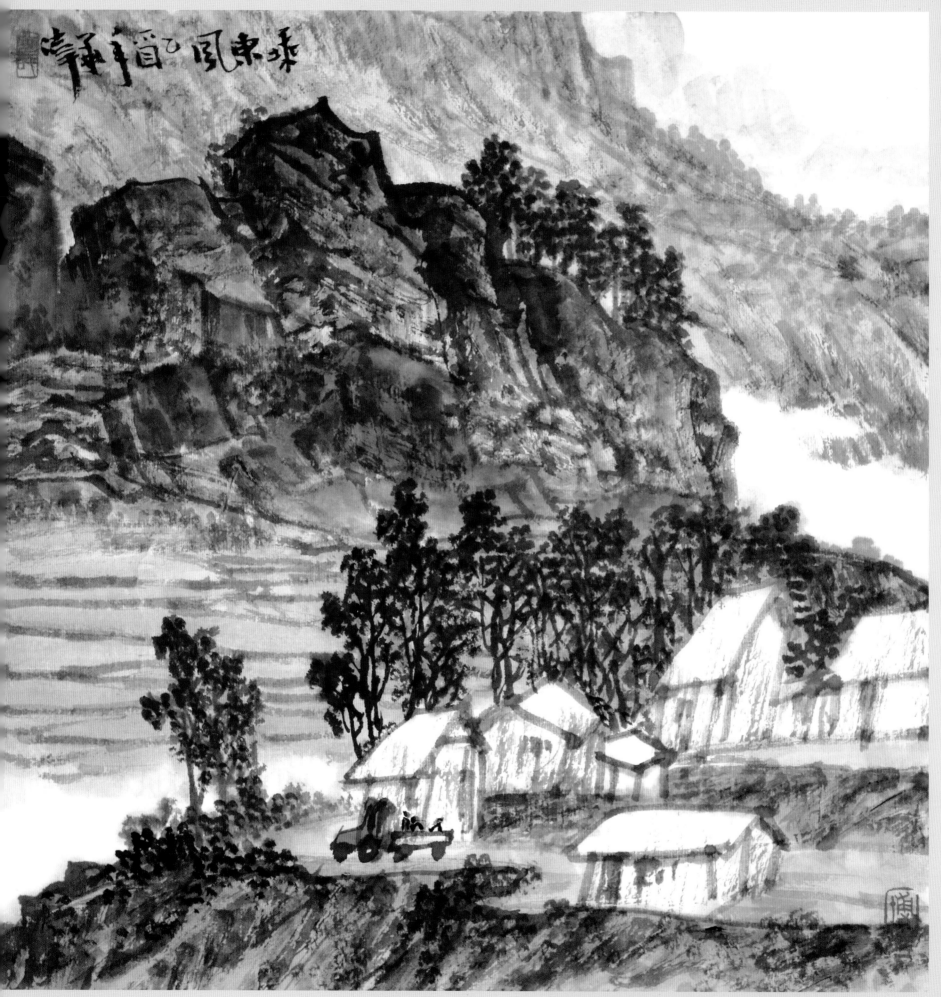

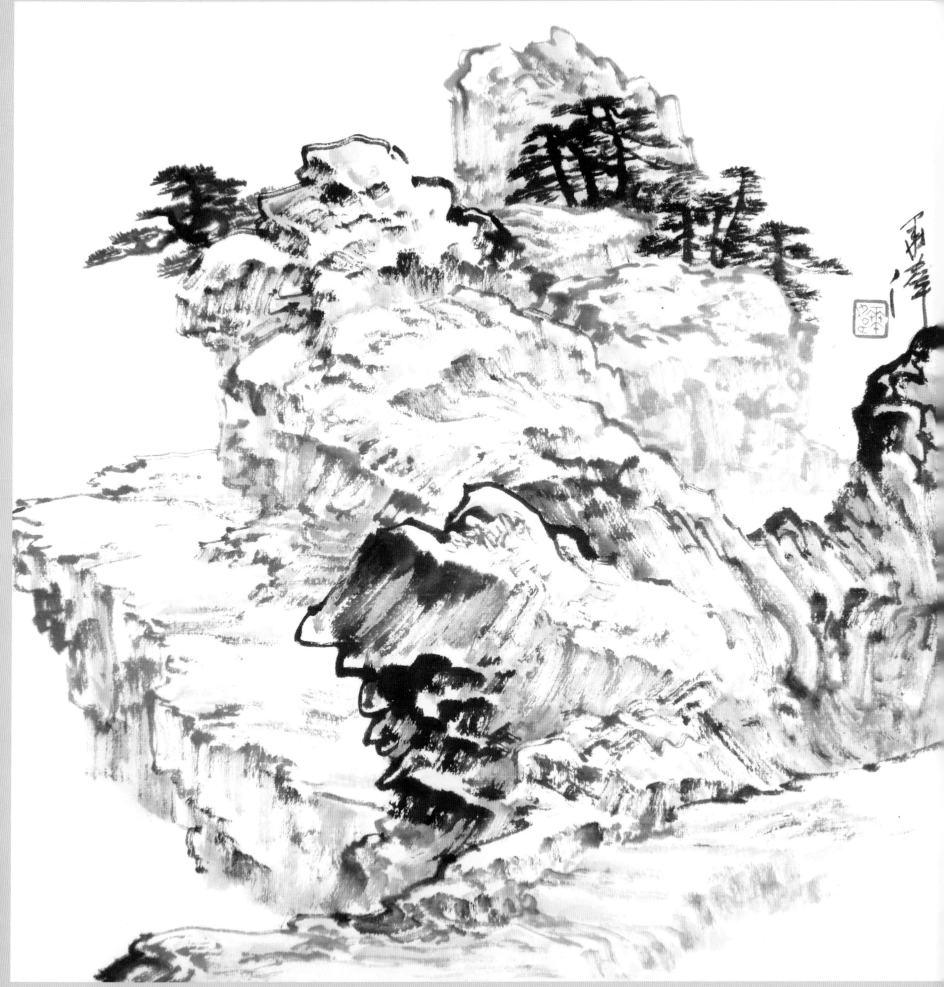

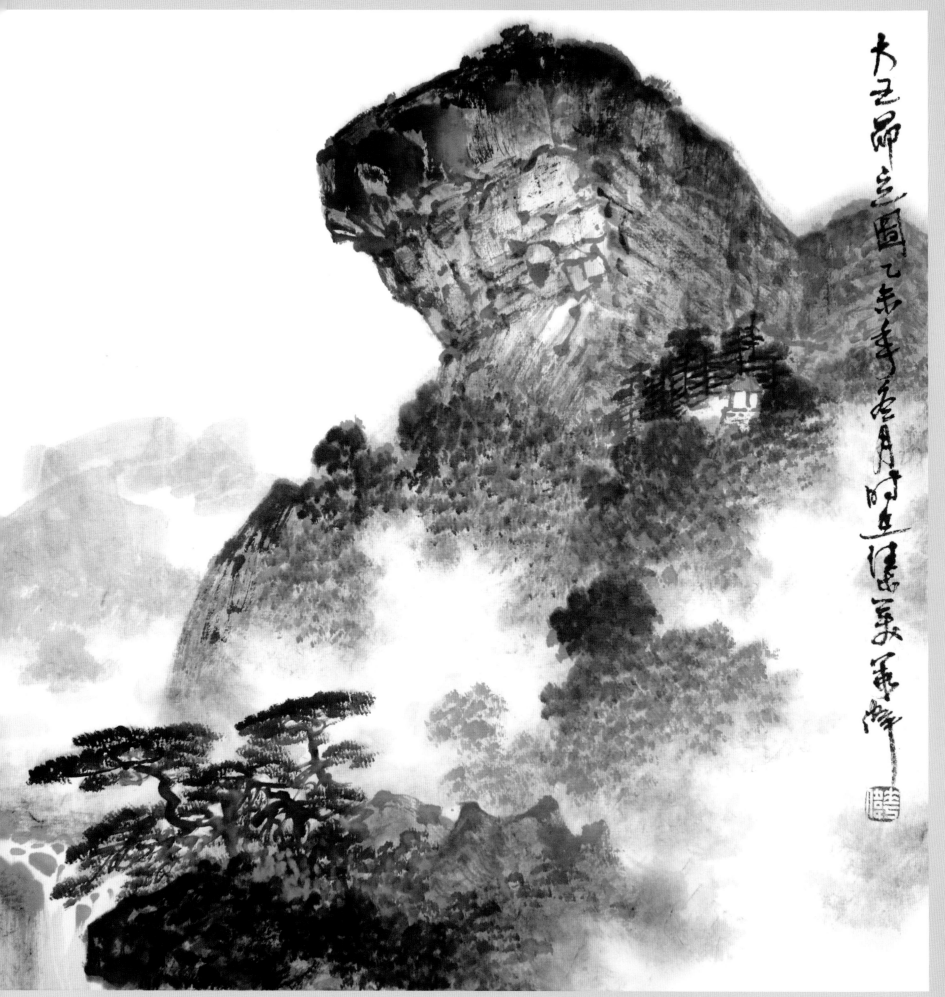

大王峰立图乙未年二月時在濟南

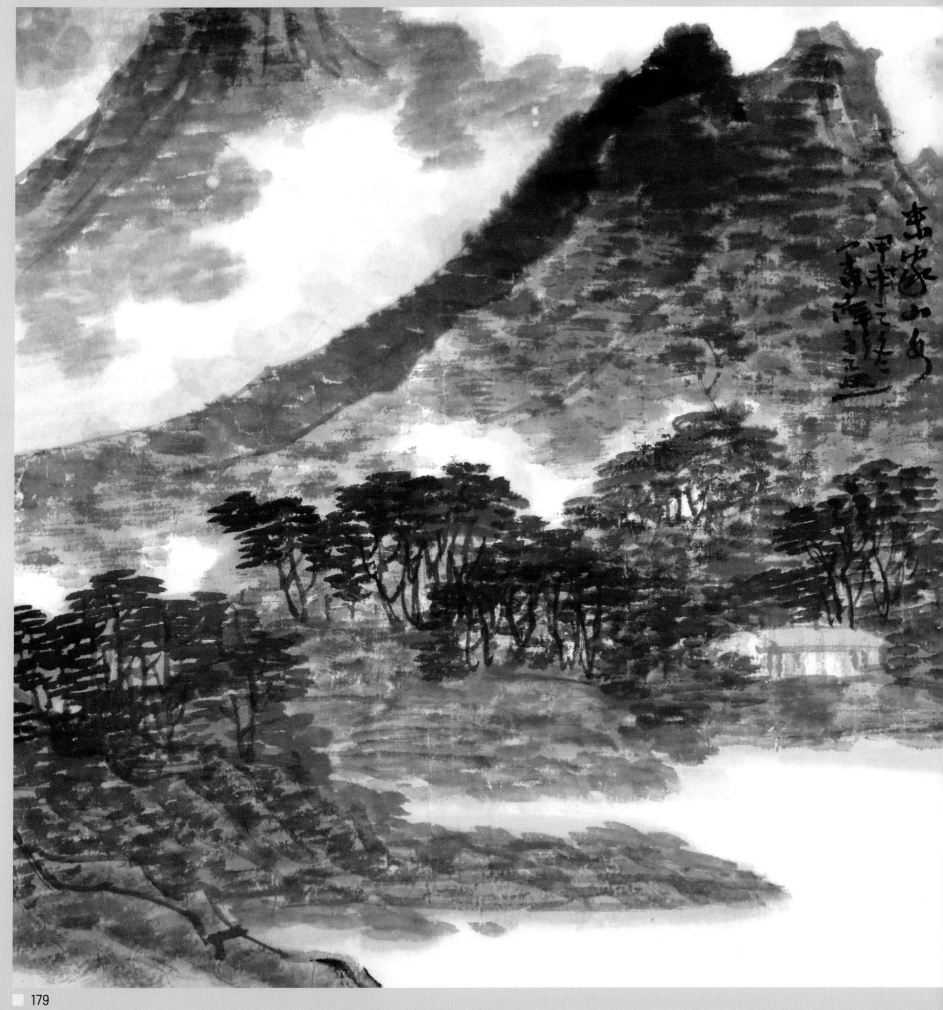

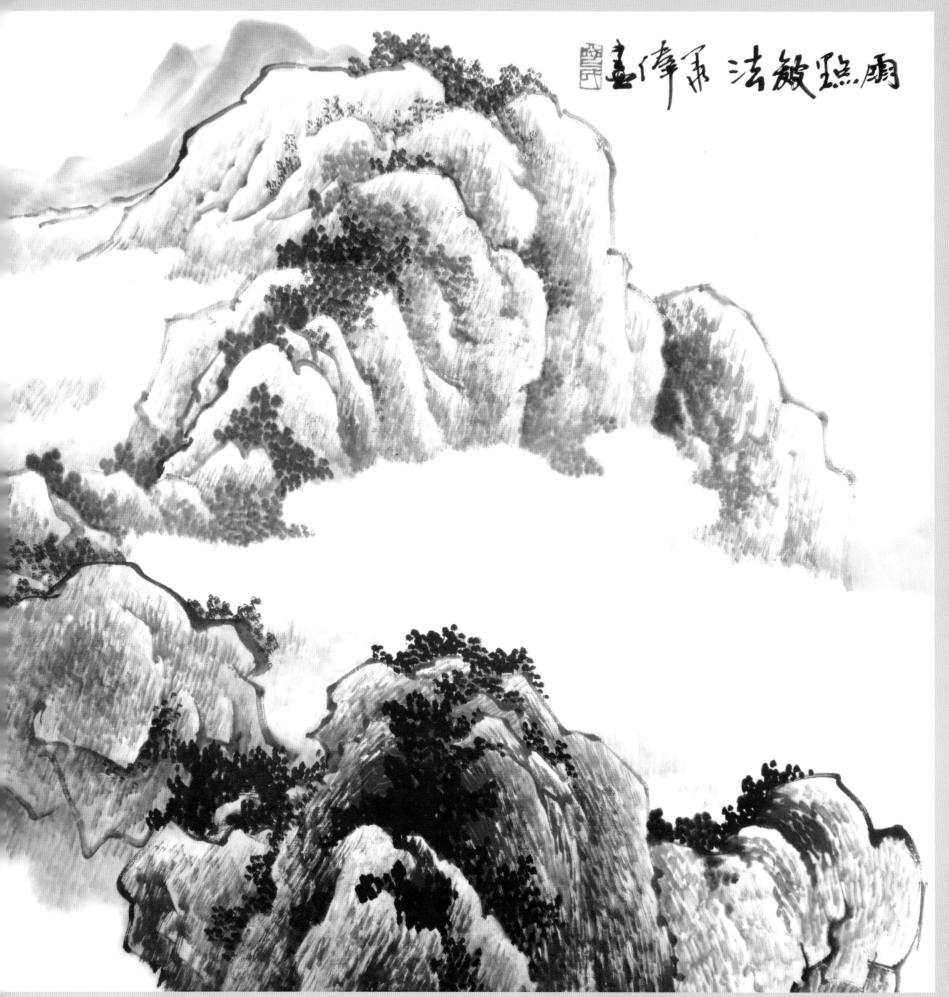

雨點皴法 黃君璧畫

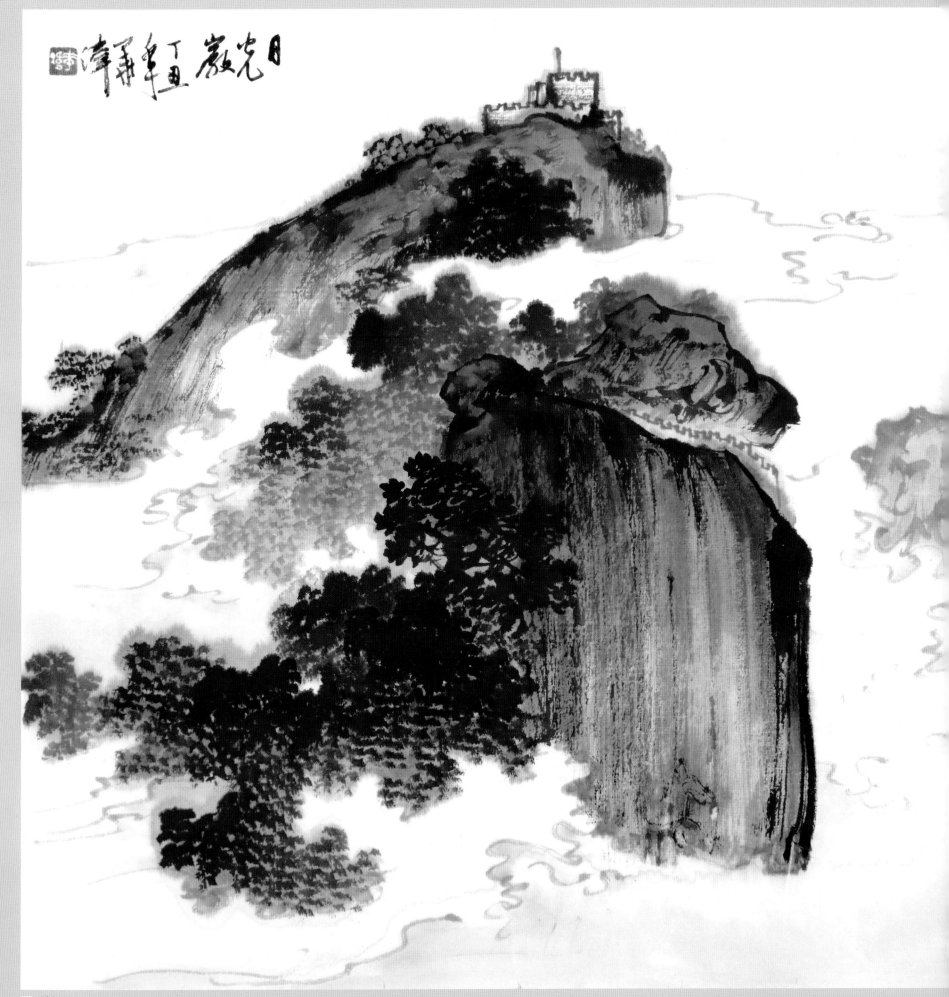

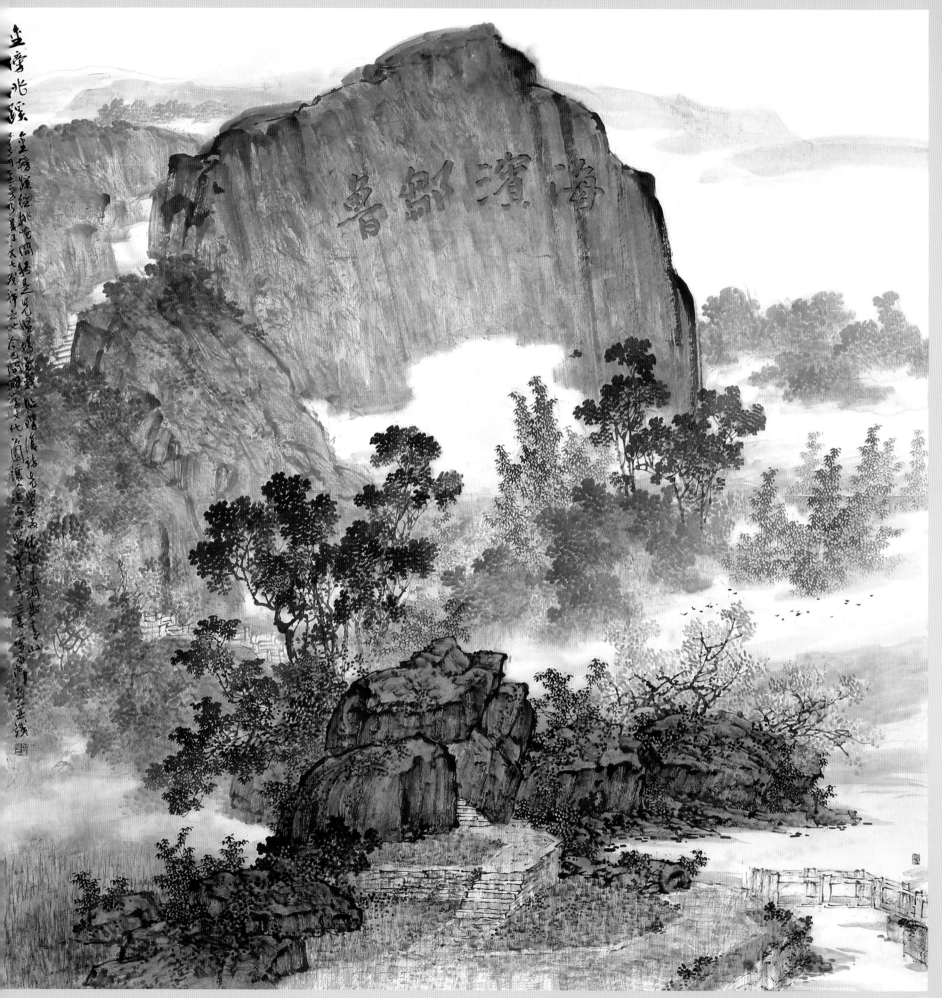

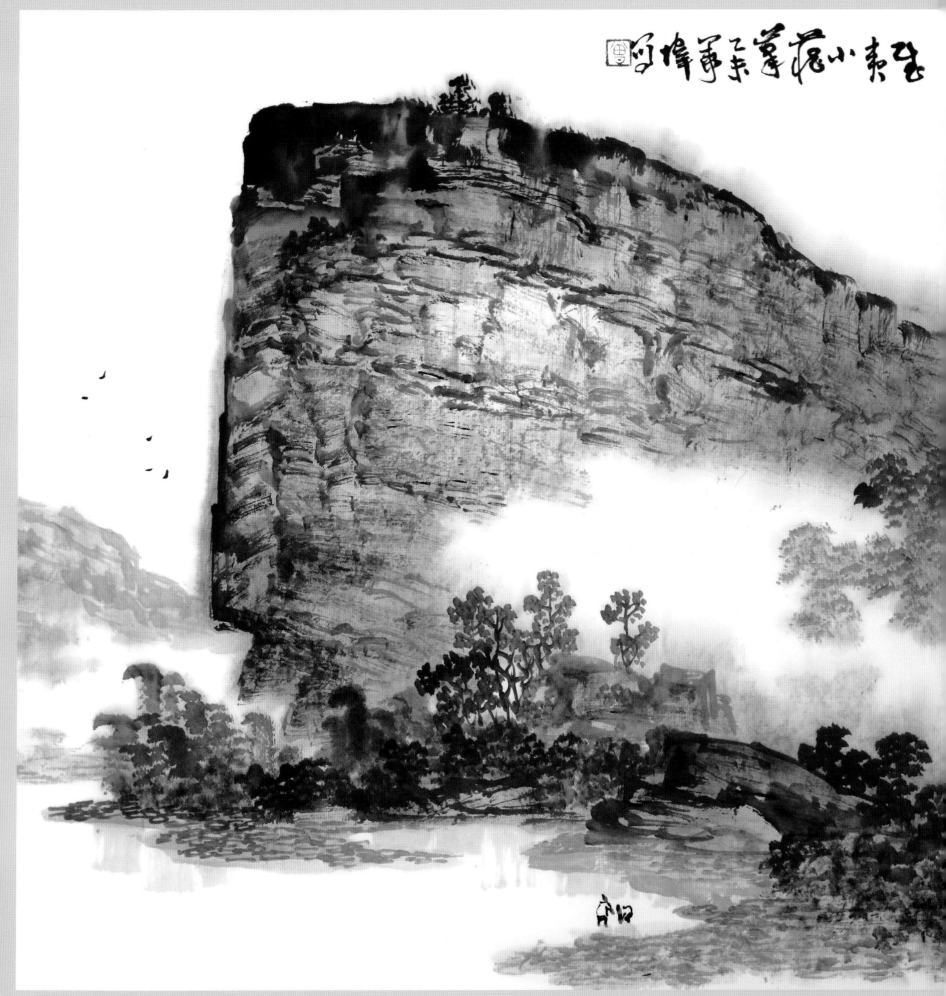

玉壶春花小筆乙未年阿峰

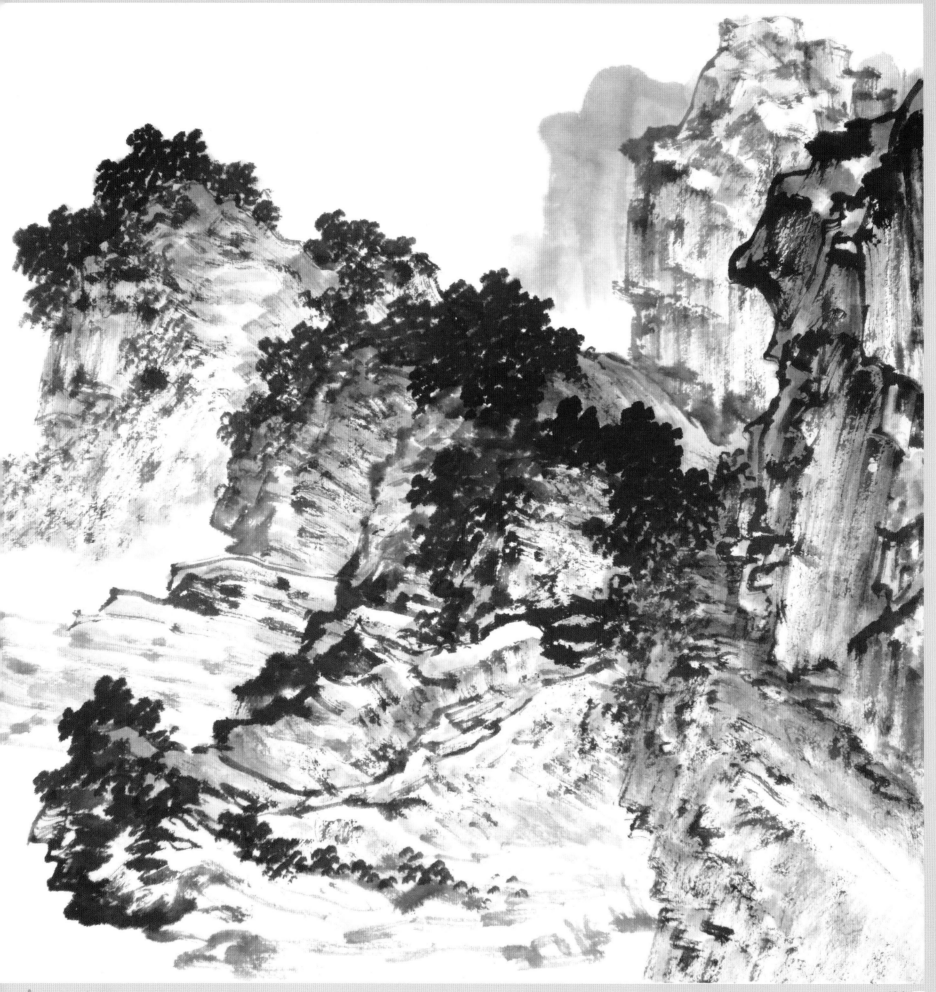

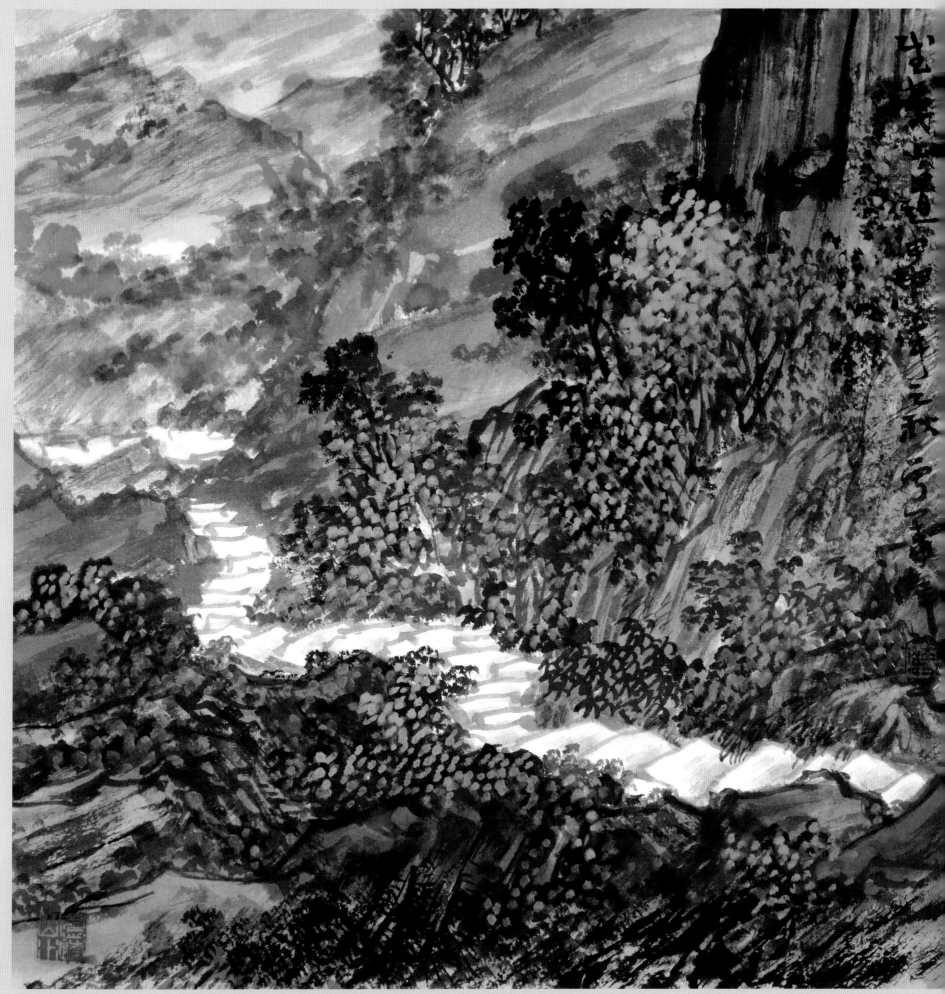

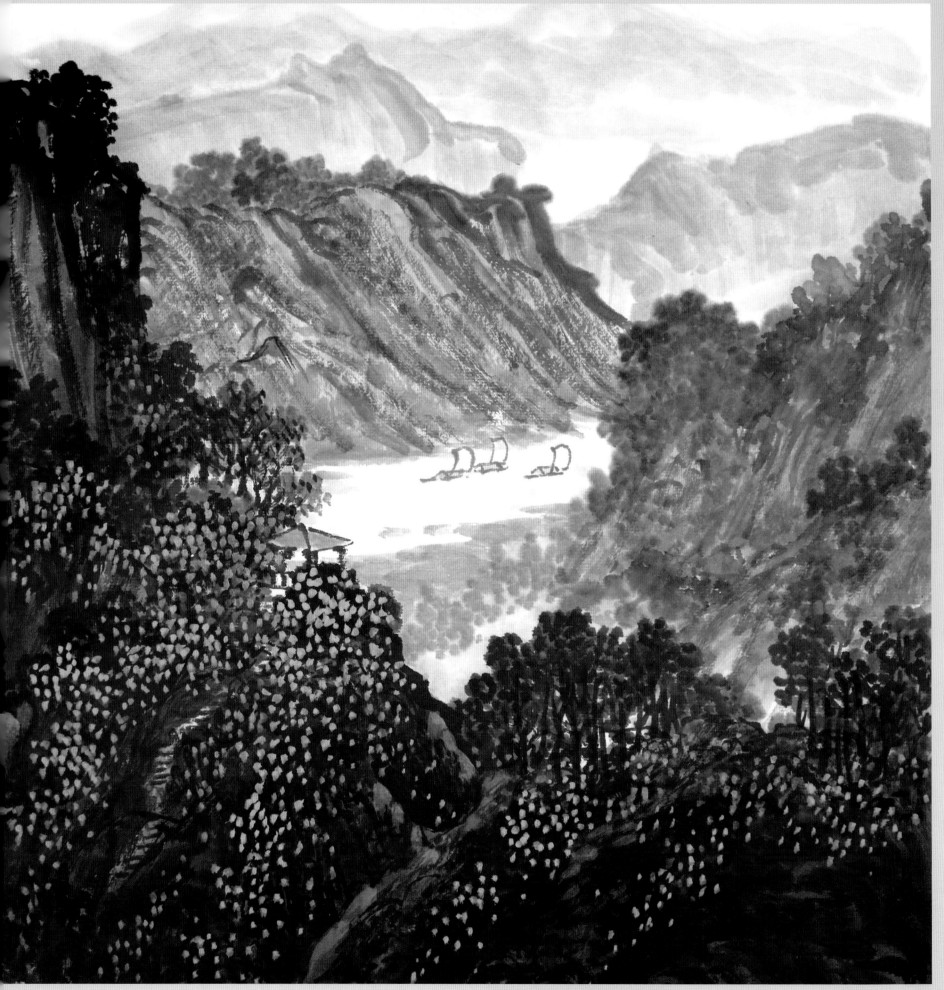

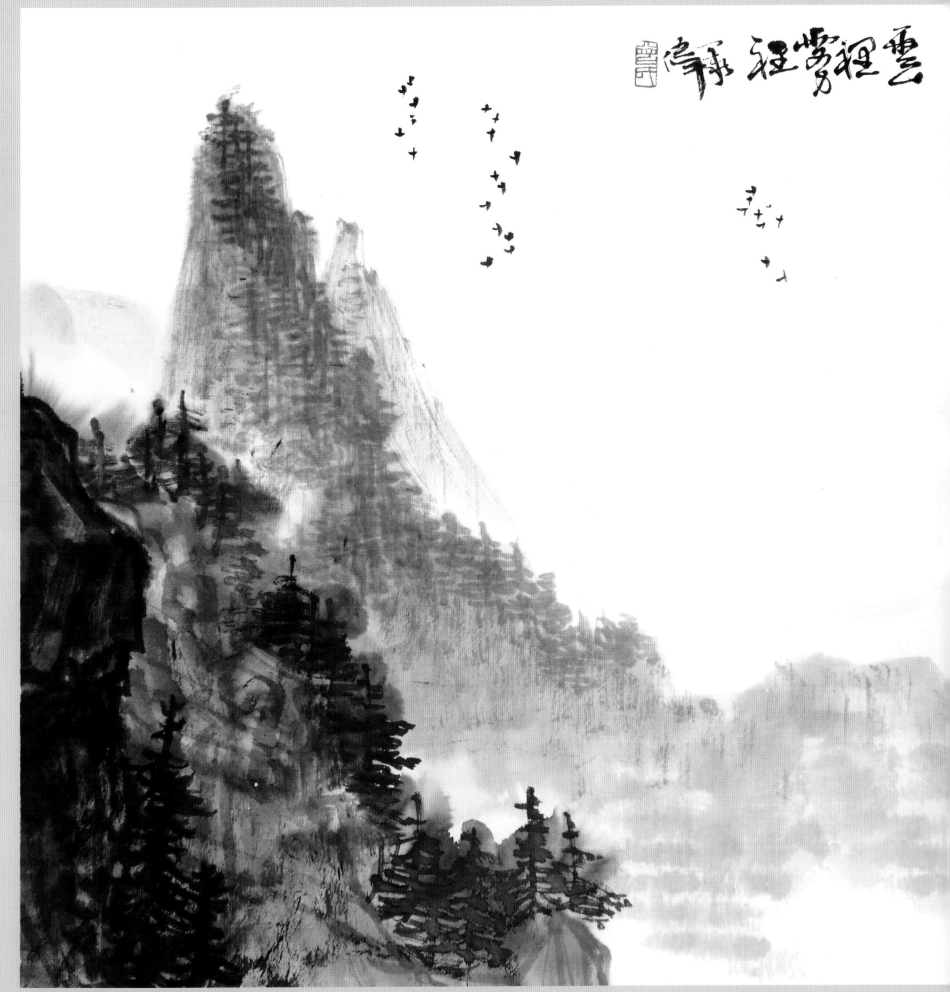

云裡霧裡 辛未 承白

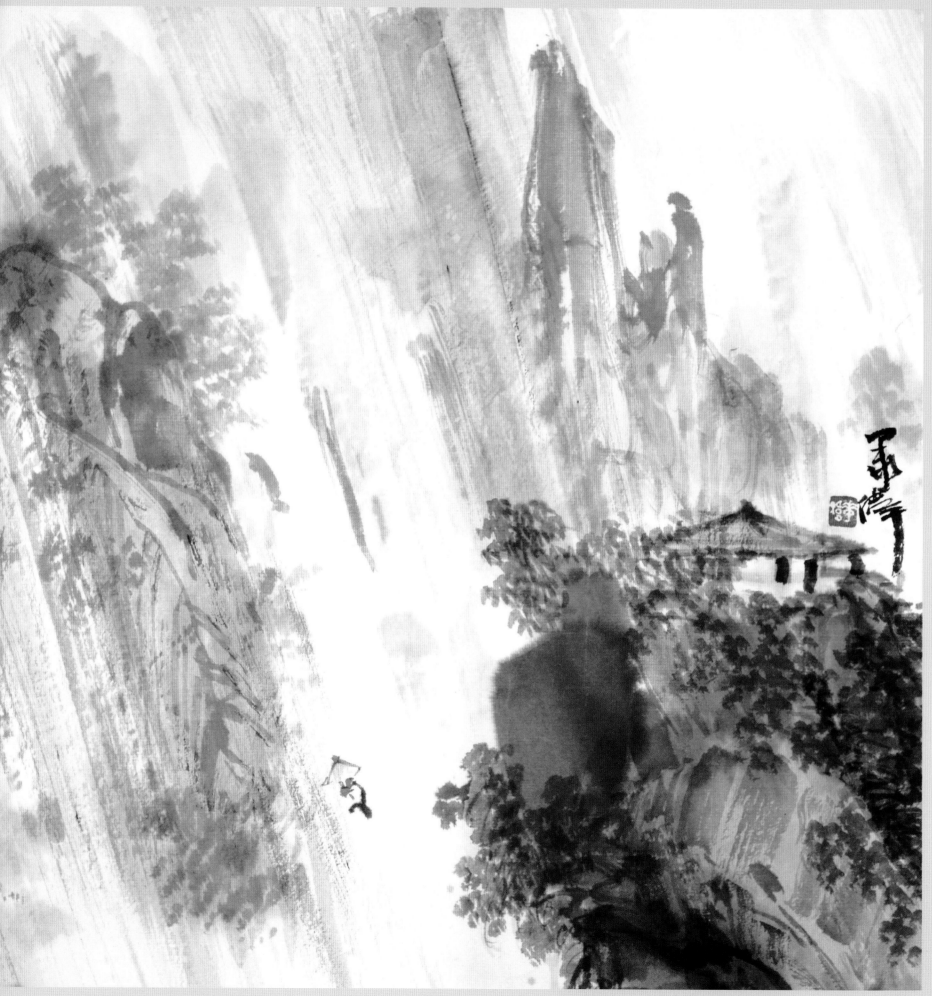

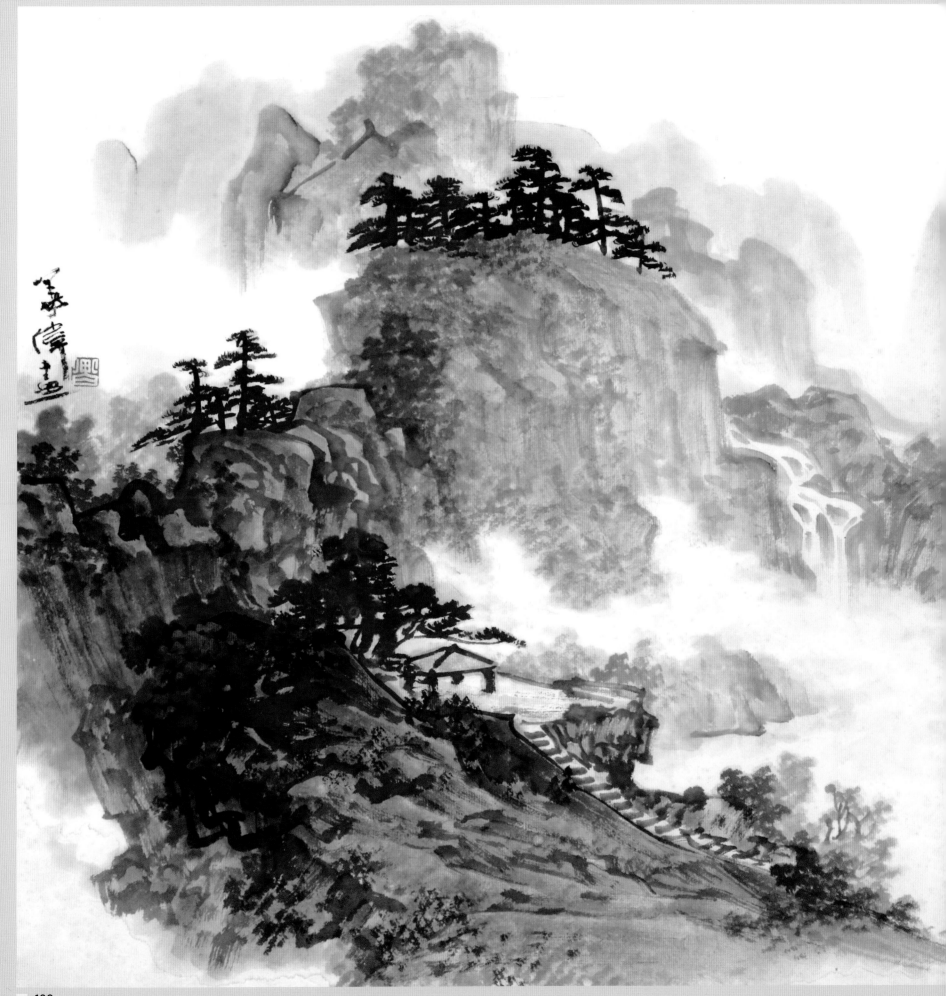

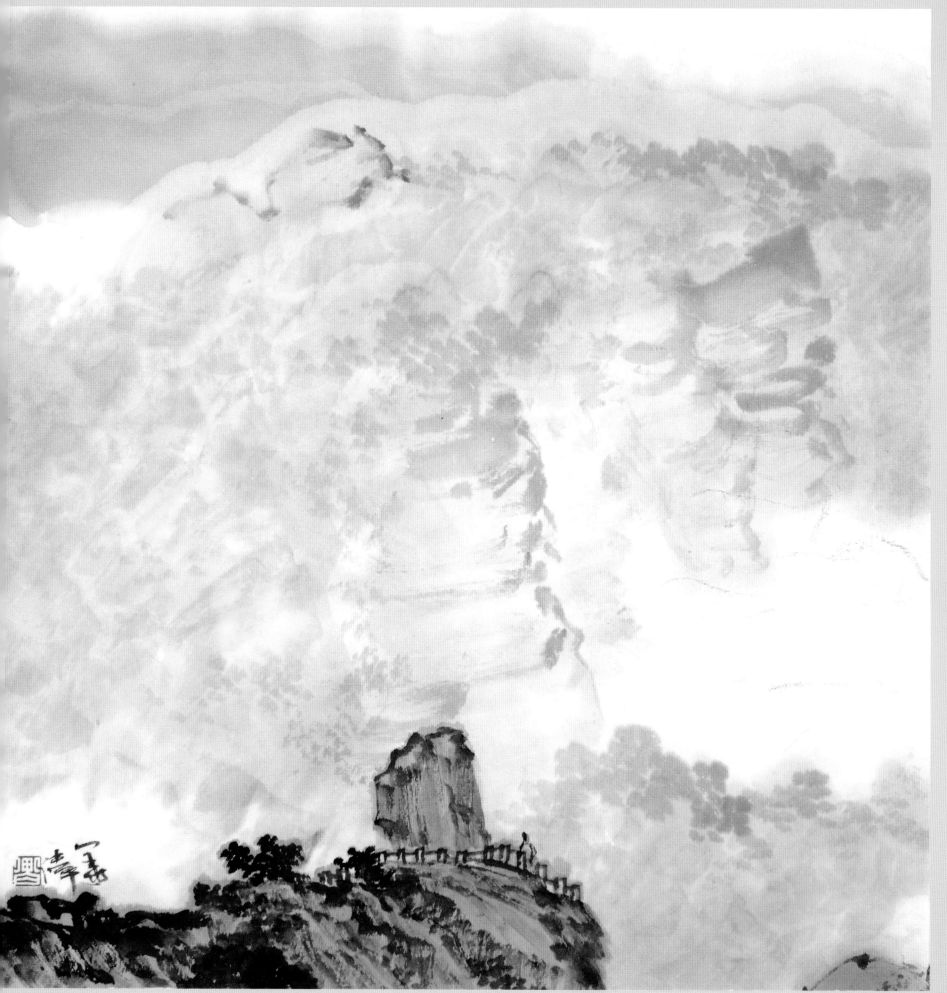

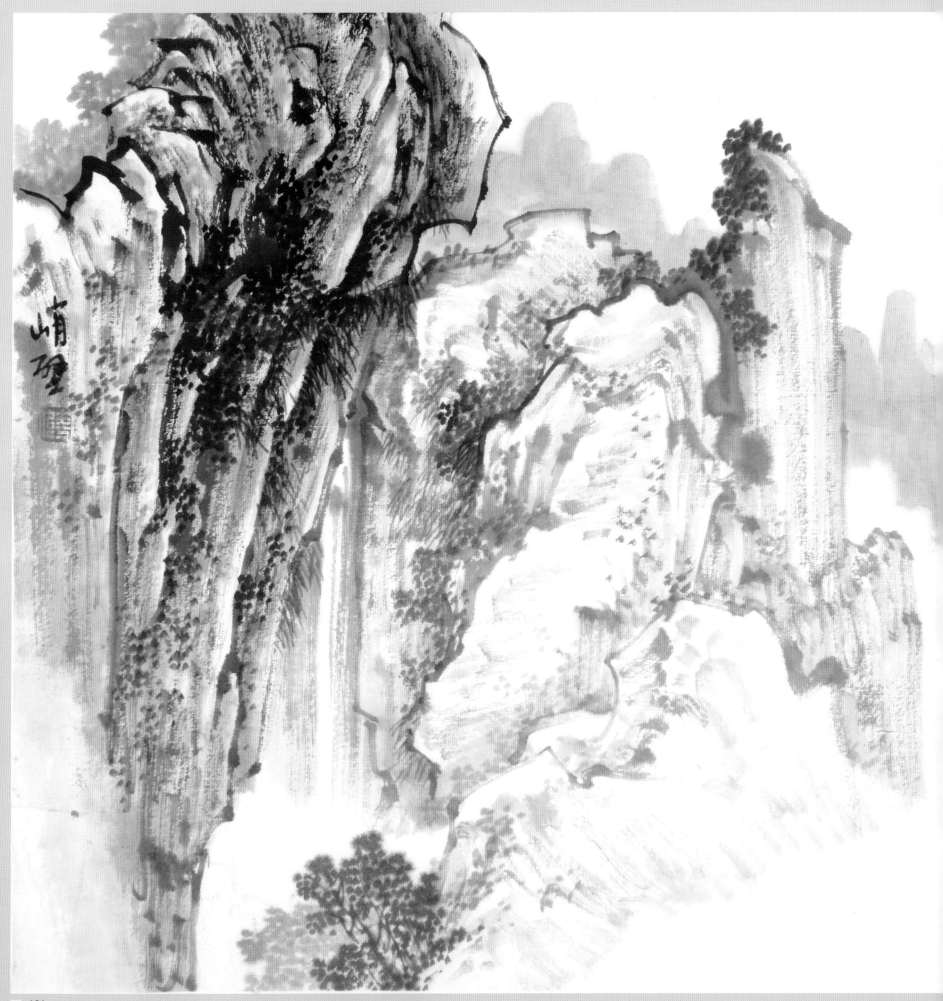

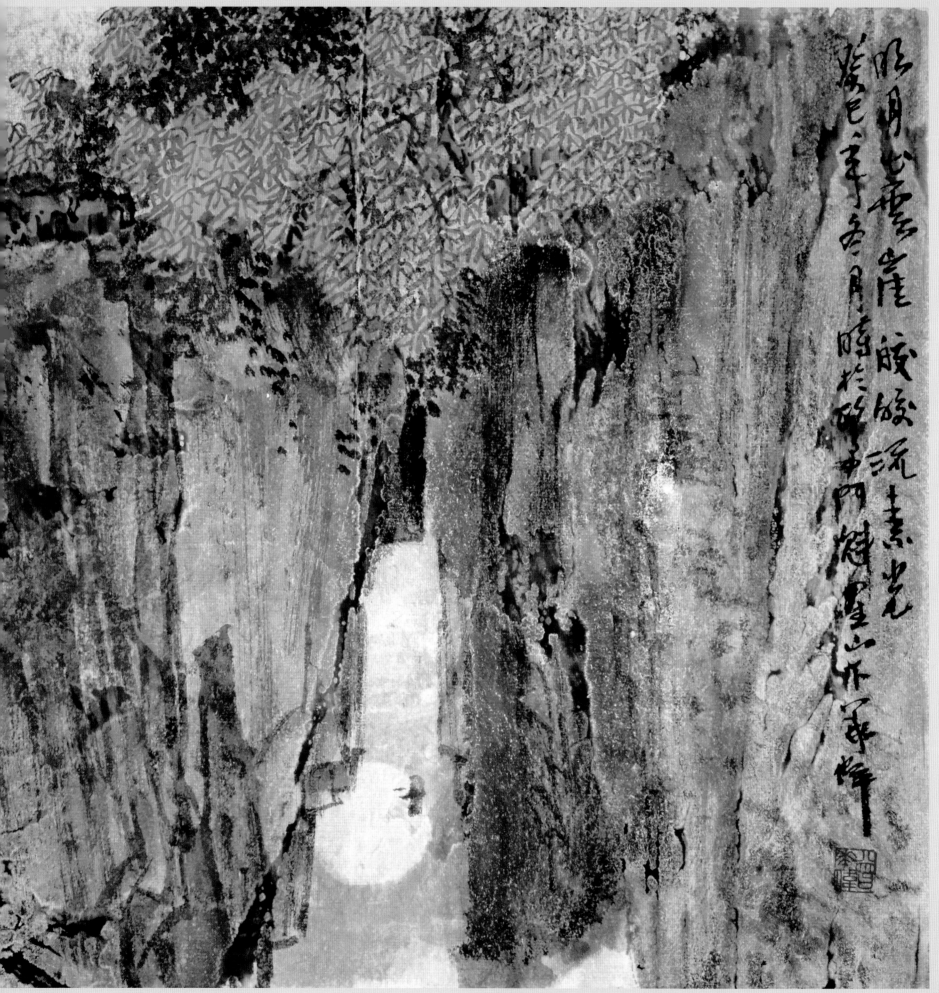

明月出雲崖，皎皎流素光

癸巳年冬月暗於晚齋門對靈山作畫□□

192

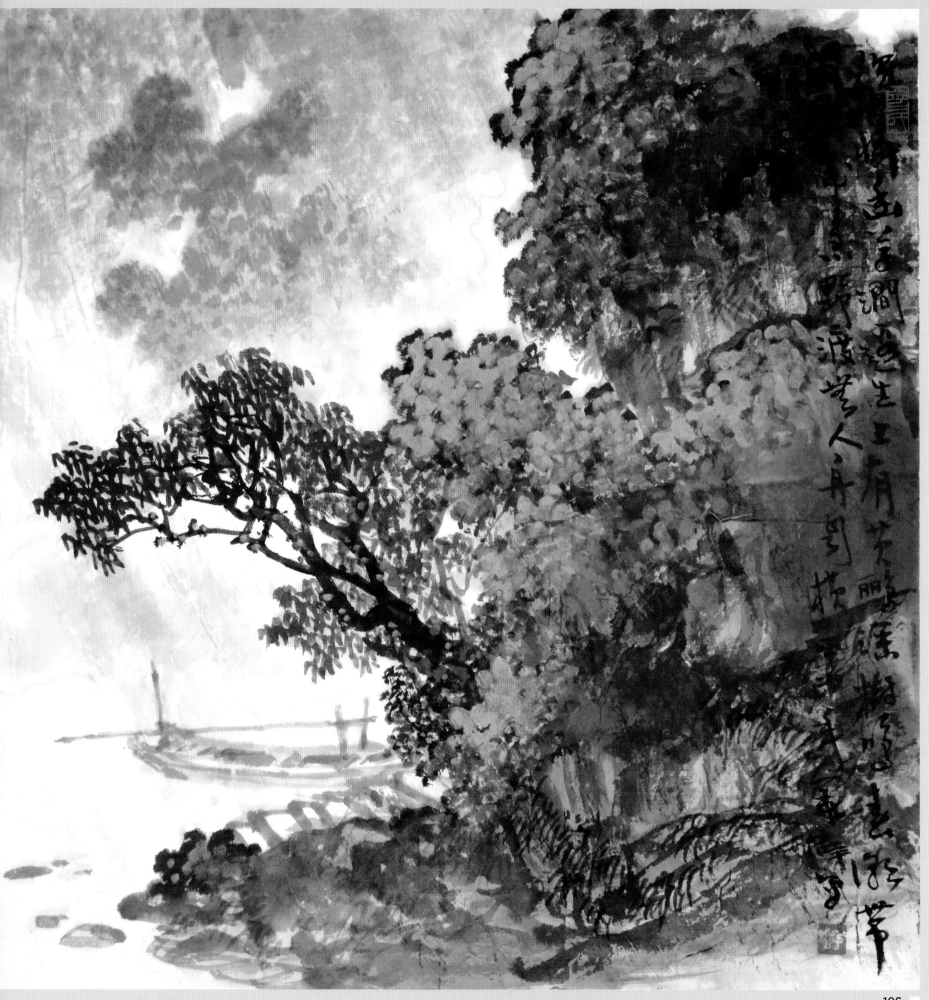

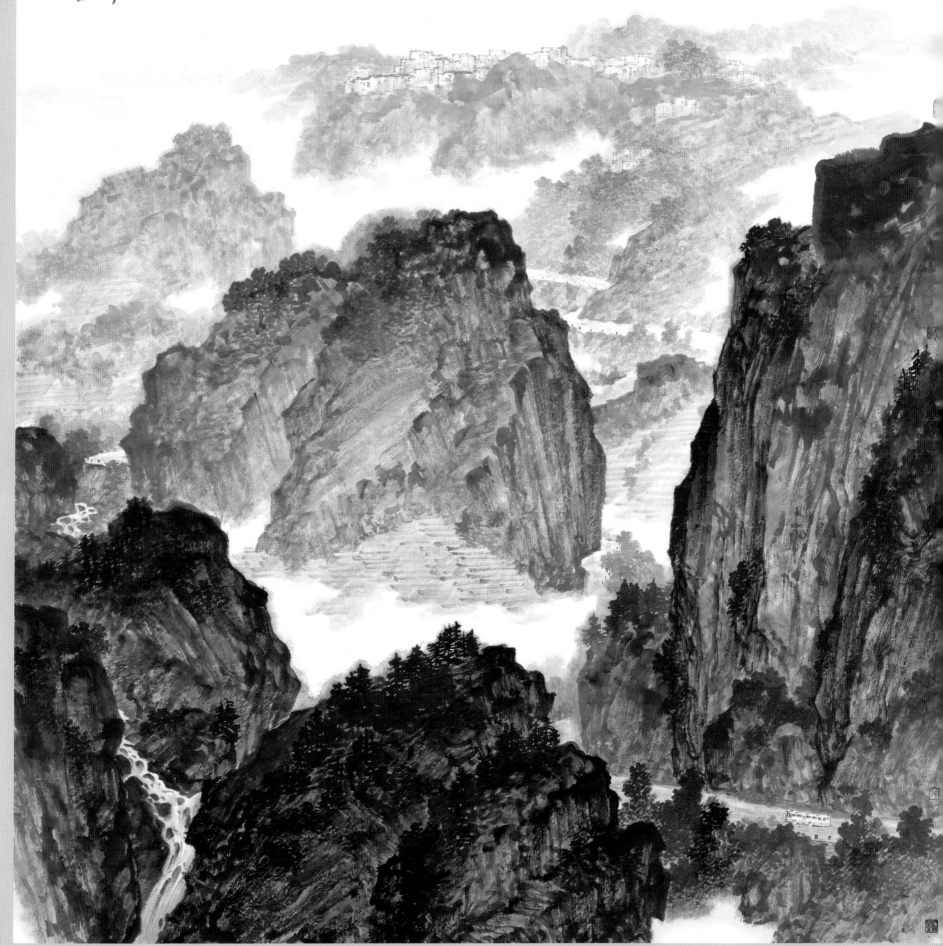

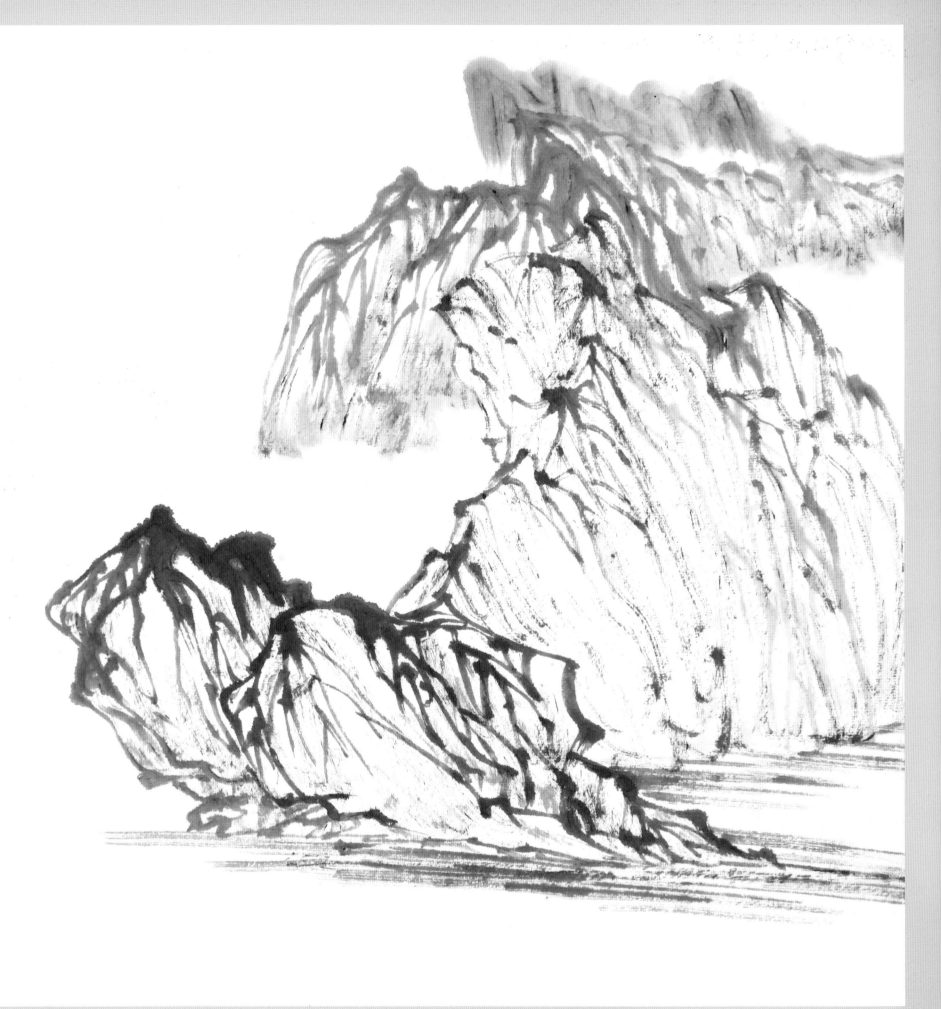

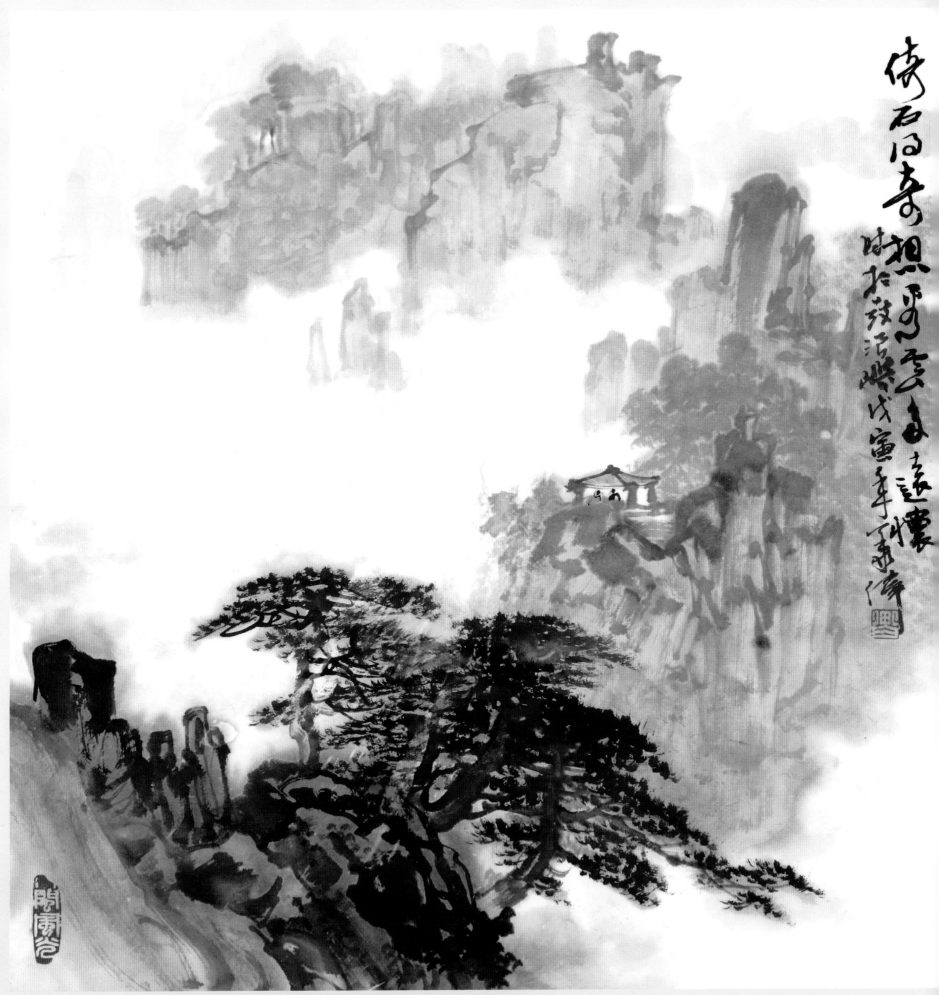

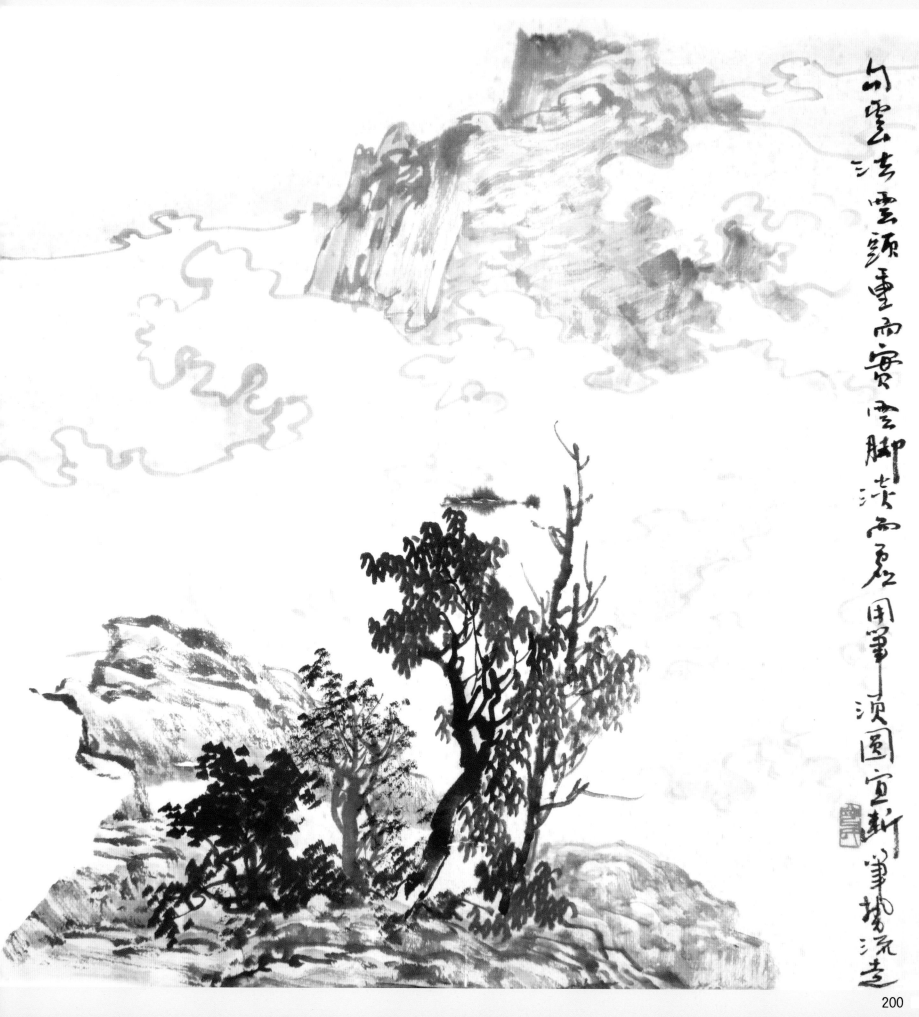

勾云法　云頭重而实云脚淡而虚用筆頂圆宜新筆墊瀧忌

200

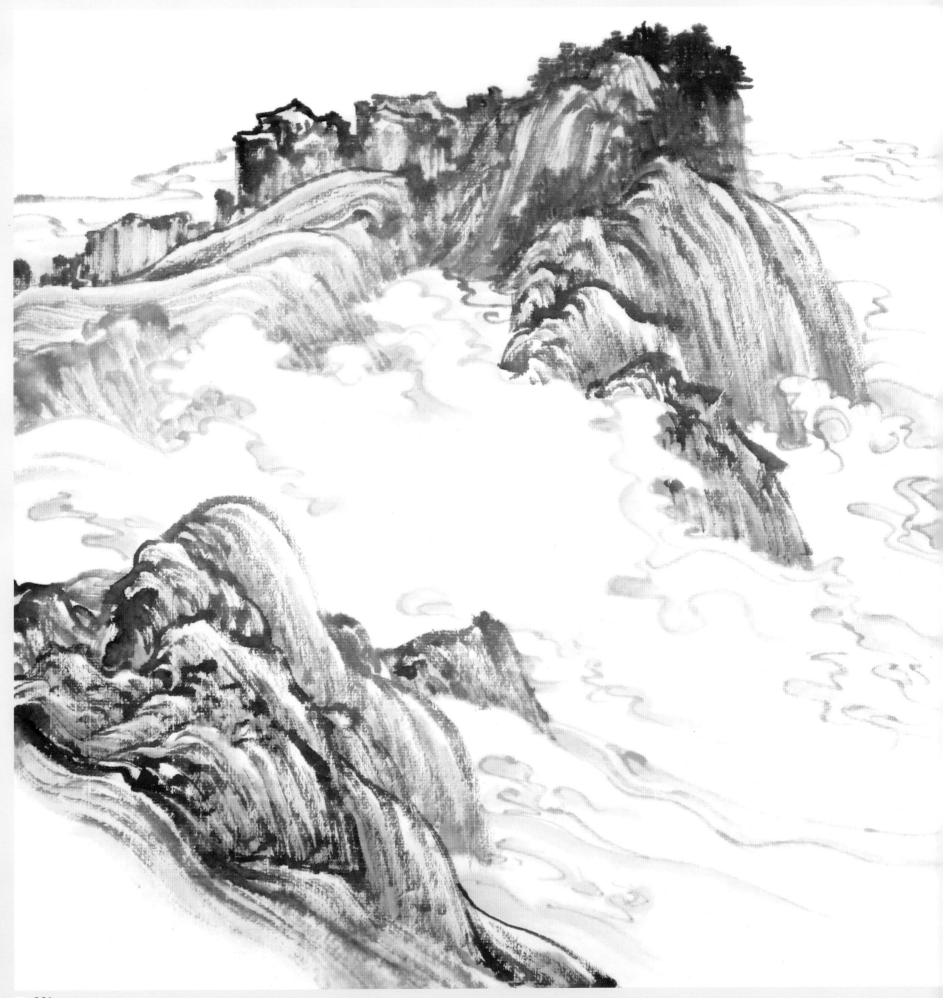

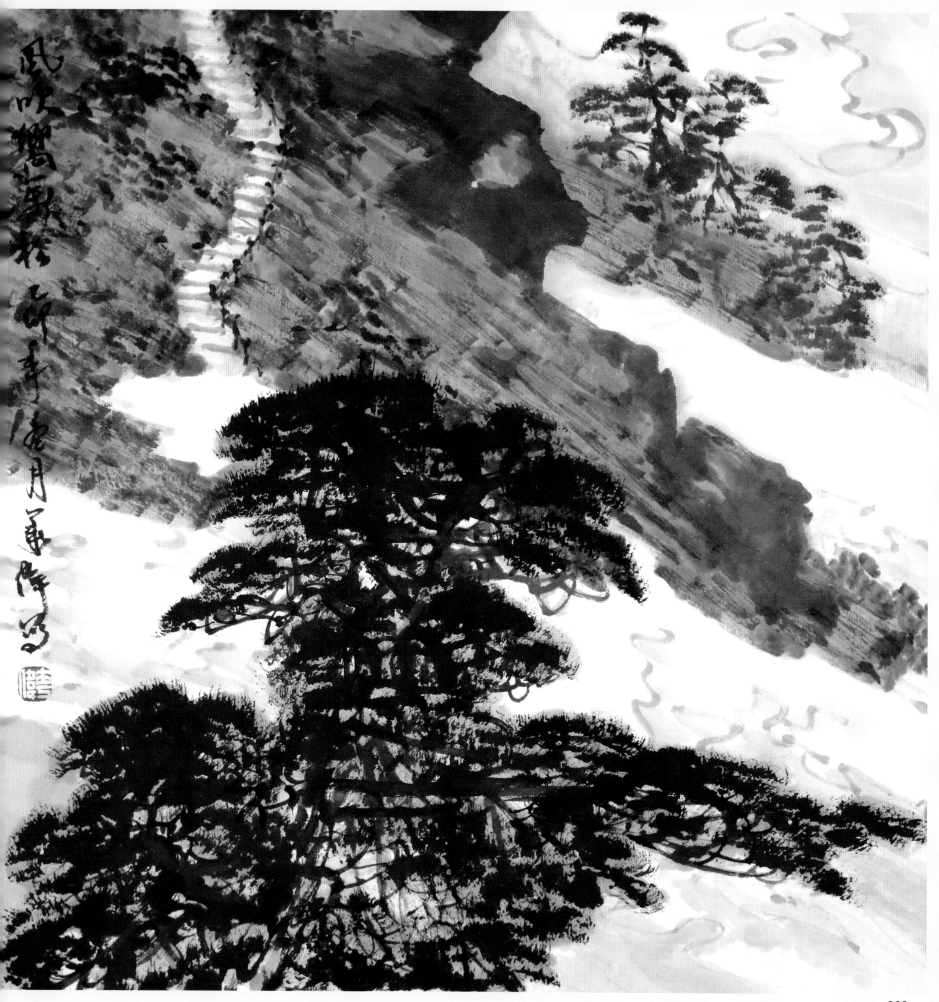

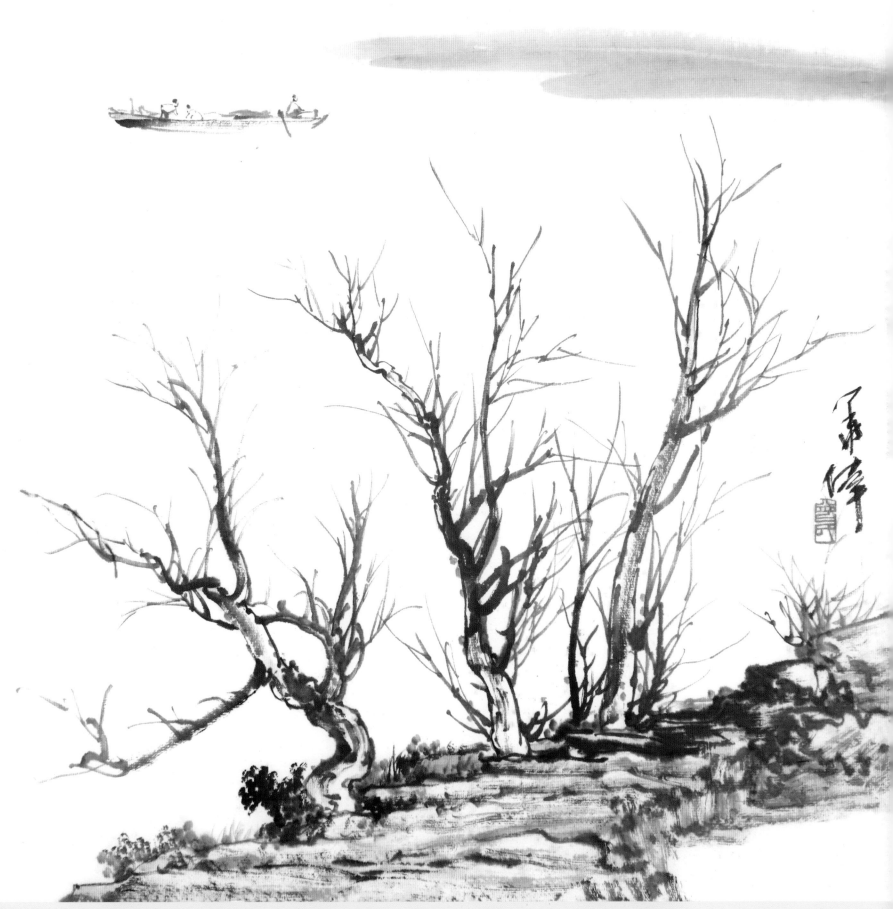

204

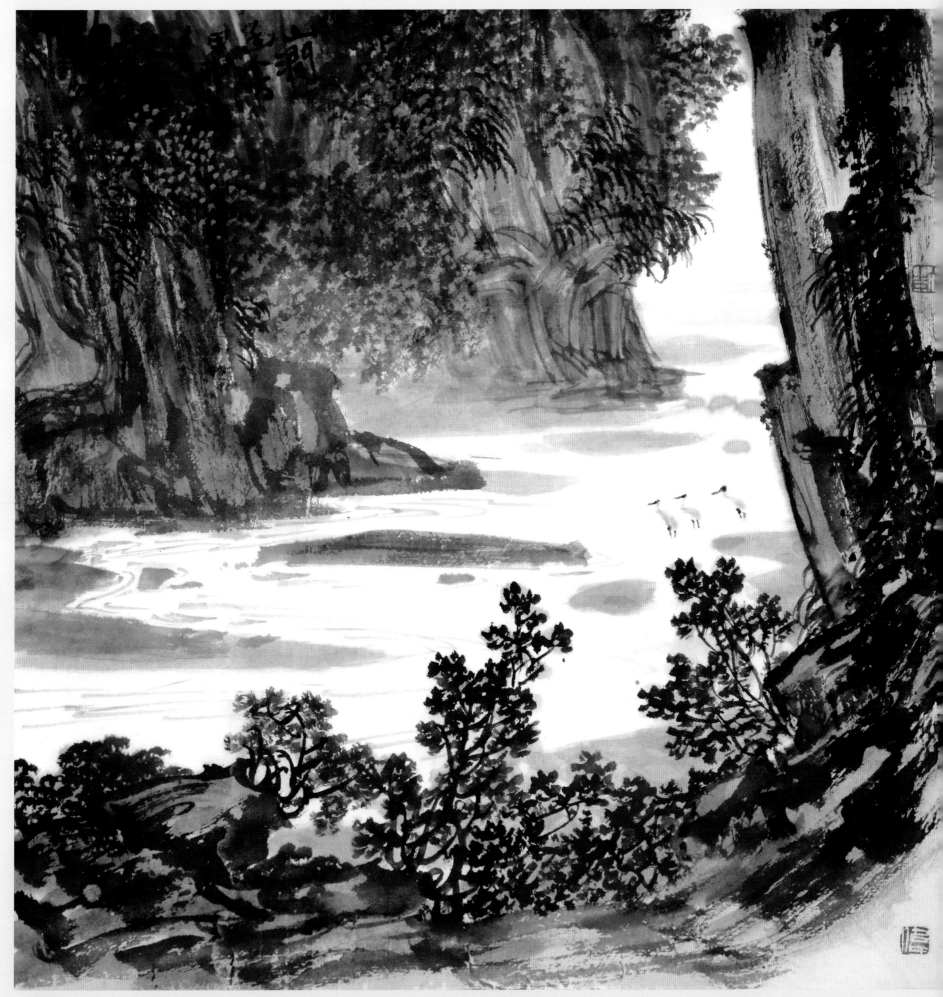

205

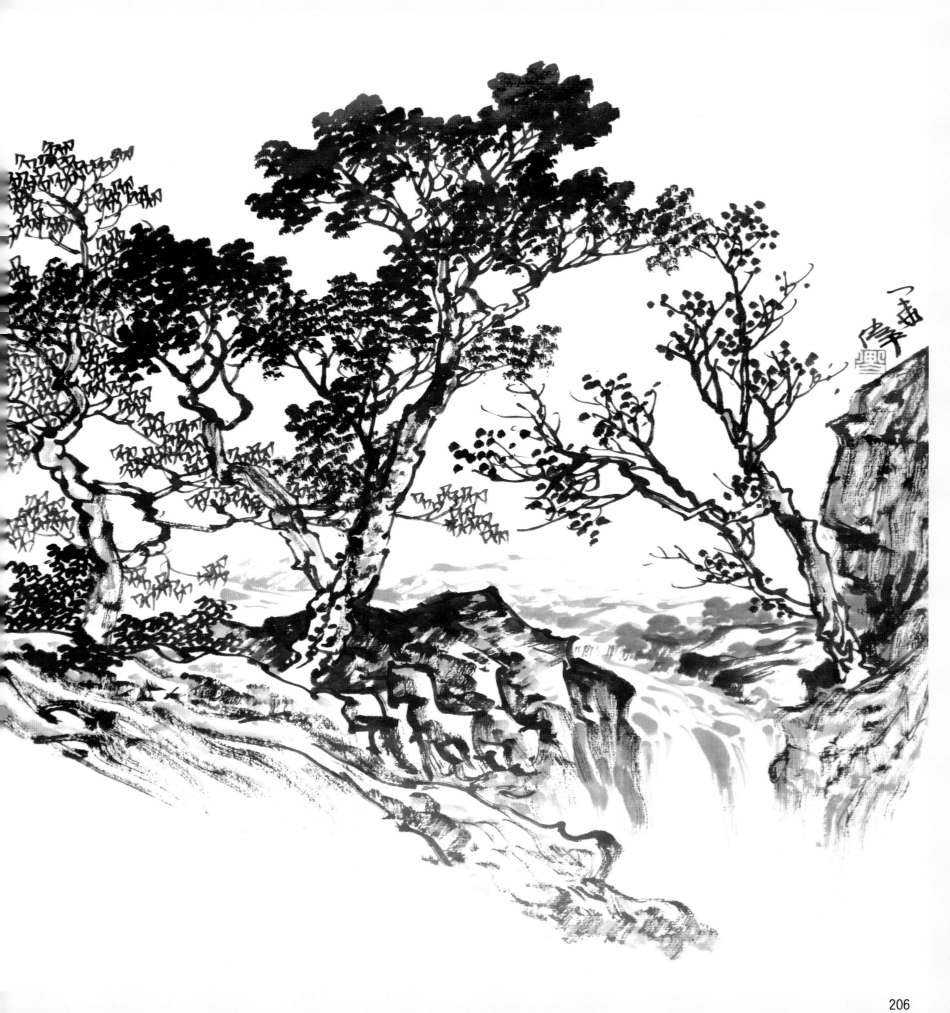

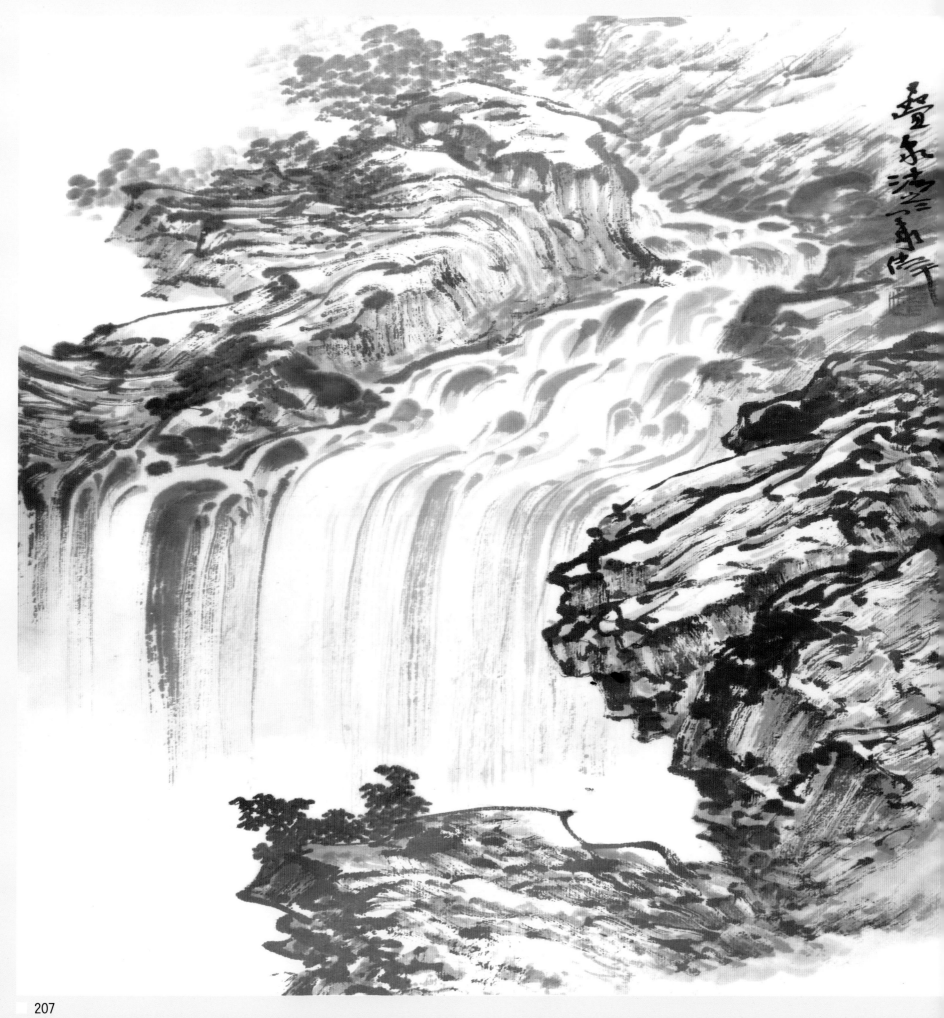

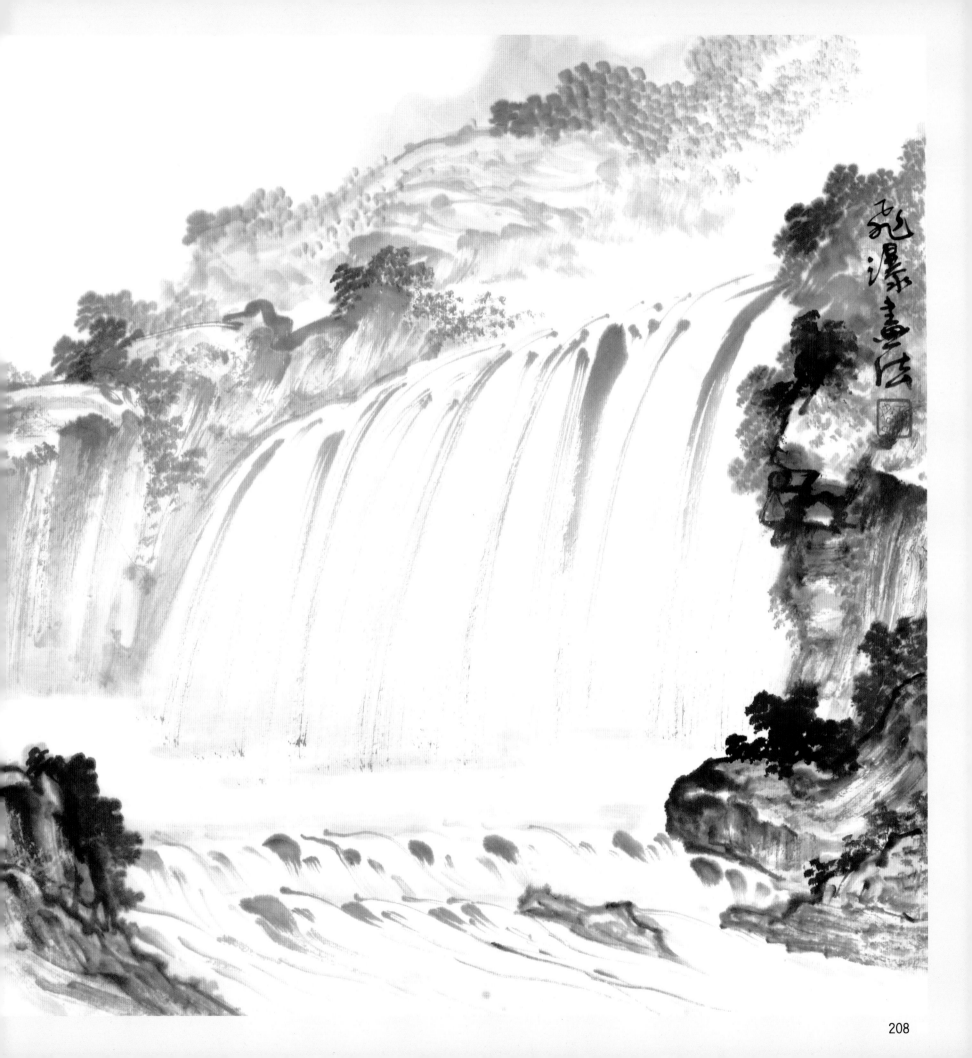

飞瀑画法

208

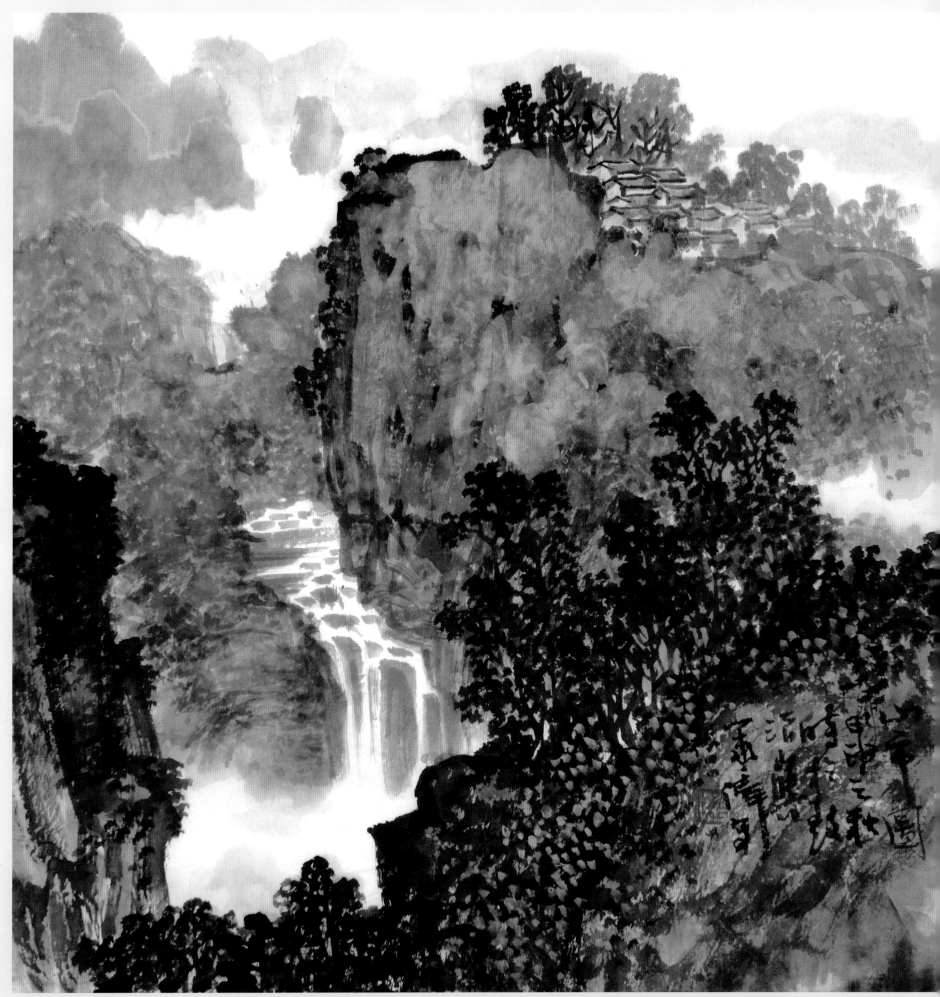

激湍洶岸拍波如堯之法書一之

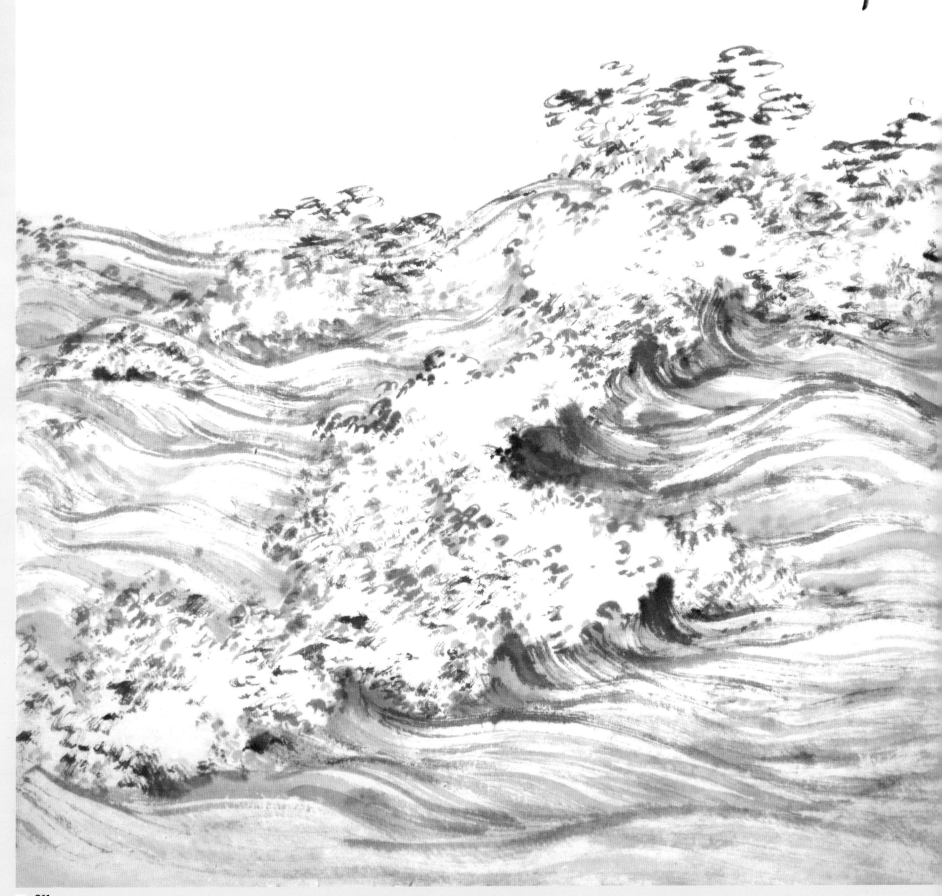

風歸洱畫海有動畫法之二

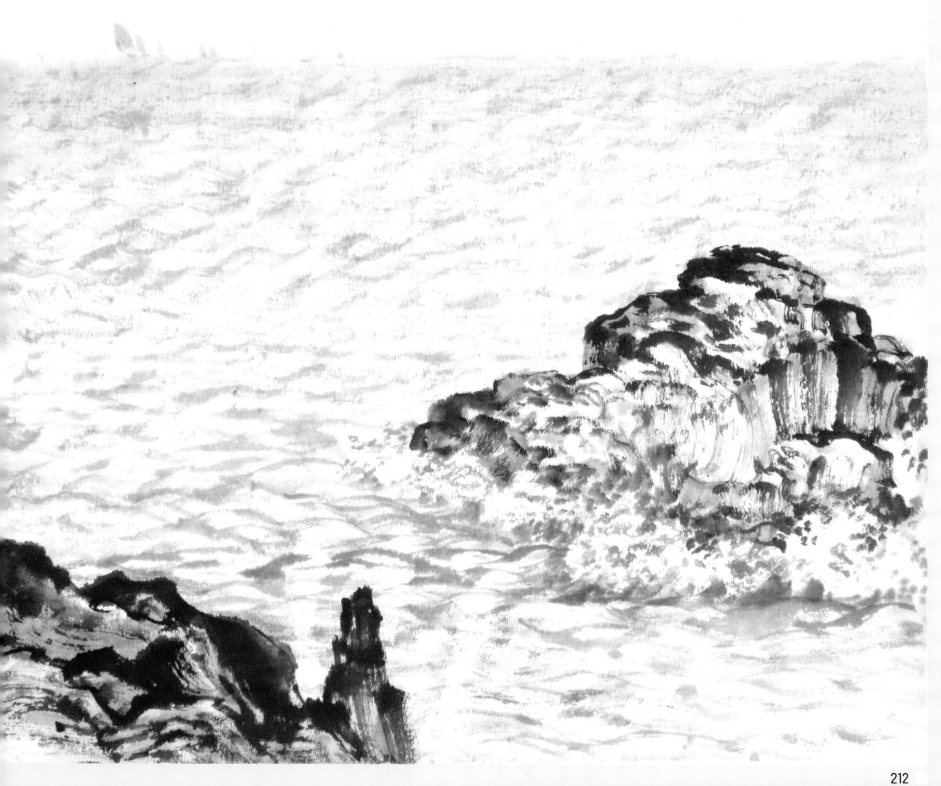

風平浪静海多畫法之三

之作 峰 豪 當 麓 山 昰 偉 門 望 於 時 夏 之 年 甲 潤 天 海 卷 派 雲

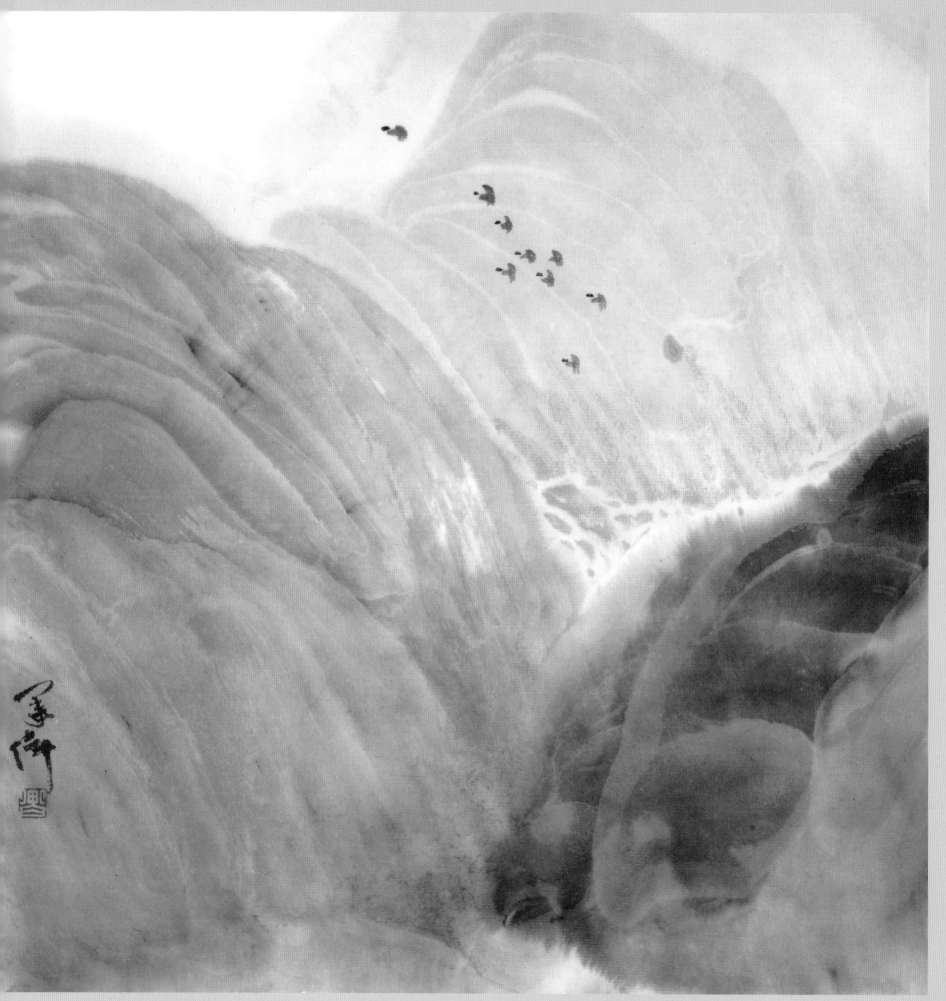

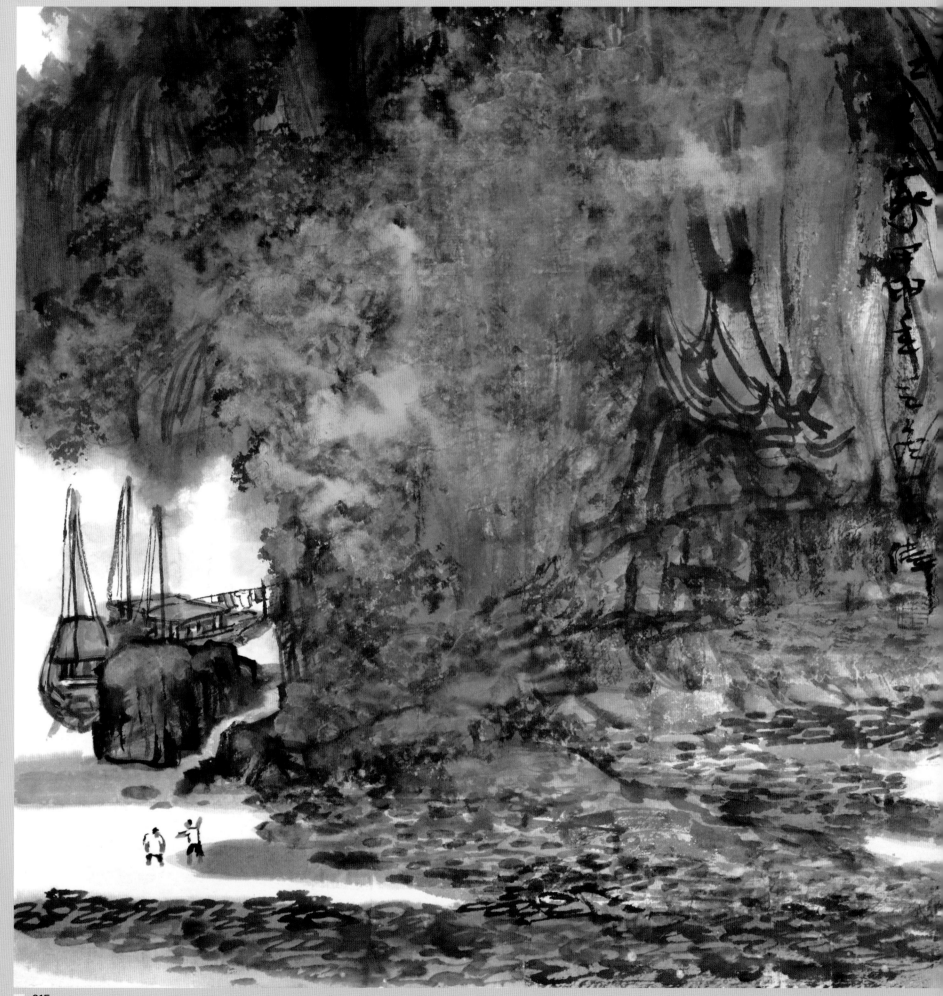

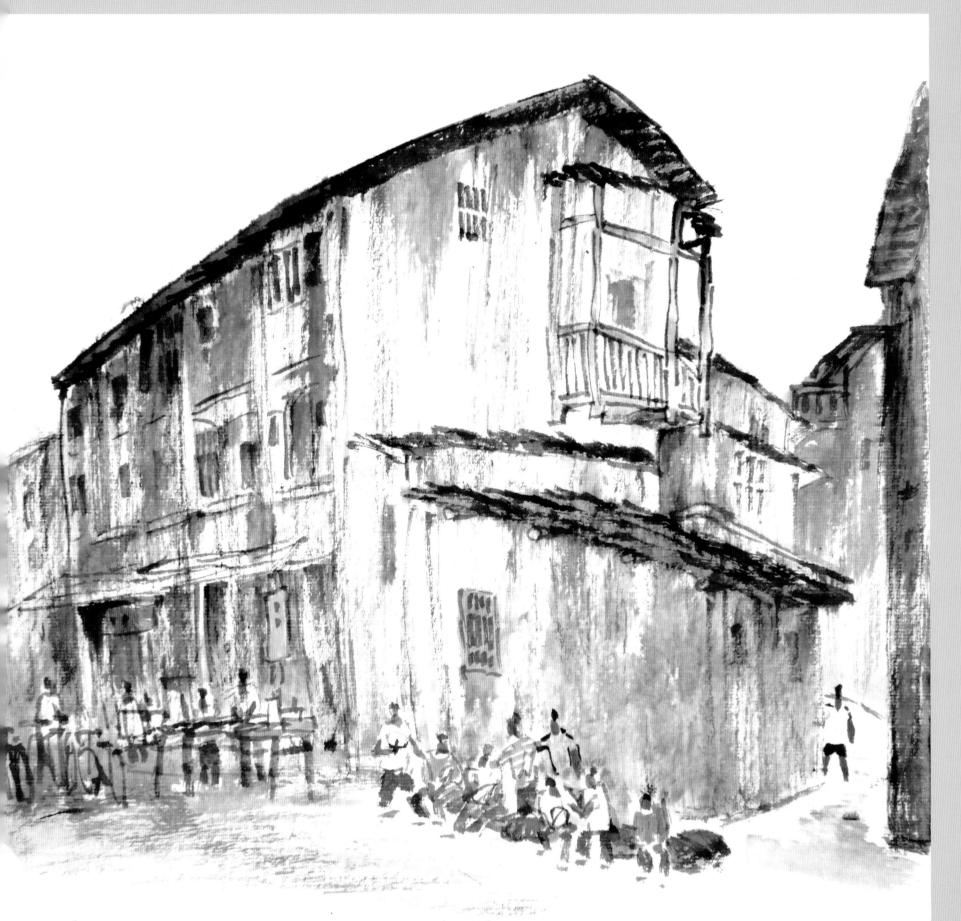

峰羅亥戌 景旧街里又春弘頃巷老僑話清秋

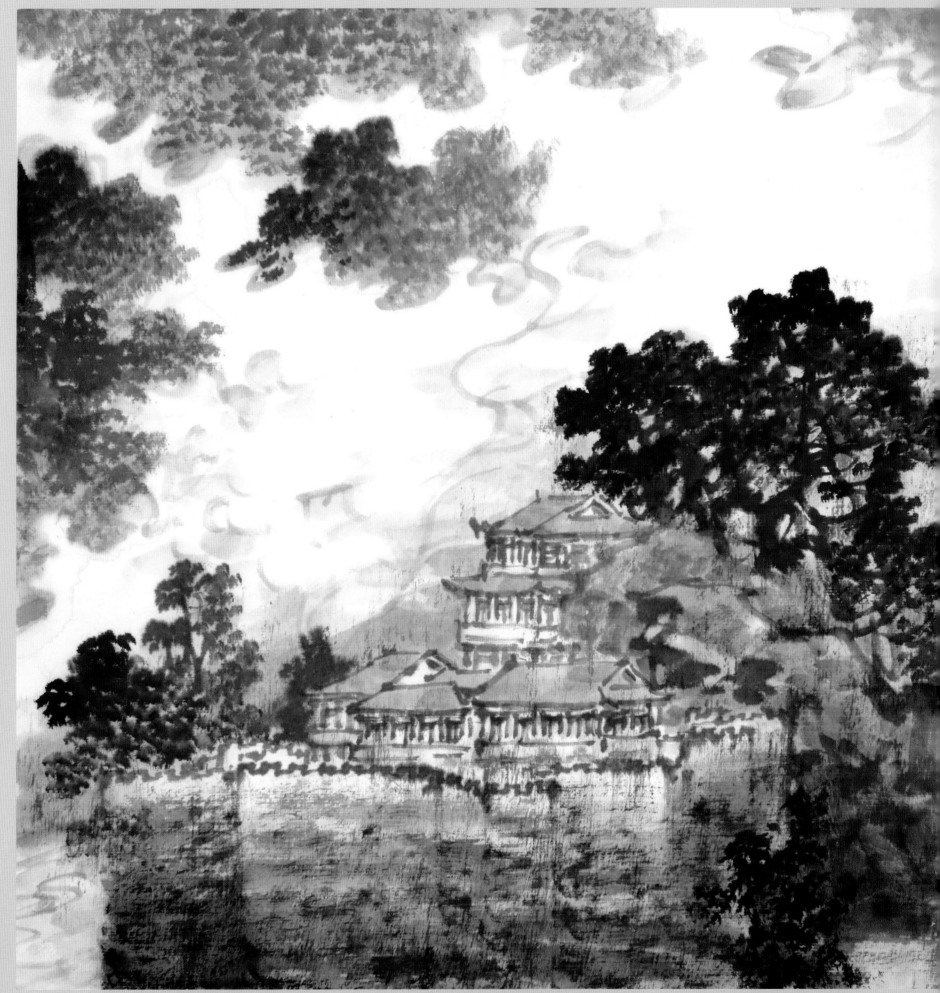

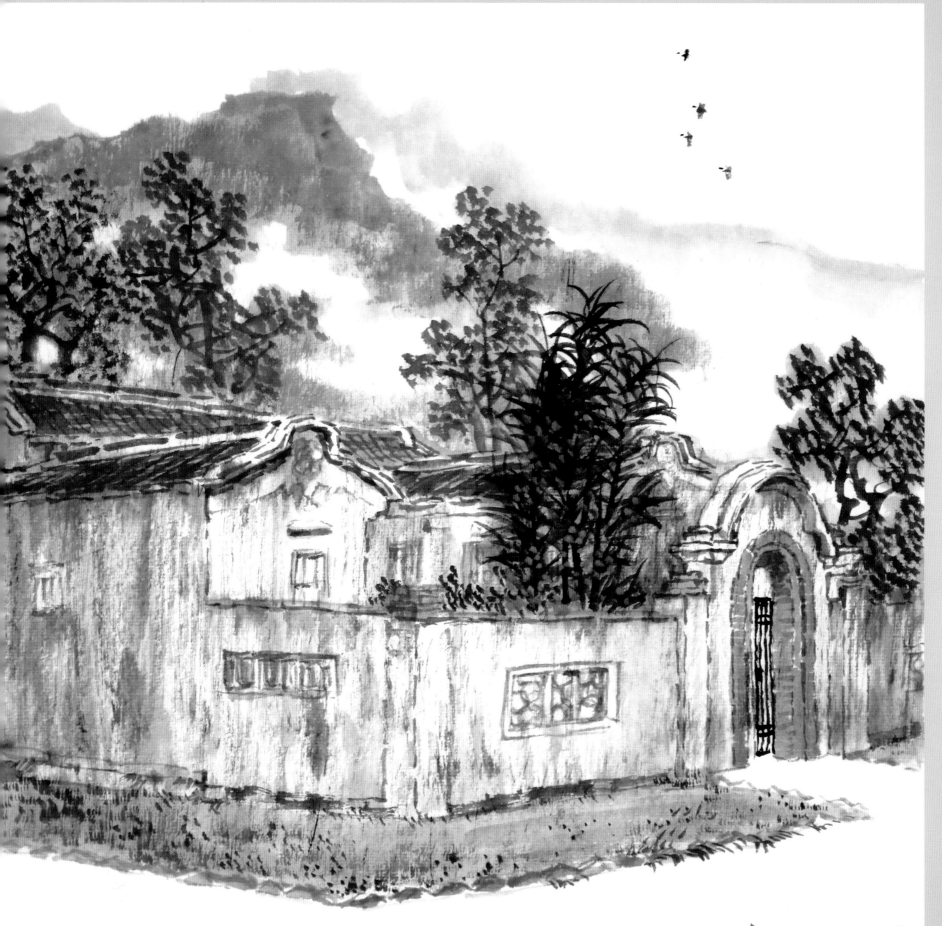

嶂峰之下名也夏之间丁邲里塘北屋居此纪印象

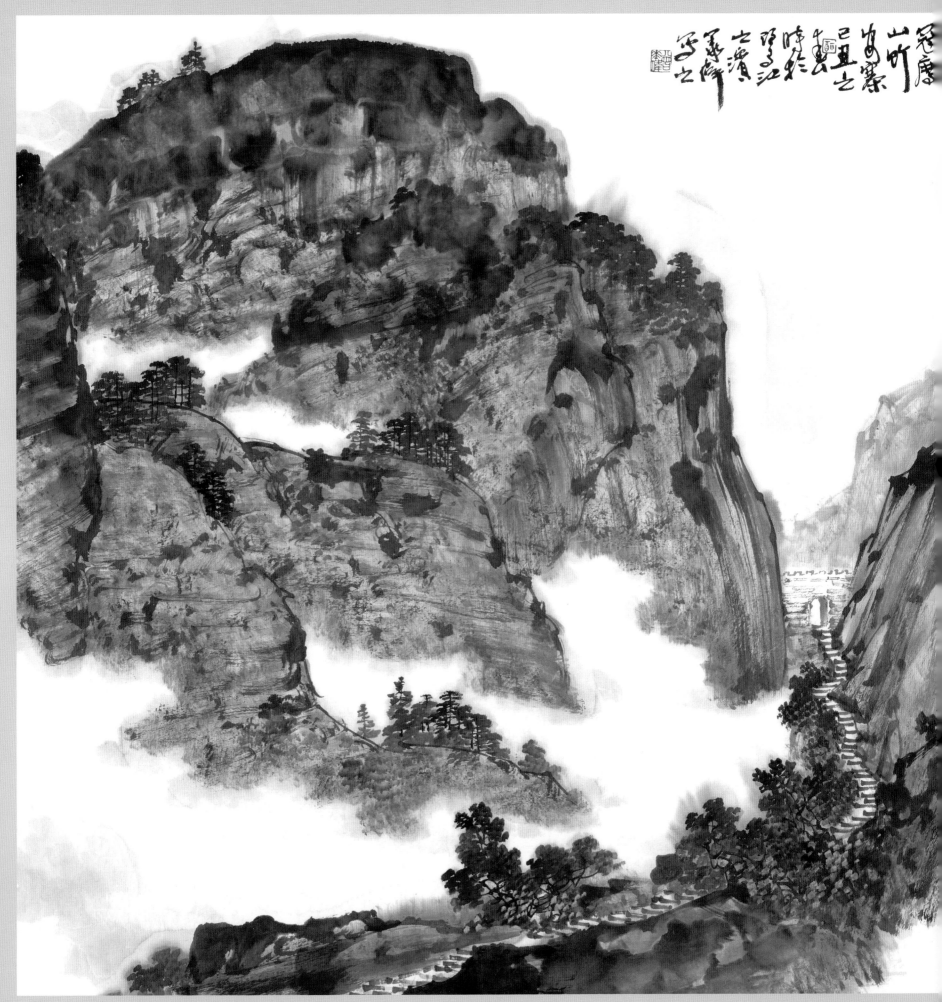

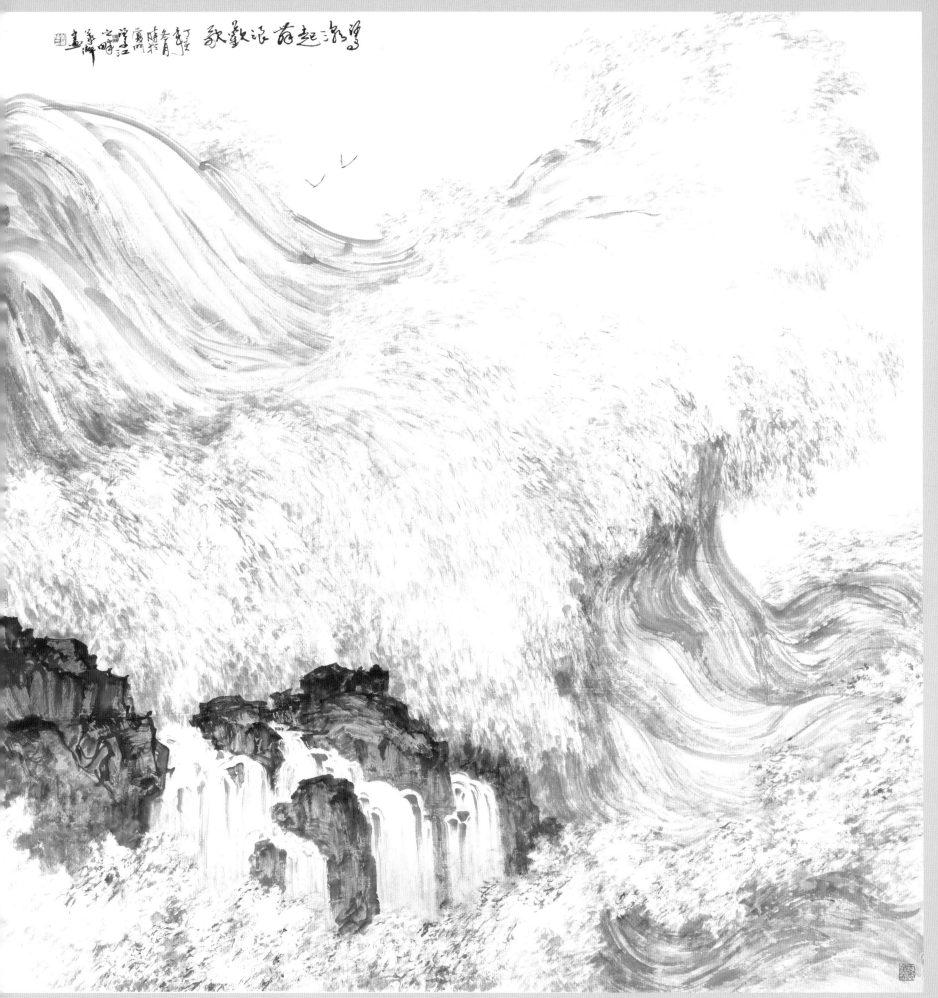

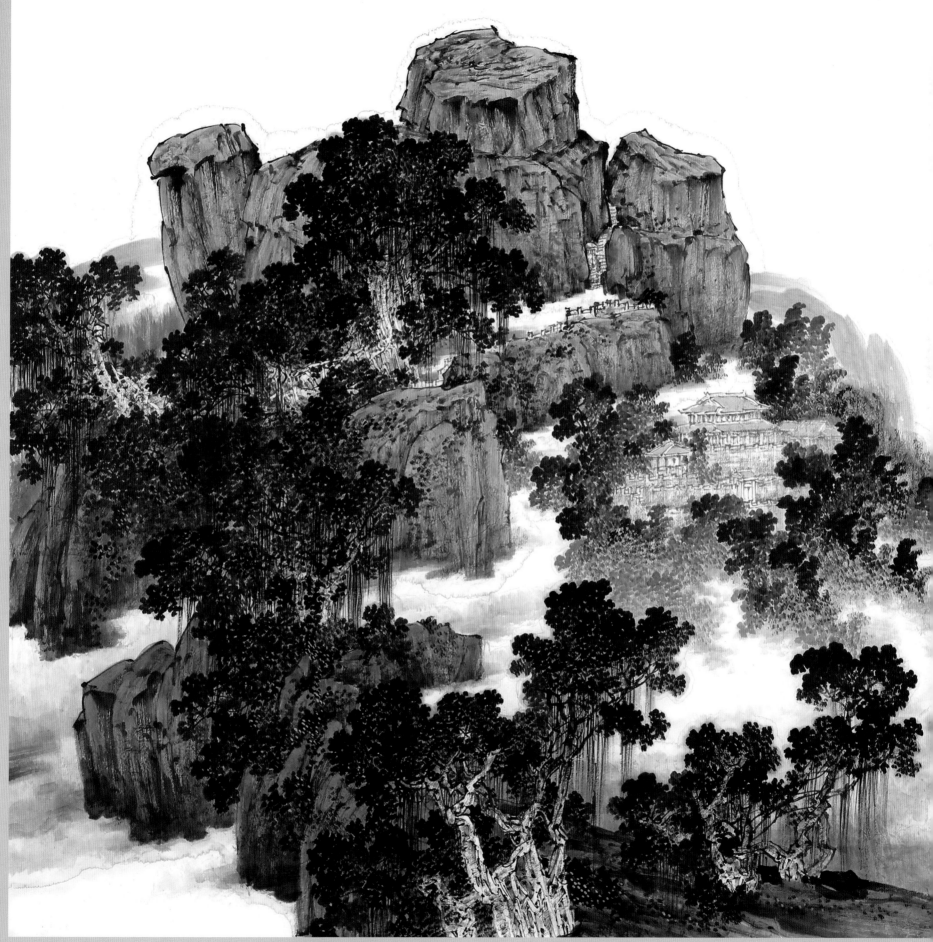

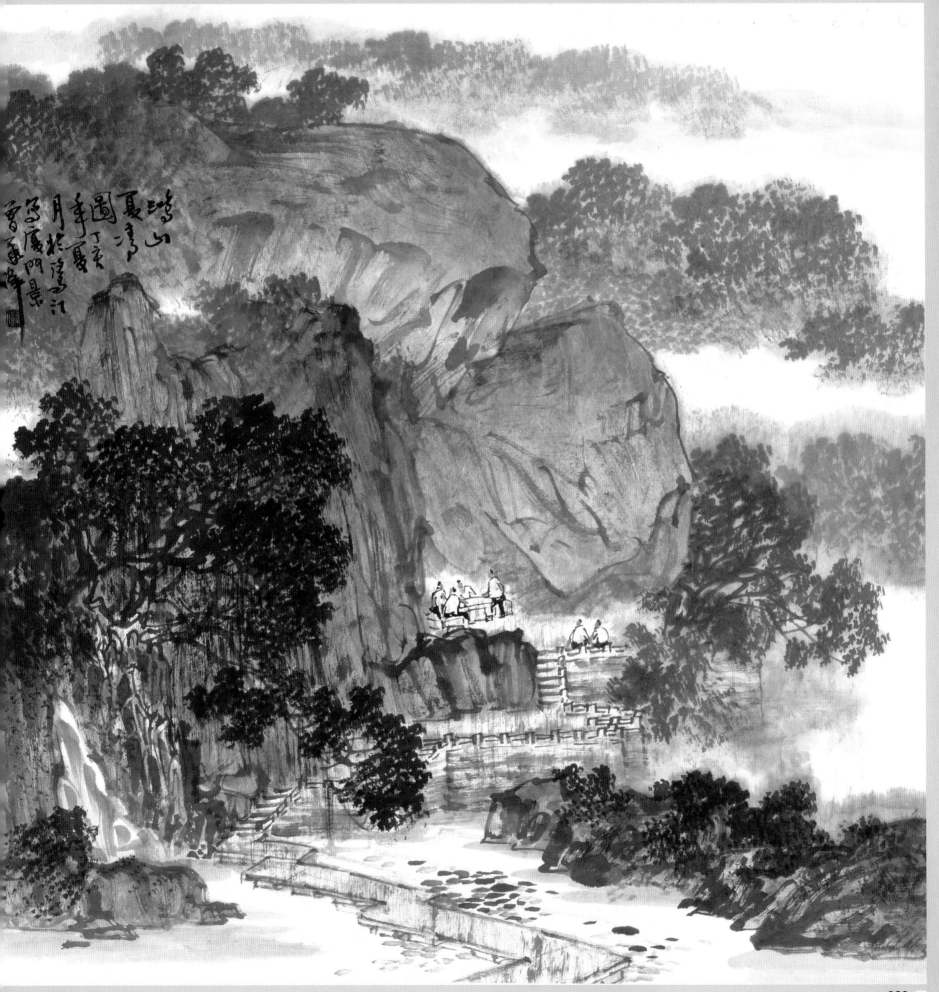

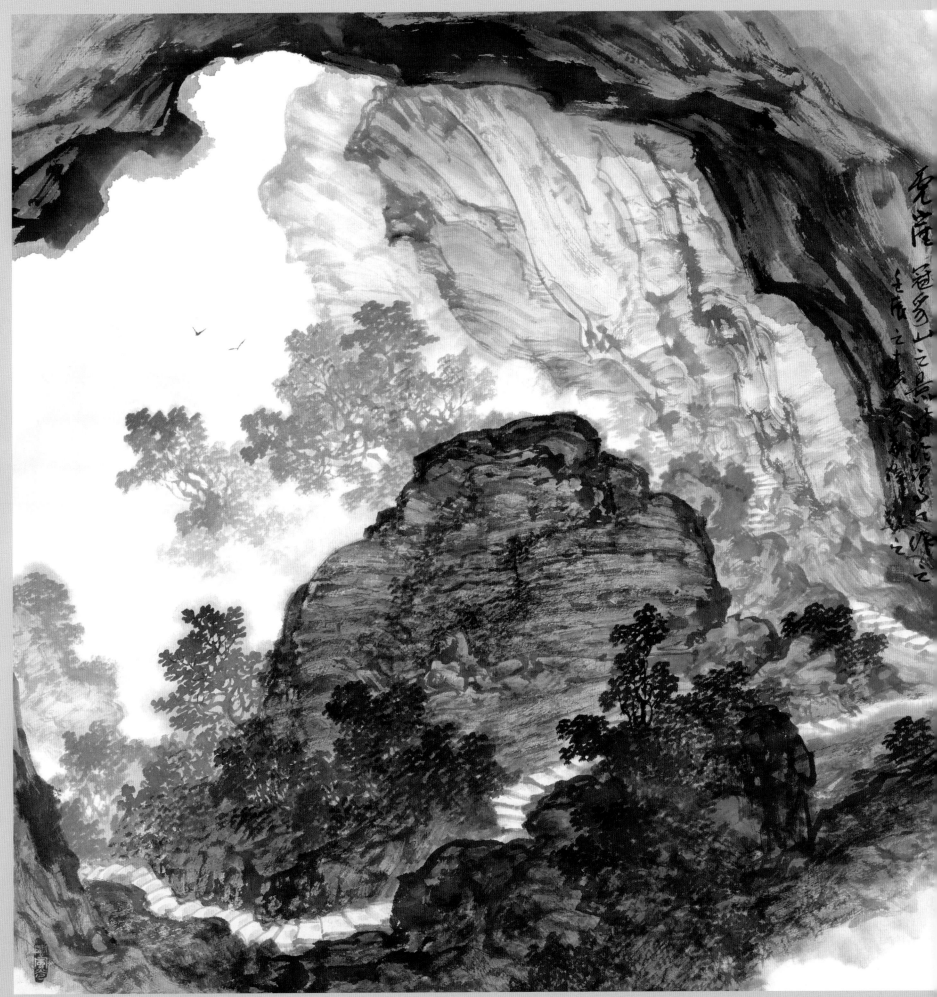